# LES PINEAU,

## SCULPTEURS,
### DESSINATEURS DES BATIMENTS DU ROY, GRAVEURS, ARCHITECTES

(1652-1886),

D'après les documents inédits, contenant des renseignements nouveaux
fur J. Hardouin-Mansard,
les Prault, imprimeurs-libraires des fermes du Roy, Jean-Michel Moreau le jeune
les Feuillet, fculpteur & bibliothécaire, les Vernet, &c.

PUBLIÉ PAR LA SOCIÉTÉ DES BIBLIOPHILES FRANÇOIS

A PARIS

POUR LA SOCIÉTÉ DES BIBLIOPHILES FRANÇOIS

Chez MORGAND, libraire de la Société

MDCCCXCII.

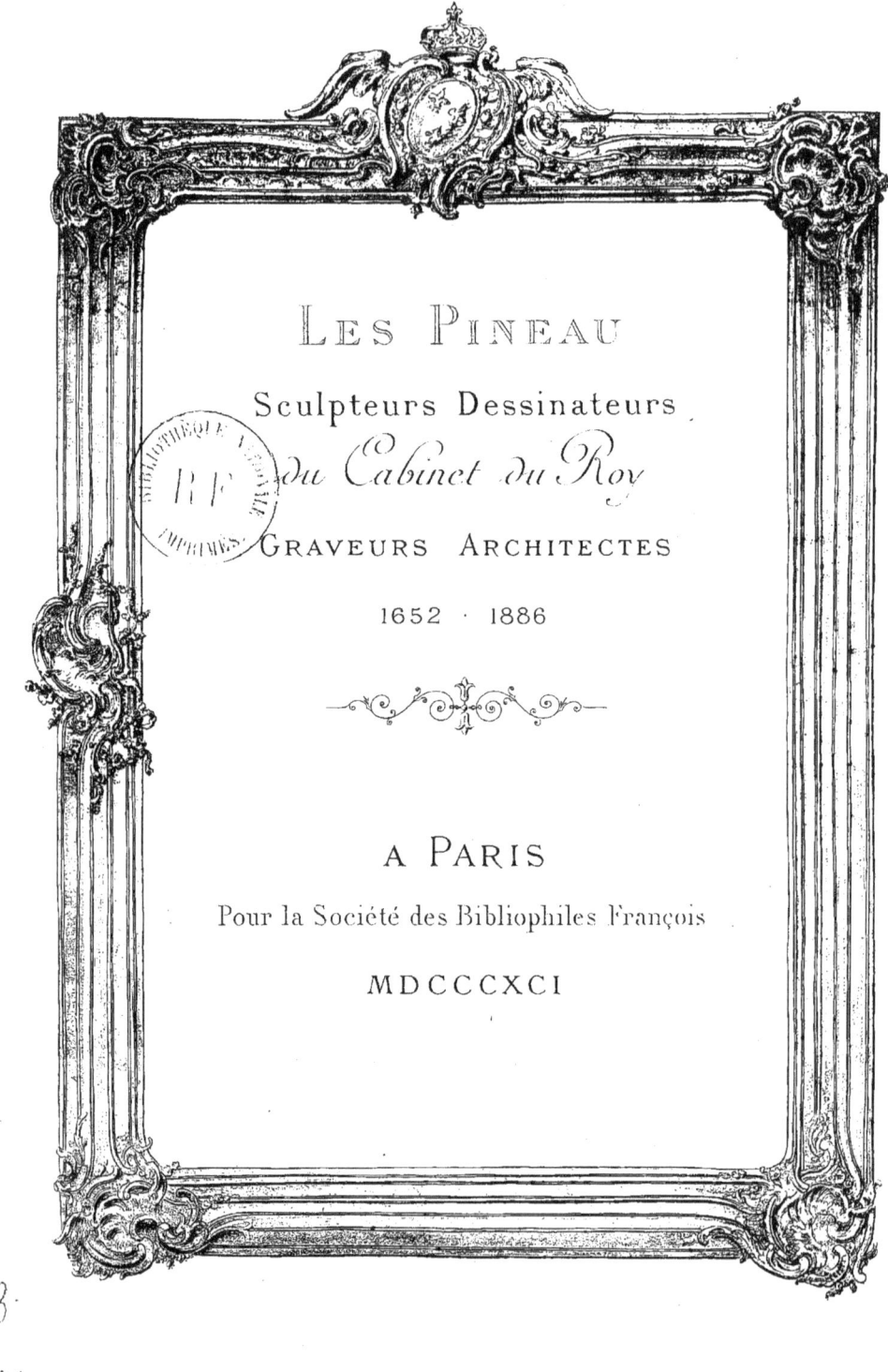

# Les Pineau

Sculpteurs Dessinateurs
du Cabinet du Roy
Graveurs Architectes

1652 · 1886

A Paris

Pour la Société des Bibliophiles François

MDCCCXCI

Françoise-Nicole Pineau,
femme de J-M. Moreau le jeune,
1740-1812
(d'après un pastel conservé dans la famille Pineau.)

# LES PINEAU,

SCULPTEURS,
DESSINATEURS DES BATIMENTS DU ROY,
GRAVEURS, ARCHITECTES

(1652-1886),

D'après les documents inédits, contenant des renseignements nouveaux
sur J. Hardouin-Mansard,
les Prault, imprimeurs-libraires des fermes du Roy, Jean-Michel Moreau le jeune,
les Feuillet, sculpteur & bibliothécaire, les Vernet, &c.

PUBLIÉ PAR LA SOCIÉTÉ DES BIBLIOPHILES FRANÇOIS

A PARIS
POUR LA SOCIÉTÉ DES BIBLIOPHILES FRANÇOIS

Chez MORGAND, libraire de la Société

MDCCCXCII.

*Cet exemplaire a été imprimé pour la bibliothèque de*

Ce préfent livre a été imprimé aux frais, par les foins & avec les caractères de la Société des Bibliophiles François. Il en a été tiré trente exemplaires fur papier plus grand, deftinés aux membres de la Société, plus deux cent cinquante exemplaires fur petit papier. Et quand il fut achevé d'imprimer le 10 juin 1892, étoient Membres de ladite Société :

S. A. R. Monfeigneur le Duc d'Aumale, *Préfident d'Honneur*.

---

I. — 1843, 5 avril. — M. le Baron JÉRÔME PICHON, *Doyen & Préfident*.

II. — 1845, 26 mars. — M. le Baron DU NOYER DE NOIRMONT, ancien Maitre des requêtes au Confeil d'État.

III. — 1851, 28 mai. — M. DE LIGNEROLLES.

IV. — 1852, 15 décembre. — M. le Vicomte FRÉDÉRIC DE JANZÉ.

V. — 1858, 24 mars. — M. CHARLES SCHEFER, de l'Académie des Infcriptions & Belles-Lettres.

LISTE DES MEMBRES ACTUELS.

VI. — 1863, 28 janvier. — Madame la Comteſſe FERNAND DE LA FERRONNAYS.

VII. — 1865, 22 février. — M. le Duc DE FITZ-JAMES.

VIII. — 1867, 24 avril. — M. le Marquis DE BIENCOURT.

IX. — 1868, 27 mai. — M. GUSTAVE DE VILLENEUVE.

X. — 1870, 11 mai. — Madame la Marquiſe DE NADAILLAC.

XI. — 1872, 24 janvier. — S. A. R. Monſeigneur le Duc D'AUMALE, *Préſident d'Honneur*.

XII. — 1872, 24 avril. — M. le Comte LANJUINAIS, *Tréſorier*.

XIII. — 1876, 8 mars. — M. le Duc DE LA TRÉMOILLE.

XIV. — 1876, 12 avril. — M. EMMANUEL BOCHER.

XV. — 1879, 9 avril. — M. le Baron MARC DE LASSUS.

XVI. — 1880, 11 février. — M. le Baron ROGER PORTALIS.

XVII. — 1882, 25 janvier. — M. le Vicomte DE SAVIGNY DE MONCORPS.

XVIII. — 1883, 24 janvier. — M. le Comte DE MOSBOURG.

XIX. — 1884, 14 mai. — M. le Prince DE BROGLIE.

XX. — 1885, 25 février. — M. GERMAIN BAPST.

XXI. — 1886, 27 janvier. — Mme la Comteſſe DE L'AIGLE.

## LISTE DES MEMBRES ACTUELS.

XXII. — 1887, 26 janvier. — M. Ernest QUENTIN-BAUCHART.

XXIII. — 1889, 23 janvier. — M. le Comte FOY.

XXIV. — 1889, 23 janvier. — M. le Duc de RIVOLI.

## MEMBRES ADJOINTS ET ASSOCIÉS ETRANGERS.

I. — 1874, 28 janvier. — M. le Comte Alexandre APPONYI, A. E., au château de Lengyel (Tolna Negye), Hongrie.

II. — 1884, 27 février. — M. le Prince de METTERNICH, à Vienne. A. E.

III. — 1891, 28 janvier. — M. le Baron de RUBLE, *Secrétaire*.

IV. — 1892, 13 janvier. — M. le Marquis de BIRON.

V. — 1892, 25 mai. — M. ***.

## MEMBRES CORRESPONDANTS.

La Société des Bibliophiles belges.

La Société philobiblon de Londres.

# LES PINEAU,

SCULPTEURS, DESSINATEURS DES BATIMENTS DU ROI,

GRAVEURS, ARCHITECTES.

(1652-1886)

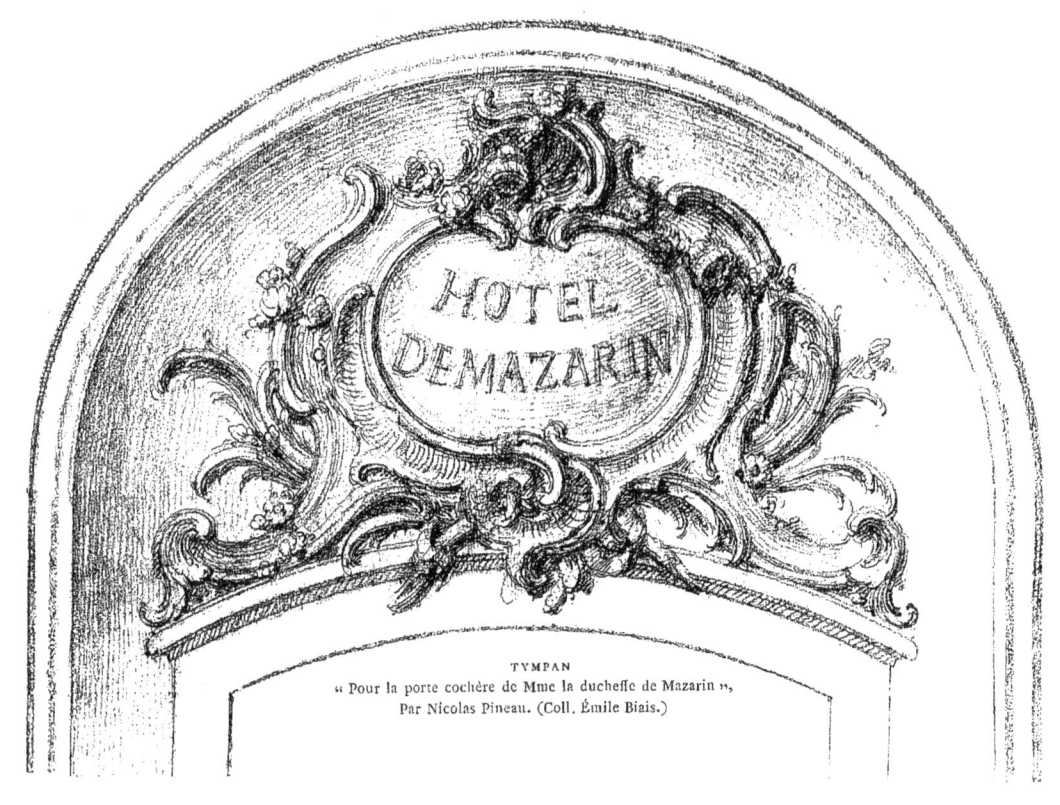

TYMPAN
« Pour la porte cochère de Mme la duchesse de Mazarin »,
Par Nicolas Pineau. (Coll. Émile Biais.)

# INTRODUCTION.

Les Pineau, quelle aimable famille! Tout le monde y naiſſoit artiſte. Ils étoient bien de leur temps, et firent mieux que de le ſuivre : ils le devancèrent dans ce qu'il a eu de génial, d'original & de charmant.

Une telle époque, du reſte, convenoit à ces artiſtes qui marquèrent leur paſſage de ſouvenirs *inflétris* après deux cents ans.

Après l'affirmation du génie national, les dix-ſeptième & dix-huitième ſiècles, lendemains de la Renaiſſance françoiſe, produiſirent une ſuite de

maîtres & de " petits maîtres " dont les œuvres reftent comme une proteftation contre des efprits étroits & des détracteurs *ignares*.

Par tradition, par éducation, les artiftes fe manifeftoient alors fous les formes les plus variées & montroient dans leurs travaux la fécondité & la foupleffe de leur talent ; ils ne fe claquemuroient pas dans une fpécialité reftreinte, hermétiquement fermée aux connoiffances d'un autre " genre ". Ils produifoient fans ceffe, n'ignorant pas, avec Vauvenargues, que " les pareffeux fe propofent toujours de faire quelque chofe ".

Les Pineau furent de ceux-là.

Sculpteurs, deffinateurs, architectes, graveurs, ils parvinrent à un haut degré de réputation.

Inftruits à une école laborieufe & défireux de s'élever aux premiers rangs, ils travaillèrent fans relâche, à l'exemple de ces " anciens " du feizième fiècle que la vieille chronique montre fe multipliant infatigables, — acceptant au befoin une humble tâche d'artifan, — fauf à exécuter ailleurs une œuvre de maîtrife.

Ceux-là non plus ne vifoient pas d'ordinaire à l'excentricité, — ce qui ne les empêchoit point d'accomplir d'excellente befogne.

Les Pineau formèrent pendant quatre générations fucceffives une véritable pléiade qui prit fa volée à travers le monde des fouverains, des grands feigneurs & des financiers.

Pendant cent cinquante ans ils ont fourni des maîtres ornemaniftes d'élite aux palais, aux églifes, aux hôtels privés ; ils ont collaboré avec les Manfard, avec de Boffrand, Robert de Cotte, Le Blond, Le Carpentier & autres architectes renommés, laiffant d'innombrables témoignages de favoir, de délicateffe & de bon goût. Ils ont créé un nombre infini de caprices élégants, d'enjolivements & de pièces de mobilier ; on doit à l'un d'eux

# INTRODUCTION.

l'invention du « contraste » en sculpture décorative : il a créé le style de transition de la Régence.... Eh bien! c'est à peine si leur nom est connu de quelques rares curieux, — c'est tout au plus si on le trouve avec un bout d'éloge dans un ou deux bouquins depuis longtemps oubliés, à peu près introuvables!

Et pourtant ils furent tenus en grand honneur par leurs contemporains. Mais s'ils sont presque ignorés aujourd'hui & confondus entre eux même par les critiques les plus autorisés, la faute en est évidemment aux historiens, qui, ne s'attachant qu'aux sommités de l'art, ont fait trop bon marché des artistes secondaires.

On peut s'étonner de l'oubli immérité dans lequel se trouvent relégués ces décorateurs gracieux, qu'il est juste de remettre à leur plan.

Les Pineau rentrent donc modestement dans l'histoire. Et j'en suis presque arrivé à me considérer comme étant un peu de leur famille, moi profane, eu égard à l'amitié qui me lie à leurs descendants; aussi je m'estime heureux de rappeler leurs titres à l'attention de tous ceux qui recherchent les notes précises sur les artistes distingués de l'École françoise.

Il y a eu cinq Pineau qui méritent d'être connus & sur lesquels ont été réunis des documents authentiques; — ils ont formé dynastie comme les Vernet, leurs alliés, les Van Loo & d'autres encore.

L'auteur de ces notices les connoît de longue date : il leur a consacré jadis, — voilà quelque vingt ans, — une courte étude; c'étoit l'essai d'un débutant, & cette première ébauche se trouve bien incomplète, bien défectueuse.

Des découvertes de dessins & de papiers importants m'ont enfin permis de les mieux faire apprécier.

A la suite de longues & patientes investigations, j'ai eu la bonne

fortune de trouver des liaſſès de croquis & de deſſins pêle-mêle avec des tas d'actes de procédure & des monceaux de chiffons, dans des greniers & juſque dans un coin de certain chai où ces précieux documents moiſiſſoient en compagnie de paniers à vendanger abandonnés pour cauſe de phylloxéra.

Cette heureuſe trouvaille fut pour moi un vrai régal &, je puis bien le dire, la récompenſe de mes peines.

Beaucoup de ces deſſins ſont annotés de la main de leurs « inventeurs ».

Cette collection importante pourra aider à retrouver des boiſeries & des meubles façonnés par ces habiles ſculpteurs.

Les Pineau parlèrent la même langue, mais avec des tours de phraſe différents; chacun d'eux eut ſon accent particulier.

Ils n'eurent pas ſeulement l'adreſſe de l'outil : ils poſſédèrent le don de l' « invention » & de l'improviſation faciles.

En ſomme, ils ont contribué pour une large part au mouvement artiſtique de leur ſiècle, & l'on verra, grâce aux trouvailles dont il vient d'être parlé, que la liſte de leurs ouvrages eſt conſidérable. L'art décoratif leur doit beaucoup.

C'eſt donc ſur des preuves certaines, irrécuſables, & des renſeignements matériels d'un très grand prix, que ce travail biographique a été dreſſé : ici quelques mots jetés à la hâte, là une lettre, ailleurs une date, ont permis de reconſtituer leur caractère, d'éclairer leur phyſionomie & de les faire paroître dans leur vrai jour.

Muni des pièces que j'ai eues entre les mains, j'ai été guidé par un fil conducteur infaillible dont cette étude porte la trace partout, ſans laiſſer la plus petite place au vague, à la fantaiſie ou à l'hypothèſe.

Avec ce groupe des Pineau défileront d'autres artiſtes de réputations

& de mérites divers : les Vernet, J.-M. Moreau le jeune, les Feuillet, les Saugrain, les Prault, « imprimeurs-libraires du Roy », & plusieurs noms presque effacés de la mémoire des hommes qu'il ne sera peut-être pas sans intérêt de rappeler ici, ne fût-ce que pour faire cortège aux personnages de premier plan.

J'ai pris plaisir à déchiffrer la correspondance de ces bibliophiles & de ces artistes. Ils y revivent : on assiste aux travaux du chef de famille, on voit le sourire de la femme, on entend le babillage des enfants. Je n'ai pas voulu quitter la causerie de ces braves gens, — grands cœurs au bien & grands talents, — sans y faire provision de souvenirs. Les curieux m'en sauront gré peut-être.

Ces notes biographiques sont extraites, en partie, des volumineuses archives conservées par Mme veuve Pineau, que je prie d'agréer mes remerciements pour avoir bien voulu me confier la collection de ses parchemins, papiers, cahiers, livres de raison & autres documents : grâce à ces pièces, complétées par celles qui me viennent d'ailleurs, il a été possible de retracer la figure sympathique de petits maîtres dignes de prendre place dans la galerie de ces originaux & de ces délicats que Charles Monselet, — le fin lettré, amoureux des élégances du dix-huitième siècle, — appelle si justement *les Oubliés & les Dédaignés*.

Ma dette seroit insuffisamment reconnue si je n'adressois mes meilleurs remerciements à mon jeune ami M. Gabriel-Marcel Pineau, qui fut à quelques égards mon élève avant de devenir l'un des élèves les plus distingués de l'École des Hautes-Études commerciales, & par qui j'ai obtenu de nombreux renseignements.

Je groupe aussi dans un même souvenir de gratitude mon très regretté camarade Pierre-Dominique Pineau, dont les notes & les dessins m'ont été

8  INTRODUCTION.

d'un puiſſant ſecours; Mme Louiſe Fouché-Pineau, ſa ſœur; Mlle Cécile Groſdidier, Mme Lotte, de Jarnac, & Mlle Mocquet, de la Touche.

<div style="text-align: right;">

Émile BIAIS,
Archiviſte de la ville d'Angoulême.

</div>

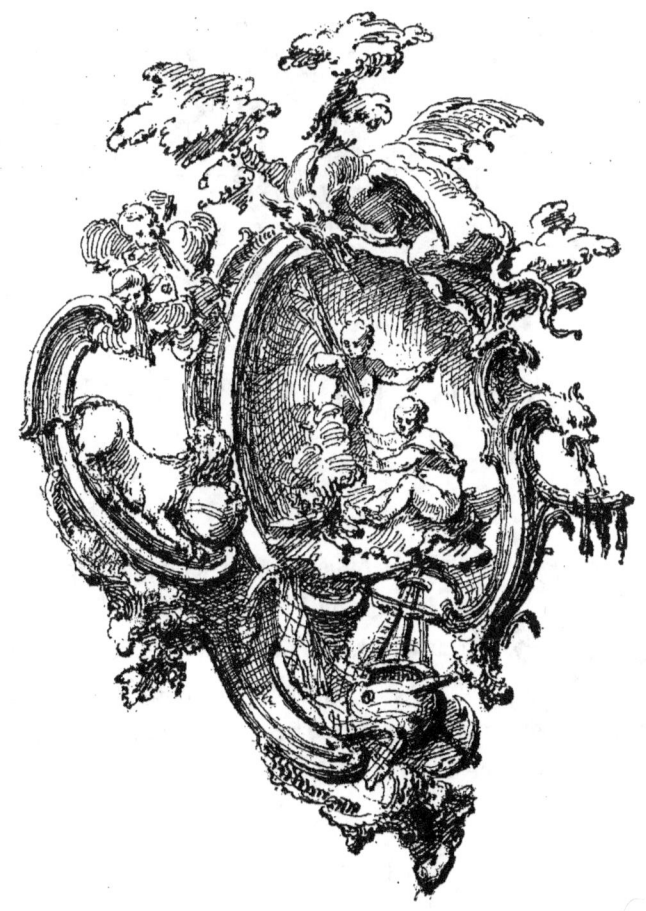

PROJET DE PANNEAU DÉCORATIF
Pour la « Salle des Éléments » à Saint-Pétersbourg, par Nicolas Pineau. (Coll. Émile Biais.)

TYMPAN DE PORTE
D'après un deſſin de Nicolas Pineau. (Coll. Émile Biais.)

# JEAN-BAPTISTE PINEAU.

(1652-1715)

L naquit au milieu du dix-ſeptième ſiècle (1), au moment où « le vent de Fronde » ceſſoit de « gronder contre le Mazarin ». J.-B. Pineau étoit de bonne maiſon : ſon père faiſoit partie de l'adminiſtration des finances royales & touchoit quelque peu au duc Charles de la Vieuville, qui le protégeoit. Sa mère, « de noble race », femme altière, orgueilleuſe,

---

(1) Son petit-fils Dominique Pineau reçut la lettre ſuivante qui fait connoître la date de la naiſſance de J.-B. Pineau :

« Monſieur, j'ay différé de jour à jour à vous répondre parce que j'attendois le retour de mon doyen abſent depuis trois mois. J'ay fait toutes les recherches que vous paroiſſez

contribua par fa paffion effrénée pour le luxe & pour le jeu à ruiner jufqu'au crédit de fon mari.

Or Jean-Baptifte Pineau, deshérité de la forte, dut refaire à coups de cifeau, de volonté & de talent furtout, fa fortune difperfée au fouffle de la vanité.

La néceffité lui fit une loi de mettre en pratique fon habileté de fculpteur amateur; encore qu'il pût eftimer avec Paliffy que « povreté empefche les bons efprits de parvenir », penfant alors plus haut que l'action, il ne fe contenta pas de rêver un idéal infaififfable, il agit, fe mit courageufement à travailler pour vivre & devint le fondateur de cette dynaftie d'artiftes intéreffants qui porte fon nom.

Perdre une fituation qui rend d'ordinaire oifif & s'efforcer de reprendre rang dans la fociété par fes talents perfonnels, y réuffir furtout, c'est gagner doublement.

Pineau le preffentoit, n'étant pas de ceux qui après avoir été riches

---

défirer, fans avoir rien trouvé qui vous fût utile. J'ay trouvé feulement l'extrait un peu différent du vôtre quoiqu'il s'agiffe de la même perfonne. Le voicy :

« Ce jourd'huy vingt-quatrième décembre mil-fix-cent-cinquante-deux a été baptifé Jean fils de Jean Pineau & de dame Anne de La Vieuville, fes père & mère. Le parrain Mᵉ Claude Delaplanche, Confeiller fecrétaire du Roy, & dame Rofette Fretté, la marraine.

« *Signé* : Delaplanche. — R. Fretté. — L. Haillard, vicaire de Loris. »

« M. Sulpice, qui l'a certifié, étoit doyen-curé, & M Chartier, qui l'a légalifé, étoit lieutenant. J'ay fait plus : je me fuis informé du plus ancien notaire & du plus ancien habitant s'ils n'avoient pas connoiffance qu'il y eût quelques perfonnes qui portaffent votre nom; je n'ay pas été plus heureux. Je fuis fafché que mes recherches aient été fans fuccès. Je voudrois de tout mon cœur trouver l'occafion de vous être utile. J'ay l'honneur d'être, Monfieur, votre très humble & très obéiffant ferviteur.

« [Signé :] *Papillon*, vicaire de Loris, près Montargis.

« Loris, 15 octobre 1773. »

(Papiers de la famille Pineau.)

d'argent font pauvres de reſſources intellectuelles. Il n'étoit pas non plus de ces perſonnes qui, ſuivant l'obſervation de Deſcartes, « en toute leur vie n'aperçoivent rien comme il faut pour en bien juger ».

Le temps lui devenoit favorable ; les beaux-arts contribuoient auſſi à

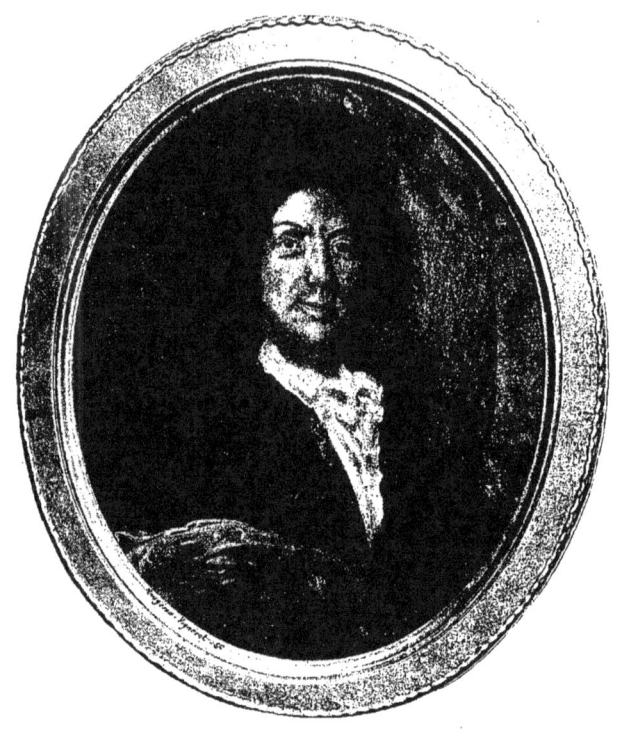

J.-B. PINEAU
D'après une peinture du temps, photographiée par M. Marcel Pineau. (Coll. Pineau.)

la ſplendeur du « Roy-Soleil » ; il ſut en profiter pour réparer à force de vaillance les brèches faites à ſa fortune.

Préſenté à J. Hardoüin-Manſard, il attira l'attention & obtint bientôt la confiance de cet heureux « ſurintendant des bâtiments ».

Hardoüin-Manſard, qui étoit alors à l'apogée de ſon talent & de ſon influence, faiſoit autorité à la Cour & à la Ville.

Grâce à lui J.-B. Pineau fit partie du perſonnel d'élite employé à la conſtruction & à la décoration du palais de Verſailles (1); il avoit « travaillé » précédemment « au château de Clagni, enſuite à pluſieurs autres entrepriſes » dont ce même architecte fut chargé.

Ce maitre ornemaniſte ſculpta-t-il des meubles? C'eſt poſſible, c'eſt même probable : il ne dut pas ſe borner aux ſeules « boiſeries d'appartement » (2). Ce que nous pouvons affirmer, c'eſt qu'il ne s'en tint pas à la belle menuiſerie & ciſela des vaſes, des « baluſtres » & des « frontons » (3).

J.-B. Pineau épouſa demoiſelle Marguerite Bonjean, « dont ſont nés deux garçons & deux filles mariées ſans garçons, l'un deſquels ſe nommoit Jean-Baptiſte, dont on n'a point eu de nouvelles »; on ſait ſeulement qu'il ſe maria deux fois & « mourut en Lorraine, à Nancy, je crois, & l'on ne ſait s'il a eu des enfants mâles », — écrivoit ſon petit-fils (4).

Cet « artiſan » de diſtinction certaine (5), nous apparoit ſous les traits d'un brave homme & d'un homme aimable. Pour ſe faire « pourtraicturer », il revêtit ſon bel habit de velours vert-pomme & ſe coiffa de ſa perruque

---

(1) Deſalliers d'Argenville, dans ſa deſcription du château de Verſailles, au chapitre de l'Orangerie, dit : « .... L'eſpace qui eſt entre ces portes & les rampes eſt fermé par des grilles qu'entretiennent des piliers qui portent des paniers pleins de fleurs, ſculptés par Pineau. » (*Voyage pittoreſque des environs de Paris.*)

(2) « Jean-Baptiſte-Pineau fut auſſi l'un des meilleurs ornemaniſtes de cette époque de tranſition », dit M. A. de Champeaux dans ſon intéreſſant livre *le Meuble*. Il eſt regrettable que nous n'en ſachions pas davantage ſur ce point & que M. de Champeaux n'ait pas indiqué la ſource de ce renſeignement qui me paroît ſe rapporter au fils de J.-B. Pineau : à Nicolas, le maître ſculpteur.

(3) Suivant ſes croquis & deſſins qui nous ſont reſtés.

(4) Livre de Raiſon des Pineau. (Papiers de la famille.)

(5) C'eſt ainſi qu'il eſt qualifié dans une note de ſon fils. Aujourd'hui que le moindre barbouilleur ſe dit « artiſte », on a quelque peine à comprendre que les auteurs des beaux ouvrages dont il eſt ici queſtion ſe ſoient rangés dans la catégorie des « artiſans ».

la plus majeftueufe; il fe drapa même d'une forte de manteau amarante, fuivant l'ufage. C'étoit, du refte, une mode à laquelle fes confrères de tous degrés ne manquèrent pas, on le fait : ils vouloient pofer, pour la poftérité, en tenue folennelle (1)!

---

(1) J'ignore la date de fon décès (vers l'année 1715, peu de temps avant le départ de fon fils Nicolas pour la Ruffie, — ou en 17. 5, époque du retour de celui-ci?). Il eft étonnant que les Pineau ne l'aient pas infcrite dans leurs livres de raifon, eux fi foucieux de la mémoire de leurs « ancêtres ».

FIGURE
Extraite d'un « deffus de porte pour l'hôtel Mazarin », par Nicolas Pineau. (Coll. Emile Biais.)

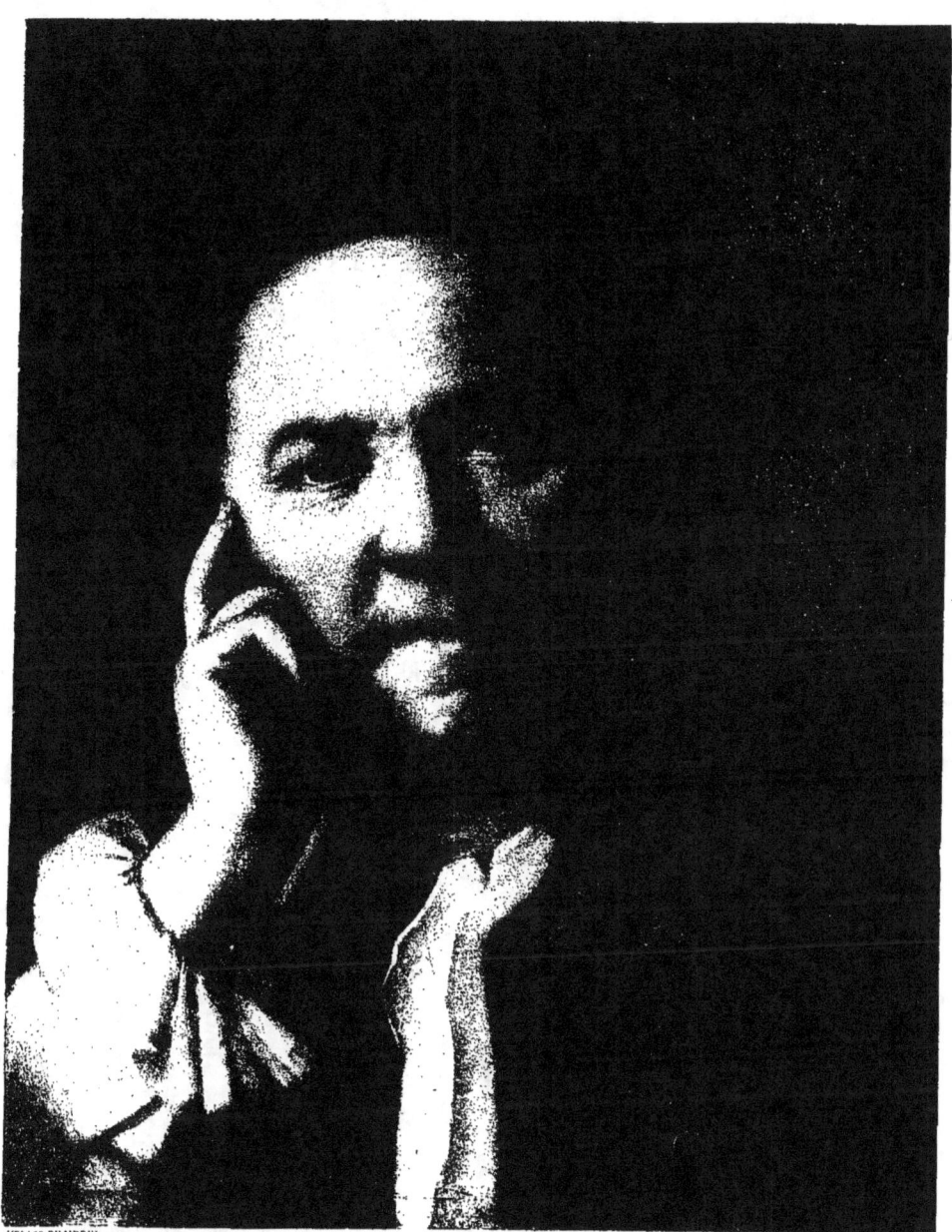

*Nicolas Pineau*
1684-1754
d'après un pastel du temps.
(Collection Emile Biais)

TYMPAN DE PORTE
Pour M. du Vaucel, à la Norville, par Nicolas Pineau. (Coll. de M. le baron Jérôme Pichon.)

# NICOLAS PINEAU.

### (1684-1754)

La succession de J.-B. Pineau ne tomba pas en quenouille : son fils Nicolas (1) manifesta de bonne heure son goût pour la sculpture & devint un artiste de premier ordre.

C'est lui surtout qui mit en grand honneur ce nom de Pineau. Il étoit fort jeune encore, quand son père, très occupé d'ailleurs, cessa de lui donner ses enseignements pour pétrir

---

(1) " Extrait des regiftres de baptefmes de l'églife royale & paroiffiale de Saint-Hippolite de Paris, du 8 octobre 1684, par moy prêtre & vicaire de cette paroiffe fouffigné : A été baptifé un garçon né du mariage de Jean-Baptifte Pineau, fculpteur ordinaire du Roy, & de demoifelle Marguerite Bonjean, & a été nommé Nicolas; le parrain : Nicolas Carès, entrepreneur des bâtiments du Roy, paroiffe Saint-Paul; la marraine : demoifelle

la glaife, la modeler, tailler le bois & la pierre; puis il apprit l'architecture chez J. Hardoüin-Manfard, protecteur de fa famille.

Nicolas fut élève auffi « pendant quelque temps » de « Monfieur Germain de Boffrand (1) ». Il fuivit les cours de fculpture à l'Académie de Saint-Luc & reçut les confeils de Coyfevox pour les figures; de plus il fréquenta l'atelier de Thomas Germain, « orfèvre du Roy », cifeleur renommé qui a donné, comme on le fait, les plans de l'églife collégiale de Saint-Louis du Louvre.

Son éducation artiftique étoit donc folide, & il l'a bien prouvé; il faifoit mieux que de fuivre la « carrière » paternelle : il la célébroit. Il fe paffionna de fon art & produifit des merveilles de décoration.

Pendant un féjour qu'il fit à Lyon, où Coyfevox l'avoit recommandé, « il époufa en cette ville Anne-Barthélemie Simon, dont il eut onze enfants (2) ». Très « employé », comme on difoit alors, il avoit acquis une réputation de bon goût & d'habileté fupérieure, quand Pierre le Grand fit engager des artiftes & des artifans françois « pour aller en Mofcovie ».

---

Aimée Courtois, paroiffe Saint-Étienne-du-Mont, & ont figné : *J.-B. Pineau;* — *Carès;* — *Aimé Courtois. Souffarez*, prêtre. »

« Collationné conforme à l'original & délivré par moy prêtre habitué à la fufdite églife, ce fecond novembre mil fept cent foixante & douze.

[Signé] : BRINGAUD. »

(Papiers de la famille Pineau.)

(1) Les citations guillemetées font extraites des papiers manufcrits de la famille Pineau.

(2) Anne-Simon avoit des notions d'art; fes arrière-petits-fils confervent plufieurs deffins à la plume fort corrects, d'un tour de main facile, qu'elle a copiés fur des gravures d'après Raphaël & Pouffin. (Album de Mme veuve Pineau.) — A propos des enfants de Nicolas Pineau & d'Anne-Simon, qu'il me foit permis de dire que je poffède un portrait à la fanguine d'un jeune garçon vu de profil, vêtu d'un bel habit orné d'un nœud de rubans à l'épaule; une note manufcrite du temps y mentionne : « J.-B. Mathieu Pineau, 1733. » Ce portrait eft probablement celui d'un de fes nombreux enfants que Nicolas s'eft plu à crayonner.

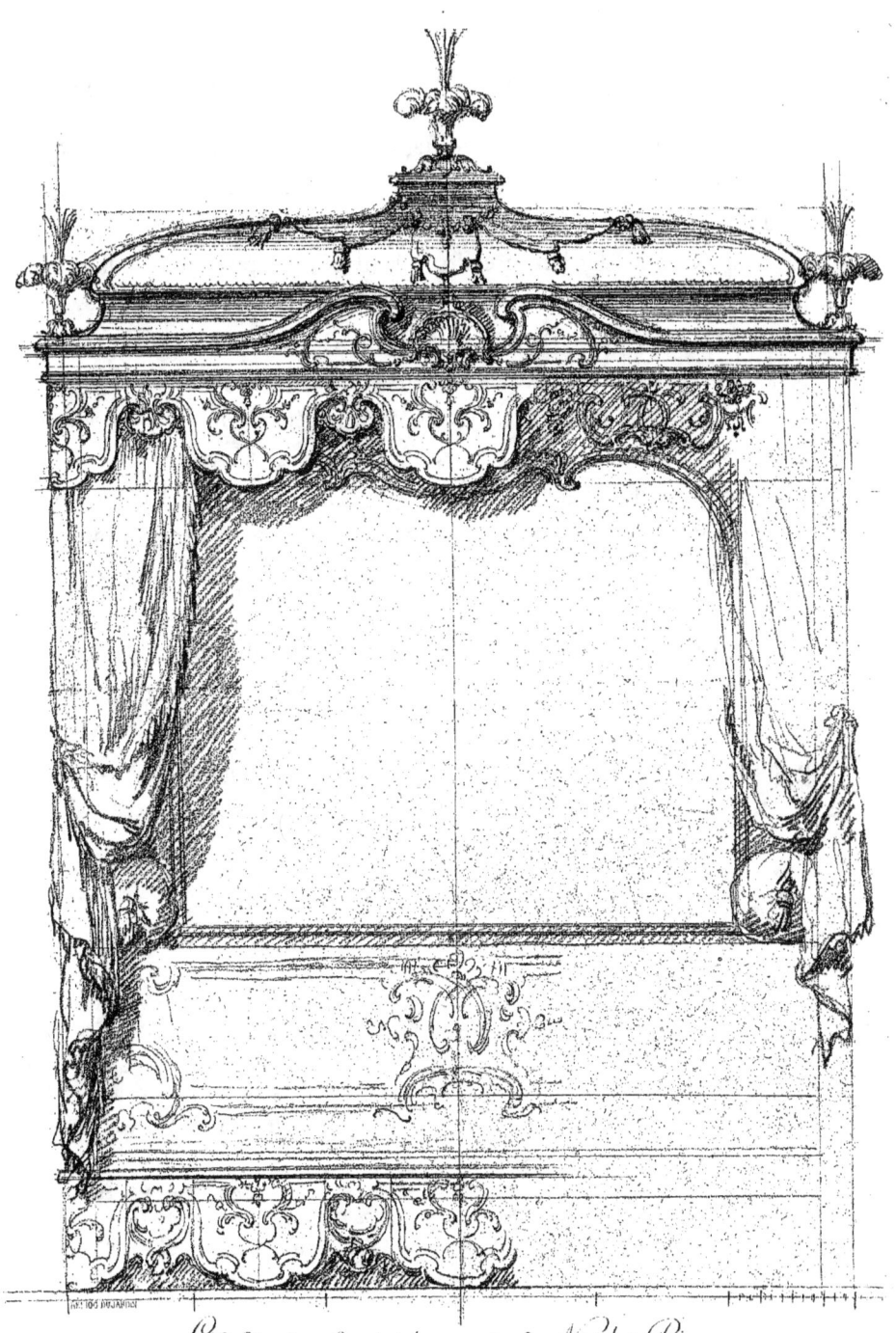

Lit d'après un dessin à la sanguine de Nicolas Pineau
(Collection Émile Biais.)

## SCULPTEURS, DESSINATEURS, GRAVEURS, ETC.

Ce czar, une des plus grandes figures hiſtoriques des temps modernes, avoit des inſtinéts de novateur, étoit doué du génie de l'organiſation & ne vouloit pas, lui non plus, être « un illuſtre ignorant (1) ».

Au moment de faire prendre à la Ruſſie le rang qu'il ambitionnoit pour elle parmi les nations de l'Europe, il étudioit & préparoit ſes vaſtes réformes, en commençant par lui-même. Obſervateur profond, eſprit pénétrant & d'une volonté ferme, il accomplit ce miracle de la transformation de ſon éducation première & de la régénération de ſa patrie. Il fût mieux & plus que « ſoldat heureux » : il devint civiliſateur.

Son conſeiller intime, celui qu'il appeloit « ſon meilleur ami », le général-amiral François Le Fort, Genevois, avoit ſervi dans l'armée françoiſe. Le Fort, l'hiſtoire l'atteſte, fut l'inſpirateur de quelques-unes des grandes réformes opérées par Pierre; après lui, ſon neveu obtint la confiance du ſouverain & fit prévaloir le mérite des artiſtes françois.

C'eſt celui-ci qui recruta certains de ces artiſtes & des ſpécialiſtes en divers genres pour les travaux importants projetés en Ruſſie. Muni de pleins pouvoirs, il engagea l'architeéte Alexandre Le Blond, Nicolas Pineau & ſon beau-frère Louis Caravac (2), peintre; & quand le czar vint en France (3), un an plus tard, dans le cours du mois de mai 1717, & qu'il

---

(1) On ſait que Jeanne d'Albret ne voulut pas que ſon fils « fût un illuſtre ignorant ».

(2) Les renſeignements connus juſqu'à ce jour ſur Caravac ou Caravaque ſont très ſommaires. François-Nicolas Pineau, petit-fils de Nicolas, en parle dans une de ſes lettres à ſon fils : on y voit que « l'impératrice Anne faiſoit à la veuve de Caravaque une penſion de mille roubles ». Mme Louiſe Fouché-Pineau poſſède un portrait de Pierre le Grand qui paſſe pour avoir été « peint par l'oncle Caravaque ». (Voir *Pièces juſtificatives* : lettre de Fr.-Nic. Pineau, ſans date (1815?...)

(3) *Abrégé de l'hiſtoire du czar Peter Alexiewitz, avec une relation de l'état préſent de la Moſcovie, & de tout ce qui s'eſt paſſé de plus conſidérable depuis ſon arrivée en France juſqu'à ce jour.* Dédié à Sa Majeſté Czarienne. Paris, M.DCC XVII. Dans ſon édition de l'*Hiſtoire journalière de Paris*, par Dubois de Saint-Gelais (à Paris, pour la Société des Bibliophiles

logea à l'hôtel Villeroy & féjourna chez le duc d'Antin, à Petit-Bourg (où Nicolas & fon père avoient multiplié les merveilles de leur ciseau), il dut reconnoître que Le Fort ne pouvoit mieux choifir : le talent du fculpteur Pineau juftifioit hautement cette préférence. D'ailleurs il avoit collaboré avec Le Blond ; ils étoient à peu près du même âge (1) & l'aventure leur prodiguoit fes mêmes fourires.

Nicolas Pineau avoit alors trente-deux ans ; fon jugement étoit formé ; en homme réfléchi il comprit fa fituation : Verfailles terminé ; les finances de l'État à fec ; les débordements de la Régence aggravant le poids de l'héritage des dernières années de Louis XIV ; les traitants « rançonnés & condamnés à tort & à travers (2) » ; le travail manquant prefque ; enfin les fuites du mariage avec fes bénédictions nombreufes & fes nombreux enfants.

Il pouvoit d'un jour à l'autre chômer, tandis qu'il alloit être le premier ou tout au moins des premiers dans la Rome mofcovite !.. Donc il fe décida à quitter la France & partit avec Le Blond pour la capitale des czars.

Quand Le Blond avoit befoin d'un lieutenant, il faifoit appel au favoir de fon ami : Pineau, dépofant alors le marteau, prenoit le compas & l'équerre. C'eft ainfi qu'enfemble ils exécutèrent le « Palais de Saint-Pétersbourg », le « château » & les « jardins de Péterhoff » « magnifiques imitations de Verfailles (3) », avec leurs cafcades, leurs baffins & leurs divinités mythologiques ; ils firent auffi des « maifons de plaifance » pour le czar.

Nicolas Pineau avoit le titre de « premier fculpteur de Sa Sacrée Majefté

---

François, 1885), M. Maurice Tourneux, érudit bibliographe, cite cet « extraordinaire » « fort rare » du *Mercure*.

(1) Voir, page 15, l'acte baptiftaire de Nicolas Pineau.
(2) Michelet, *Précis de l'Hiftoire de France*.
(3) L. Duffieux, *les Artiftes françois à l'Étranger*.

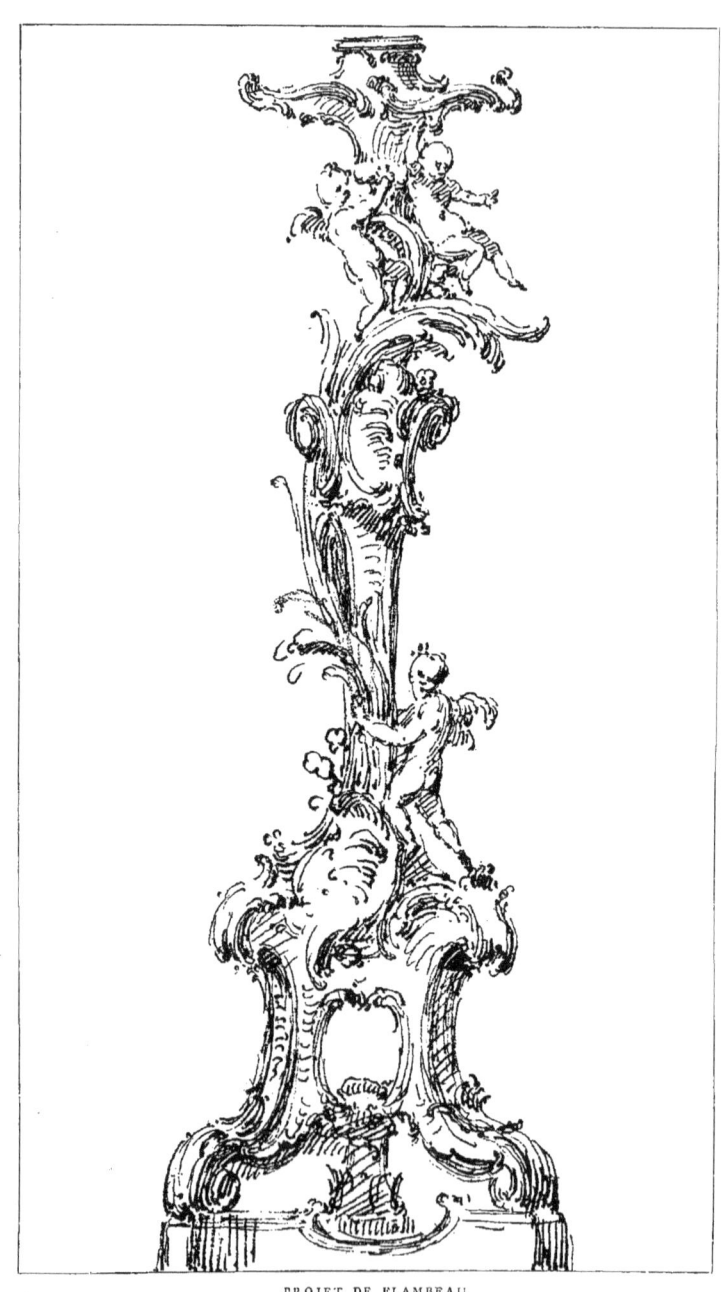

PROJET DE FLAMBEAU
Par Nicolas Pineau. (Coll. Émile Biais.)

Czarienne ". A la mort de Le Blond, en 1719, le czar, qui apprécioit fort les connoiſſances multiples de Pineau, lui confia le ſoin de continuer les travaux commencés par ſon " premier architecte ". De plus Pineau fournit les plans d'un arſenal, d'une ſalle de ſpectacle, d'une égliſe & de quelques " pavillons d'agrément (1) ". Il exécuta même des ſtatues & des bas-reliefs (2).

Enfin cet artiſte éminent a, le premier, frappé d'une empreinte toute perſonnelle une ſuite conſidérable de créations très originales, où le goût françois s'allie heureuſement au caractère national ruſſe : on eſt charmé de retrouver dans ſon œuvre des lanternes d'eſcalier, des lampadaires, des chenets, fauteuils, conſoles, rampes & " grilles de balcon ", gaines & piédeſtaux, dont il produiſoit avec une fécondité inépuiſable les modèles variés d'une grande correction de lignes & d'un trait gracieux & facile.

Ses " garnitures de cheminées ", ſes types de pendules & ſes ſurtouts de table, d'un deſſin diſtingué, ſont dignes d'un maître orfèvre & purent figurer avec éclat dans l'ameublement ſomptueux du palais impérial.

Ayant appris également la " théorie & la pratique du jardinage ", il connoiſſoit " le tracé des jardins de propreté ", diſpoſoit des parterres, des boſquets, des boulingrins, des labyrinthes, des portiques & cabinets & " autres embelliſſements des jardins ", — conformément aux préceptes académiques revus par Le Blond — & reviſés par Pineau.

Blondel, " architecte du Roy ", qui s'y connoiſſoit, a eu raiſon de rapporter que " Pineau le père deſſinoit bien ".

En effet, ſes deſſins qu'il m'a été permis d'examiner & ceux qu'un haſard heureux m'a fait recueillir & arracher ainſi à une deſtruction imminente, ſont vraiment remarquables; ils témoignent d'une imagination très riche & d'une rare ſoupleſſe de talent.

---

(1) Notes relevées ſur les deſſins de N. Pineau qui m'appartiennent.
(2) Voir une liſte de ſes travaux à la fin du préſent ouvrage.

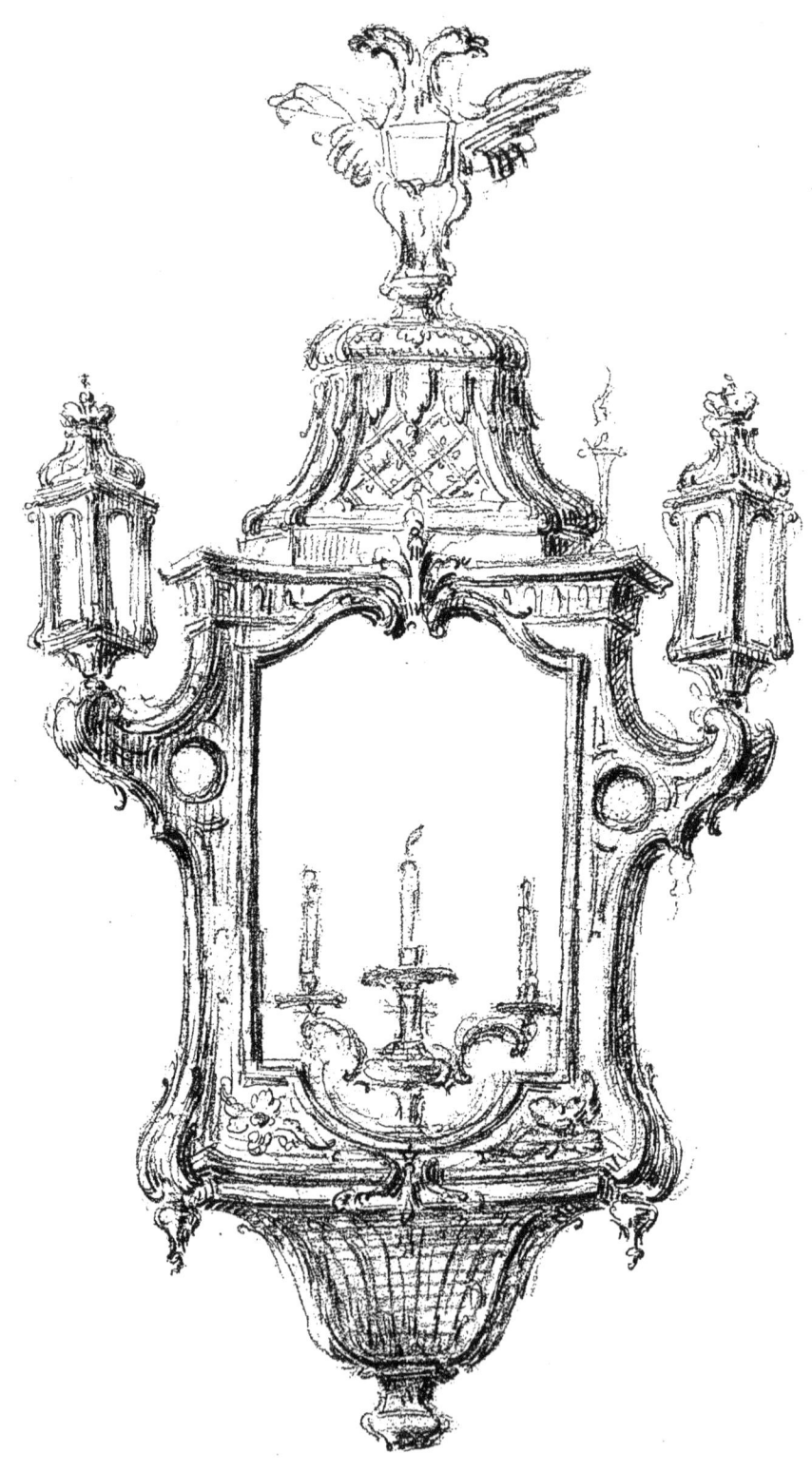

PROJET DE LANTERNE
Deffiné à Saint-Pétersbourg par Nicolas Pineau. (Coll. Émile Biais.)

## SCULPTEURS, DESSINATEURS, GRAVEURS, ETC. 21

A l'étranger Nicolas Pineau resta François; il y fit de l'art françois & du meilleur, discrètement assaisonné, à l'occasion, d'une pointe de couleur locale.

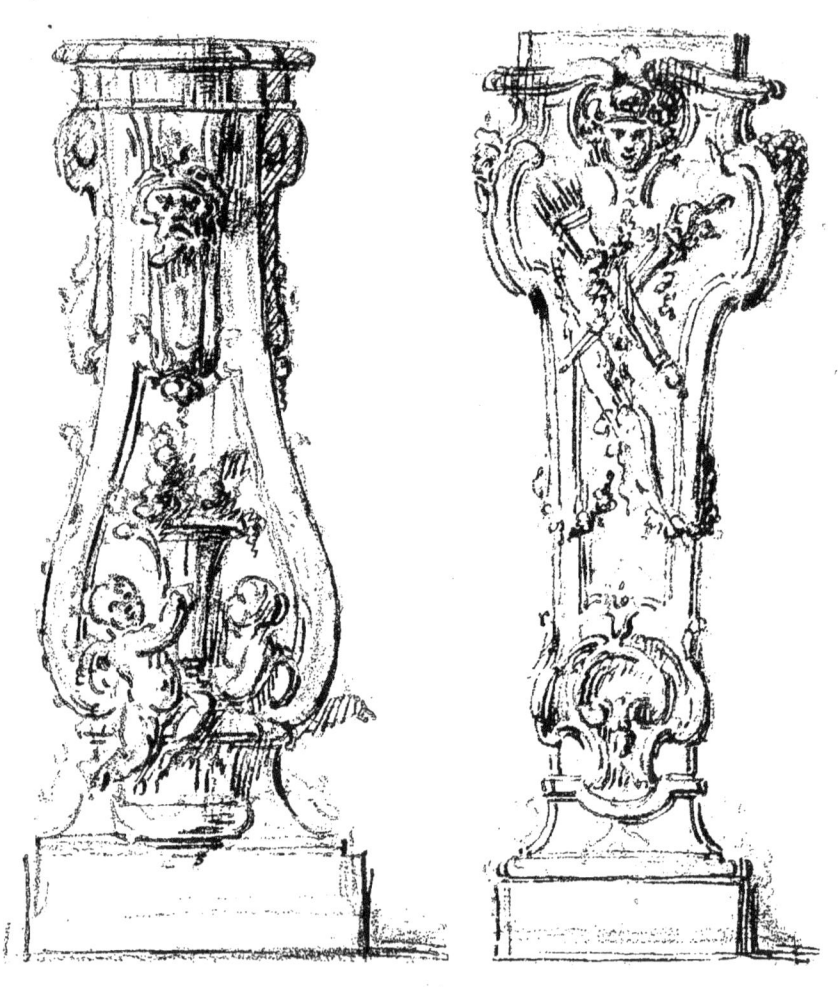

PROJETS DE PIÉDESTAUX
Par Nicolas Pineau. (Coll. Émile Biais.)

Pendant son séjour en Russie, Pineau fit également bien « ses affaires d'argent », mais, contrairement à l'assertion de Blondel, qui l'y fait rester

vingt-cinq années, il n'y demeura que neuf à dix ans (1), puifque, fuivant le dire de fon fils, « il revint à Paris peu de temps après la mort de Pierre le Grand (2) », fans avoir pu terminer, pour des caufes que nous ignorons, les « bâtiments » projetés (3).

A voir les deffins qu'il a crayonnés, la plupart à la fanguine, & fes « panneaux » notamment fur un fond de traits à la pierre d'Italie ou mélangés de même, deffins d'un feul jet qui naiffoient fous fes doigts avec une verve & une fpontanéité intariffables, — « deffins pour la Salle des Fêtes », pour le « Salon de la Guerre », le « Salon de la Paix » & autres appartements impériaux, on entrevoit le magnifique afpect que devoient avoir ces grands lambris à compartiments réchampis & rehauffés d'ors, véritables chefs-d'œuvre de cifelure. Ces reliefs d'allégories, de trophées, de chiffres entrelacés avec des fleurs & des feuillages, dans des enroulements d'une grâce & d'une originalité exquifes, alternoient avec des branches de lauriers & des médaillons animés de figurines fe détachant fur un champ d'arabefques & de « treillages » dans une bordure finement découpée d'où s'élancent des chimères capricieufes aux formes élégantes.

Rompant avec les traditions de l'antique fymétrie & changeant l'ordonnance des parallèles, Nicolas Pineau prouva que l'équilibre pouvoit être maintenu, malgré des courbes inégales, par des enroulements qui fe

---

(1) Il reçut pendant fon féjour, comme bien on penfe, des marques nombreufes de la munificence du czar & de fa cour : des bijoux, des fourrures précieufes & d'autres préfents dont une partie furent adjugés « au plus offrant & dernier enchériffeur », une foixantaine d'années plus tard, à la vente de la fucceffion de fon fils Dominique. (V. *Pièces juftificatives*.)

(2) *Livre de raifon* des Pineau. — Voir la notice confacrée par Blondel à Nicolas Pineau & reproduite par M. Duffieux dans fon précieux livre *les Artiftes françois à l'Étranger* ; cette notice eft citée un peu plus loin.

(3) « Nous avons vu le czar Pierre I$^{er}$ attirer à fa cour un architecte françois (Alexandre Le Blond), pour préfider aux deffins de fes maifons de plaifance, qui n'ont cependant jamais eu leur pleine exécution, & font préfentement ruinées. » (Defalliers d'Argenville, *Voyage pittorefque des environs de Paris*, 1779, p. XI.)

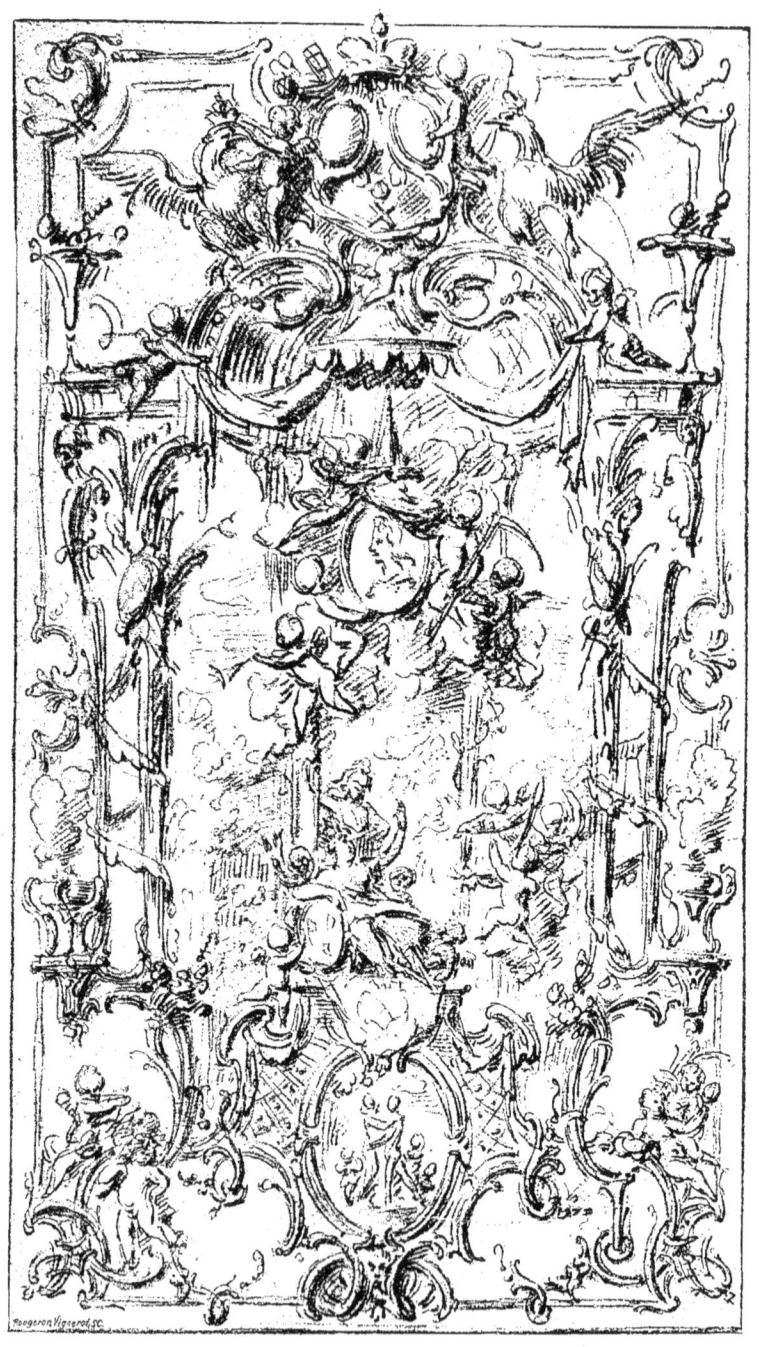

PANNEAU ALLÉGORIQUE
Dessiné à Saint-Pétersbourg par Nicolas Pineau. (Coll. Émile Biais.)

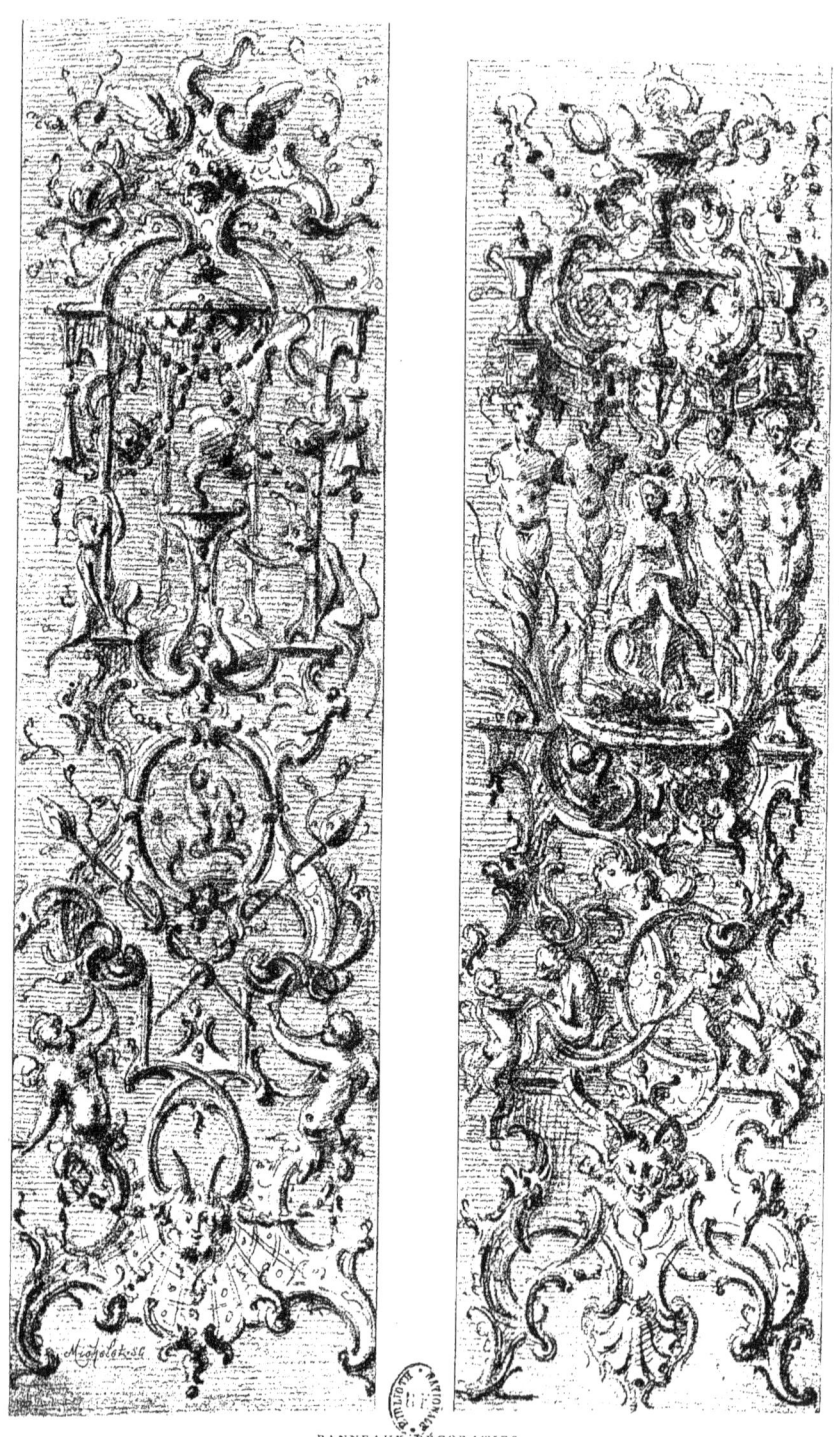

PANNEAUX DÉCORATIFS
Dessinés par Nicolas Pineau. (Coll. Émile Biais.)

Nicolas Pineau étoit quelqu'un; il devint quelque chofe. Il conquit « droit de cité » parmi l'élite de fes confrères & fut nommé membre de l'Académie de Saint-Luc; les commandes de travaux importants arrivèrent de tous côtés à ce « bourgeois de Paris », au point qu'il pouvoit à peine y fuffire, malgré fon activité naturelle & fa facilité d'exécution peu commune.

Jacques Hardoüin-Manfart, « architecte ordinaire du Roy & de fon Académie royale & premier Architecte des États & provinces de Bourgogne », fon collègue en qualité d'Amateur à l'Académie de Saint-Luc, l'emploie de préférence à tous autres. On l'appelle, dans le monde, « Pineau le Ruffe », &, parmi fes confrères, quelques années après, « Pineau le père », pour le diftinguer de fon fils Dominique. Il habite une maifon de la rue Notre-Dame-de-Nazareth, dans le voifinage des Religieux de cet ordre, qui lui confient la décoration de leur chapelle (1).

Nicolas Pineau recevoit partout le meilleur accueil; il retenoit la fympathie par fa figure franche & honnête (2). Avec un talent particulier, reconnu, indifcuté, il avoit de l'efprit, du cœur, & poffédoit de puiffants appuis; enfin il eut le bonheur, difons-le, d'arriver à propos.

A cette heure-là, les fermiers généraux ont reconquis une grande

---

(1) « ... Toute cette fculpture fort élégante a été faite par le fieur Pineau, fculpteur du Roi ». (Dezallier d'Argenville : *Voyage pittoresque à Paris*, 1749.) — « La chapelle de la Vierge eft décorée d'architecture & de plufieurs grouppes & d'ornements faits par Pineau. » (Chapelle de l'Églife des Religieux de Nazareth, *Almanach pittorefque, biftorique & alphabétique* des riches monuments que renferme la Ville de Paris pour l'année 1779, par Hébert, amateur.) C'eft par erreur que Jal (*Dict. critique*), attribue cet ouvrage de fculpture à J.-B. Pineau, père de Nicolas. Dans *l'introduction* il a été dit qu'ils « font confondus entre eux même par les critiques les plus autorifés. »

(2) Il exifte deux exemplaires de fon portrait au paftel : l'un chez Mme veuve Paul Pineau, l'autre m'appartient et a été reproduit ici. N. Pineau eft repréfenté fous les traits d'un homme honnête, réfléchi & intelligent; on retrouve dans cette figure la bonhomie fine du maître peintre Chardin.

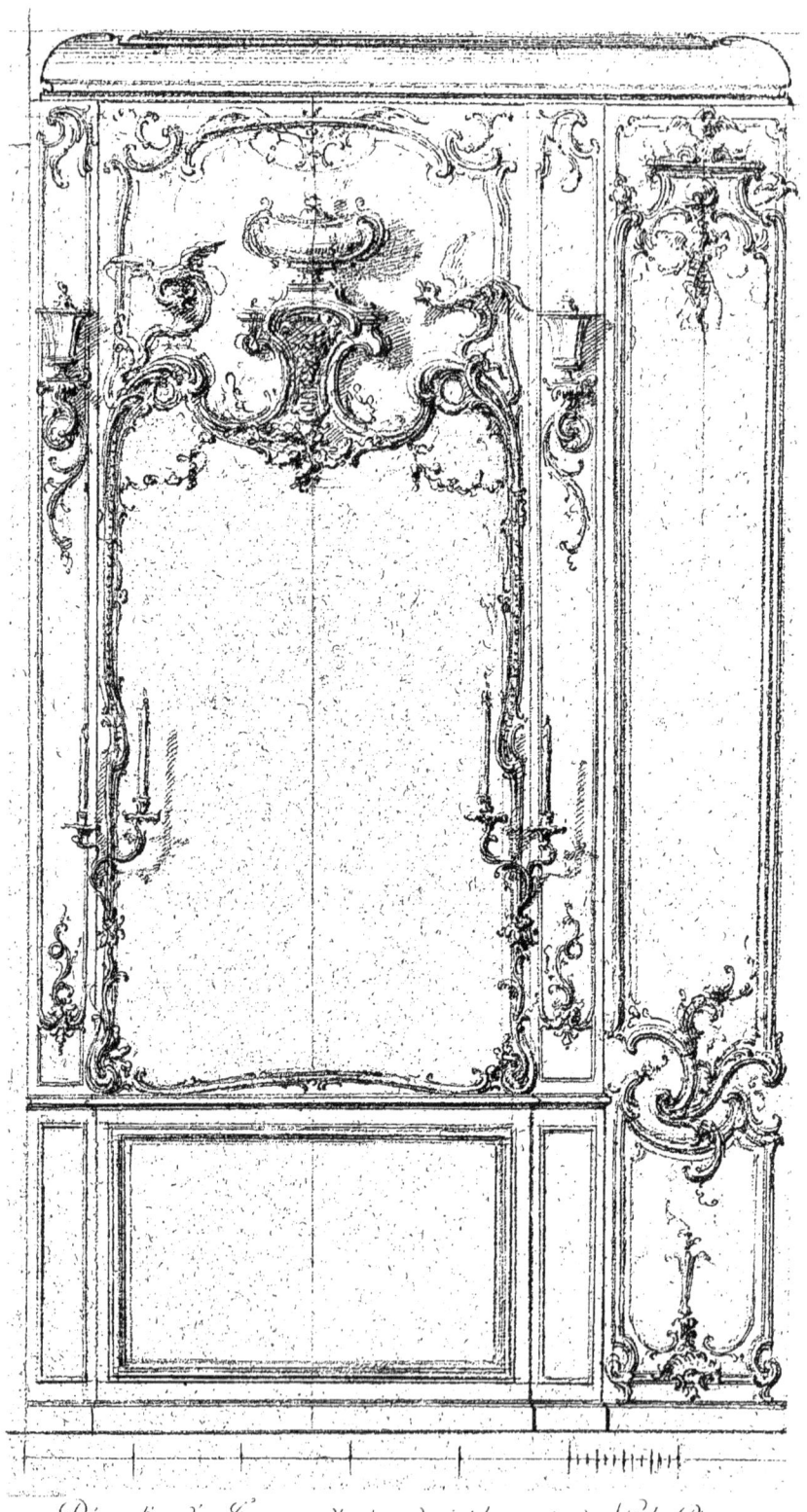

Décoration d'un Trumeau d'après un dessin à la sanguine de Nicolas Pineau.
(Collection Émile Biais.)

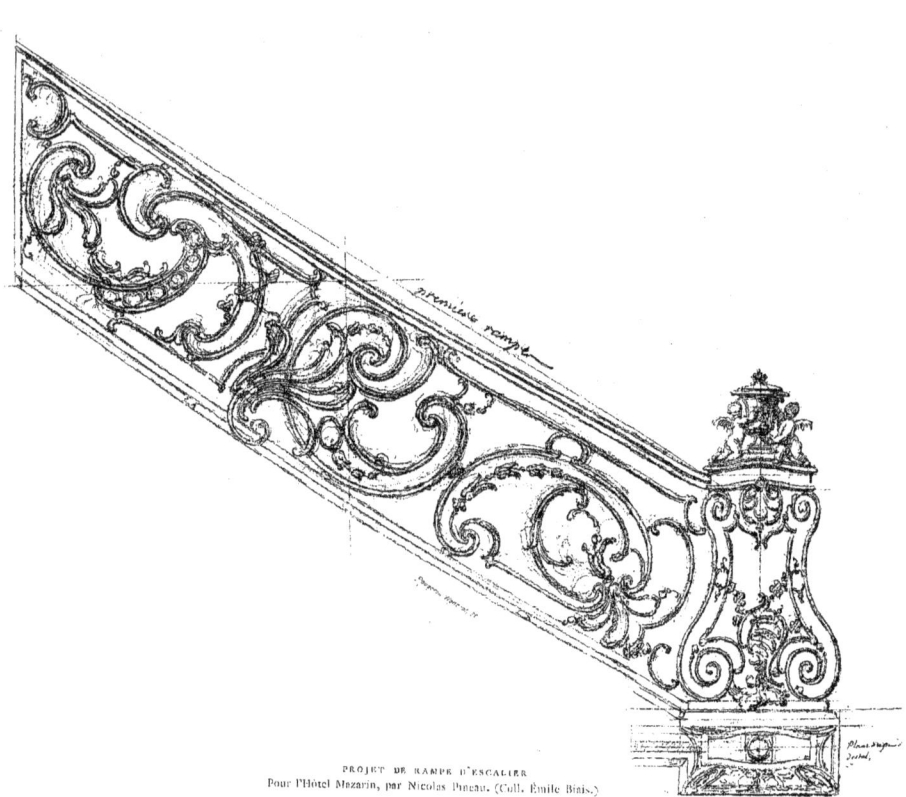

PROJET DE RAMPE D'ESCALIER
Pour l'Hôtel Mazarin, par Nicolas Pineau. (Coll. Émile Biais.)

fituation; ils font devenus des perfonnages d'extrême importance dans le Royaume & font regardés comme « les colonnes de l'État (1) ». Ils gagnent beaucoup, dépenfent de même, &, fuivant une obfervation judicieufe, les prodigalités de ces « traitants », de ces « manieurs d'argent », fructifient & fe fécondent dans les mains des artiftes & des artifans.

Grâce à ces financiers de vafte envergure, les « maifons de campagne » & les « petites maifons » s'élèvent en merveilleux décors; les hôtels, hier encore demeures d'une ancienne nobleffe, font peau neuve; d'autres fe conftruifent comme par enchantement. Des « dames de moyenne vertu mais du monde », dont Saint-Simon a enregiftré les exploits, fe mettent également de la partie.

Afin de fatisfaire aux demandes de fa riche clientèle, Pineau fculptoit fur pierre, fur marbre & fur bois; il créoit des « fujets », des « motifs » coulés en ftuc & appliqués aux murs en deffus de porte & autres ornements.

De M. Bouret à M. Grimod de la Reynière, du prince d'Ifenghien au maréchal de Villars jufqu'à Mme la ducheffe de Mazarin, cette ardente curieufe, toute l'ariftocratie de la naiffance & de la fortune fit appel au célèbre décorateur.

Pour les portraits du Roi & de Mme de Pompadour, peints par Boucher & par Nattier, il imaginoit des encadrements d'un beau deffin, ingénieufement appropriés aux caractères des perfonnages : ici des faifceaux agrémentés de rocailles & cantonnés de cabochons fleuronnés, au fronton la couronne royale dominant les armes de la Maifon de France; — là tout un attirail choifi dans l'arfenal du Tendre : l'arc, le carquois, les flèches, le flambeau cythéréen, &, dans une avalanche de rofes fans épines, des couples de colombes empruntées au char de Cypris.

A l'examen de fes nombreux deffins d'une fi grande variété d' « invention », on s'étonne de la fertilité du « génie » de cet artifte qui manioit

---

(1) *Vie privée de Louis XV*, Londres, 1783, tome I, p. 137.

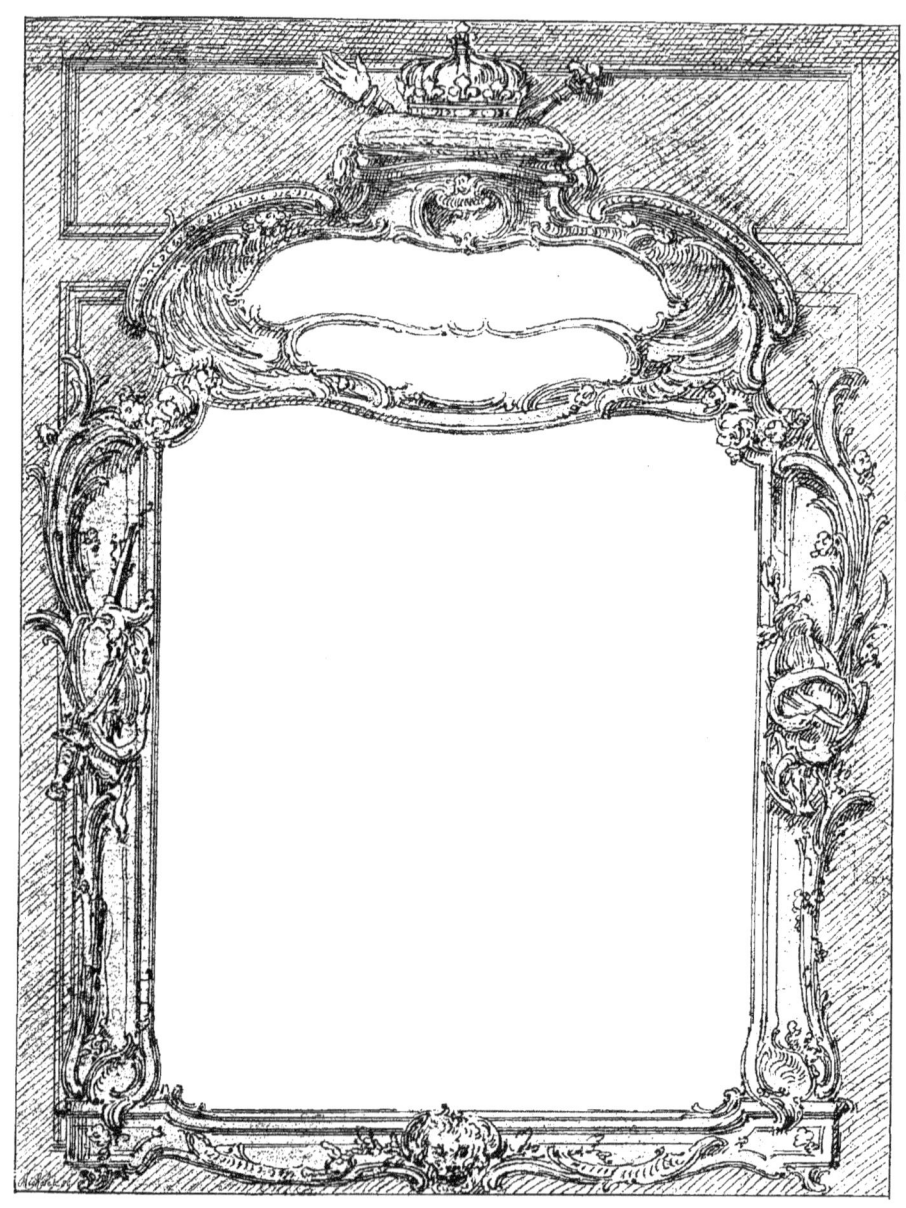

BORDURE D'ENCADREMENT
D'après un dessin de Nicolas Pineau. (Coll. Émile Biais.)

# SCULPTEURS, DESSINATEURS, GRAVEURS, ETC.

avec autant d'aifance le cifeau & le crayon fans être jamais gêné dans fes rapides allures toujours bien infpirées.

Mariette a gravé une fuite de « plans & deffins inventés par le fieur Pineau, architecte (1) »; Pineau a gravé lui-même a l'eau-forte. Ses eftampes

---

(1) On voit que Nicolas Pineau tenoit à fe pofer d'abord comme architecte. Dans l'œuvre gravé de Nicolas Pineau on diftingue les « plans & deffins » fuivants : *Nouveaux deffeins de Lambris*, inventés par le fieur Pineau, architecte. Paris, chez Mariette, *aux colonnes d'Hercules*. » — « *Nouveaux deffeins de Lits* inventés par le fieur Pineau. (Mariette.) — « *Nouveaux deffeins d'Autels & Baldaquins*, chez Mariette. » — « *Cabinets de livres*. » — « *Nouveaux deffeins de Plafonds* inventés par le fieur PINEAU & qui peuvent s'exécuter en fculture ou en peinture; à Paris, chez Mariette, rue Saint-Jacques, *aux colonnes d'Hercules*. » — « *Nouveaux deffeins de Pieds de Tables & de Vafes & Confoles de fculpture en bois*, inventés par le fieur Pineau, fculpteur, à Paris, chez Mariette. » — « *Buffets pour falles à manger, Guéridons pour porter des Girandolles, Médailliers*, efpèces d'armoires pour ferrer des Médailles & Bijoux. » — « *Nouveau deffeins de Plaques, Confoles, Torchères & Médailliers*, de l'invention du fieur Pineau, fculpteur, chez Mariette. » — « *Plaques* dont les ornemens font de bois doré & les fonds de glace pour répéter les lumières & répandre plus de clarté dans les appartemens. » — « *Commodes enrichies d'Ornemens de bronze*. » (Mariette.)

Nicolas Pineau a eu les honneurs de la contrefaçon : entre autres, un « deffein de *Cheminée* pour un Cabinet dont la décoration variée du Lambris eft des plus riches » (à Paris, chez Crépy, rue Saint-Jacques, *à Saint-Pierre*), PICAU delin., eft une invention retournée de Nic. Pineau : la gravure de ce deffin du maitre ornemanifte avait été publiée chez Mariette. (Renfeignements empruntés à la bibliothèque de M. le baron Jérôme Pichon & à la collection Émile Biais.)

« Le fculpteur Pineau (Arch. nat. O¹ 2248) travailloit à la Muette en 1748 ». (*Livre-Journal de Lazare Duvaux*, marchand bijoutier ordinaire du Roy, 1748-1758. A Paris, pour la Société des Bibliophiles françois. MDCCCLXXIII. 2 vol. gr. in-8.) — « Les fieurs *Taffard & Pineau* méritent auffi les plus grands éloges pour la perfection de la fculpture. » (*Dict. hift. de la ville de Paris & de fes environs*, par MM. Hurtaut & Magny. Paris, MDCCLXXIX, in-8. Art. *Croix Fontaine. Pavillon du Roi*.) — Au moment de livrer ces notes à l'impreffion (mai 1890), nous conftatons qu'au Cabinet des Eftampes l'œuvre gravé des Pineau eft repréfenté feulement par 29 planches, dont 24, réduites, ont été reproduites fous ce titre : « *Recueil des OEuvres de* NICOLAS PINEAU, *fculpteur & graveur de la cour du Régent* (?). » Paris, Éd. Rouveyre, 1889, in-4°.

font réuffies, mais, comparées aux deffins originaux (1), elles paroiffent un peu maigrelettes. Ses « modèles de confoles », de « commodes » & de « piédeftaux » font fuperbes; on devine quels meubles grandiofes & charmants on façonnoit fur de telles données.

Il apporta dans la floraifon de la rocaille une fraîcheur d'idées raviffante, du piquant & de la grâce; mais on retrouve furtout l'accent propre de Nicolas Pineau dans celles de fes compofitions où il a eu fes coudées franches

En créant fes fameux « contraftes », il laiffa les « extravagances » & l'enflure du ftyle à fes imitateurs. Trop intelligent et trop délicat pour produire des fioritures entortillées, il dut fourire de maître Meiffonnier lui-même, furtout de Babel & de fa fuite, — pour ne parler que de ceux-là, — dont les contorfions outrées, la fuperpofition de coquilles & de végétations inconnues, s'étagent & femblent ne tenir debout que par un miracle d'équilibre (2).

Beaucoup de fes « projets » font d'une facture large & puiffante; d'autres ont des ténuités dont Le Blond & Gillot lui-même n'ont peut-être jamais approché.

Il eft permis d'infifter fur fa qualité de très bon deffinateur, « qualité très rare, — écrivoit Grimm, à propos de Vaffé, — parmi les fculpteurs qui

---

(1) J'ai eu la fatisfaction d'acquérir, à La Touche & à Jarnac (Charente), un grand nombre de fes deffins originaux dont il eft ici queftion.

(2) Parmi les *pafticheurs* de Nicolas Pineau, les Cuvilliés, ou Cuviller, père & fils, occupent une place touffue. L'efprit de ces deux architectes fubit le fort fatalement réfervé à tous ceux qui émigrèrent en Allemagne : il s'alourdit; leurs compofitions, hériffées de chicorées allemandes, forment des labyrinthes inextricables. Pour s'en convaincre, il fuffit d'examiner le recueil de planches gravé, fous ce titre, fur les deffins de Cuvilliés père, par C. A. de Lefpilliez : « LIVRE DE PANEAUX *à divers ufages, inventé par François de Cuvilliés, Confeiller & Architecte de Sa Majefté Impériale.* Chez l'auteur. Se vend auffi à Paris, chez le S*r* Poilly, rue Saint-Jacques, *à l'Image Saint-Benoit*. Avec privilège du Roy. » L'exemplaire que j'en connois appartient à M. le baron Jérôme Pichon.

## SCULPTEURS, DESSINATEURS, GRAVEURS, ETC. 29

favent bien modeler, mais qui font la plupart affez ineptes avec le crayon à la main. »

Dans fes improvifations faciles comme dans fes compofitions méditées, on ne fauroit trop le répéter, Nicolas Pineau fut un exécutant de premier

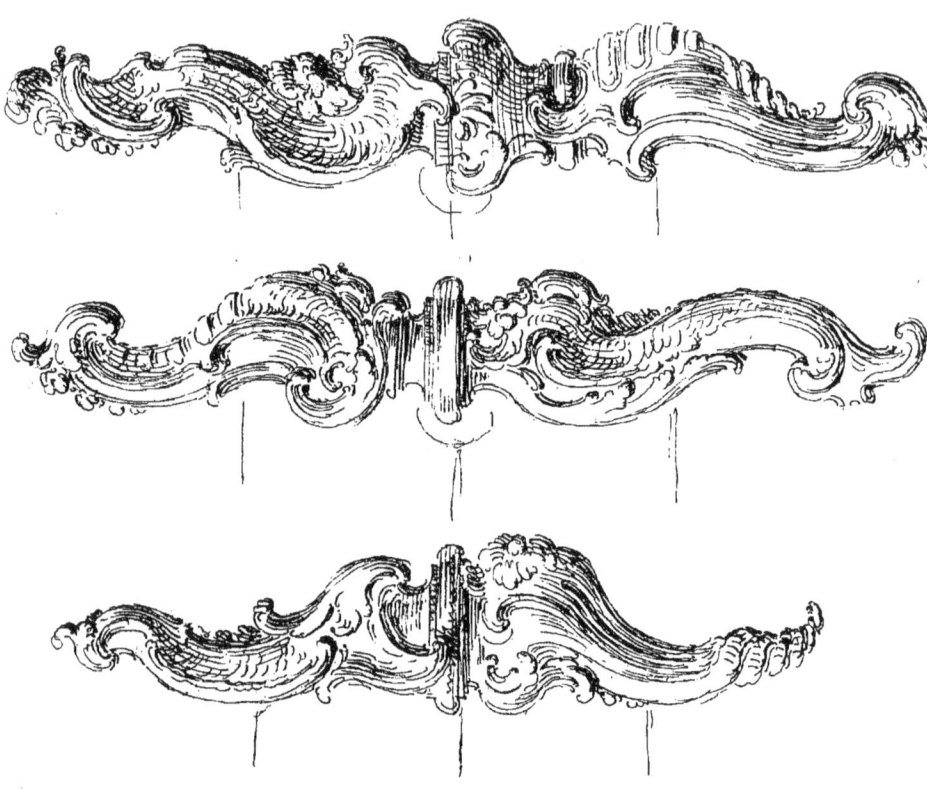

PROJETS DE CHARNIÈRES DE CARROSSES
Pour Mme la duchefſe de Mazarin, inventées par Nicolas Pineau. (Coll. Émile Biais.)

ordre. Il a donc tenu une place des plus honorables parmi les maîtres ornemaniftes du dix-huitième fiècle. Laborieux & vaillant, en France & à l'étranger, il a affirmé, lui auffi, la puiffance charmante de l'art françois. Il a participé à la plupart des ouvrages de décoration de fon temps :

les meilleurs architectes lui ont confié l'ornementation extérieure & intérieure de leurs édifices.

Il mourut à Paris vers la fin du mois d'avril 1754 (1).

---

(1) Voici la teneur du « billet d'enterrement » de Nicolas Pineau :

« Vous êtes prié d'affifter au Convoi, Service & Enterrement de M. Pineau père, Sculpteur des Bâtimens du Roy, ancien Confeiller de l'Académie de Saint-Luc, & Bourgeois de Paris, décédé en fa Maifon rue Notre-Dame-de-Nazareth, qui fe fera le Vendredy vingt-fix avril mil fept-cent-cinquante-quatre, à fix heures du foir, en l'Églife de Saint-Nicolas-des-Champs, fa paroiffe, où il fera inhumé.

« Meffieurs & Dames s'y trouveront s'il leur plaît.

« *Requiefcat in Pace.*

« De la part de Monfieur Pineau fon fils & de Mefdemoifelles fes filles. »

Ce « billet » mefure 43 centimètres de hauteur fur une largeur de 54 centimètres.

La lettre d'invitation aux « meffes de bout de l'an » eft ainfi rédigée :

« M.

« Vous êtes prié d'affifter aux Meffes de Bout de l'An de Monfieur *Nicolas* Pineau, Sculpteur des Bâtimens du Roy, qui fe diront Jeudi 17 juillet 1755, en l'Églife des Révérends Pères de Nazareth, près le Temple, depuis huit heures du matin jufqu'à midi.

« Meffieurs & Dames s'y trouveront, s'il leur plaît.

« Un *De profundis.*

« De la part de Monfieur Pineau, fon fils, & de Mefdemoifelles fes filles. » (Papiers de la famille.)

Aujourd'hui que ces « billets » font devenus, fuivant une obfervation du baron Grimm, des « effets de bibliothèque », on a trouvé à propos de citer ceux-là.

DÉTAIL D'UN DESSIN
De Dominique Pineau. (Coll. Émile Biais.)

ENCADREMENT
D'après un deſſin de Dominique Pineau. (Coll. Émile Biais.)

CELUI-LÀ trouva ſa voie toute tracée : il n'eut qu'a la ſuivre. Né à Saint-Péterſbourg (1), il aſſiſta, enfant, aux « grands jours » de Le Blond & de Nicolas Pineau, ſon père. Dès l'enfance il dut ſe familiariſer avec les procédés & les pratiques d'atelier; ſon noviciat ne fut pas long : il ſculptoit pour ainſi dire de race, s'aſſimilant de brillantes qualités.

En France, ſon père le guida dans les effets gracieux, imprévus, du *contraſte*, — mettant, au beſoin, la main à l'œuvre de ſon diſciple de prédilection, y donnant même le coup de pouce final.

La « vogue extraordinaire » de Nicolas Pineau ne s'affoibliſſoit pas : Dominique en profita. Son domaine, toutefois, fut plus reſtreint, mais il n'eut pas de peine à le faire valoir.

A ſon arrivée en France, — nous l'avons conſtaté au chapitre de ſon

---

(1) Voir ſon acte baptiſtaire (*Pièces juſtificatives*).

père Nicolas, — les fermiers généraux furgiſſoient de la cendre de leurs devanciers, s'affublant de noms bien ſonnants, conſtruiſant des habitations ſomptueuſes ou transformant en hôtels d'un ſtyle élégant les demeures ſurannées des gentilshommes de vieille roche.

Ces fermiers généraux, ces financiers de tous degrés, « étonnoient Paris de leurs richeſſes & de leurs folies (1) ».

Bâtiſſeurs inſatiables, ils convoquoient tous les artiſtes en renom pour réaliſer leurs fantaiſies d'amateurs & de curieux.

Les « inventions » faſtueuſes, ſolennelles, du ſiècle précédent, faiſoient place, depuis quelques années, à des formes plus délicates, plus capricieuſes.

Sous le règne de Mme de Pompadour, la rocaille & les « incohérences » de la galanterie & du ſenſualiſme ſe marioient à toutes les ingénioſités du décor. Dominique, dont le « ciſeau léger (2) » étoit fort recherché, fut du nombre de ces artiſtes privilégiés qui apportèrent le tribut de leur habileté à la diſpenſatrice de toutes les faveurs, ſe conformant à ſes aimables caprices, ſauf à plus tard inaugurer dans leurs ouvrages cette façon peu « tortuée », cette déſinvolture déliée, ſvelte, cette ſimplicité relative, qui diſtinguent le ſtyle ornemental du temps de Louis XVI de celui des autres époques.

On étoit donc en pleine floraiſon de « feſtons & d'aſtragales ». Louis le Bien-Aimé promenoit ſon inſouciance partout, & pour des fêtes intimes il falloit improviſer des décors inédits.

Les grandes conſtructions ordonnées par ſon prédéceſſeur alloient être parachevées; d'autres ſurgiſſoient du ſol. Verſailles, « favori ſans mérite », ſuivant un mot cruel, ſe trouvoit complété par l'égliſe Saint-Louis; ſes

---

(1) P. Clément & A. Lemoine, *les Derniers Fermiers généraux*.

(2) « Le jour finiſſoit; un nègre vint allumer les trente bougies que portoit un luſtre & des girandoles de porcelaine de Sèvres, & Mélite ſe mit à admirer la légèreté du ciſeau du ſculpteur Pineau.... » (Analyſe du « roman particulier qui s'appelle *la Petite Maiſon* », donnée par M. Edmond de Goncourt dans ſon livre *la Maiſon d'un Artiſte*.)

# SCULPTEURS, DESSINATEURS, GRAVEURS, ETC.

bofquets & ceux de Choify, de Compiègne & de Fontainebleau fe peuploient encore de ftatues. Les châteaux de Luciennes, de Marly & de

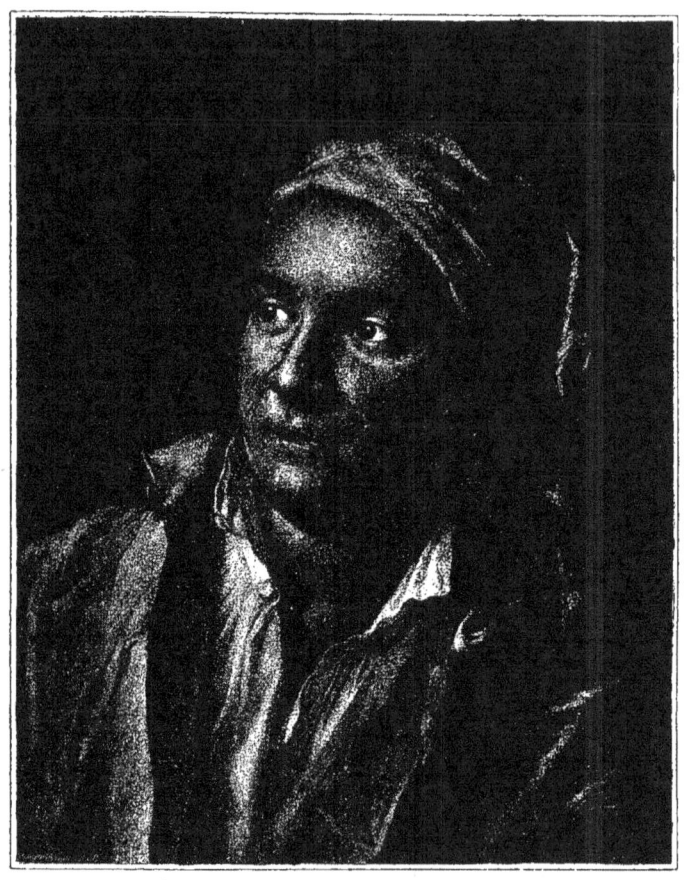

DOMINIQUE PINEAU
D'après un paftel du temps. (Coll. Émile Biais.)

Bellevue s'improvifoient « adorables » & pouvoient prendre place dans *les Délices de la France* (1).

---

(1) *Les Délices de la France*, defcription des provinces, villes, maifons royales, châ-

Seule la Reine vivoit presque dans un continuel *incognito*, tandis que la « séduisante marquise » gouvernoit, se multiplioit infatigable, se plaisant à patronner même les arts et les sciences, il faut le reconnoître, avec une générosité intermittente que certain de ses pamphlétaires eut l'occasion d'éprouver.

C'étoit le temps joyeux des *plaisirs musqués*, des jolis riens précieux.

Les artistes du premier degré comme les artistes secondaires étoient d'ailleurs de complicité avec Mme de Pompadour. Boucher, « peintre des grâces », inauguroit cette ère de décadence agréable & remplaçoit les angelots des vieux maitres par ses amours grassouillets & rieurs. Les « brimborions » étoient à la mode. La Régence avoit servi de transition, après avoir donné son nom à tout ce qui appartenoit à un éclectisme païen. Mais ce n'étoit pas assez : il falloit « du nouveau, n'en fût-il plus au monde ».

Dominique le comprit. Amoureux de son art & le connoissant bien, élevé dans un milieu mondain, habitué à la mise en scène d'un luxe raffiné & de la richesse prodigue, il se trouvoit là dans son élément.

Son jeune talent en fleur s'épanouissoit donc à l'aise & pétilloit dans ces salons aux lambris ouvragés, galonnés d'or sur toutes leurs coutures. Il savoit à merveille y porter le charme de ses « motifs » capricieux & l'esprit de son faire d'un fini extrême.

Du boudoir d'une favorite royale à la chapelle rococo-jésuite, il n'y avoit pas loin : la, encore, Dominique Pineau faisoit évoluer des fioritures délicates, dressoit des retables aux pilastres tirebouchonnés & posoit des confessionnaux redondants & fashionables où papillotoient, dans une atmosphère de religiosité, d'inévitables réminiscences profanes.

Sous ses doigts féeriques jaillissoient sans effort les enroulements

---

teaux & autres lieux remarquables, Leyde, 1728, 3 vol. in-12, avec une quantité de vues de villes, de plans, &c.

PROJET DE CHAISE A PORTEURS
Par Nicolas Pineau.
(Coll. de S. Ex. M. le comte Pelovtzoff, ministre secrétaire d'État de S. M. l'Empereur de Russie.)

d'acanthes, de lauriers & de rofes, — flore gracieufe de ces jours d'infouciance qui précédèrent & fuivirent la victoire de Fontenoy.

Cette période chatoyante étoit vraiment en fonds d'originalité & de verve créatrice. L'art, au dix-huitième fiècle, cherchant des formes nouvelles, couloit de fource bien françoife.

Pour les penfeurs févères, fans doute, le dix-huitième fiècle n'eft qu'un *viveur* fceptique & frivole, fans bouffole & fans foi, *qui poliffonne encore quand il dogmatife, quand il prêche, quand il tue*....

Et pourtant le dix-huitième fiècle a pofé un cachet particulier d'élégance fur les chofes les plus vulgaires; il a mis l'art françois au fervice & comme au niveau de toutes les fantaifies des grandes dames, des « honneftes dames », comme dit Brantôme, & auffi des charmantes & fpirituelles impures; & nous aimons ce dix-huitième fiècle malgré fes fcories, malgré fes erreurs, malgré certains de fes « philofophes » fouples, adroits, égoïftes....

Mais, fi l'on juge par comparaifon, on doit reconnoitre qu'il a abaiffé l'art du Pouffin & la langue de Corneille, qu'il les a traités avec une familiarité audacieufe, qu'il a fait une monnoie de billon avec les belles cloches retentiffantes & les nobles canons du grand fiècle!

Voilà, j'imagine, l'ébauche fommaire du milieu où vivoit Dominique Pineau, — le diapafon du concert auquel il prenoit fi joliment part.

D'abord collaborateur de fon père, il travailla enfuite pour fon propre compte; puis, à la veille de fe mettre en ménage, il quitta la maifon paternelle de la rue Notre-Dame-de-Nazareth pour s'inftaller dans un logement de la rue Meflay.

Peu de temps après, — le 24 novembre 1739, — il époufa « demoifelle Jeanne-Marine Prault, fille d'un libraire-imprimeur des fermes du Roy (1) ».

Prault, dans fa fituation d' « homme de confidération », agrandit fans

---

(1) Voir fon contrat de mariage & « l'acte » de fon mariage aux *Pièces juftificatives*.

## SCULPTEURS, DESSINATEURS, GRAVEURS, ETC.

doute le cercle des relations de son gendre; aussi, pour l'en remercier, Dominique le fit-il brillamment portraire au pastel (1).

Pour tenir honorablement sa place & rester digne de son nom, Domi-

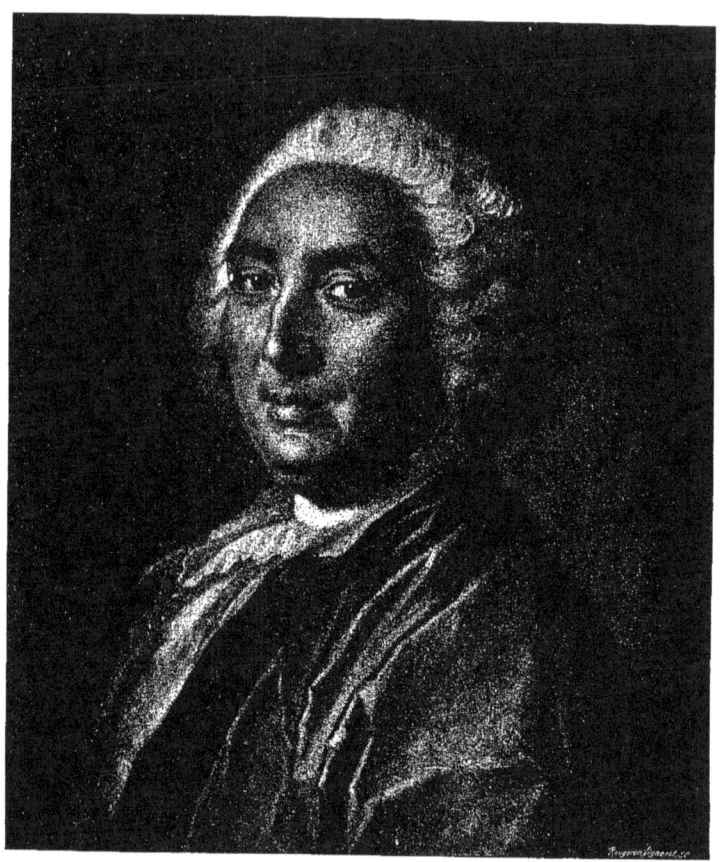

PIERRE PRAULT, LIBRAIRE-IMPRIMEUR DES FERMES DU ROI
d'après un pastel du temps, photographié par M. Marcel Pineau. (Coll. Pineau.)

nique se distinguoit toujours dans ses sculptures de boiseries & de meubles qu'il exécutoit d'après les dessins de Nicolas & aussi sur ses propres esquisses,

---

(1) Voir le chapitre consacré, plus loin, à Pierre Prault. (*Pièces justificatives.*)

car il avoit également le don de l' « invention »; mais, fuivant l'obfervation judicieufe de Blondel, bien qu'il fût « moins hardi que fon père dans fes compofitions », & qu'il eût l'imagination moins puiffante, il « jouit d'une certaine célébrité pour les ornements relatifs à la décoration intérieure ».

Cette « célébrité », dont bénéficia Dominique Pineau, fut méritée; il continuoit les traditions d'artiftes juftement eftimés & il ajoutoit fa note perfonnelle au bagage de fes aînés.

Son mariage avec Mlle Prault étoit parfaitement afforti. De cette union heureufe naquirent plufieurs enfants, dont quatre parvinrent à un âge avancé (1). Mlle Jeanne-Marine Prault, jeune femme charmante, d'une éducation foignée, avoit apporté à fon mari une dot honnête, &, ce qui vaut mieux, de précieufes qualités de cœur & d'efprit. Dominique eut le malheur de la perdre neuf ans plus tard (2).

Obligé de faire face à des exigences diverfes, & de veiller avant tout fur fes enfants encore fort jeunes, le vaillant artifte ne fe découragea pas; il fe livra au travail avec un redoublement d'ardeur, & le crédit dont il jouiffoit parmi fes pairs fut fanctionné l'année fuivante (1749) par fon admiffion à l'Académie de Saint-Luc, comme il a pris foin de le noter.

Refté veuf pendant fept années, il fe remaria, le 29 juillet 1754, avec Mlle Thérèfe Beaudeau, fille d'un officier aulnier (3).

---

(1) Voici leurs noms : Marie-Sophie, qui époufa le fculpteur J.-B. Feuillet; — Françoife-Nicole, qui devint Mme J.-M. Moreau le jeune; — Louife-Victoire, religieufe, & François-Nicolas, architecte du comte d'Artois & des généralités de Guienne & de La Rochelle. Leurs parents les élevèrent avec vigilance; la mère fut leur « gouvernante ». Dans les livres de raifon & parmi de nombreux deffins de Dominique on voit des *griffonnis* jetés à la diable, des croquis & des plans tracés d'une main fûre & experte à côté de *bonshommes* d'une naïveté primitive : fes enfants s'appliquoient à des exercices d'écriture & crayonnoient à l'envi : leur Mufe faifoit fes premières dents.

(2) Elle mourut le 26 novembre 1748. Voir fon acte mortuaire aux *Pièces juftificatives*.

(3) Voir fon contrat de mariage aux *Pièces juftificatives*. — « Marie-Thérèze Beaudeau, née le dimanche 13 juillet 1732, » avoit donc à cette époque-là vingt-deux ans.

Pendant près d'un quart de siècle les deux époux menèrent la vie paisible des bons bourgeois de Paris.

Dominique continuoit ses travaux, chantournant le bois, fouillant des bordures de glaces, ciselant des cadres à gorges entrelacées de rubans où se mêlent les plantes grimpantes & les guirlandes de fleurs.

Aucune tâche ne le rebutoit; il ornoit de ses délicates sculptures : chaises à porteurs, chaises longues, ottomanes, canapés, consoles, gaines & socles, commodes ornées de bronzes chargés de guillochures, burinées comme des bijoux.

La plupart des ciselures de Dominique, d'un arrangement exquis, d'une extrême légèreté de touche, en un mot : « du dernier galant », étoient exécutées sur ses dessins, dont on peut dire de quelques-uns ce que l'auteur des *Dames galantes* disoit du style de Marguerite d'Angoulême : « qu'ils sont d'un faire doux & fluent »; presque tous, néanmoins, sont traités avec beaucoup de vigueur.

Ainsi dans les joies de la famille & avec les satisfactions d'artiste qu'il recueilloit de toutes parts, le temps dut paroître bien rapide à Dominique Pineau.

Épris de sa profession, laborieux, esprit inventif & pratique à la fois, il n'ignoroit pas que le beau dans les Arts c'est le vrai rendu sensible aux yeux ; il savoit aussi que dans la vie c'est le bien voulu, l'ordre réalisé.

Les artistes, en ce temps-là, n'affectoient pas de mépriser les « bourgeois »; ils leur demandoient simplement les encouragements des hommes de goût & la rémunération légitime de leurs labeurs & de leurs talents.

Dominique étoit donc « ordonné », selon l'expression bourgeoise; il tenoit un petit « Livre de Raison » sur lequel il enregistroit les principaux événements qui le touchoient de près, lui & les siens, & qui concernoient ses divers intérêts (1).

Il est fâcheux qu'il n'y ait pas noté ses impressions « d'artisan » sur les

---

(1) Voir les principales notes extraites de son Livre de Raison aux *Pièces justificatives*.

gens & les choses de son entourage : on sauroit certainement bien des particularités intéressantes depuis ses débuts comme « maitre » jusqu'à l'époque où il prit ses quartiers d'hiver : 1774.

En cette année-là, le roi Louis XVI succédoit au roi Louis XV. Les « affaires » subissoient un temps d'arrêt. Le passé étoit un mauvais garant pour l'avenir (1). Après les prodigalités excessives, on prévoyoit une ère nouvelle, des mœurs plus simples, plus de retenue dans les dépenses..., enfin, & qu'on ne l'oublie pas, l'influence de Mme de Pompadour étoit morte avec elle, & « la Du Barry », exilée à l'abbaye de Pont-aux-Dames, ne pouvoit plus continuer son luxueux « patronage » aux « bronziers & aux sculpteurs sur bois (2) ».

Quelle qu'en fût la cause, désireux de goûter un repos bien acquis, satisfait de son avoir, Dominique se décida à quitter Paris, en y conservant toutefois un pied-à-terre « Cloitre-Saint-Merry, chez un marchand épicier (3) », & se retira à Saint-Germain-en-Laye (4).

Dans une maison confortable, bien meublée comme on pense, décorée de beaux objets, avec une bibliothèque choisie (5), une garde-robe honnêtement montée & une cave soigneusement garnie, il goûta les douceurs d'une

---

(1) La *Correspondance littéraire* de Grimm le constate ainsi : « Paris, le 1ᵉʳ mai 1774. — Les craintes, les alarmes & les espérances dont la France entière vient d'être agitée, ont absorbé l'attention des citoyens. Nos plaisirs, nos occupations, nos projets, nos affaires, tout s'est trouvé en quelque manière suspendu. Et vous voudrez bien nous pardonner, sans doute, si l'attente d'un gouvernement si considérable a pu retarder aussi jusqu'à présent l'envoi de nos feuilles. Puisque les petites causes ont quelquefois tant d'influence sur les plus grandes, il faut bien que les plus grandes en aient à leur tour sur les plus petites. »

(2) Voir *la Du Barry*, par Ed. & J. de Goncourt, Paris, 1880, p. 194.

(3) Relevé sur des lettres adressées à Dominique Pineau.

(4) « Monsieur Dominique Pineau, bourgeois, à Saint-Germain-en-Laye, maison de M. Baudoin. » (Adresse écrite sur plusieurs lettres & pièces de procédures de 1774-1785.)

(5) Voir une note de ses livres aux *Pièces justificatives*.

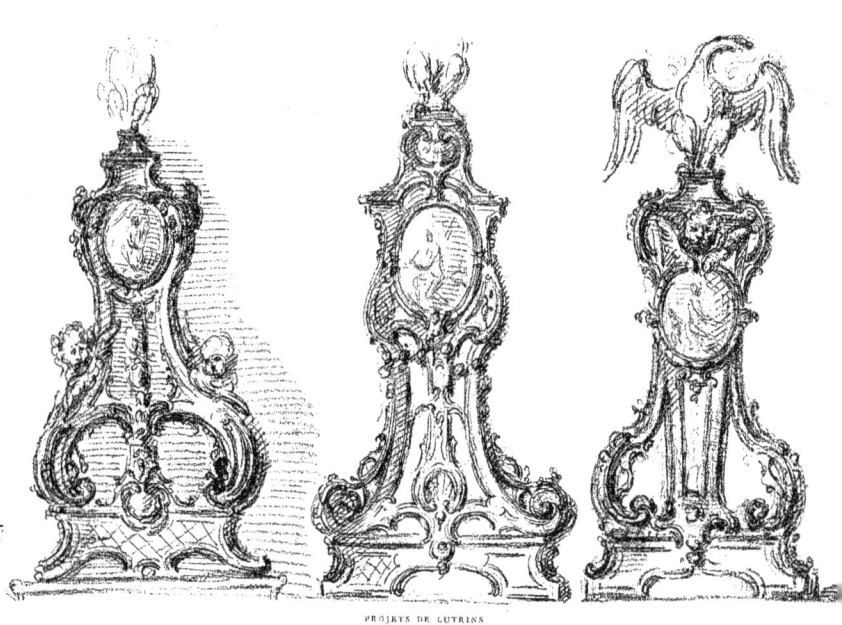

PROJETS DE LUTRINS
Par Nicolas Pineau. (Coll. Émile Biais.)

exiftence aifée, fier de fa qualité d'Académicien... de Saint-Luc & de fon titre de « Bourgeois », fe remettant parfois à manier le crayon, affaire d'habitude & de tempérament; recevant à fa table quelques bons vieux

PROJETS DE CONSOLES
Par Nicolas Pineau. (Coll. Émile Biais.)

amis avec lefquels il déguftoit, à l'occafion, une bouteille de vin de Bourgogne (1).

Un peu plus tard fa femme mourut : « le matin du 7 décembre 1779 ».

---

(1) Voir le procès-verbal de la vente aux enchères des meubles & effets faifant partie de fa fucceffion. (*Pièces juftificatives.*)

Dominique lui fit faire des obsèques convenables, conviant, suivant l'usage, les pauvres de sa paroisse a lui donner un souvenir de gratitude (1).

Le vide, cependant, se faisoit à son foyer : ses quatre enfants étoient

PROJETS DE CONSOLES
Par Nicolas Pineau. (Coll. Émile Biais.)

« placés » loin de lui : François-Nicolas, soldat; Victoire, religieuse chez les dames de Provins; Nicole-Françoise avoit épousé Jean-Michel Moreau

---

(1) Pour des « raisons de partage », on procéda à la vente publique des « meubles

le jeune, deffinateur du Cabinet du Roi ; Louife étoit devenue la femme du fculpteur J.-B. Feuillet.

Dominique fe trouva donc feul avec une domeftique, « femme féparée d'un jardinier de Verfailles ».

Cette « gouvernante » conduifoit le ménage ; elle prodiguoit, fans doute, fes confolations au vieil artifte, qui cependant devint morofe, taciturne, mifanthrope, & fut atteint de paralyfie partielle : fon intelligence, jufque-la nette & prompte, s'alourdit, puis s'affaiffa.

On dut le mettre en tutelle, conformément à une « fentence d'interdiction de Nicolas Coufin, confeiller du Roy, préfident prévoft, Lieutenant général de police de Saint-Germain-en-Laye, Saint-Léger-le-Pecq, Achères, Garennes & dépendances », en date du « mercredy 18 aouft 1784 ».

Dominique Pineau, véritable type du fculpteur ornemanifte de la feconde partie du dix-huitième fiècle, mourut vers la fin du mois de février 1786 (1).

En homme fage & prévoyant il avoit rédigé fon « teftament olographe » le 6 décembre 1780.

L'inventaire de fes « meubles meublants & effets » fut dreffé par Me Brelut de la Grange, notaire à Paris, à la requête de « François Semilliard, écuyer, fieur de Toulon, confeiller fecrétaire du Roy, Maifon

---

& effets de Mme Pineau ». On trouvera, aux *Pièces juftificatives*, la teneur de l'annonce de cette vente faite par voie d'affiche.

(1) L'œuvre gravé de Dominique Pineau de nous connu fe compose des deux recueils fuivants : « LIVRE DE PIEDS de Table, pieds *Defteaux* Inventés & Gravés par PINEAUX FILS, Sculpteur. Se vend à Paris chès l'Auteur, rue Notre-Dame de Nazaret, & chès Huquier, rue des Mathurins, à Paris, 1756. » — LIVRE DE PIEDS DE TABLE inventés & gravés par PINEAU, fe vend à Paris chès l'Auteur, rue Notre-Dame de Nazaret, & chès Huquier, Rüe des Mathurins. »

J'ai trouvé à Jarnac, dans un vieux coffre, les deffins originaux de ces « *Livres* », accompagnés des épreuves avant toutes lettres : ces deffins font d'une exécution très remarquable & certainement fupérieure à celle de leur gravure.

& Couronne de France, & de fes Finances, & notaire vétéran au Châtelet de Paris, & demeurant en ladite ville rue des Trois-Pavillons, paroiſſe Saint-Paul, étant ce jour-la en la ville de Saint-Germain-en-Laye.... "

Puis il fut procédé à la vente mobilière à l'encan par le miniſtère de " Mᵉ Claude-Joſeph Saugrain, huiſſier commiſſaire-priſeur au Châtelet de Paris, y demeurant, rue de la Tixeranderie, paroiſſe de Saint-Jean-en-Grève ".

A cette vente aux enchères, faite le mardi 28 mars 1786, les revendeurs & revendeuſes de tous étages avoient été convoqués par " quatre cents affiches qui ont été appoſées tant dans Paris, Verſailles, Marly, Saint-Germain-en-Laye & autres pays circonvoiſins ".

Tout ce monde d'intéreſſés étoit accouru comme au rendez-vous : marchands fripiers, marchandes à la toilette, petites gens déſireux comme toujours de happer une " occaſion ", des curieux &, enfin, quelques parents de Dominique, jaloux d'acquérir certains morceaux de cet héritage.

C'eſt ainſi que l'on trouve, au tableau des adjudications, la famille Pineau, Moreau & les Feuillet portés pour du linge fin & quelques jolis meubles. On vit offrir auſſi " au plus offrant & dernier enchériſſeur " depuis des bonnets de ſoie ceinturés de bouffettes juſqu'a ce qui reſtoit des diamants donnés jadis par le czar Pierre Iᵉʳ & par quelques grands ſeigneurs à Nicolas & à ſon fils.

Mais à côté de ces " objets utiles ", que de charmantes choſes & des plus artiſtiques adjugées pour rien! " Quatre cent quatorze eſtampes allégories, hiſtoires & portraits faiſant partie de l'œuvre du ſieur Moreau : 10 livres (1); deux deſſins au biſtre, ſous verre : 1ˡ 10 ſols; deux deſſins

---

(1) On connoît le portrait que Moreau a gravé de ſon beau-père : " D. PINEAU, ſculpteur. Mérelle filius pinx. — J.-M. Moreau le jeune, 1770. " Les épreuves en ſont rares.

fous verre, de J.-M. Moreau : 30 livres ; une bague repréfentant Henri IV & Louis XV : 9 livres ;... " & ainfi de fuite : tableaux " de toiles peintes ", dont il feroit fans doute intéreffant de connoitre les auteurs, pièces d'orfèvrerie & de bijouterie, fouvenirs précieux des jours fortunés, — des jours d'autrefois !...

J.-M. MOREAU LE JEUNE
D'après une miniature de fa fille ; voir p. 130. (Coll. Émile Biais.)

ARMOIRIES DES D'ESPARBÈS DE LUSSAN
D'après un deſſin de Nicolas Pineau. (Coll. Émile Biais.)

# FRANÇOIS-NICOLAS PINEAU.

(1746-1823)

E fils de Dominique Pineau, François-Nicolas Pineau, naquit rue Meſlay, à Paris, le 6 février 1746, baptiſé en l'égliſe paroiſſiale de Saint-Nicolas-des-Champs (1), fut "nourri à Provins, en Brie, où il reſta juſqu'à l'âge de trois ans & demi; de la revenu à Paris, il a demeuré chés ſon grand-père juſqu'à l'âge de ſept ans & demi. Envoyé à Provins, chés le

---

(1) " Le ſix février mil ſept cent quarante-ſix a été baptiſé par nous vicaire, doƈteur

fieur Bégulle, fon parent, curé de Saint-Quiriace, il a fait fes études jufqu'en rhétorique, inclufivement, chés les Pères de l'Oratoire dudit Provins. Ramené à feize ans & demi à Paris, il commença à deffiner chés fon père (1) ".

A dix-huit ans (le 16 mars 1764), " il entra chés M. Dumont pour apprendre l'architecture à 15 livres par mois en été & 18 livres en hiver (2) "; il en fortit pendant l'année 1766 " pour fuivre les cours d'architecture à l'Académie Royale ", où il remporta haut la main " plufieurs médailles des mois " & autres prix, notamment comme lauréat " pour un plan d'un Inftitut ", fuivant les notes que fon père a confignées dans fon " livre de raifon " (3).

Après avoir quitté la maifon paternelle à vingt & un ans, " il a travaillé à Paris jufqu'a vingt-fix ans ". Puis, à la fuite d'une " affaire perfonnelle ", — d'un duel, probablement, — affaire a laquelle il fait allufion dans une de fes notes autobiographiques que l'on trouvera plus loin, Pineau, décou-

---

de Sorbonne, fouffigné, *François-Nicolas* né de ce jour, fils de *Dominique Pineau*, fculpteur, & de Jeanne-Marine Prault, fon époufe, demeurants rüe Meflé; le parein Nicolas Pineau, fculpteur, demeurant rüe Saint-Martin, de cette paroiffe, la mareine Françoife Saugrain, époufe de Pierre Prault, libraire-imprimeur des fermes & droits du Roy, demeurant quay de Gefvres, paroiffe Saint-Jacques-de-la-Boucherie, qui ont figné.

" Collationné & délivré par nous Prêtre-Docteur en Théologie de la Faculté de Paris, & vicaire de ladite paroiffe, fouffigné.

" A Paris, le 19e octobre mil fept cent foixante & onze.

[Signé :] " PELLETIER, vicaire. "
(Papiers de la famille Pineau.)
(Extrait des regiftres baptiftaires de la paroiffe Saint-Nicolas-des-Champs, à Paris.)

(1) Extrait des notes de Dominique Pineau, fon père. (Voir *Pièces juftificatives*.)

(2) Je ne fais de quel Dumont il s'agit là; ce peut être de " Gabriel-Pierre-Martin Dumont, profeffeur d'architecture, membre des Académies de Saint-Luc de Rome & de Saint-Luc de Paris, né dans cette dernière ville vers 1720 ", dont il eft parlé dans l'intéreffante publication de M. Émile Bellier de la Chavignerie : *les Artiftes françois du dix-huitième fiècle oubliés ou dédaignés* (Paris, 1865, in-8°).

(3) Voir, *Pièces juftificatives*, au chapitre DOMINIQUE PINEAU.

## SCULPTEURS, DESSINATEURS, GRAVEURS, ETC.

ragé, s'enrôla, « au mois de may 1772 », dans le régiment de Jarnac-Dragons, alors en garnifon à Strasbourg, & fe grifa de rêves d'une gloire bruyante, pour laquelle il n'étoit pas né, au fpectacle de ces fiers cavaliers qu'il voyoit manœuvrer fabre au clair, chamarrés de couleurs vives, coiffés de cafques étincelants.

Du refte il connoiffoit le commandant de ce régiment : M. le comte de Jarnac (1), qu'il avoit rencontré chez fon beau-frère Moreau le jeune & chez M. le duc de Chabot, où fe tenoit une « Académie de Société ».

Son colonel, pour fouhaiter la bienvenue au nouveau dragon, lui fit cadeau de *l'Art de monter à cheval* (2).

---

(1) « Mgr Charles-Rofalie de Rohan-Chabot, comte de Jarnac », né le 9 juillet 1740, fut un des gentilshommes les plus en relief du pays de Saintonge & d'Angoumois. Après avoir été fait capitaine de cavalerie dans le régiment de fon aîné, il devint colonel d'un régiment de dragons de fon nom en 1763. Héritier d'une famille « illuftre », ce brillant meftre de camp avoit beaucoup des préjugés d'une ariftocratie effentiellement hautaine, — furpaffée en cela par des individualités bourgeoifes, — mais il poffédoit une inftruction diftinguée qui rectifioit les écarts de fa vivacité naturelle, de fa rudeffe militaire....

« .... Doué d'une intelligence vive, « amateur » d'un goût exercé, homme du monde par excellence, avec la connoiffance des gens & des chofes, M. de Rohan-Chabot, quoi qu'on dife, n'éleva pas le « defpotifme » à la hauteur d'une obligation de cafte : il étoit de fon temps. Il jouiffoit de fes privilèges feigneuriaux avec opiniâtreté, peut-être, mais il avoit cet avantage fur le plus grand nombre des « princes de la nobleffe » de fon époque d'apporter de l'ordre dans fes affaires, de payer fes dettes, de voir jufte au milieu de la foule des courtifans & de ne pas abandonner fes amis dans la peine.... Il menoit de front fes affaires & fes plaifirs, ou plutôt il favoit employer fes frivolités au fervice de fes affaires. Pour être homme de tête & d'action il n'en étoit pas moins fenfible aux belles chofes; c'étoit un « *tempérament* d'artifte », comme on dit aujourd'hui, puifque, malgré la dévaftation de fes récoltes par un ouragan, « il étoit fâché de n'en pas avoir été le témoin parce qu'il y auroit gagné le fpectacle ». (Lettre à F.-N. Pineau, 19 juillet 1777.) — ÉMILE BIAIS : *M. le comte de Jarnac & fon château* (dix-huitième & dix-neuvième fiècles), d'après des documents inédits. Angoulême, in-8°, 1884.

(2) *L'Art de monter à cheval*, ou defcription du manège moderne dans fa perfection, écrit & deffiné par le baron d'Eifenberg & gravé par B. Picart. La Haye, 1733.

Muni de cette « théorie », notre recrue ne tarda pas à reconnoitre qu'il falloit davantage pour devenir foldat. Il ne prétendit pas longtemps au panache : fon enthoufiafme s'étoit refroidi ; la vie de garnifon même dans l'hofpitalière Strasbourg avoit peu de charmes pour lui : La Ramée & La Tulipe n'y parloient pas Art & la tabagie lui répugnoit. Heureufement que, fecrétaire du colonel, il eut de continuels loifirs qu'il confacra à des « plans & profils », croquis & deffins achevés de la cathédrale, — études d'une pointe fine & fûre, qui nous font reftés. Parfois il rimoit des « bouquets à Chloris », trouffoit galamment le madrigal & brodoit la chanfon badine ou la débitoit avec beaucoup de tact & d'humour (1).

Néanmoins cette exiftence lui pefoit.

M. le comte de Jarnac l'envoya « prendre l'air à Jarnac » & « préfider aux reftaurations de fon château » qu'il avoit décidées.

« Pineau fut enchanté de cette expédition : fevré de l'école de Dumont & reffentant l'influence de fes pères, ce jeune artifte ne rêvoit que « monumens » à édifier; les « reftaurations » lui fembloient une vulgaire befogne, & cependant, malgré les « plans » & les « deffins » qu'il exécuta en vue

---

(1) L'un de fes Cahiers de Chanfons, recueil manufcrit d'ariettes à la mode, de couplets galants & de pièces « badines », a confervé ces vers menés à la dragonne :

« En jouant hier au foir à certains petits jeux,
Je vous déplus — je le vis dans vos yeux.
De tous mes torts voici l'hiftoire
(Sont-ils bien grands ? — J'aime à ne pas le croire !) :
L'on m'ordonna, vive & charmante....
D'un joli compliment de vous faire l'hommage.
A ce métier je ne fuis point expert.
Si je fus gauche en puis-je davantage ?
En vrai dragon, je m'en tiens feulement
A monter à l'affaut, idolâtrer ma belle :
C'eft la leçon du régiment ;
Mais fi pour me chercher querelle
Il furvient un mari jaloux,
Sur fa tendre moitié je paffe mon courroux !... »

## SCULPTEURS, DESSINATEURS, GRAVEURS, ETC. 51

de la reconstruction d'une partie principale du château de Jarnac, M. de Rohan-Chabot, tout en le louant de son talent & de son habileté, lui fit entendre que chaque année il « restaureroit » le vieux manoir dans le goût moderne & qu'il devoit seulement y opérer les réparations reconnues nécessaires (1). »

M. le Colonel le tenoit un peu bien serré, refrénant son zèle avec des formes, d'ailleurs : « J'ai reçu votre modèle de cheminée, lui écrivoit-il, & vous ai mandé que je la trouvois trop travaillée, trop historiée — & trop chère... ; » sauf à lui dire, une autre fois : « Si je dois payer la réparation du presbytère, allés doucement sur les projets; si je ne le dois pas, ce que de Fontenelles (2) vous dira, vous pouvés aller un peu plus largement. »

Et notez que les lettres du Colonel en belle humeur « expriment » toute « l'assurance de son affection » & que l'une d'elles porte même cette dédicace amicale : « Au célèbre Pineau, l'ornement de Jarnac. »

Franchement un colonel ne sauroit être plus aimable.

« Les réparations & les changements faits à l'ancienne demeure seigneuriale étoient importants : après les toitures à renouveler, les murailles du jardin potager à relever ou bien consolider, on toucha au principal corps de logis & à ses dépendances. Dès l'année 1772, M. le comte de Jarnac dressa ses plans, les indiqua d'une main rapide, exercée, puis les envoya, de Strasbourg, à son architecte-dragon, avec une « lettre d'explications ».

Ces travaux en cours de construction — ceux surtout en perspective, — ne cessoient de le préoccuper; sa correspondance en fait foi : il y discute ceci, rejette cela, propose telles « modifications » ou « augmentations » qu'il retrace avec une facilité certaine. Nous avons ses croquis du plan « actuel » & du « plan du projet qu'on commence d'exécuter » : on aère l'avenue du château dans la direction d'Angoulême, dans la partie haute; le château se

---

(1) Extraits de ma notice sur *M. le comte de Jarnac & son château*.
(2) Maître Louis Gaboriau de Fontenelles, procureur d'office du comte de Jarnac.

trouvoit protégé d'un côté par la rivière de Charente, de l'autre par des douves devenues inutiles : on comble ces foffés, &, fur leur emplacement, fe déroulent des tapis de gazon. Pineau établit un « Cabinet d'hiftoire

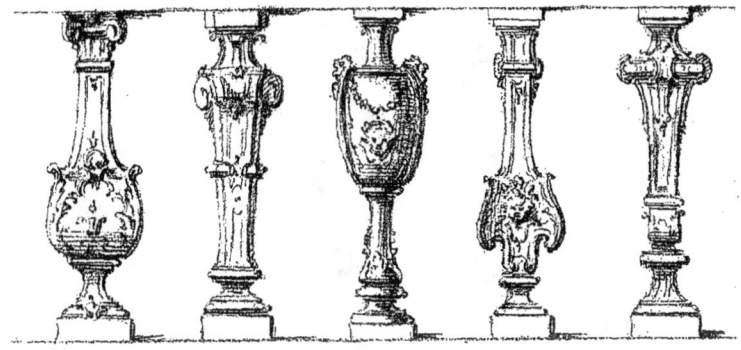

DESSINS DE BALUSTRES
Par Nicolas Pineau. (Coll. Émile Biais.)

naturelle », agrandit la Bibliothèque — infuffifante — & approprie la petite Chapelle; pour les fenêtres de ces trois pièces, on emploie « des verres de Bohême ». Les « appartements de Mme la Comteffe » font remis à neuf,

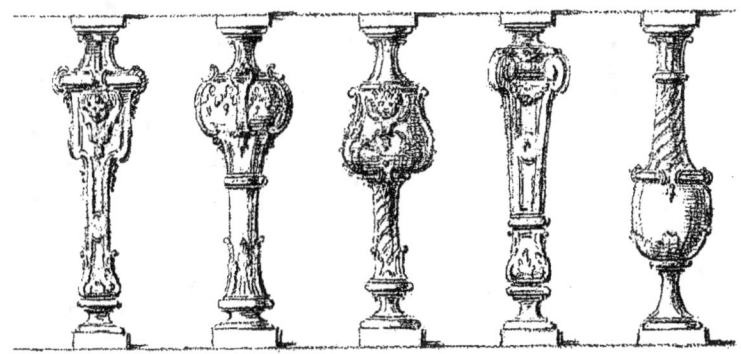

DESSINS DE BALUSTRES
Par Nicolas Pineau. (Coll. Émile Biais.)

lambriffés, peints d'après des procédés nouveaux, galamment décorés. Le Comte eft veuf depuis dix ans, mais.... qui fait?... Lui & fa fille réclament des foins particuliers; il ne peut traîner une vie contemplative, fe renfermer

dans ſes ſouvenirs de bonheur & de triſteſſe.... La douleur partagée eſt toujours moins peſante....

On " réduit les dimenſions des vieilles cheminées "; on les recouvre de

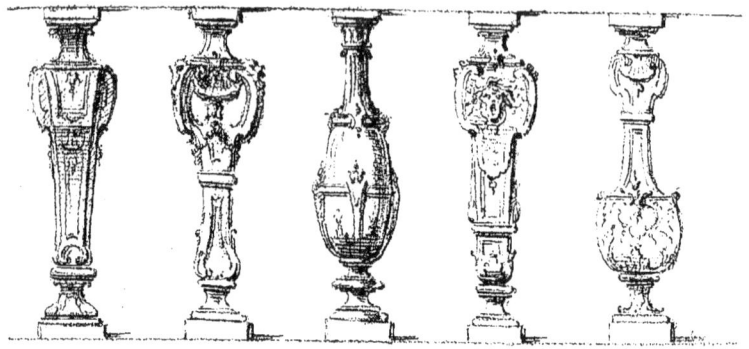

DESSINS DE BALUSTRES
Par Nicolas Pineau. (Coll. Émile Biais.)

marbres achetés à Bordeaux par l'intermédiaire du célèbre architecte Louis; on inſtalle une ſalle de bains; on pratique une communication entre la " Galerie des tableaux " & la " Salle des alliances ", en ayant ſoin de

DESSINS DE BALUSTRES
Par Nicolas Pineau. (Coll. Émile Biais.)

reſpecter les effigies des ancêtres, entre autres " le portrait de M. l'Amiral Chabot ", enchâſſées dans les boiſeries.

" Du château on communiquoit dans l'île par un pont; de là on par-

venoit aux « jardins bas » ou jardins d'agrément & aux parcs; dans l'Ile-Madame, Pineau conftruit un petit « Temple », pavillon pour le repos ou la rêverie ; il y redreffe des cafcades & réfectionne des chutes d'eau ; fur les deffins de Pineau, maitre George donne un afpect plus riant aux jardins trop vieillots, alignés fuivant l'ancien ftyle de Fontainebleau & qu'il falloit façonner dans le goût françois moderne : il y eut donc des cabinets de verdure, des parterres fleuris, des boulingrins à l'inftar des jardins du nouveau Verfailles & de Trianon.

« A la droite du château, les moulins & leurs annexes; l'orangerie longeant la rivière, à gauche, établie fur une belle & fpacieufe terraffe. Partout M. le Comte mettoit fon monde à l'œuvre & continuoit de « rajeunir le pauvre & vieux Jarnac (1) ».

Bien que ce programme n'eût rien de gigantefque, Pineau ne manquoit pas d'occupations.

Entre temps il négocioit un peu, afin de fe faire quelque revenu ; mais fa fituation n'étant pas bien nette & pour s'affranchir complètement du harnois, il follicita enfin fon congé militaire & l'obtint à la date du 29 feptembre 1777 (2).

---

(1) *M. le comte de Jarnac & fon château.*
(2) Le comte de Jarnac écrivoit à Pineau à cette occafion :
« Strasbourg, ce 17 feptembre 1777. — Je viens de faire expédier votre cartouche, mon cher Pineau; ainfi vous êtes libre, c'eft-à-dire vous le ferés quand vous aurés fait toucher au régiment la fomme de 180 livres à laquelle je vous fixe. Je n'ay pas oublié de faire mettre dans votre cartouche que vous avés les yeux mauvais, le nés gros & long & le vifage bafané. » — « Le 17 novembre 1777. — .... Je vous recommande une grande attention & diligence, & j'efpère que votre ferme de Bourg-Charente, à laquelle je confens, ne vous détournera pas. Vous me laiffés entrevoir que fans cette ferme vous ne feriez pas fûr de refter dans le païs, & moi je pourrois vous laiffer entrevoir (fi j'étois méchant), que votre congé qui eft à Strasbourg, entre les mains du major, ne fortira pas des mains de ce gaillard là fans mes ordres, & que Monfieur le fermier de Bourg, s'il oublioit Jarnac, à ce que j'efpère qui ne fera pas, étant fûr que je l'aime beaucoup,

Redevenu « libre », au mois de novembre fuivant, il fit un voyage à Paris, y féjourna quelque temps & fe retrempa chez J.-M. Moreau & chez Feuillet, fes beaux-frères.

Sans doute il avoit été léger, emporté, tête brûlée peut-être, — mais il étoit refté bon cœur.

S'il avoit gafpillé fa jeuneffe, éparpillé çà & la les richeffes de fon imagination fur les fentiers gliffants des faciles amours, il n'avoit pas, du moins, épuifé fon tréfor d'artifte, & fa Mufe parut lui avoir encore des careffes & des infpirations. Malheureufement il dut reléguer, dans fes portefeuilles, maints « projets » irréalifables : fes illufions étoient ébranchées, — le « bon vieux temps » n'étoit plus!

Avec les années, devenu plus réfléchi, mûri par l'expérience, il réfolut de regagner le temps perdu, ne voulant pas fe repofer fur les lauriers de fes aînés fans y ajouter des témoignages inconteftables de fa valeur perfonnelle.

Cet enfant prodigue défiroit vivre à fon tour de la vie calme & régulière; il fongeoit à fe marier, quand la calomnie vint lui barrer la route & entraver fes démarches. Ce lui fut une occafion d'éprouver l'intérêt que lui portoit le comte de Jarnac.

---

pourroit bien être contrarié s'il le méritoit jamais. Mais, mon cher Pineau, vous ne le mérités pas, j'en fuis fur & très fur.... »

Ce congé militaire eft ainfi libellé :

« Nous fouffignés, certifions, à tous ceux qu'il appartiendra, avoir donné congé abfolu au nommé François-Nicolas Pineau, fils de Dominique & de feu Jeanne-Marie Prault, dit Pineau-Dragon, de la Compagnie du meftre de camp au régiment de Jarnac, natif de Paris, en la province de l'Ifle-de-France, juridiction de Paris, âgé de trente ans, de la taille de cinq pieds trois pouces fix lignes; cheveux & fourcils châtains foncés, les yeux marrons, le nez gros & long, vifage ovale & plein, le teint bafané. — Signé : le major : chevalier *du Rocheret*; le commandant : comte *de Jarnac*; le meftre de camp : marquis *des Effarts*; Approuvé par le comte *de Vaux*, lieutenant-général des armées du Roy. » (Extraits des minutes de la fecrétairie d'État, Archives, I$^{re}$ fection, n° 302. — Papiers de la famille Pineau.)

Une correspondance, pleine de renseignements précis, échangée à ce sujet (1), nous édifie sur les personnalités mises en cause; Pineau y montra la trempe de son caractère essentiellement honnête, prêt à repousser avec énergie les attaques de ses ennemis.

Malgré ces déboires & en dépit de tous les obstacles, la fortune alloit commencer à lui sourire. Sa famille jouissoit d'une réelle notoriété, rayonnoit de divers côtés (2). Pineau, nous l'avons constaté, ne voulut pas déroger; aussi travailloit-il ardemment à se frayer un passage, et comme il étoit protégé d'ailleurs par de hautes personnalités, il fut nommé, — le 12 septembre 1778, — « architecte de M$^{gr}$ Comte d'Artois (3) ».

Le 10 janvier 1785 il épousa « demoiselle Marguerite de La Croix (4) »; puis, le 22 octobre suivant, M. Le Camus de Néville, intendant de Guyenne, le choisit pour l'emploi d'architecte de la généralité de Bordeaux.

Ces fonctions semblent avoir suffi à son activité, & quoiqu'il fût en rapports constants avec des dignitaires du royaume, son ambition n'alla pas au dela de ce poste modeste d'architecte provincial (5).

Le vaste château qu'il habitoit, désert le plus souvent; le calme naturel d'une petite ville où le goût, faute d'aliment, n'est pas mis à la portion congrue; le travail prosaïque dont il étoit chargé, durent opérer en Pineau un changement sensible : ses aspirations d'artiste planèrent moins haut

---

(1) Il y eut échange de lettres entre M. le comte de Jarnac & un M. d'Hérisson. Pineau reçut ces lettres du comte & les accompagna d'une notice autobiographique détaillée que l'on trouvera, ci-contre, aux *Pièces justificatives*.

(2) Voir l'état de sa famille : note extraite de son Livre de Raison (*Pièces justificatives*).

(3) Son beau-frère Jean-Baptiste Feuillet, qui avoit épousé Sophie Pineau, étoit devenu, de sculpteur employé par Mme du Barry, « écuyer, huissier de la chambre de Monseigneur le comte d'Artois & de Monseigneur le duc de Berry ». Feuillet lui avoit probablement prêté la main. (Voir, *Pièces justificatives*, chap. FEUILLET.)

(4) Voir l'acte de son mariage (*Pièces justificatives*).

(5) On trouvera, plus loin, la liste de ses principaux travaux.

PANNEAUX DÉCORATIFS
Inventés à Saint-Pétersbourg par Nicolas Pineau. (Coll. Émile Biais.)

H 1

encore. Parfois, cependant, des lettres de Jean-Michel Moreau, fon beau-frère, des Vernet & des Feuillet, fes neveux, lui apportoient quelques vivifiantes bouffées de l'air de Paris. Il y avoit d'ailleurs, entre ces excellentes gens — parents doublés d'amis — échange de bons procédés : Pineau expédioit des produits du pays de Jarnac, notamment de l'eau-de-vie, de fa Fine-Champagne, & Moreau lui envoyoit les plus récentes eftampes faites d'après fes incomparables deffins & qu'il accompagnoit de notes explicatives.

L' « architecte-dragon » étoit le commenfal ordinaire du châtelain de Jarnac.

Or, le château venoit de reprendre fon mouvement d'autrefois : M. le comte de Jarnac, veuf depuis 1761 de dame Guyonne-Hyacinthe de Pons, fille du marquis de Pont-Saint-Maurice, époufa, « en la chapelle du château » de Jarnac, le 3 février 1777, « M<sup>lle</sup> Elizabeth Smith, d'origine irlandaife (1) ».

Ce fut là, probablement, « un mariage d'inclination » de la part du Comte, alors âgé de trente-fept ans, le dénouement, peut-être, d'une « intrigue » commencée dans un courant mondain & qui s'affoupiffoit au milieu du filence difcret d'une province éloignée.

Sa nouvelle femme, preffée d'affirmer fa prife de poffeffion de la couronne aux neuf perles, figna l'acte de l'humble regiftre paroiffial : « Elizabeth Smith, Comteffe de Jarnac ».

« A partir de ce jour, l'animation & les réjouiffances revinrent au château avec une fociété choifie : on philofophoit un peu, fuivant la mode d'alors; on faifoit de la botanique, de la chimie, à l'inftar de M. de Voltaire, de « ce Voltaire qui, pour fe repofer de remuer le monde des paffions,

---

(1) Dans *M. le comte de Jarnac & fon château*, j'ai publié l'acte de ce mariage. — Cette demoifelle Smith n'avoit-elle rien de commun que le nom avec la perfonne dont parlent MM. de Goncourt dans *la Dubarry*, p. 170?

## SCULPTEURS, DESSINATEURS, GRAVEURS, ETC.

« remuoit par paſſe-temps le monde des ſciences (1) »; mais, en retour, on s'embarquoit ſur la Charente, dans un batelet aux pavillons unis de France & d'Angleterre (2); on ſe perdoit dans les boſquets myſtérieux; on chaſſoit la groſſe bête dans la forêt prochaine; on décimoit le menu gibier du grand parc & les ſarcelles nichées dans les roſeaux ébouriffés; — le ſoir on feſtinoit en compagnie des ſeigneurs de Néville, de Bourg-Charente, de Brie de Saint-Même, de la Charlonye, d'officiers « en permiſſion », M. d'Ogny au premier rang (3), de quelques braves gens « entêtés de petite nóbleſſe » des environs & du prieur de Montours, *l'abate di casa*, — comme diſent les Italiens (4). »

Pineau participoit à toutes ces fêtes, &, dans ces « nobles compagnies », faiſoit fort bonne figure.

Malgré ſon congé, il confidéroit toujours M. de Rohan-Chabot comme

---

(1) De Goncourt, *la Femme au dix-huitième ſiècle*. Paris, 1882, p. 428.

(2) Une vue du château de Jarnac, peinte vers 1777, montre un canot pavoiſé aux couleurs d'Angleterre. La photographie de cette peinture, qui m'a été communiquée par M. Philippe Delamain, accompagne ma publication de l'INVENTAIRE *des meubles & effets exiſtant dans le château de Jarnac en* 1668, avec un portrait héliogravé du duc de Rohan, d'après un deſſin original, aux trois crayons, de D. Dumonſtiers, provenant du comte de Jarnac. (Coll. Émile Biais.) — Qu'il me ſoit donné de réparer un oubli : M. & Mme Maurice Laporte-Dubouché ont recueilli dans leur château, à Jarnac, de fort jolies tapiſſeries provenant des Rohan-Chabot. Il m'eſt agréable de rendre hommage à ces amateurs très diſtingués qui, continuant les traditions de leurs familles, patronnent ſi grandement, ſi délicatement ſurtout, les Beaux-Arts en Limouſin & en Charente. Je remercie enfin M. Maurice Laporte-Dubouché, l'honorable & dévoué maire de Jarnac, de m'avoir permis de compulſer à mes heures les archives communales de cette ville.

(3) Le nom de M. d'Ogny revient naturellement pluſieurs fois dans les lettres du comte de Jarnac. Voici une note le concernant que j'emprunte au *Mercure de France* (numéro du ſamedi 4 mars 1786) : « Leurs Majeſtés & la Famille Royale ont ſigné le 19 de ce mois (de février) le contrat de mariage du... & celui du comte d'Ogny, capitaine de dragons, Intendant général des Poſtes & Relais de France en ſurvivance avec adjonction, avec Dlle Ménage de Preſſigny. »

(4) *M. le comte de Jarnac & ſon château.*

son colonel. Quoiqu'il eût dépouillé le dragon, il obfervoit néanmoins les " lois de la hiérarchie ".

Leur correfpondance donne la note dominante de cette époque où " les Grâces, les Jeux & les Ris " tenoient une place d'honneur. Mais le temps étoit proche de la fin des " réjouiffances " même les plus innocentes :

PROJET DE COMMODE
Par Nicolas Pineau. (Coll. Émile Biais.)

à la veille d'une tempête épouvantable, on " danfoit fur un volcan " (1). Enfin l'orage éclata....

---

(1) " Ce 24 février 1775. — Il y a des courfes charmantes ici; je gagne tous les jours. On a fait une tente charmante à la Reine & nous déjeunons avec elle. "

" Ce 1ᵉʳ février (Verfailles). — *Nous ne penfons ici qu'à danfer, parce que notre Reine & nos jeunes Princes ne penfent qu'à cela.* On prépare des bains dans le bois de Boulogne. Pendant le Carême, j'ay foupé deux fois chés le Roy, cette femaine; je danfe deux fois

## SCULPTEURS, DESSINATEURS, GRAVEURS, ETC.

Pineau s'efforça de sauvegarder les intérêts de son bienfaiteur, mais il comptoit sans les revendications acharnées de certains parents de la première femme du comte de Jarnac.... En certaines circonstances très difficiles, nous en tenons les preuves, Pineau se fit, même à cette époque, le défenseur du droit; il agit sous l'impulsion d'un sentiment de parfaite justice fière-

PROJET DE COMMODE
Par Nicolas Pineau. (Coll. Émile Biais.)

ment exprimé depuis : « Toute tyrannie est haïssable; l'homme de bien doit protester contre tout acte qui, dans sa personne, atteint le public (1). »

---

par semaine avec la Reine; mais ce n'est pas cela qui fait mes vrayes affaires. Il est vray que cela m'en prépare de grandes dans la suite, mais je ne néglige pas ce que je vous ay dit. On ne va plus au bal qu'avec l'habit d'Henri IV; j'en ay un charmant. » (Extrait de lettres du comte de Jarnac à F.-N. Pineau. — Papiers de la famille Pineau.)

(1) « Henri d'Orléans, duc d'Aumale. »

Du reste il fit toujours son devoir, restant fidèle à sa conscience d'honnête homme. Artiste de convictions libérales, les « privilèges » froissèrent certainement sa dignité; citoyen, il crut à une ère d'équité, de liberté & de fraternité. Mais, sans avoir la naïveté de croire à l'anéantissement du favoritisme, de la bassesse humaine, des abus du pouvoir, il se dévoua à la grande « cause publique », n'ayant pu empêcher la dispersion des biens du ci-devant seigneur de Jarnac & donnant autour de lui l'exemple d'un républicain intègre, désintéressé.

Le « nouveau régime » exigea son hommage : il obéit à la loi — mais en l'interprétant, avec bonheur, dans le meilleur sens.

La Constitution, après avoir supprimé ses fonctions d'architecte de la Généralité, lui alloua, en 1790, une indemnité de « 14 000ᴸ à raison de 3 600ᴸ par an » (*sic*).

Puis, le ci-devant Art étant encore une aristocratie, il dut assister, dans la « grand'cour du château », au brûlement officiel des titres, livres, archives & documents écrits conservés dans la « salle du Trésor », & jeter au feu ses divers brevets d'architecte (1).

Les événements politiques pressoient ; de tous côtés surgissoient des bataillons de volontaires. Le département de la Charente marchoit d'avant-garde dans ce mouvement patriotique : les Angoumoisins, malgré leur placidité traditionnelle, prouvèrent vaillamment qu'en eux le sang gaulois se retrouve aux « grands jours ». Pour commander à ces soldats improvisés, on choisissoit parmi les citoyens qui avoient plus ou moins porté l'épée ou le mousquet : Pineau étoit de ceux-là. Or, malgré les préventions que l'ex-architecte-dragon pouvoit soulever, ses concitoyens lui conservèrent leur

---

(1) Conformément au « *Décret de la Convention Nationale*, du 12ᵉ jour de Frimaire, an second de la République Françoise, une & indivisible, qui ordonne de rassembler, dans les dépôts, les Parchemins, Livres & Manuscrits qui seroient donnés librement, pour être brûlés. »

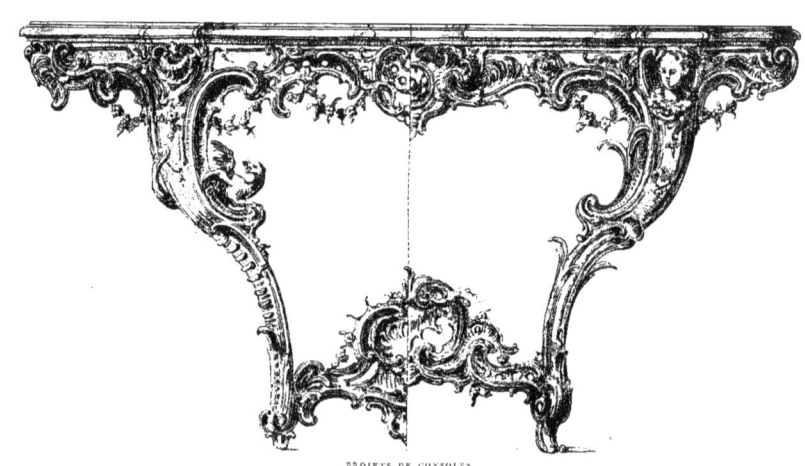
PROJETS DE CONSOLES
Par Nicolas Pineau. (Coll. Émile Biais.)

estime & leur confiance; reconnaissant la loyauté de son caractère au milieu de l'exaltation générale, ils le proclamèrent capitaine de la compagnie de Jarnac.

En cette qualité il partit pour la Vendée, où il resta deux mois; puis, après cinq années de ce grade, il rentra dans le rang.

Le « lycée de jurisprudence » & le bureau de consultation ou « défense nationale » le choisirent comme expert « pour le tribunal de première instance séant à Cognac »; ensuite il fut nommé greffier du Tribunal de Paix par le premier Consul (le 10 novembre 1802); enfin il fut élevé au siège de juge de paix du canton de Jarnac, par décret impérial daté « du camp d'Osterode, le 10 mars 1807, en remplacement du sieur Baudet-Marvaud, démissionnaire ».

Pineau a tenu ces fonctions jusqu'au 14 mars 1823, jour de son décès (1).

Homme affable, il resta tel dans l'exercice de sa magistrature; il eut certainement la conscience & la dignité, mais François-Nicolas Pineau fut, avant tout, artiste

« Et par droit de conquête & par droit de naissance. »

Né en plein dix-huitième siècle, il auroit pu vivre sur la réputation de ses pères : sa jeunesse *animée* ne lui permit pas de réaliser le programme qu'il

---

(1) Une note de son fils le chirurgien porte : « Il a rempli cette place honorable jusqu'au 14 mars 1823 qu'il est décédé à la suite d'une fluxion de poitrine gagnée en remplissant ses fonctions de juge de paix. Il a été inhumé le 17 du même mois au cimetière des Grand'Maisons de la commune de Jarnac, dans le coin qui fait face au levant & au midi. »
Son monument, formé d'une pyramide, existe encore & porte cette inscription :

« Ci gisent François-Nicolas Pineau, juge de paix du canton de Jarnac, ancien Architecte du comte d'Artois & de la ci-devant Généralité de Guienne, décédé le 14 mars 1823, âgé de 77 ans,

« Et Marguerite Delacroix, son épouse, décédée le 19 novembre 1839, âgée de 83 ans. »

## SCULPTEURS, DESSINATEURS, GRAVEURS, ETC. 65

rêvoit; quand il voulut le mettre à exécution, il étoit trop tard. Il n'avoit pas compris que « la jeuneſſe eſt le temps, le ſeul temps de ſemer pour la vie ». (Comte Lanjuinais.)

Ce dix-huitième ſiècle pailleté d'eſprit, enguirlandé de roſes, & qui diſoit ſi joyeuſement : « Après moi le déluge!... » ce dix-huitième ſiècle alloit ſubir une transformation radicale : ſes allégories parlantes, ſes amours pimpants & coquets, tout — juſqu'à ſa philoſophie — alloit être culbuté par l'aſſaut populaire & foulé ſous la botte d'un Céſar.

Pineau aſſiſta, ſans doute attriſté, à cette révolution exceſſive.

En feuilletant la collection qui reſte de ſes deſſins, on ſourit à la vue de ſes efforts pour obéir au « goût » du Conſulat & de l'Empire, — alors que le ſtyle « néo-grec » impoſoit ſa ligne froide & rigide comme une lame de glaive aux héritiers des maîtres de la « rocaille » & des « contraſtes ».

Ce ſtyle dur, maſſif, lourd, d'origine étrangère, avec ſes prétentions à la majeſté antique, dut lui paroître deſpotiquement diſgracieux; néanmoins il lui fallut, pour ſe conformer aux tendances de l'époque, l'adopter & le proclamer; mais au déclin de ſa longue carrière, enſoleillée de charmants ſouvenirs, cet aimable artiſte traçoit encore — en ſecret — les fioritures d'autrefois, des châteaux... en Eſpagne, hélas! par une ſorte de récurrence intime vers ſes « projets » anéantis. (Voir notes complémentaires aux *Pièces juſtificatives*.)

DÉTAIL D'UN DESSIN
De Dominique Pineau. (Coll. Émile Biais.)

D'après un deſſin de Nicolas Pineau. (Coll. Émile Biais.)

# PIERRE-DOMINIQUE PINEAU.

(1842-1886)

ſſu du mariage de Jean-Nicolas-Paul Pineau, pharmacien (petit-fils de François-Nicolas), avec Mlle Alexandrine Fœnis, Pierre-Dominique Pineau naquit à Jarnac (Charente), le 23 ſeptembre 1842.

Au ſortir de l'école primaire, il continua ſes études, à Angoulême, à l'inſtitution dirigée par M. Aimé Létourneau (1),

---

(1) Je rends un hommage légitime à la mémoire de ce ſavant modeſte. Lors de la

bibliophile érudit; il suivit aussi, pendant quelques années, les cours du lycée de cette ville.

Espiègle, vif, d'intelligence prompte, ce brave garçon unissoit un amour extrême de l'indépendance au goût du dessin & de la peinture. Son père lui avoit appris à vénérer la mémoire de ses ancêtres, & leurs beaux portraits qu'il voyoit dans son salon lui parloient d'art, de gloire & de fortune.

Je me rappelle ce camarade — il y a plus d'un quart de siècle, déjà! — gravissant à grandes enjambées un escalier du Louvre pour faire visite à son fameux cousin Horace Vernet. Avec quels battements de cœur nous arrivions à la porte du célèbre « peintre d'histoire »! Avec quelle émotion contenue à grand'peine nous guettions la sortie de ce demi-dieu d'autrefois, qui nous apparaissoit, avec les superbes crocs de sa moustache, comme le général en chef de la palette....

Pierre-Dominique fréquenta pendant quelque temps l'atelier du maître, puis il reçut des « leçons particulières » de M. Lecomte-Vernet; ensuite il revint étudier l'architecture chez M. Abadie, architecte à Angoulême (1); enfin, avec un léger bagage de connoissances artistiques, il partit pour Rio-de-Janeiro.

Après diverses courses peu fructueuses en Amérique, il s'embarqua sur le bateau à vapeur 25 *de Mayo* (2).

---

vente de la bibliothèque de M. Létourneau (1872), j'ai acquis un recueil factice d'estampes comprenant de nombreuses planches gravées par Mariette sur les dessins de Nicolas Pineau.

(1) M. Paul Abadie, architecte du département de la Charente & du diocèse d'Angoulême, né à Bordeaux en 1783, décédé dans cette ville il y a environ vingt ans; élève de Bonfin & de Percier; correspondant de l'Institut, chevalier de la Légion d'honneur. Son fils, M. Paul Abadie, qui a construit de remarquables édifices civils & religieux à Angoulême & dans la région du Sud-Ouest, est surtout connu par sa mémorable basilique du Sacré-Cœur de Montmartre.

(2) Renseignements extraits d'une lettre de P.-Dominique à ses parents, datée de « Sanchales, le 11 d'avril 1870, province de Santa-Fé, République Argentine. »

## SCULPTEURS, DESSINATEURS, GRAVEURS, ETC. 69

Ce navire fut affailli & capturé devant Corrientes, le 13 avril 1865, par cinq vapeurs de guerre du Paraguay, « qui maffacrèrent l'équipage argentin & firent prifonniers ou plutôt efclaves tous les paffagers ».

Pineau fut donc emmené avec fes compagnons d'infortune « dans un pays qui fe nomme Ibicus (?), où, pendant cinq ans, il travailla à des mines de fer ». Quarante-cinq de ces malheureux étoient voués à un égorgement prochain, en l'honneur d'une divinité locale, quand il parvint à s'échapper.

Pendant fa captivité, Pineau fculptoit des fétiches, des amulettes, dont les naturelles fe montroient enchantées ; c'eft la reconnoiffance de quelques-unes de ces croyantes qui lui rendit facile fon évafion.

Dans fa fuite, il dut faire halte au milieu des forêts, côtoyer des villages ravagés par la pefte, traverfer des « rivières glacées »; enfin, après avoir longtemps erré, il arriva à Santa-Fé, où il rencontra S. A. R. Mgr le comte d'Eu, qui compatit à fon malheur, le ravitailla & l'inftalla à Los Sanchales, où il le fit « garde-magafin des émigrés ».

Il paffoit pour mort, quand on partagea la fucceffion de fon père, décédé depuis peu (1). Une lettre qu'il envoya de Sanchales annonça fon retour; fuivant fon expreffion, « la main de Dieu étoit bien fur lui ».

Revenu à Angoulême, où fa famille réfidoit depuis une dizaine d'années, il y époufa, le 22 mars 1871, Mlle Marie-Henriette Delouche, fille d'un honorable commerçant de cette ville (2).

---

(1) En 1869, à Angoulême. Cette fucceffion a été légalement partagée.

(2) Trois enfants nés de ce mariage, au Bréfil, font décédés, un à Angoulême et les deux autres à Ruffec (Charente), en 1888. Mme veuve Pineau a pris le voile en 1889, chez les religieufes de Sainte-Marthe, à Angoulême. C'est probablement par fuite de cette femi-féparation du monde qu'il ne m'a pas été poffible d'obtenir quelques renfeignements relatifs à certains travaux importants de Pierre-Dominique et qui, en complétant ceux mentionnés ci-deffus, euffent contribué à faire honorer fa mémoire comme elle le mérite.

L'héritier de ce nom eft, aujourd'hui, le demi-frère de Pierre-Dominique : mon ami M. François-Nicolas-Gabriel-Marcel Pineau, né le 9 feptembre 1864, à Angoulême, & qui

Afin de ménager des appréhenfions refpectables, Pierre-Dominique Pineau, mal doué pour le négoce, fe dit « repréfentant de commerce »; mais, artifte par vertu de race, il s'apprêtoit à faire fes preuves comme tel à l'étranger.

Ne craignit-il pas que fa Mufe ne pareffât fur les rives de « la molle Charente (1) », ou ne s'y morfondît?...

D'ailleurs dans les petites villes de province, où les artiftes & les amateurs d'œuvres d'art manquent d'éléments de comparaifon, il n'eft pas toujours facile d'échapper à la fujétion de certains *pontifes* aigris qui ne croient point à l'infaillibilité du pape, mais qui ne doutent jamais de la leur. Si les amateurs avifés s'affranchiffent d'un fétichifme fuperbement dédaigneux de toutes chofes privées de fon eftampille, il n'en pourroit être ainfi de l'artifte défireux de prouver fon talent & d'en vivre.

L'exiftence de l'artifte — de l'artifte provincial furtout — eft fatalement refferrée en ce dilemme : ou il doit fe mouvoir dans un cercle étroit d'adulation mutuelle, de dévotieux à l'enthoufiafme facile, pour lefquels il n'eft pas d'encens trop capiteux, — ou, réfractaire aux bizarres doctrines de ces catéchiftes farouches, il fuit vaillamment fa route & voit la récompenfe lui venir de haut. Alors il a le fpectacle bien claffique de fes *amis* confternés mais qui confidèrent comme un devoir de lui démontrer la jufteffe du proverbe : « *Nul n'eft prophète en fon pays.* » Par malheur, s'il eft

---

a époufé à Jarnac, le 6 juillet 1886, Mlle Louife Freudentheil. J'ai plaifir à conftater que M. Pineau s'eft occupé de céramique à Angoulême (1888-1889); il a fait revivre les vieux types de la faïencerie angoumoifine & créé des motifs fort agréables : fes produits ont été médaillés à Tunis & à Paris en 1889.

(1) On connoît ces vers, peut-être exceffifs, de Barthélemy :

Le noble Larréguy, fufpect à Cafimir,
Va noyer fa ferveur dans la molle Charente.
(NÉMÉSIS, *les Élections*, 29 mai 1831.)

songe-creux, sa main devient tôt rebelle à l'ouvrage, son goût s'étiole, sa flamme pâlit, s'enfume & s'éteint.

Donc, Pineau, après avoir fortifié ses études artistiques, retourna au Nouveau-Monde. Montévidéo lui parut un « pays de fées »; il y fit plusieurs portraits, entre autres celui du D$^r$ Lamas, qui enthousiasmèrent la critique cosmopolite : ses tableaux furent déclarés « très remarquables & dans la manière sobre de l'école françoise ».

Avec sa passion profonde pour la peinture, il seroit peut-être parvenu à jouir de quelque célébrité même en France; mais l'architecture lui offrant des garanties certaines, des ressources plus positives & plus immédiates, Pineau s'y consacra sans relâche.

En 1878, nommé architecte de la « Chambre municipale » de Pelotas, il donna les plans de la Bibliothèque (1) de cette ville; puis, en 1881, il éleva une « École »; enfin, à Rio-Grande du Sud & ailleurs, il construisit un grand nombre de maisons « monumentales » & plusieurs édifices publics à la satisfaction générale. Partout la presse proclama « le bon goût & la science de l'habile ingénieur-constructeur Pineau », on estima qu'il « travailloit en perfection »; bref, sans les spoliations dont il fut victime du fait de certains de ses collaborateurs, il eût profité de la rémunération des travaux qu'il avoit menés à bonne fin.

Quand la mort l'a frappé (le 12 janvier 1886), Pierre-Dominique Pineau se disposoit à revenir en France, où il auroit probablement bénéficié du ressouvenir de ses ancêtres & affirmé, à bon escient, son mérite personnel. Cet artiste n'eut pas comme son grand aïeul Nicolas l'honneur de fonder un style ni d'en soutenir victorieusement l'originalité : il fut respectueux des formes acquises, observateur des méthodes adoptées, clairvoyant dans ses

---

(1) « ... É um trabalho importante, bellissimo, que revela o bom gosto & a proficiencia « do S$^r$ Pineau. Traçado sob todos os preceitos da arte moderna, apresenta o plano um pensamento magnifico.... » (*Diario*.)

difpofitions. Sans doute fon talent diftingué s'eft éparpillé dans le cours de fes aventures, mais il a tenu avec honneur la bannière de l'Art françois à l'étranger : voilà pourquoi il a paru digne d'être infcrit à la fuite de fes afcendants, dont il eut pour principal héritage les dons de l'efprit & les qualités du cœur.

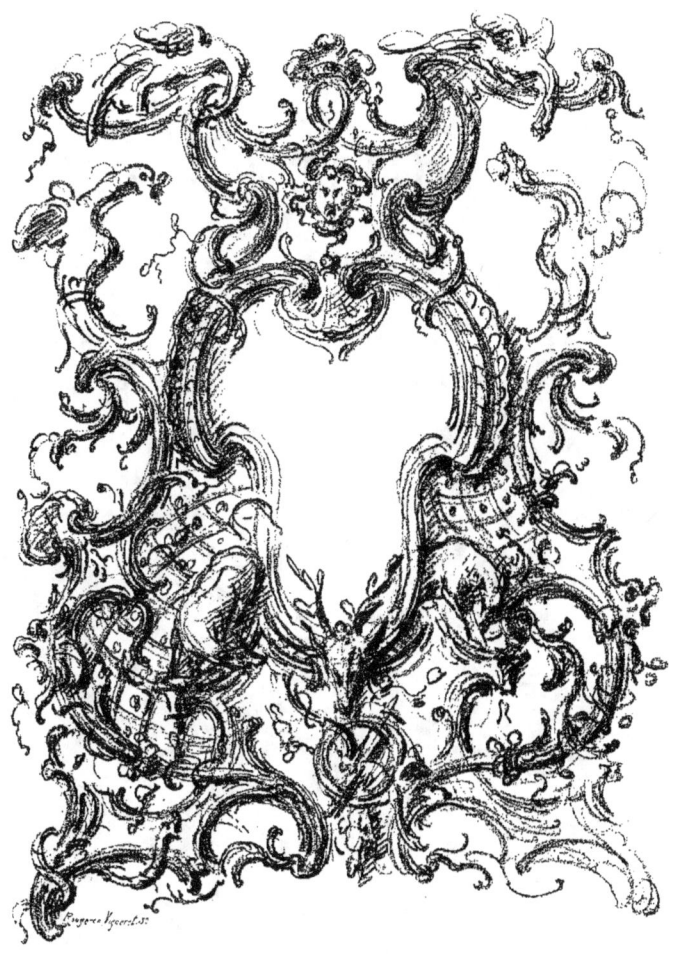

PROJET DE FRONTISPICE
D'après le deffin original de Nicolas Pineau. (Coll. Émile Biais.)

# PIÈCES JUSTIFICATIVES

ET

# COMPLÉMENTAIRES.

# PIÈCES JUSTIFICATIVES

ET

## COMPLÉMENTAIRES.

---

# JEAN-BAPTISTE PINEAU.

« L'hôtel de la Vieuville exiſtoit encore mais encombré de maſures probablement très commodes pour les locataires qui s'y étoient ſuccédé, mais ignobles quand j'achetai ma maiſon, & douze ou quinze ans après (1841-57). Cela me paraiſſoit plus ancien que Manſard : c'étoit juſte devant mes fenêtres. » (Note extraite d'une lettre de M. le baron Jérôme Pichon à M. Émile Biais.)

---

ARMOIRIES DES PINEAU.

Un ancien cachet conſervé dans la famille Pineau porte :

*D'azur au chevron d'argent accompagné de trois pommes de pin de même.*

# NICOLAS PINEAU.

En 1731, Nicolas Pineau eut des « affaires d'intérêt » avec « fieur Michel Lange, maiftre fculpteur à Paris & ordinaire de Monfeigneur le Duc d'Orléans & de la Ville, demeurant rue du Verbois, paroiffe Saint-Nicolas-des-Champs ».

Ce Lange acquit « une maifon fife en cette fufdite rue du Verbois, appartenant aux fieurs François & Pierre-François Rolland frères, héritiers du fieur Jean Rolland, leur père, vivant marchand fabricant de draps d'or & d'argent et foye, à Paris ».

(Extrait d'un acte « fait & paffé à Paris en l'étude de Gillet, notaire, l'an 1731, le 1$^{er}$ feptembre ». Cette maifon fufdite fut achetée par Pineau.)

« L'an 1739, le mercredy 28$^e$ jour du mois de février, Pierre Caqué, architecte expert des bâtimens, » fut chargé d'évaluer les réparations à faire à deux maifons fifes rue du Verbois, paroiffe Saint-Nicolas-des-Champs. — Le 15 janvier 1768, à Paris, quittance délivrée par Dlle Louife Parcis (?), veuve de Charles Laz dit Desjardins, fculpteur, « de la fomme de 150$^{lt}$ pour fix mois d'avance à échoir au 1$^{er}$ juillet de la préfente année 1768, d'une rente viagère de 300$^{lt}$ en efpèces fonnantes ». La veuve Desjardins « déclare ne pouvoir figner à cause de la faibleffe de fa main occafionnée par fon grand âge ». (Papiers de la famille Pineau.)

---

*Lettre de Hardoüin Manfard à N. Pineau.*

« A Monfieur,

« Monfieur Pineau, rue Neuve-Saint-Martin, à Paris.

« Je vous diroy, Monfieur & amy, que je fuis extrêmement tanné de votre menuifier, furtout quand il eft foul, de fes réponfes, de fa familiarité & de fon peu de raifon. J'ay

prié M. Alfemberg & M. Sauvage de finir cette affaire là pour moy. Il ne veut pas y entendre. Je viens d'arrefté fon compte avec luy : il a 55 journées pour Paris & 38 à Verfailles, où il n'a travaillé que depuis 7 heures du matin jufqu'à 7 du foir, & des 4 heures de repos & de repas par jour, outre que je l'ay logé.

« Il a, outre cela, 126$^{lt}$ 18$^{s}$ 4$^{d}$ de dépenfes. Le tout fait 378$^{lt}$ 8$^{s}$ 4$^{d}$; il en a touché fçavoir : de moy, lorfque j'ay efté à Paris, 43$^{lt}$ 18$^{s}$; de vous, 90$^{lt}$ ou que j'ay apris, & 81$^{lt}$ 16$^{s}$ de M$^{rs}$ Sauvage & Alfemberg. Le tout fait 215$^{lt}$ 14$^{s}$ 6$^{d}$; partant ne luy refte dûb que 162$^{lt}$ 13$^{s}$ 10$^{d}$, compris 15$^{lt}$ pour le tourneur. Sur quoy rabattre 51$^{lt}$ 16$^{s}$ pour fon auberge.

« Il dit que ce n'eft pas payé un homme come luy & de fa conféquence; qu'il vaut mieux que tous les maîtres enfemble; qu'il eft architeque & veut eftre payé come tel. Qu'il fera affigner aux confuls. Il eft fi foul qu'il ne peut déferer les dents.

« J'ay fon mémoire de fes rolles de fa main, qu'il vient de me donner en fon eftat; il ne m'en faut pas d'autre pour le faire condamner. Je vous prie de vouloir bien tâcher de luy faire entendre raifon & de le payer. Je mande à MM. Alfemberg & Sauvage de vous remettre cent foixante & deux livres 13 fols 10 deniers d'une part, & les quatre vingt dix livres d'autre part, & payè-le comme de vous & luy faites figner la préfente quittance. A mon 1$^{er}$ voyage j'auroy l'honneur de vous voir & fuis tout à vous.

« Ce 7$^{e}$ aouft 1742.
                              [Signé :] « Hardoüin Mansard.

« Vous lui ferez approuver l'écriture de la quittance. »

(Papiers de la famille Pineau.)

---

*Lettre de N. Pineau à « M. Manfard.*

« A Paris, ce 17$^{e}$ juin 1743.

« Monfieur,

« J'ay mil compliments à vous faire fur l'honneur que vous avé recue mercredy dernier, & fur la fatisfaction que vous devé avoir par celle qu'on m'a affuré que le Roy a marqué, j'aurois bien fouayté en pouvoir etre le temoin & vous affurer de la part que je prend a ce jour de triomphe pour vous, jour marqué au coint de la faveur du monarque, & quy fans doute fera fuivy des graces que S. M. rependra fur vos jours, mais un petit acces de fievre m'ayant pris, & duquel je porte encor la livré fur la levre inférieur, j'ay

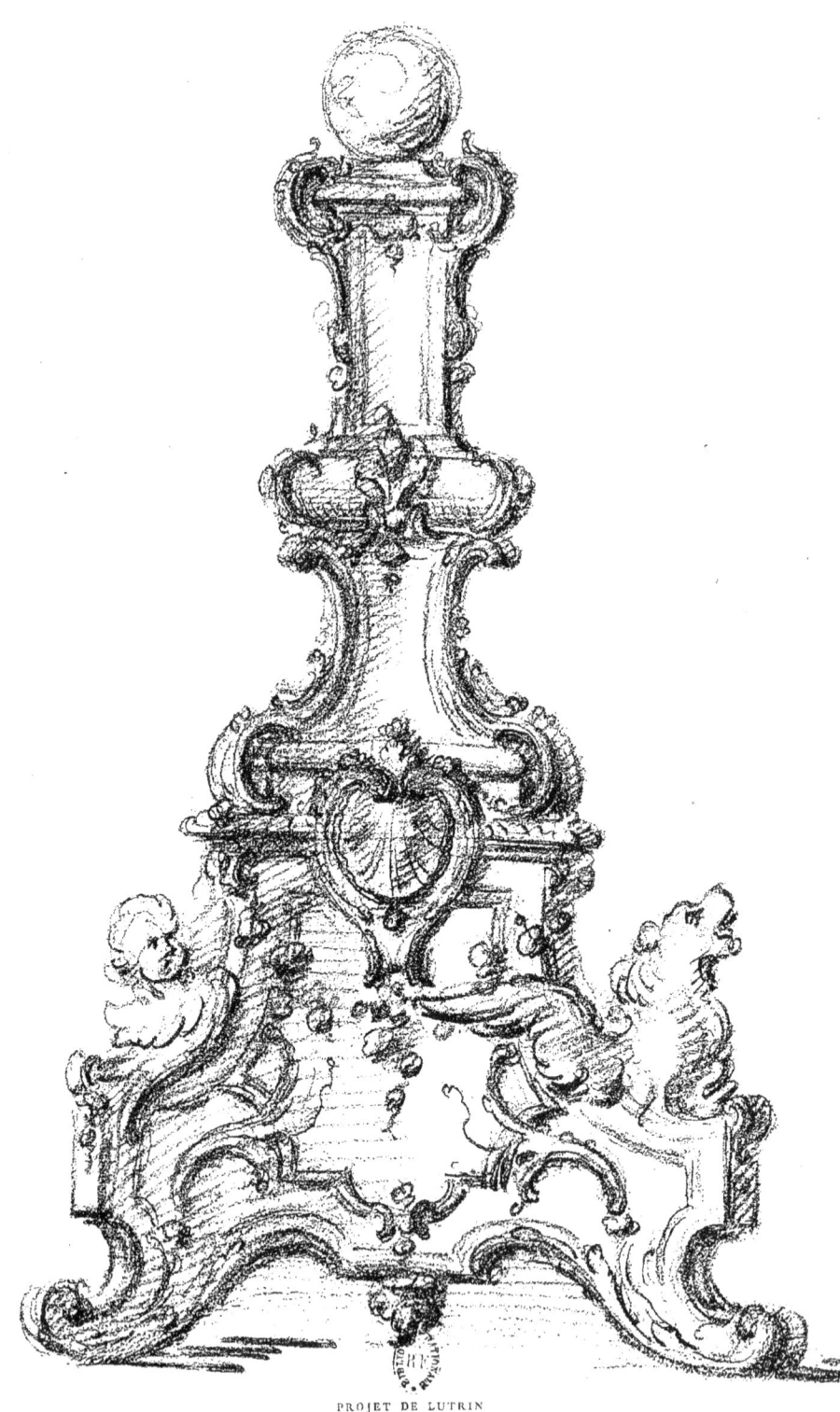

PROJET DE LUTRIN
Par Nicolas Pineau. (Coll. Émile Biais.)

# PIÈCES JUSTIFICATIVES.

crue ne devoir pas iriter cet importune au point de me déclarer la guere, comme elle a fait a mon fils quelle na point quitté pendant unze jours & quel a laiſſé enfin dans une foibleſſe qui ne permet tout au plus a ces jambes que la facultée de venir de che luy chez moy.

« Cependant le billet que vous avé eu la bonté de m'envoyer & duquel j'ay l'honneur de vous remercier n'a pas été inutile. Je lay envoyé a Marly a M. Nelle qui avoit grande envie de voir cette ceremonies, & quy en a profité au ſi bien que quel qu'amis comun que j'ay laiſſé ché luy lorſque j'en ſuis partie le lendemain des feſtes de la Pentecoſte.

« Et comme je ne doute pas, Monſieur, que cette ceremonie faite par le Roy ne ſoit un puiſſant motif pour vous engager à toutte la diligence dont vous ete capable, dans cette ouvrage, qui a recue laprobation de S. M., trouvé bon que je continue a my intereſſer par lunique atachement que jay pour vous, & qu'en parfait amis je vous conſeille de faire une reviſion au portail de cet égliſe avant de l'avancer davantage. Je parle de la diſtribution de voſtre entablement dorique. Cet afaire eſt dautant plus de conſequence que les premieres aſſiſes planté determinent tout cet arangement ; vous en feres ce qu'il vous plaira, mais au moins vous aures la bonté de vous ſouvenir que je vous en ay parlé plus d'une fois, & que ſy il y a des jaloux de voſtre proſperitée, il ne negligerons rien pour décrier même les plus legere fautes quy ſe pouroient gliſſer dans un ouvrages de cet importence. Si vous uſſié voulut me donner plus de tems le dernier voyage que jay fait a Verſailles, nous en aurions raiſonné enſemble ſur lépure comme je me letois propoſé, & enfin ceſt pour vous que je parle.

« Lheur de la poſte me preſſent je finis en vous aſſurent que perſonne n'eſt plus veritablement que moy,

« Monſieur.... »

(Copie d'une « minute » écrite de la main de Nicolas Pineau. Papiers de la famille Pineau.)

Il s'agit probablement de l'égliſe de Saint-Louis, de Verſailles. La « cérémonie » en queſtion étoit peut-être une viſite des travaux par le roi Louis XV.

---

*Copie d'une note écrite « à M. Fournier », par N. Pineau, en lui envoyant « deux idées différentes » de trumeaux & de bordures de glaces.*

« Jay marqué aux articles du memoire que M. Fournier m'a envoyé le 21 octobre 1745, pour M. Du Rourre, que l'on met, ſur les lambris, deux couches de blanc de

ferufe, une couche de blanc de plomb, le tout à l'huille, & enfuitte deux couches de vernis, ce quy fe paye a Paris 6ʷ la toife, & a la campagne 8ʷ, fans le rechampifage c'eft-à-dire d'une feul couleur.

« Lhuille de lin neft pas bonne pour le blanc quel falit, l'on fe fert dhuille de noix ou dœillet; lhuille de noix eft plus ayfé a fecher, & fent beaucoup moins que lhuille de lin; ces deux huilles a 11ˢ la liure.

« Quand on rechampie les moulures des lambris, & quon fait des filees fur les paneaux, cela augmente de 2ʷ par toife, laquel toife eft de 36 pieds fuperficielle.

« La dorure fe paye a Paris 4ʷ le pied quaré, quelquun le font payer un peu plus, c'eft au refte felon la nature des ouvrages; — l'on fait un developement des moulures avec un fil, afin d'en former des pieds.

« Si les lambris font en plein peint en petit vert, ils font à 5ʷ la toife à Paris, & toujours 2ʷ de plus fy il y a du rechampifage.

« Il y a bien des vernis differends & quy par confequent ont differend prix. Le vernis gras falit les couleurs blanches & tendre, & vaut 6ʷ la pinte; le vernis blanc vaut 4ʷ la pinte; une pinte de vernis peut faire a deux couches enuirons deux toifes caré douvrages.

« La falle quy eft fort grande & fort fombre doit etre rendue plus clair par la peinture blanche, & l'on peut pour les moulures eteindre le blanc d'un foubfon de vert; il eft d'alieur ayfé de juger l'efet que cela produira en fefant un echantillon fur une certaine partie de louvrage même.

« Il n'eft pas ayfé fur cette article quy ne decident point fy fur le deffein on a choifie le cofté ou eft marqué un tableau, ou le cofté quy marque la glace jufquen haut. Cette article difant feullement: un trumeau monté en deux pièces, fcavoir fy par les deux pieces lon entend la grande glace en deux morceaux, ou fy par les deux pièces lon doit entendre le cofté ou eft un tableau & une glace au-deffous.

« Les cheminées & trumeaux de M. Fournier font fort beaux; fy lon peut faire celuy-cy dans le même gout, & le payer par proportion, Monfʳ Fournier voudra bien en être le juge. »

---

*Extraits du Teftament de Nicolas Pineau.*

« Cecy eft mon teftament.

« Je veux être enterré fans aucun fafte, & avec un petit nombre de prêtres, dans le cimetière de la paroiffe fur laquelle je decederay, & j'ordonne qu'il foit employé tout de

fuitte par mon exécuteur teftamentaire, cy-après nommé, la fomme de vingt-cinq livres pour faire dire des meffes pour le repos de mon âme dans l'églife des R. R. Pères de Nazareth.

« Je veux & j'entends... (recommandations de famille fans intérêt artiftique).

« Et, en outre, en confidération des peines & foins que mes deux dittes filles MARIANNE & LOUISE PINEAU fe font donné tant pour l'adminiftration de mon ménage qu'auprès de moy, tant en fanté qu'en maladie, je donne & lègue par principut & hors part, à chacune d'elle, *une commode ayant fon deffus de marbre*, quatre *fauteuils* ou *chaifes*, le tout à prendre à leur choix dans les meubles de cette nature que je laifferay au jour de mon décès. Plus je donne & lègue, auffi par principut, & par la même confidération, à chacune d'elle, la *tapifferie* de la chambre qu'elle occupera lors de mon dit décès, fon *lit garny* de la houffe, fommier, deux matelas, lit de plumes....

« Et comme mes *deffins & inftruments propres à deffiner* ainfy que les *livres concernant l'architecture*, tous les *modelles* que je puis avoir, de même que les *moules propres à faire les fculptures* en plâtre pour la décoration des Bâtimens conviennent à l'art que mon fils profeffe, je veux que le tout luy foit remis auffitôt mon décès, luy en faifant pareillement don & prelegs.

« ... Et, pour exécuter mon préfent teftament, je nomme & choifis la perfonne de Monfieur Variner, procureur au Châtelet de Paris, mon amy, que je prie d'en prendre la peine & auquel je donne & lègue, en cette confidération, un *diamant* de valeur de la fomme de fix cent livres.

« Fait à Paris, le premier jour du mois de décembre de l'année mil fept cent cinquante-trois.

[Signé :] « PINEAU. »

(L'expédition fait partie des papiers de la famille Pineau.)

# DOMINIQUE PINEAU.

*Acte baptiftaire de Dominique Pineau.*

« Je fouffigné Conful de France en Ruffie, de préfent en France, certifie à tous ceux qu'il appartiendra que, par les regiftres de batêmes des François nés en Ruffie, il apert que Dominique, fils légitime de noble homme Nicolas Pineau, cy-devant fculpteur du Roy très Chrétien & préfentement premier fculpteur de Sa Sacrée Majefté Czarienne, & de l'illuftre dame Marie-Anne Simon, a été baptifé le douzième jour d'avril de l'année du Salut mil fept cent dix-huit & préfenté aux fonds de Batême par honorable homme M. Pierre Lalouey & vertueufe dame Pétronille Treffin, conformément à l'atteftation du Père Venutte, curé miffionnaire apoftolique de l'Églife Catholique Romaine à Saint-Petersbourg.

« En foy de quoy j'ay donné, fur la réquifition du Sr Pineau, père dudit Dominique Pineau, le préfent certificat.

« A Paris, ce vingt-un novembre mil fept cent trente-neuf. — Signé : De Villardeau, conful de France en Ruffie. »

Et à côté eft le fceau aux armes de France, autour defquelles eft écrit : « Confulat de France en Mofcovie. »

« Je fouffigné, prêtre dépofitaire des regiftres & papiers de Saint Jacques de la Boucherie, de Paris, certifie que le certificat dont copie cy-deffus, eft dépofé dans les Archives de la dite paroiffe depuis le 24 novembre 1739.

« En foy de quoy j'ay figné.

« Ce 13e juillet 1752.

« Dufrayer »

(Papiers de la famille Pineau.)

*Contrat de mariage de M*<sup>r</sup> *Dominique Pineau avec demoiselle Jeanne-Marie* (1) *Prault* (1739).

« Par devant les *Conseillers* du Roy au Châtelet de Paris fouffignés furent préfents fieur *Nicolas Pineau*, fculpteur, ancien officier de l'Académie de Saint-Luc, demeurant à Paris, rue Neuve-Notre-Dame de Nazareth, paroiffe Saint-Nicolas-des-Champs, tant en fon nom que comme ftipulant pour fieur *Dominique Pineau*, fculpteur, fils de luy & de deffunte D<sup>lle</sup> *Marie-Anne Guillaume*(2), fon époufe, ledit fieur Pineau fils, acceptant, demeurant rue de Meflay, même paroiffe, pour luy & en fon nom, d'une part;

« Et fieur *Pierre Prault*, Libraire-Imprimeur & ordinaire des fermes du Roy, & D<sup>lle</sup> *Françoife Saugrain*, fon époufe, qu'il autorife, demeurant à Paris, quai de Gefvres, paroiffe Saint-Jacques-de-la-Boucherie, tant en leurs noms que comme ftipulans pour D<sup>lle</sup> *Jeanne-Marie Prault*, leur fille, demeurant avec eux, à ce préfente & de fon confentement, d'autre part.

« Lefquelles parties, en la préfence de leurs parents & amis cy-après nommés, fçavoir de la part de ladite D<sup>lle</sup> *Prault* fille, de l'agrément de M<sup>gr</sup> *d'Agueffeau*, chancelier de France, de la part dudit futur époux de D<sup>lle</sup> *Marine-Efther Pineau*, époufe du fieur *Jacques Maulnory*, l'un des vingt-quatre de la Chambre du Roy, fa fœur; D<sup>lle</sup> *Marie-Anne Pineau*, fille de fa fœur; *Jeanne-Louife Pineau*, fa fœur; *Claude Bouchet*, graveur du Roy, fon neveu; *Simon Boutin*, écuyer, Confeiller du Roy, receveur général des Finances de Touraine; *Simon-Charles Boutin* fils; M<sup>re</sup> *Antoine-Jofeph Patu*, Confeiller, fecrétaire du Roy, Maifon-Couronne de France & de fes finances; *Marie-Élizabeth Patu*, veuve du fieur *Pierre Midy*; D<sup>lle</sup> *Françoife-Agnès Patu* fille; *Jean-Baptifte Le Roux*, architecte du Roy en la première claffe en fon Académie Royale d'Architecture; *Claude-Catherine Ville*, femme d'*Armand-René Landouin*, entrepreneur de bâtimens; *Marie Gobin*, veuve de *Gabriel Chauvin*, marchand, tous fes amis.

« Et, de la part de la future, du fieur *Laurent-François Prault*, libraire, & D<sup>lle</sup> *Claude-Françoife Desfèves*, fon époufe, fes frère & belle-fœur; fieur *Pierre-Henry Prault*, fon frère; fieur *Nicolas Le Clerc*, libraire à Paris, & D<sup>lle</sup> *Marie-Françoife Prault*, fes beau-frère & fœur; D<sup>lle</sup> *Marguerite-Magdelaine Prault*, veuve du fieur *Jean-Louis Allouet*, libraire, fa fœur; D<sup>lle</sup> *Claude Bordelon*, fille majeure, grande-tante paternelle; D<sup>lle</sup> *Marguerite-Madelaine*

---

(1) *Aliàs* Marine : C'eft fous ce prénom que Dlle Prault eft le plus fouvent défignée dans les papiers de la famille; voir auffi fon acte de mariage & fon acte mortuaire.

(2) Il y a erreur : on a vu que la mère de Dominique Pineau étoit Dlle Marie-Anne Simon (baptiftaire & acte de mariage de Dominique); néanmoins elle eft auffi nommée Marie-Anne-Guillaume Simon dans le contrat de mariage de fon fils Dominique & de Dlle Marie-Thérèze Baudeau.

# PIÈCES JUSTIFICATIVES.

*Savelly*, fille, fœur utérine dudit fieur *Prault* père, & tante paternelle de la future; fieur *Claude-Marin Saugrain*, ancien juge conful & fyndic des libraires & imprimeurs de Paris, & D<sup>lle</sup> *Marie-Thérèze Hemery*, fon époufe, bel oncle & tante paternelle; fieur *Thomas-Nicolas Mayeul*, libraire, fon coufin maternel; M<sup>e</sup> *Nicolas Rouffelot*, Confeiller du Roy, commiffaire au Châtelet, & D<sup>lle</sup> *Marie-Anne-Thérèze Saugrain*, fon époufe, coufins germains maternels; fieur *Jofeph Saugrain*, libraire, fon coufin germain; fieur *Pierre-François Saugrain*, fon coufin germain, & *Anne-Geneviève Prud'homme*, fa femme; D<sup>lle</sup> *Marie-Marguerite-Florence Le Vaffeur*, époufe de M<sup>e</sup> *François Le Maffon Duffart*, Commiffaire de la Marine; fieur *Jean-Baptifte-Guillaume Senechal*, marchand mercier à Paris, & D<sup>lle</sup> *Marie-Anne Perfonne*, fa femme; fieur *Roch-Dubertrand*, chirurgien-juré, & D<sup>lle</sup> *Marie-Angélique Chauvin*, fa femme, tous amis.

« Ont fait les traités, claufes & conventions de mariage qui fuivent....

. . . . . . . . . . . . . . . . . . . . . . . . . . . . . . . . . . . . . . . . . . . . . . . . .

« Fait & paffé à Paris, fçavoir à l'égard des parties contractantes & d'aucuns des parens & amis, en la demeure defdits fieur & D<sup>e</sup> *Prault*, père & mère, de M<sup>gr</sup> le Chancelier & des autres parens & amis, en leurs hôtels & demeures, à Paris, le vingt-deux novembre mil fept cent trente-neuf, après midi, & ont figné la minutte des préfentes demeurée à M<sup>e</sup> Loyfon, notaire, qui a délivré ces préfentes ce jour d'huy quatre aouft mil fept cent cinquante-deux.

« LOYSON. »

(Papiers de la famille Pineau.)

---

*Acte de Mariage de Dominique Pineau et de Jeanne-Marine Prault.*
« *Extraits des Regiftres de la paroiffe de Saint Jacques-de-la-Boucherie de Paris.* »

« L'an de grâce mil fept cent trente-neuf, le mardi vingt-quatre novembre, je, fouffigné, prêtre Docteur en Théologie de la maifon & fociété Roïale de Navarre, & curé de cette Églife, ai marié de leur mutuel confentement *Dominique Pineau*, M<sup>e</sup> fculpteur, âgé de vingt-un ans & fept mois, felon le certificat que nous en avons, demeurant rue Meflée, paroiffe Saint-Nicolas-des-Chams, depuis plus de dix ans, fils mineur de Nicolas Pineau, fculpteur, ancien officier de l'Académie de Saint-Luc, & de défunte Marie-Anne Simon, ledit fieur Nicolas Pineau demeurant rue Notre-Dame-de-Nazareth, fufdite paroiffe, & icy préfent, fes père & mère, d'une part; & de D<sup>lle</sup> *Jeanne-Marine Prault*, âgée d'environ vingt ans, demeurant fous le quay de Gèvre de cette paroiffe, fille mineure de Pierre Prault, libraire-imprimeur des Fermes du Roy, & de

Françoife Saugrain, demeurant fous le dit quay & icy préfens, fes pere & mère, d'autre part.

« Deux bans publiés en cette paroiffe & en celle de Saint-Nicolas-des-Chams, felon le certificat que nous en avons, en date du 23 du courant. Les fiançailles faites le jour précédent.

« Ont été préfens à la bénédiction nuptiale : M*re* *Jacques-Ardouin Manfart*, architecte du Roy & de fon Académie Royale, demeurant Vieille-Rue du Temple, paroiffe Saint-Gervais; *Roch Du Bertrand*, chirurgien juré, demeurant rue du Temple, paroiffe Saint-Nicolas des Chams, tous deux amis du contractant; *Adrien-Claude Le Fort de la Marinière*, bourgeois de Paris, demeurant rue du Paon, paroiffe Saint-Nicolas-du-Chardonnet; *Charles Le Clerc*, libraire, demeurant quay des Auguftins, paroiffe Saint-André-des-Arcs, lefquels témoins nous ont certifié le domicile & la liberté des contractans.

« Ainfi figné : J.-M. PRAULT. — D. PINEAU. — PINEAU. — F. SAUGRAIN. — PRAULT. — LE FORT DE LA MARINIÈRE. — HARDOUIN MANSART. — C. LE CLERC. — R. DUBERTRAND. — LAUZY, curé. »

« Collationné à l'original par moy fouffigné, prêtre dépofitaire desdits Regiftres, le 13 juillet 1752. »

(Papiers de la famille Pineau.)

*Acte de fépulture de Jeanne-Marine Prault*, époufe de D. Pineau.
*Extrait des Regiftres mortuaires de la paroiffe Saint-Nicolas-des-Champs, à Paris.*

« Le vingt-huit novembre mil fept cent quarante-huit, *Jeanne-Marine Prault*, époufe de Dominique Pineau, fculpteur, officier de l'Académie de Saint-Luc, décédée d'avant-hier, rue Meflé, âgée de vingt-huit ans, a été inhumée dans le cimetière par M. le curé fouffigné, avec l'affiftance de trente prêtres, en préfence de Laurent-François Prault, frère, & de Jacques-Nicolas Le Clerc, beau-frère de la défunte, fouffignés. »

« Collationné & délivré par nous Prêtre Docteur en Théologie, & vicaire de ladite paroiffe fouffigné.

« A Paris, le trois feptembre mil fept cent foixante-dix-huit.

[Signé :] « PELLETIER, vicaire. »

# PIÈCES JUSTIFICATIVES.

*Extrait du Contrat de Mariage entre fieur Dominique Pineau, fculpteur,
& D<sup>lle</sup> Marie-Thérèze Baudeau, paffé devant M<sup>e</sup> Foureftier, notaire, le 28 juillet 1754.*

« *Par devant les Confeillers du Roy*, notaires au Châtelet de Paris, fouffignés, furent préfents fieur *Dominique Pineau*, fculpteur, ancien directeur de l'Académie Royale de Saint Luc, adjoint à profeffeur, demeurant à Paris, rüe Notre-Dame-de-Nazareth (1), paroiffe Saint-Nicolas-des-Champs, veuf, avec quatre enfans, de deffunte demoifelle *Jeanne-Marie Prault*, fon époufe, fils majeur de deffunts fieur *Nicolas Pineau*, fculpteur des Baftimens du Roy, & D<sup>lle</sup> *Marie-Anne-Guillaume Simon*, fon époufe, fes père & mère, d'une part;

« Et fieur *François Baudeau*, officier aulnier de toile à Paris, y demeurant, rue d'Orléans, paroiffe Saint-Laurent, ftipulant pour demoifelle *Marie-Thérèze Baudeau*, fa fille mineure & de deffunte D<sup>lle</sup> *Marie-Anne Jacquinot*, fon époufe, demeurant ladite demoifelle avec ledit S<sup>r</sup> fon père, à ce préfente, pour elle & de fon confentement, d'autre part.

« Lefquels, en la préfence & du confentement de leurs parens & amis ci-après nommés, fçavoir : de la part dudit fieur futur époux, de fieur *Pierre Prault*, libraire-imprimeur des fermes du Roy, cy-devant beau-père dudit fieur futur époux, à caufe de ladite feüe D<sup>lle</sup> *Jeanne-Marie Prault*, fa première femme; D<sup>lle</sup> *Henriette Saugrain*, veuve de fieur *Jean-Francois de Meficier de Villemont*, Bourgeois de Paris, tante maternelle de ladite feüe dame *Pineau*, première femme; demoifelles *Marie-Anne* & *Jeanne-Louife Pineau*, fœurs, filles majeures; fieur *Nicolas-François Pineau* fils; D<sup>lle</sup> *Anne Tourton*, fille majeure, coufine germaine maternelle; fieur *Georges Le Doux*, M<sup>d</sup> mercier, cy-devant beau-frère à caufe de feüe D<sup>lle</sup> *Antoinette-Françoife Prault*, fon époufe, & M<sup>e</sup> *Louis Varnier*, procureur au Châtelet de Paris, ami.

« Et, de la part de ladite future époufe, de S<sup>r</sup> *Jean Pingore*, M<sup>d</sup> & officier juré, porteur de grains, beau-frère, & D<sup>lle</sup> *Marie-Anne Baudeau*, fon époufe, fœur; D<sup>lle</sup> *Marie-Anne Pingore* fille, nièce; fieur *Jean-Jacques Delamalle*, maître en chirurgie, beau-frère, & D<sup>lle</sup> *Elizabeth Baudeau*, fon époufe, fœur; fieur *Pierre-Louis Le Conte*, M<sup>d</sup> épicier, beau-frère, & D<sup>lle</sup> *Marguerite-Périne Baudeau*, fon époufe, fœur; S<sup>r</sup> *Pierre-François Le Conte* fils, neveu; S<sup>r</sup> *Antoine Thiébault* fils, coufin iffu de germain maternel; S<sup>r</sup> *Nicolas Collin*, M<sup>d</sup>, & S<sup>r</sup> *Jean-Jacques Denis*, Bourgeois de Paris, amis.... »

---

(1) Après la mort de fon père, Dominique avoit pris poffeffion de la maifon paternelle.

« *Cataloge des livere apartenant à M. Pineau fils.*

(In-folios.)

| | |
|---|---|
| Dictionnaire historique & critique de M. Bayle. . . . . . . . . | 5 vol. |
| Vitruve. . . . . . . . . . . . . . . . . . . . . . . | 1 vol. |
| La Vie de faint Bruno. . . . . . . . . . . . . . . . | 1 vol. |
| Traité de la perspective pratique. . . . . . . . . . . . . . | 1 vol. |
| Tableaux de Philostrates. . . . . . . . . . . . . . . . | 1 vol. |
| Histoires d'Hérodote. . . . . . . . . . . . . . . . . | 1 vol. |
| La Pucelle. . . . . . . . . . . . . . . . . . . . . | 1 vol. |
| Histoires général de France. . . . . . . . . . . . . . . | 1 vol |
| Portraits des Roys de France. . . . . . . . . . . . . . | 1 vol. |
| Architecture de Jean Marot. . . . . . . . . . . . . | 1 vol. |
| Architecture de Daviler. . . . . . . . . . . . . . . | 2 vol. |
| Architecture, par Martin (1). . . . . . . . . . . . . . . | 1 vol. |
| Secret d'architecture, par Iouffe (2). . . . . . . . . . . . | 1 vol. |
| Cours d'architecture, par Blondel (3) . . . . . . . . . . . | 1 vol. |
| Le Roman comique, de Scarron . . . . . . . . . . . . . | (?) vol. |
| Abdeker ou l'Art de conferver la Beauté . . . . . . . . . . | 3 vol. |

(Écrit au verso d'une fuite de croquis à la plume.)

---

(1) ARCHITECTVRE OV ART DE BIEN BA*ſtir*, *de Marc Vitruve Pollion autheur romain antique*, mis de latin en Françoys par *Ian Martin*, fecretaire de Mõfeigneur le Cardinal de Lenoncourt, pour le roy trés chreftien Henri II (1572).

(2) LE SECRET D'ARCHITECTVRE *découvrant fidelement les traits géometriques, coupes & derobemens neceſſaires dans les baſtiments*, enrichi d'un grand nombre de figures, adiouftées fur chàque difcours pour l'explication d'iceux par *Mathurin Iouffe* de la Ville de la Flèche. A la Flèche, par George Griveav, imprimeur ordinaire du Roy & du Collège royal. M.DC.XLII.

(3) COURS D'ARCHITECTURE, par M. François Blondel. (M.DC.LXXXIII.) — (Ces trois ouvrages ont été retrouvés à Jarnac.)

VENTE
DE
## MEUBLES ET EFFETS
Garde-Robe de Femme, Dentelles, Linge de Corps, de Table & de Ménage,
Diamants & Bijoux,

APRÈS LE DÉCÈS DE Mme PINEAU (1),

A SAINT-GERMAIN-EN-LAYE, RUE DE POISSY,

Maison de M. BAUDOUIN, Marchand Épicier, vis-à-vis la Charité.
Le Lundi, 5 juin 1780, & jours suivants du matin & de relevée.

---

CETTE Vente consiste en peu de Batterie de Cuisine, Fayance, Porcelaine, Feux & Bras de Cheminée dorés d'Or moulu, Chandeliers argentés, Glaces, Commodes, Armoires, Buffet, Tables de jeu, Lits de Maîtres, dont deux Jumeaux de Damas cramoisi, Lits de Domestiques; un Meuble de Sallon, presque neuf, composé de six Fauteuils à la Reine, huit en Cabriolet; une Ottomane & Tenture de Damas cramoisi; Rideaux de Croiée de Taffetas cramoisi, autres Rideaux de Toile de Coton; Pendules, Toilettes; Garde-Robe de Femme, composée de Robes de toutes Saisons; Dentelles, Linge de Corps, de Table & de Ménage; Garde-Robe d'Homme & Bijoux consistants en une paire de Boucles d'Oreilles, Épingle, Bague, Bec & Étoile de Diamants, Épingles & Pompons de Rozes, Boites d'Or, Étui d'Agate garni en Or & Brillants, un garniture de Boucles de Souliers & de Jarretières d'Or & autres Bijoux montés tant en Or qu'en Argent.

*On commencera* par la Batterie de Cuisine *ensuite* les menus Meubles.

Le *Mardi* 6, les Garde-Robes d'Homme & de Femme, les Dentelles & le Linge de Corps.

Le *Mercredi* 7, matin, le Linge de Table & de Ménage; l'*Après-midi*, les Diamants & Bijoux & les bons Meubles que l'on continuera le *Jeudi s'il y a lieu*.

*Pareilles Affiches sont sur la porte.*

Permis d'imprimer & afficher, ce 29 Mai 1780, LE NOIR. — De l'Imprimerie de Clousier, rue Saint-Jacques.

(Copie littérale d'après l'original. — Papiers de la famille Pineau.)

---

(1) Mme Dominique Pineau (Dlle Thérèze Beaudau), décédée le 7 décembre 1779, comme il est dit plus haut. (V. notice sur Dominique Pineau.)

# NOTES

## DOCUMENTS ET RENSEIGNEMENTS

*extraits d'un Livre de Raiſon des Pineau.*

---

A la ſuite d'une « Copie de l'extrait baptiſtaire de mon grand-père » qui a fourni des renſeignements pour la notice ſur Jean-Baptiſte Pineau & ſur ſon père Nicolas, Dominique Pineau a écrit ce qui ſuit :

« De *Jean-Baptiſte Pineau* & *Anne de la Vieuville* ſont nés les enfans qui ſuive :
. . . . . . . . . . . . . . . . . . . . . . . . . . . . . . . . . . .

« Des ſieur & demoiſelle *Jean-Baptiſte Pineau* & de *Marguerite Bonjean* eſt nés deux garçons & deux filles, mariés ſans garçons; l'un des garçons ſe nommoit *Jean-Baptiſte*, dont on n'a point eu de nouvelles, a été marié deux fois & a eu des enfans, eſt mort en Loraine, je crois, à Nancy, & on ne ſait pas ſi il y a des enfans mâles; le ſecond étoit *Nicolas Pineau*, né à Paris. Ce Nicolas a eſpouſé, à Lyon, *Anne Barthellemie* dite *Simon*; il a eu de ce mariage onze enfans dont trois garçons, & il ne reſte qu'un garçon nommé *Dominique Pineau*, né à Saint-Petersbourg, le 12 avril 1718, marié en première noce le 24 novembre 1739 à *Jeane-Marine Prault*; de ce mariage eſt nés ſix enfans : cinq filles & un garçon qui ſe nomme *Nicolas-François Pineau*. Il reſte trois filles dont deux mariées & une religieuſe.

« *Dominique Pineau* s'eſt remarié en ſeconde noce, le 29 juillet 1754, à *Marie-Thérèſe Baudeau*; il n'a eu de ce mariage qu'un garçon : *François-Marie*, né le 21 avril 1755, à 11 heures 3/4 du ſoir. Dieu a diſpoſé de mon fils an nourriſſe, le 26 de mars 1756 : il avet onze mois & cinq jour. »

Dominique Pineau employoit des praticiens. Dans une note détaillée des ſommes

d'argent que lui fournit fon père, on voit, à la date du 8 juillet 1739, entre autres mentions, celle-ci :

« .... pour des valets 18ʳ ; pour des établis 42ʳ ce qui fait enfemble 60 livres ;
« Le même jour pour payer fon monde. . . . . . . . . . . . . . . . 42ʳ
« Pour des outils . . . . . . . . . . . . . . . . . . . . . . . . 9ʳ
« Le 20 d'aouſt, pour le cabaret de fes compagnons. . . . . . . . . . 24ʳ
« Le 23 feptembre à M. Graffio, fon compagnon. . . . . . . . . . . 16ʳ
« Le 26 feptembre pour fes compagnons . . . . . . . . . . . . . . 39ʳ »

---

« Il y a eu trois Pineau chirurgiens de Paris.

« Le premier s'appeloit Séverin Pineau ; il étoit fort habile pour la taille ; il a donné trois ouvrages, écrits en françois, fur l'invention & l'opération de la taille ; il en a publié un furtout fur les fignes de la virginité : ce dernier ouvrage eſt regardé comme un chef-d'œuvre ; il eſt écrit en latin & des perfonnes raifonnables, vu la nature de la matière qu'il traite [....] Il a été traduit en allemand & imprimé à Francfort, mais le magiſtrat de cette ville en déffendit la diſtribution de peur que la jeuneſſe ne fe corrompit par la lecture de cet ouvrage.

« Séverin Pineau mourut doyen de la Compagnie des Chirurgiens, le 29 novembre 1619.

« Le fecond eſt André Pineau. Je ne fçais d'où il étoit : *Humæus* eſt le nom d'un endroit que je ne connois pas. Il eſt mort le 27 décembre 1644.

« Le troifième eſt Philibert Pineau, du diocèfe de Macon. Il étoit chirurgien du Roy & avoit une grande réputation ; il mourut le 10 avril 1614.

---

« Monfieur Pineau de Lucée, intendant de Strasbourg, mort Confeiller d'État (1).

---

(1) Je crois devoir donner, à titre de renfeignement fupplémentaire fur les Pineau de Lucé de Viennay, les extraits fuivants d'un regiſtre de la paroiffe de N.-D. de la Peyne, — *Alias* de la Pefne — d'Angoulême :

« Le 7 mars 1777, vu la permiffion de Monfeigneur l'évêque en datte du jour précé-

# PIÈCES JUSTIFICATIVES.

« Monsieur Marie-Antoine Pineau, marquis de Viennay, chevalier de l'Ordre royal & militaire de Saint-Louis, maréchal des camps & armées du Roy, gouverneur du château d'If, ancien capitaine aux Gardes Françoises, frère de Monsieur Pineau de Lucée, & mort le 27 octobre 1775, en son château du Val-Pineau, âgé de 61 ans.

« Madame Pineau, abbesse de Sainte-Périne de Challiot, morte.

« M<sup>lle</sup> Pineau, épouse de Monsieur d'Argouse, lieutenant civille.

« Un Monsieur Pineau, évêque *in partibus* de Jopé, mort. »

---

« De Versailles, le 28 aoust 1776. Le sieur Pineau, docteur en médecine à Champdeniers, près de Niort, en Bas-Poitou, a eu l'honneur de présenter à leurs Majestés & à la

---

dent, signé : J. A. Évêque d'Angoulême, j'ai donné l'eau baptismale, à condition de suppléer les cérémonies dans le terme de six mois, à un fils légitime, né le jour d'hier, de haut & puissant seigneur *François-Achard Joumard Tison*, chevalier, *marquis d'Argence*, capitaine au régiment du Roi-Infanterie, & de haute & puissante Dame *Adélaïde-Jacqueline-Marie Pineau de Lucé de Viennay*, marquise *d'Argence*. Fait en présence des soussignés.

« [Signé :] *Dargence* père ayeul. — *Dargence* père.

« CHAUVINEAU, curé de la Payne. »

En 1778, le 30 septembre, « a été ondoyé », à la Peyne, « un second fils légitime né le jour d'hier, à 3 heures après midi, » fils des précédents.

« Le 26 mai 1779 a été suppléé aux cérémonies du batême de messire *Claude-François Achard Joumart Tison d'Argence*, ondoyé le 30 septembre dernier, fils légitime de haut & puissant seigneur *F<sup>ois</sup> Achard Joumart Tison*, chevalier, marquis *d'Argence*, & de haute & puissante Dame *Adélaïde-Jacqueline-Marie Pineau de Lucé de Viennay*, marquise *d'Argence*. Ont été parrain haut & puissant seigneur messire *Claude* vicomte de la *Chastre*, chevalier, seigneur de *Mons*, Suaux, Vaux, La Monjatière, La Goulsandière, La Maisonneuve & autres lieux, diocèse du Maine, chevalier de l'Ordre royal & militaire de Saint-Loüis, gouverneur, pour le Roi, des ville & citadelle de Châtillon-sur-Indre, demeurant en son château de Mons, paroisse de Saint Clément de Suaux ; & marraine haute & puissante Dame *Marie-Françoise de la Cropte de Saint Abre*, marquise *d'Argence*, représentée en vertu d'une procuration dudit seigneur parrain passée par devant un notaire royal de son endroit duhement signée & controllée au lieu dit de Champagne-Saint-Hilaire, signée Guitteau, du 21 de ce mois, par *François Ladeuil* & D<sup>lle</sup> *Marguerite Bazinet*, en service chés Messieurs d'Argence, présens & soussignés.

[Signé :] « LADEUILH. — MARGUERITE BASINETE.

« CHAUVINEAU, curé de la Payne. »

(Archives de la Mairie d'Angoulême GG. 17.)

famille Royale un *Mémoire* fur le danger des inhumations précipitées & fur la néceffité d'un règlement pour mettre les citoyens à l'abri d'être enterrés vivans. "

---

« Du 7 octobre 1776. — Louis-Alexandre, marquis de la Vieufville, marefchal des camps & armées du Roy, chevalier de l'ordre Royal & militaire de Saint-Louis, eft mort à Paris âgé de foixante deux ans.

« Mariana (?) Pineau du Verdier, évêque en Corfe, fous l'archevêque de Pife (1781).

« Robert de la Vieuville, baron de Rugles, vicomte de Sarbus, grand fauconnier de France, Gouverneur du Rhételois & des villes de Mézières & de Linchamp, de l'ordre du Saint-Efprit.

« Son fils, Charles de la Vieuville, fut grand Fauconnier de France, capitaine de la première Compagnie des Gardes du Corps, Surintendant des finances, chevalier des Ordres. Il fe vit dépouillé de fes emplois par l'ambitieux Richelieu. Enfermé dans le château d'Amboife, il força fa prifon. Il fe jeta dans le parti du duc d'Orléans, — ne rentra dans le Royaume avec fa femme & fes enfants qu'après la mort de Louis XIII; fut fait duc, reprit la furintendance des finances en 1651 & mourut le 11 janvier 1652.

« Les La Vieuville étoient d'une très ancienne famille d'Artois. Marguerite, ducheffe de Bourgogne & comteffe de Flandres & d'Artois, donna à Roger de la Vieuville le commandement de troupes qu'elle envoyoit qui difputoient le duché de Bretagne à Charles de Blois, fon arrière-petit-fils; Sébaftien de la Vieuville vint en France avec Anne de Bretagne, lors du mariage de cette princeffe avec Charles VIII; il commandoit une Compagnie de cinquante hommes d'armes des ordonnances à la bataille de Fornavo, en 1495. "

---

Note autobiographique extraite du même cahier ou « Livre de Raifon » :

« Mois Dominique Pineau j'ay fuis né le 11 avrille 1718 an la ville de S¹ Petersbourg, an Ruffie, & fuis arivé à Paris pour i faire ma réfidanfe le 28 juin; me fuis & tably & refeu meftre dans l'ané 1739; mariés le 24 novembre 1739, & été reçue, gardé & directeur de la Comunoté & Academy de S¹ Luc le 19 octobre 1749, & le 24 avril 1754 j'ay perdu mon paire & me fuis remariés an fegondes nofes aveque Mademoifelle Mary-Thereffe Baudeau, le 29 juillet 1754.

« Marie-Thérèfe Baudeau eft né le dimanche 13 juillet 1732. "

# PIÈCES JUSTIFICATIVES.

« Monfieur François Baudeau, officier aulnier & vifiteur de toile, paire de ma deuxième femme, eft décédé le dimanche 21 octobre 1764 à onze heur & demy du matain & inhumé en l'églife de Saint-Laurent, fa paroiffe.

« Madame Louife Paris, veuve de Monfieur Charles Laz (ou Baz?) dit De Jardin, fculteur, décédé le 29ᵐᵉ avril 1768 à 10 heur du foir.

« Monfieur Pierre Prault, libraire, mon refpectable beau-paire, eft mor le 10 juillet 1768, à quatre heur du matain, âgé de quatere-vingt-cinq ans pacé; a efté antere le 11 au matin, en l'églife de Sᵗ Jacques de la Boucherie, fa paroiffe, décédé quay de Gèvres.

« Ma petite fille né 14 février 1770, à deux heur de l'aprémidi; elle fe nome Catherine-Françoife, file de Jan-Michel Moreau. Pour parein Dominique Pineau, fon grand-paire, & pour marene Mme Moreau, fa grande-mère. Noury au Grand Beffon, proche Paris.

« Nicole-Françoife file éné de Dominique Pineau & de Jane-Marine Prault, né le 5ᵐᵉ de dexembre 1740, à 9 heur 15 minute du foire, a pour parein Monfieur Nicolas Pineau, fon grand-paire, & pour maraine Madame Françoife Saugrain-Prault, fa grande-mère, & a pour nourife Marie Peti, demeurant à Chainilli, près la Fairté Sougoire (*fic*), diocèfe de Meaux.

« Nicole-Françoife a été mife en panfion le 1ᵉʳ aouft 1748 chez Madame Boudre, rue Sᵗ Martin, vis-à-vis la rue au Ourffe. »

---

« Marine-Eftere-Pérete, fille de Dominique Pineau & de Jane-Marine Prault, né le 4 janvier 1742, à 9 veure & demie du matein, a pour parrain Monfieur Pierre Prault, fon grand-paire, & pour maraine Madame Marine-Eftere Pineau, femme de Monfieur Maulnory, fa tante; & a pour nourife Ehelifabeth Bidau, demeurant à Boncourt, paroiffe de Boncourt, diocèfe de Dereu.

« Marine-Eftere-Pérete eft morte le 27 janvier 1745, à 6 eure du foir, âgé de 3 an & 23 jour; antere le 28 à 3 eure de l'aprémidi.

« Louife-Victoire, fille de Dominique Pineau & de Jane-Marine Prault, née le 3 octobre 1744, à 8 eure demye du matein, a pour parein, Jaque-Nicolas Le Clerc, oncle maternelle, & pour mareine mademoifelle Jane-Louife Pineau fille & tante paternelle; elle eft nourrie à Boncourt.

« Marie-Sophie & Louife-Victoire ont été mifes en panfion au couvent des Auguftines de Proveins, au mois de juillet 1748 & retirées le 20 may 1756.

« Mon petit Feuillet (1) eſt né le 7 décembre 1767, à ſept mois, le jour de Saint-Ambroiſe, à 3 heure & demy du ſoire; a pour parein Monſieur Pierre Prault, ſon aïeulle maternelle, & marreine Madame Pineau, ſa grande belle-mère & nouri à Chatou, proche Paris.

« Ma petite-fille Marine-Eſthere-Dominique Feuillet eſt né le ſamedi 26ᵉ novembre 1768, à onze heur & demy du matein; a pour marene Madame Malnory, ſa grande-tante paternelle, & pour parein mois Dominique Pineau, ſon grand-paire maternelle; elle eſt nouri, rue du Verbois, par la nomé Carde.

« Ma petite-fille eſt morte le jeudis, petite faite de Dieu, 1ᵉʳ juin 1769, à 6 heurs du matein, ché ſa nouriſſe.

« Sophie a eu la petite vérole le 24 may 1762.

« Fani avé la petite verole le 30 avril 1762. »

---

« François-Nicolas Pineau, fiſe de Dominique Pineau & de Jane-Marine Prault, né le 6 février 1746, à minuit un car, a pour parein Monſieur Nicolas Pineau, ſon grand'paire, & pour maraine Madame Françoiſe Saugrain-Prault, ſa grande maire, & a pour nouriſſe [....] demeurant a Provins, diocèſe de Sens.

« Pineau a été retiré de Proveins & mis ché ſon grand-paire Pineau le 13 aouſt 1749, & retourné à Proveins le 18 may 1756.

« Pineau eſt revenu de Proveins pour reſté à Paris le 27ᵐᵉ aouſt 1762.

« *Pineau eſt ſorti de ché mois, pour ni ranteré jamais*, le 14 décembre 1767 (2).

« Mary Joſéphine, fille de Dominique Pineau & de Jane-Marine Prault, né le 10 octobre 1747, à deux eure 50 minute du matein, a pour parein Monſieur Joſefe-François Garvaqué, amy, & pour maraine Mary Bouché, ſa couſine, & pour nouriſſe [....], demeurant à Boncourt, paroiſſe de Boncourt, diocèſe de Dereu.

« Damoiſelle Jane-Marine Prault, né le 21 février 1720, marié le 24 novanbre 1739 & morte le 26 novanbre 1748, à 10 heure trois cars du matein, & antere le 28 dudit

---

(1) Une fille de Dominique Pineau, Marie-Sophie, avoit épouſé le ſculpteur Feuillet (J.-B.).

(2) Voir ce qui a été dit du « coup de tête » qui porta François-Nicolas Pineau à s'engager dans le régiment de Jarnac-Dragons. (Biographie de Fr.-Nic. Pineau.) Ce courroux paternel ne dura pas : voir, plus loin, une lettre de Dominique à ſon fils.

# PIÈCES JUSTIFICATIVES.

mois, dans la sépulture de la famille, au cemetière de S<sup>t</sup> Nicolas des-Champs, sous une tombe où est gravé son non & le jour de sa mort.

« Mes deux file Sophie & Victoire sont revenüe de leur couvant de Provins le dix may 1756.

« Ma file Victoire est partie de Paris le 21 juin 1761, pour se faire Religieuse au couvant des dame hursèline de Provins.

« Ma file Victoire a fait profession le mardi 2 aoust 1763, à 8 heures du matein, au monastère des dames religieuses de la Congrégation de Provins.

« Mademoiselle Anne-Françoise Prault, ma chère & respectable belle-sœur, est morte le lundi 10 septanbre 1764, à 6 heures du soir, au Luxanbourg, ché le jardinier nomé Charpantier, du costé de la porte Danfaire; inhumée à Saint-Sulpice.

« Mesdemoiselles Pineau, mes sœurs, se sont mises en pancion ché moy le 3 juin 1754, avèque leur domestique, pour le prix & somme de huit sens livres par année, sans y conprendre le loier de lapartemant quelle occupe au segont estaje qui est de trois sens livres. Fait double ansamble, à Paris, ce 3 juin 1754.

[Signé :] « PINEAU. — M. PINEAU. — A. PINEAU »

« Reçüe le 3<sup>e</sup> septembre 1754, pour trois mois, deux cens livres.. . . . . .  200<sup>lt</sup>
« Reçüe le 3<sup>e</sup> novembre 1754, pour trois mois, deux cens livres. . . . . .  200<sup>lt</sup>

---

« Pineau est antré ché Monsieur Dumon, pour aprandre l'architecture, le 14 may 1764, à 15<sup>lt</sup> par mois an nété & 18<sup>lt</sup> an hivere.

« Pineau est sorti de ché Monsieur Dumon le 3 may 1766 & payé.

« Pineau a gagné une médaille des mois à l'académie d'architecture au mois d'avril 1767. »

---

La colère de Dominique Pineau ne persista pas à l'endroit de son fils François-Nicolas, puisqu'il lui écrivit la lettre suivante dont il enregistra la minute :

« Comme ta sœur nous remis tais pinsaux pour teles anvoyere, atendu qu'il auroi coutté 15<sup>lt</sup> par la poste, jé imaginé de te les anvoyère par le carosse d'Angoulaimme; nous an navons peié le por au vouaturié, qui n'a voulu san chargaire sans ces condition. Il son

partie vandredy dernié, 25 de ce mois. Je t'anvoua la copie exaĉte du Batiſtaire de noſtre grand-père ; il n'eſt pas poſſible de t'anvoiere l'originalle : s'eſt une pieſſe trop néceſſaire à touſſe pour l'expauſaire, couaque par la poſte, à aitre égarée (1). *Donne nous, au nom de Dieux, plus fouvent de tais nouvelle.* Il fait iſiy un frouatte épouvantable ; couaqu'aupray du feus la plumme me tombe à tous momans dais mins.

« Adieu, mon cher amy, tu métera un cachet à la letre que jé cru devouare écrire à M. le Compte de Jarnac. »

(Sans date.)

---

*Teſtament olographe du ſieur Dominique Pineau, ancien direĉteur de l'Académie de Saint-Luc, par lequel il a grevé ſon fils & ſes deux filles de ſubſtitution en faveur de leurs enfants reſpeĉtifs* (2).

« Voici mon Teſtament.

« Je ſouſſigné *Dominique Pineau*, ancien Direĉteur de l'Académie de S<sup>t</sup> Luc, eſt fait mon teſtament ainſi qu'il ſuit :

« Je recommande mon âme à Dieu & ſupplie ſa divine bonté de me faire miſéricorde.

« Je veuſt être inhumé avec toute la modeſtie & ſimplicité chrétienne, & ſi je décède à Paris je déſire être enteret au cimetière de S<sup>t</sup> Nicolas des Champs, dans la tombe appartenant & affeĉtée à ma famille.

« Je veux que immédiatement après mon décès il ſoit dit pour le repos de mon âme, par les Récolets de S<sup>t</sup> Germain-en-Laye, ſoixante meſſes pour la rétribution deſquelles il leur ſera payé ſoixante livres.

« Je confirme en tant que beſoin ſeroit la donation de cent livres de rente viagère exempte de toutes impoſitions que j'ai faite à *Louiſe-Viĉtoire Pineau*, ma fille, & de *Jeanne-Marine Prault*, ma première femme, religieuſe profeſſe ſous le nom de ſœur *Alix de S<sup>t</sup> Dominique*, dans le couvent de la congrégation de Notre-Dame, ordre de Saint-Auguſtin, établi à Provins, par aĉte paſſé devant M<sup>e</sup> Semilliard & ſon confrère, à Paris, le 9<sup>e</sup> mars 1764, inſinué le même jour.

---

(1) Le « baptiſtaire » dont il s'agit ſe compoſe de l'aĉte de baptême de Jean-Baptiſte Pineau, qui a été inſéré au chapitre de cet artiſte.

(2) 16 oĉtobre 1783. Dépôt de ce Teſtament à M<sup>e</sup> Semilliard, notaire à Paris.
3 février 1786. Contrôle & viſa au greffe des Inſinuations du Châtelet.
20 mai 1786. Inſinuation à Paris.
Publication.

« Je donne & lègue à madite fille religieuse mon crucifix d'yvoire monté sur une croix d'ébène.

« Je veux que pour le repos de l'âme de moi, de mes deux femmes & de mes père & mère, il soit dit un annuel de messes audit couvent où est ma fille à Provins, & qu'à chaque messe il assiste deux pauvres à chacun desquels il sera distribué une livre de pain, pour raison desquels objets sera payé la somme de quatre cent livres.

« Je substitue les biens que chacun de mes trois enfants qui sont dans le monde, issus de mon premier mariage, amandera dans ma succession à ses enfants nés & à naître en légitime mariage. En cas de décès après moi d'un de mes enfants sans postérité, je veux que la portion qu'il aura recueillie dans les biens de ma succession passe & appartienne sçavoir : l'usufruit à mes autres enfants, par égale portion & le fonds de propriété à leurs enfants, mes petits enfants, à partager entre eux par souches. Pour assurer l'effet de la présente substitution, j'ordonne que le mobilier de ma succession soit converti en immobilier — à la déduction toutesfois des dettes & charges de madite succession.

« Pour reconnaître les services que M^lle *Catherine Besnard*, femme *Le Normand*, a randus à moi & à ma femme depuis sept ans, & sous les conditions qu'elle restera à mon service en qualité de ma gouvernante jusqu'à mon décès, je lui donne & lègue :

« 1° Le lit dans lequel elle couche avec sa paillasse, ses deux matelas, traversin, oreiller, baldaquin, lit de plumes, deux couvertures, commode, tapisserie, chaises & fauteuille & tous autres meubles & effets qui, à mon décès, garniront & meubleront sa chambre ;

« 2° Quatre cent livres de deniers comptant & une fois payés ;

« 3° Et trois cent livres de rente viagère payables de six mois en six mois, à compter du jour de mon décès, exempte de la retenue de toutes impositions & insaisissables & non cessible pour quelques causes que ce soit, les lui destinant à titre de pension alimentaire.

« Je veux que ladite femme Le Normand touche & reçoive sur ses simples quittances, sans aucune autorisation de son mari, non seulement les effets mobiliers & les quatre cent livres de deniers comptant que je viens de lui léguer, mais encore les arrérages à échoir durant son existence à compter du jour de mon décès deladite rente viagère de trois cent livres.

« Je nomme pour exécuteur de mon présent testament Monsieur Semilliard, secretaire du Roi, notaire au Châtelet.

« Je le prie de s'en donner la peine, d'apporter tous ses soins pour entretenir la paix & la concorde dans ma famille & d'accepter, en considération, un diamant de huit cent livres duquel je lui fais don & legs.

« A Paris, ce six décembre 1780.

[Signé :] « PINEAU. »

(Papiers de la famille Pineau.)

# FRANÇOIS-NICOLAS PINEAU.

*Lettre du comte de Jarnac*(1) *à M. d'Hérisson.*

« Jarnac, le 5 décembre 1778.

« Il m'est revenu, Monsieur, que vous avez publiquement tenu sur le S<sup>r</sup> Pineau des propos dont je ne vous crois pas capable, vu votre âge, vos services & votre bonne réputation. On m'a dit que devant beaucoup de monde, à dîner, vous avez dit :

« 1° Que le S<sup>r</sup> Pineau étoit un mauvais sujet ;

« 2° Que le S<sup>r</sup> Pineau a tué un homme d'une manière contraire à l'honneur ;

« 3° Qu'il n'a pu avoir sa grâce ;

« 4° Qu'il a un décret sur le corps qu'il ne peut pas purger & que c'est la raison qui l'a porté à s'engager dans mon régiment.

« Il est nécessaire, Monsieur, que vous ayez la bonté de me donner les preuves de ces faits, si vous les avez avancés, pour que je cesse de m'intéresser audit S<sup>r</sup> Pineau s'ils sont fondés.

« Vous voulez bien observer qu'un homme qui a servi dans mon régiment, à qui j'ai donné un congé honorable, qui loge chez moy, qui mange à ma table, que j'ai plus de raisons d'estimer parce que je l'ai approfondi que vous de le décrier, ne le connaissant que fort peu, enfin qu'un homme pour lequel je vous ai écrit avec éloge parce que je n'en connais que du bien, vous devez, dis-je, croire que je le soutiendrai de tout mon pouvoir en toute occasion & contre tout le monde si on ne me prouve pas qu'il en est indigne. J'ai dû vous en prévenir positivement, Monsieur, quoique je vous en aye assez écrit pour que

---

(1) J'ai dit que le comte de Jarnac étoit un maitre homme qui, d'un mot poliment dédaigneux, à l'occasion, mettoit chacun à sa place ; cette lettre vient corroborer, ce me semble, mon dire.

vous ne duſſiez pas en douter & vous dire que d'attaquer ſans fondement ceux à qui je m'intéreſſe c'eſt s'attaquer à moi-même.

« Je ne puis croire que vous ayez voulu me choquer perſonnellement par de tels propos, quoique peut-être ce ne fut pas votre intention en les tenant; vous êtes gentilhomme, vous avez été officier, voilà aſſez de garans pour moy que l'on m'a fait un conte. Je n'attends plus que votre parole pour en être convaincu & en informer ceux qui ſe ſont trompés.

« Je vous prie de me croire très parfaitement, Monſieur, votre très humble & très obéiſſant ſerviteur.

« Le Comte DE JARNAC (1). »

*Réponſe de M. d'Hériſſon.*

« Monſieur le Comte,

« J'us, au mois de juin, des raiſons qui vous ſont connües de prendre des informations ſur Monſieur Pineau. J'aycrivis à M<sup>r</sup> l'abbé de Luchet (2) & à M. du Breuil, qui a ſervi, Monſieur le Comte, dans votre régiment, qui m'en dirent des choſes honeſtes; je n'eſt pris depuis ce tems aucunes autres informations. Au mois de ſeptembre vous me fiſtes l'honneur de me confirmer la bonne idée qu'on mavoit donné du caractère de M. Pineau; je ne croy meſme pas avoir vü perſonne qui le conuſt de vüe, par conſéquent perſonne ne peut m'avoir rien dit à ſon déſavantage. Encore moins qu'il ſoit un mauvais ſujet; — qu'il avoit tué un homme de manière contraire à ſon honneur; qu'il n'a pus auoir ſa grâce; qu'il a un décret ſur le corps, qu'il ne peut purger & que c'étoit la raiſon qui l'a porté à s'angager dans votre régiment.

« Je puis vous aſſurer, Monſieur le Comte, que non ſeulement perſonne ne me l'a dit, que je ne l'en ay ny ſoupçonné, ny ymaginé, ny ſupoſé. En outre il y a longtemps que je fais ce qu'un homme honeſte peut dire & doit taire, & aſſurément ſi quelqu'un muſt tenus pareils propos ſur M. Pineau, je ne lorois pas cru, encore moins répetté, & luy aurois fais mauvais pas d'apreſt ce que M<sup>rs</sup> de Luchet & du Breuil m'en avoient dit, & l'intereſt que vous m'avé fait l'honneur de me mander que vous preniés au ſieur Pineau.

---

(1) D'après la copie délivrée par le comte de Jarnac à Fr.-Nic. Pineau.
(2) Vicaire général de Saintes.

# PIÈCES JUSTIFICATIVES.

« J'ay l'honneur d'eftre avec refpect, Monfieur le Comte, votre très humble & très obéiffant ferviteur.

« D'Herisson.

« A la Mothe Meurfac, 10 décembre 1778. »

(D'après la pièce originale. — Papiers de la famille Pineau.)

---

Voici une *Notice autobiographique* de la main de Fr.-Nic. Pineau; elle accompagne les deux lettres précédentes.

« Le S<sup>r</sup> P. (Pineau) s'eft effectivement engagé à Monfieur le Comte de J. (Jarnac) en 1772, pour des raifons où fon honneur & fa réputation n'ont point eu à fouffrir. M<sup>r</sup> le C<sup>te</sup> de J. qui le fait & qui avoit eu la bonté de l'honorer de fa protection peut là-deffus rendre juftice à la vérité du fait fans pour cela s'expliquer fur les raifons.

« En 1777, M. le Comte de J., toujours colonel du régiment dans lequel étoit ledit S<sup>r</sup>, lui a fait avoir fon congé fur les repréfentations qu'il lui a fait qu'il ne pouvoit point faire d'affaires fûres s'il n'étoit libre de fa perfonne.

« Il n'a aucun emploi dans la maifon de M. le Comte de J., & n'y eft attaché que par les bontés & les manières obligeantes que M. le Comte & Madame ont pour lui. Il y a plus, c'eft qu'il eft même fans apointemens. Le Comte lui a confié la conduitte de fes bâtimens, ce qu'il eft très en état de faire, *ayant étudié longtems l'architecture & ayant même remporté plufieurs prix à l'Académie royale d'architecture établie au Louvre.*

« Depuis l'année 1772 qu'il eft entré au régiment, il n'a jamais eu d'autre table que celle de M. le Comte, tant au régiment qu'à fa terre & autres endroits où il lui a fait l'honneur de le mener avec lui; & lorfqu'il n'eft plus avec lui, il fe met en penfion ou prend fon ménage, — ce qu'il a fait les dernières années.

« A l'égard de fa famille, il peut certifier que non feulement elle peut fe flatter d'être de la bonne bourgeoifie de Paris & pourroit prouver, s'il étoit néceffaire, qu'elle eft d'extraction noble; mais comme il y a eu dans cette famille, ainfi qu'il n'arrive que trop fouvent, des gens qui ont tout diffipé, le grand-père de fon père fe vit forcé de prendre le parti de travailler pour pouvoir vivre honorablement, fa mère ayant mangé tout le bien que lui avoit laiffé fon père mort fort jeune.

« Il étoit fils d'un fieur P. (Pineau) du même nom, tréforier de l'extraordinaire des guerres, & de D<sup>lle</sup> de la Vieuville, maifon très connue & très bonne de l'Orléanois, province dont eft originaire le S<sup>r</sup> P., y ayant encore des parens de fort loin qui font des gentilshommes du pays portant le même nom. Comme le S<sup>r</sup> P. avoit appris à deffiner &

qu'il avoit beaucoup de talent, il profita de cette partie de fon éducation & fe fit fculpteur. Son fils fuivit la même carrière & lorfque Pierre premier, empereur de Ruffie, vint en France, il fe l'attacha & l'emmena en Ruffie, à fon retour, où fon fils, père de celui dont il eft queftion, eft né ainfi que toute fa famille. *Il conferve, comme une chofe précieufe, des thémoignages de la manière dont ce fouverain honoroit les talens de celui qu'il s'étoit attaché.*

« Le père de celui en queftion a été auffi fculpteur. Il n'eft pas néceffaire, je crois, de dire que la fculpture eft un art plutôt fait pour annoblir celui qui le profeffe que pour faire tord à fa naiffance, puifque l'on voit fouvent nos rois récompenfer du cordon de Saint-Michel & accorder des lettres de nobleffe à ceux qui fe font diftingués par un mérite fupérieur. Celui-ci n'ayant point fuivi, par goût, l'état de fes pères, fans pour cela vouloir quitter ce qui peut y avoir du raport, a étudié l'architecture où il s'eft diftingué comme il l'a dit ci-deffus.

« Sa mère étoit fille d'un imprimeur du Roy, à Paris, & tous fes parens maternels font ou imprimeurs ou libraires à Paris.

« A l'égard du bien, dans ce moment-ci le S$^r$ P. (Pineau) n'a que deux mille écus que fon père lui donne &, en outre, quelques bénéfices qu'il a fait depuis qu'il eft à J. (Jarnac), dans le commerce des bois dont il eft occupé depuis deux ans. Cela peut aller en tout à dix mille livres. Son père, qui ne travaille plus — fans être pour cela ni infirme, ni fort âgé, — s'eft retiré à Saint-Germain-en-Laye, n'ayant conferré à Paris qu'un fimple logement. Il jouit d'une fortune honefte, ce que le S$^r$ P. ne peut évaluer, parce qu'une partie de ce bien eft en papier; mais l'autre eft en maifons fituées à Paris & qui raportent annuellement 3,000$^{lt}$ de rente, chofe connue. En outre, ledit S$^r$ eft héritier de deux tantes, fœurs de fon père, qui l'ont élevé dans fon bas âge & qui ont pris pour lui un fincère attachement. Ces deux perfonnes vivent très honorablement de leurs rentes à Paris. Il ne peut qu'entrer en tiers dans ces différentes fucceffions, ayant, lui, deux fœurs : l'une mariée avec le *deffinateur du Cabinet du Roy*, place d'autant plus honefte qu'elle met dans le cas de parler fouvent à Sa Majefté, & *l'autre a époufé un habile fculpteur* (1). Ledit S$^r$ ne peut évaluer pofitivement à combien peuvent monter fes efpérances; il prévoit feulement que cela doit paffer vingt mille écus, & cela peut fe doubler fi, comme lui ont fait efpérer fes deux tantes déjà affez avancées en âge, elles veulent l'avantager. Son père eft d'un caractère à ne pas vouloir paraître riche ni compter avec fes enfans. Ce qui peut affurer que fa fortune eft honefte, c'eft *qu'il a toujours*

---

(1) Pineau n'a pas cru devoir mettre en ligne fon autre fœur : Louife-Victoire, religieufe; du refte on avoit pris avec elle & fa communauté certains arrangements.

*beaucoup aimé à ménager, qu'il a eu de grands travaux qui ont été bien payés & qu'il n'auroit pas abandonné fon état fi fa fortune n'eût pas répondu à fes défirs.*

« Les talens que celui-ci a acquis dans l'architecture lui ont valus, cet hiver dernier, un brevet d'architecte de Monfeigneur le Comte d'Artois, ce qui le mettra à même de gagner de l'argent dans cette partie fi Monfeigneur fait travailler dans fon apanage (1). De plus il s'eft occupé férieufement, comme il eft dit plus haut, du commerce de bois & qu'il continûra de faire, — partie qui n'empêche point du tout de faire autre chofe. Comme il a achepté l'année dernière un petit fief dans l'un des faubourgs de la ville de J. (Jarnac), & fitué fur le bord du grand chemin de Paris, M. le Comte de J. (Jarnac), à qui l'on avoit remis des foumiffions pour la pofte aux chevaux, avec prière de choifir célui qui lui feroit plus agréable, Mr le Comte, dis-je, a jetté les yeux fur ledit P. (Pineau) qui a accepté cette commiffion d'autant plus volontiers qu'il n'avoit achepté cette maifon que dans l'intention d'y élever différens travaux où il auroit eu befoin de chevaux. Il fe trouvera, par ce moyen, jouir des exemptions attachées à cette commiffion.

« En outre, Mr le Comte de J. (Jarnac) connoiffant la conduite du fieur P. (Pineau) lui a fait des fermes fans lui demander de caution, s'en raportant à fa probité & à l'activité qu'il lui connoit pour le travail.

« Le Sr P. ne parlera point ni de fa conduite perfonnelle ni de fon caractère ; ce n'eft point à lui à dire fes défauts ni à faire fon éloge. Depuis fix ans qu'il demeure dans cette province il a eu des occafions de faire voir ce qu'il en étoit.

« Il prie feulement les perfonnes qui feront des informations fur la fortune de fon père d'être très circonfpectes, parce qu'il craindroit, connoiffant fon caractère, qu'il ne s'imaginât qu'il n'a d'autre but que de vouloir compter avec lui. Il a trop d'intereft de vouloir être bien avec lui pour vouloir le faire réellement. D'ailleurs quand il ne s'en fuivroit que le tourment que cela pouroit faire à fon père, il ne le voudroit pas, pour tout au monde, refpectant trop la tranquilité qu'il s'eft procuré fur la fin de fes jours. »

---

*Acte de mariage de F.-N. Pineau.*

« Le dix janvier mil fept cent quatre vingt-cinq, après les fiançailles & la publication des trois bans faite par trois divers jours de dimanche & fefte confécutifs, à notre meffe

---

(1) Le Comte d'Artois, qui ne faifoit pas alors préfager le roi Charles X, fit fort peu « travailler dans fon apanage » dont Jarnac dépendoit.

paroissialle, sans qu'il soit venu à notre connoissance aucun empêchement ni opposition civile ni canonique, je soussigné ai reçu le consentement mutuel de mariage de sieur *François-Nicolas Pineau,* architecte, fils majeur & légitime de vivant sieur *Dominique Pineau,* sculteur des Domaines du Roy, & de deffunte D<sup>lle</sup> *Jeanne-Marine Prault,* ledit sieur Pineau interdit à raison d'aliénation d'esprit, comme il appert par la sentence d'interdiction dudit S<sup>r</sup> Dominique Pineau rendue à Saint-Germain en-Laye, le mercredi dix-huit d'aout 1784, par Monsieur Achiles-Nicolas Cousin, prevost juge dudit lieu, d'une part, et de D<sup>lle</sup> *Marguerite de la Croix,* fille majeure & légitime de sieur *Jacques-François de la Croix,* M<sup>d</sup>, & de deffunte D<sup>lle</sup> *Jeanne Gabeloteau,* d'autre part, & leur ai donné la bénédiction nuptialle selon la forme de notre mère sainte Église catholique, apostolique & romaine, suivant les ordonnances de ce Royaume & les règlements de ce diocèse, & ce en présence & du consentement, du côté de la mariée, dudit sieur de la Croix, son père. Ont été témoins tant du côté du marié que de la mariée, les sieurs Gaboriau fils & Plumejeau fils, notaire, Mégrignac, controlleur des actes, & Limouzin, receveur des aides, qui ont signé avec nous.

[Signé :] « *Marguerite Lacroix.* — *Pineau.* — *Limouzin.* — *De la Croix.* — *Mégrignac.* — *Gaboriau.*

« GODREAU, curé de Jarnac. »

(Extrait du Registre paroissial de Saint-Pierre de Jarnac. — Archives de la mairie de Jarnac.)

---

*Lettres de François-Nicolas Pineau à son fils Dominique* (1).

« Au citoyen Pineau, élève en chirurgie, chez le citoyen Roullet, faubourg de l'Houmeau, à Angoulême.

« Jarnac, le 12 pluviôse an x.

« Nous venons, mon bon ami, de recevoir tes deux lettres par le citoyen Bur-

---

(1) Ce Dominique occupe une place importante dans les notes de son père. Né le 25 avril 1787, il « a commencé par apprendre la chirurgie chez M. Jean-Louis Garnier, chirurgien à Jarnac, le 3 brumaire an 9 (23 octobre 1800) & il y est resté jusqu'au 3 pluviôse an 10. Le 4 pluviôse an 10, il est entré chez M. Roullet, chirurgien au faubourg de l'Houmeau, à Angoulême, & il y est resté jusqu'au 3 vendémiaire an 11. » Puis il fut à l'hôpital de Rochefort. « Le 3 brumaire an 14, il s'est embarqué sur la frégate *la Minerve,* en qualité de pharmacien. » Le 25 septembre 1806, il étoit à bord de ce

# PIÈCES JUSTIFICATIVES.

gaud(1), qui te remettra celle-ci avec un petit paquet, lequel contient un morceau de velours, comme tu le demandes. Nous avons préféré t'envoyer du velours à trois couleurs, parce qu'il eſt poſſible que mon habit de velours noir, qui eſt tout neuf, puiſſe un jour te ſervir, ſi la mode revient. Il y a auſſi un paquet de plumes....

« Je ſuis ton meilleur ami & ton père. »

« Jarnac, le 22 juillet 1814.

« .... Je compte beaucoup ſur les peines & ſoins que pourront ſe donner Feuillet & Moreau pour te procurer quelque place dans un hôpital, ſoit chez quelque chirurgien ou médecin....

« S'il étoit poſſible, par l'entremiſe de M. Bélanger, architecte de Monſieur Comte d'Artois, mon ancien ami, de te faire protéger par ce prince pour obtenir de l'employ ſoit à l'Hôtel-Dieu ſoit ailleurs, je lui écrirois, & d'ici là Moreau, avec lequel, je penſe, il

---

bâtiment, qui fut capturé par les Anglois & emmené priſonnier de guerre à Plymouth. « Pour avoir à Noël 1812, ſur les ſept heures du ſoir, par un très grand froid, ſauvé un ſoldat anglois qui étoit tombé à l'eau & ſe noyoit, il eſt revenu en France : il s'étoit jeté tout habillé à l'eau & après l'avoir repris à trois fois, après 20 minutes, il l'a, avec l'aide d'une embarcation, tiré de l'eau, — ce qui lui a valu d'être renvoyé ſans échange. » Le 10 août, il partit pour Lille, en Flandre, en qualité de chirurgien aide-major au 151ᵉ régiment de ligne en garniſon en cette ville. Licencié au mois de juillet 1814. Reçu officier de ſanté par la Faculté de Paris en 1815, &, le 24 avril 1816, marié à Jarnac, il ſe fixa dans cette localité, où il a exercé la médecine. Il mourut le 7 mars 1860. M. Henri Burgaud des Marets lui a conſacré un mot de ſouvenir dans ſon FABEULIÉ JARNACOAIS (Paris, Didot, 1858). Il y dit (fable *les Grapia qui veurian in aparitour* (les Crapauds qui veulent un commiſſaire de police) :

« Et bref.... i menian tant de brut
Que l'cirugein Pineau lés arait entendut. »

« Mon vieil & excellent ami le docteur Pineau, qui dans ſa longue & très honorable carrière a toujours montré tant de ſcience & de dévouement, ne m'en voudra pas de rendre ici publique ſa petite infirmité : ce que je voudrois faire ſavoir partout ce n'eſt pas que le docteur Pineau eſt ſourd, mais que je l'aime & l'eſtime comme tous ceux qui le connoiſſent. » (Note de M. H. Burgaud des Marets.)

(1) Sans doute un aſcendant de M. Henri Burgaud des Marets, l'éminent philologue précité.

doit toujours être ami, pourroit l'engager à faire quelque chofe. Je n'ai pas d'autre connoiſſance à Paris.... »

---

« Monſieur Dominique Pineau, chez M. Feuillet, bibliothécaire-adjoint de l'Inſtitut, rue de Sorbonne, n° 1ᵉʳ, à Paris.

« Jarnac, le 3 août 1814.

« .... Je t'engage d'aller voir pendant ton féjour les parents de ta mère. Voici l'adreſſe de l'un deux qui demeure dans ton voiſinage & qui pourra te faire connoître les autres : Mme veuve Richomme, rue du Foin-Saint-Jacques, vis-à-vis la rue Boutebrie. Son mari étoit imprimeur en taille-douce & je penſe que Mʳ ſon fils a ſuivi le même état. Elle doit avoir un autre fils graveur célèbre. Ce ſont des perſonnes très obligeantes & qui m'ont parfaitement bien accueilli toutes les fois que j'ai été à Paris.

« Je t'engage auſſi d'aller voir M. Garnier, chirurgien du Roy & de Monſieur, frère de notre ami Garnier.... »

---

« Jarnac, le 22 juillet 1815.

« Mʳ Pineau, chirurgien, rue de l'Odéon, n° 24, à Paris.

« .... Tu as raiſon de ne pas continuer à vivre chez Mme Vernet; cette penſion deviendroit bien chère. Quant au logement, il fera toujours plus agréable d'être auprès de quelques parens que de loger dans une chambre garnie où l'on eſt ſujet, en quelque façon, à l'inſpection de la police.... »

---

(Sans date.)

« Mon bon ami, je crois t'avoir dit dans ma lettre que je n'avois dans les papiers de famille rien qui conſtate le voyage de mon grand-père Nicolas Pineau en Ruſſie (1). Je ne

---

(1) Fr.-Nic. Pineau oublioit les notes — autobiographiques — d'un petit regiſtre de ſon père, notes ci-deſſus rapportées.

fais point l'époque de fon départ de France. Tout ce que je puis dire, c'eft qu'il eft parti en qualité de fculpteur avec un M. Leblond, architecte, auffi emmené par l'empereur Pierre premier; — que mon père, ainfi que deux fœurs & un frère y font nés & baptifés à une églife catholique tenue par des moines à S$^t$ Péterfbourg; — que mon grand-père n'eft revenu en France qu'après la mort de Pierre premier; — que le fieur Caravaque, beau-frère de mon grand-père, peintre, auffi emmené par Pierre I$^{er}$, eft refté à S$^t$ Péterfbourg, qu'il y eft mort, & que l'impératrice Anne faifoit à fa veuve, auffi morte à S$^t$ Péterfbourg, une penfion de mil roubles. Que cette dernière eft morte quelques années avant le règne de l'impératrice Catherine. Voilà tout ce que je puis dire à cet égard. »

« Jarnac, le 16 octobre 1815.

« .... J'ai encore à te dire combien j'ai à te louer d'avoir fu, par tes économies, trouver le moyen de payer ta réception. Cela nous affure que tu ne feras pas homme à diffiper en folies ce que tu pourras gagner.

« Continue dans ces bonnes intentions & tu verras, lorfque tu feras en famille, combien il eft agréable de ne pas être dans la gène, & que de favoir fe priver de petits agrémens très paffagers contribue au bonheur, à la fatisfaction en ménage. Il eft bien difficile, lorfque l'on eft toujours fans une honefte aifance & à la mercie des événemens, d'être gai & agréable chez foi, dans fon intérieur. Je fuis trop perfuadé que la pluspart des mauvais ménages ont pour caufe l'indigence, & que tel, qui avoit été le meilleur mari poffible, ne peut être que très mauffade lorfqu'entouré de fa famille il ne peut lui procurer tout ce que, vu fon état, elle peut avoir befoin (1)....

« Dis à Madame Guillotin que je penfe fouvent à une fi aimable coufine (2). »

« Jarnac, le 4 novembre 1815.

« .... Feuillet feroit bien aimable de venir avec toy lorfque tu retourneras ici. Vous pourriez faire le voyage dans un cabriolet avec un feul cheval, à petites journées, comme je l'ai fait plufieurs fois.... »

---

(1) Il eût été fans intérêt de tranfcrire un paffage de cette lettre relatif à la maifon de Provins, où il fut « élevé chez l'abbé Bégulle, curé de Saint-Quiriace. »

(2) Mme Guillotin, femme du docteur Guillotin. Elle avoit envoyé à Pineau « cinq belles eftampes pour orner fon cabinet ».

« Jarnac, le 16 décembre 1815.

« Mr Pineau, chirurgien, rue de la Harpe, n° 65, à Paris.

« .... On va mettre en vente la maſure du château par lot, de manière qu'il y a lieu d'eſpérer quelle diſparaîtra dans le courant de l'année ſuivante (1).... »

---

« Jarnac, le 24 janvier 1816.

« .... J'ai été obligé d'aller à Angoulême ces jours-ci, c'étoit pendant la foire. Là, j'ai vu, chez un marchand d'eſtampes, des études de cheval par M. Vernet. Il paroît que tu vois ſouvent Horace. Seroit-il impoſſible d'en avoir quelques épreuves?... Je n'ai rien de M. Vernet & ſon fils, & je ferois flatté de pouvoir poſſéder quelque choſe d'eux. Fais ton poſſible pour m'apporter quelques eſtampes, — mais j'entends que ce ſera de leur part un cadeau. Tu peux auſſi par Mrs Richome te procurer des épreuves. Je te charge de faire bien des amitiés à tous nos parens ſoit de mon côté, ſoit du côté de ta mère.... »

Malgré ſa « robe & ſon bonnet carré » Fr.-Nic. Pineau n'avoit pas renoncé à ſon titre d'architecte privilégié : ſes procès-verbaux d'expertiſe, ſous la Reſtauration, ſont ſignés : « PINEAU, juge de paix du canton de Jarnac, architecte de S. A. R. Mgr Comte d'Artois Monſieur. »

C'eſt lui qui fut chargé de faire élever, ſur ſes plans, un monument commémoratif « dans la commune de Baſſac, au lieu où s'eſt donné, en 1569, la bataille dite de Jarnac, & où a péri Louis Ier prince de Condé (2). »

---

(1) Il s'agit là du château de Jarnac. (V. *Inventaire des meubles & effets exiſtant dans le château de Jarnac en 1668*, d'après l'original des Archives de la Charente, avec deux héliogravures, publié & annoté par Émile Biais, Angoulême, 1890, in-8.)

(2) A propos d'une « table en marbre » ſur laquelle certains publiciſtes racontent que le corps du prince de Condé avoit été dépoſé, voir l'*Inventaire* précité du château de Jarnac en 1668.

Quant au « monument » commémoratif, formé d'un « obéliſque », il portoit une « plaque de marbre » chargée d'une inſcription latine. M. le vicomte de Villeneuve-Bargemont, préfet du département de la Charente, en avoit ordonné l'exécution en 1818.

(Notes extraites d'un Regiſtre de *Correſpondance préfectorale*, 1820.
Archives départementales de la Charente.)

# PIECES JUSTIFICATIVES.

Fr.-Nic. Pineau tenoit regiftre de fon « argent gagné & reçu, des différentes paroiffes de la Généralité de Guienne & de la Généralité de La Rochelle où » il a fait « faire des réparations »; il n'eft peut-être pas fans intérêt de rapporter ici fes comptes :

|  |  |  |
|---|---|---|
| 1786. | « Reçu du Tréforier de la Généralité de Guienne, à valoir fur les travaux à faire. | 600" |
|  | De M. l'Intendant de la Rochelle | 600 |
|  | De M. l'Évêque de Saintes | 229 |
|  | Le 20 juillet 1786, du Tréforier de la Généralité de Bordeaux, à valoir fur les travaux à faire. | 1800 |
|  | De la paroiffe de Saint-Médard | 85, 10 fols. |
|  | Le 16 novembre, du Tréforier de la Généralité de Bordeaux. . | 600 |
|  | De M. l'Évêque de Saintes | 150 |
| 1789. | De M. Martell (grand négociant de Cognac), le 20 may. | 240 |
| 1790. | Plus, du même, le 15 may. | 240 |
|  | Le 22 juin, du Tréforier de la Généralité de Bordeaux | 9180 |

*Argent reçu des différentes paroiffes de la Généralité de Guienne où j'ai fait faire des réparations.*

| NOMS DES PAROISSES. | NOMS des ADJUDICATAIRES. | ARGENT REÇU. |
|---|---|---|
| 1788. St-Pierre de Buret et Buret | Boscq | 177 |
| 1789. Acceptation des ouvrages de St-Antonin de Villeneuve. | Merlede | 24 |
| — Saint-Germain du Temple | | 97" 10 fols. |
| — Acceptation de Saint-Germain | | 24 |
| — Sainte-Radégonde | | 92" 10 fols. |
| — Monbron | | 180 |
| — Saint-Laurent-du-Baton | Mazeau | 75 |
| — Montelon | Bertin | 49 |
| — Saint-Maurice-de-Caftillon | | 99 |
| — Croilillac | | 134 |
| — Teirac | | 127 |

En 1807, il notoit entre autres adreſſes celles-ci :

« *Feuillet*, bibliothécaire-adjoint de l'Inſtitut, rue de Sorbonne, n° 1.
« *Plaſſan*, imprimeur, rue de Vaugirard, n° 9.
« *J.-M. Moreau*, rue d'Enfer, n° 14.
« *Carle Vernet*, peintre, rue de Liſle, n° 21.
« *Bellanger*, architecte, rue du Faubourg-Poiſſonnière, n° 13. (Bellangé, ci-devant chargé de la conduite des bâtiments du Comte d'Artois.)
« *Célérier*, architecte, rue de la Vrillière, n° 4.
« *Semith*, architecte, rue des Poulies, n° 1.
« *Poyel*, architecte, rue de Grenelle, n° 101.
« *Hélie*, architecte, rue Saint-Avoire (*ſic*), n° 1.
« *Guillotin*, docteur, Régent de Médecine, rue Saint-Roch, n° 3.
« *Lecomte*, peintre, rue de Vaugirard, n° 17.
« *Horace Vernet*, rue Neuve des Mathurins. »

---

L' « INVENTAIRE DU MOBILIER de la communauté d'entre François-Nicolas Pineau & dame Marguerite de la Croix, aujourd'hui ſa veuve », du 8 juin 1825, porte, entre autres objets, les ſuivants :

*Veſtibule ou corridor.*

« Un petit buffet de différents bois. . . . . . . . . . . . . . . . . .  10 liv.

*Salon.*

« Une pendule de cheminée, garnie en cuivre doré. . . . . . . . . . .  60 ”
« Deux vaſes en porcelaine de Chine garnis en cuivre doré. . . . . .  5 ”
« Une chiffonnière à trois tiroirs. . . . . . . . . . . . . . . . . . .  6 ”
« Un petit buffet à deſſus de marbre. . . . . . . . . . . . . . . . .  24 ”
« Sept chaiſes & deux fauteuils en freſne. . . . . . . . . . . . . .  15 ”
« Un tableau à cadre doré repréſentant l'*Apothéoſe de Sᵗᵉ Cécile*. . . . .  3 ”

*Salle.*

« Seize gravures dont 14 en cadres dorés & 2 noirs. . . . . . . . . .  48 ”
« Un baromètre & un thermomètre. . . . . . . . . . . . . . . . . . .  3 ”
« Un canapé & ſes couſſins garnis en étoffe de ſoie ſatinée & deux fauteuils auſſi tapiſſés. . . . . . . . . . . . . . . . . . . . . .  18 ”

# PIÈCES JUSTIFICATIVES.

« Un fucrier, 4 tafles & leurs foucoupes en porcelaine à fleurs & 2 vazes avec leurs garnitures en cuivre doré.. . . . . . . . . . . . 8 »

« 2 flambeaux en cuivre doré & une mouchette & fon porte-mouchette. . . . . . . . . . . . . . . . . . . . . . . . . . . . . . . . . . . . . . 3 »

### Petit Salon ou Veftibule fervant de paffage.

« 2 grands flambeaux plaqués en argent. . . . . . . . . . . . . . . . 12 »
« Un coffret recouvert d'écaille (1). . . . . . . . . . . . . . . . . . . 3 »
« Une bergère tapiffée en étoffe de foye, avec un couffin . . . . . . . 6 »
« 2 chaifes en frefne & cerizier & un guéridon . . . . . . . . . . . . 2 »
« 2 gravures fous le même verre, cadre en bois... . . . . . . . . . . 1 »

### Chambre à coucher.

« Une petite commode à deffus de marbre. . . . . . . . . . . . . . . 10 »
« 2 feaux en faïence à fleurs. . . . . . . . . . . . . . . . . . . . . . . 2 »
« Le lit garni de Mme Pineau. . . . . . . . . . . . . . . . . . . . . . 200 »

### Cabinet au-deffus de la falle.

« Une grande table, un pupitre fervant de bureau, un fauteuil en rotin, une inquiétude, une chaife, deux tabourets.. . . . . . . . . 10 »

### Grenier au-deffus l'écurie.

« Dix-neuf tableaux à cadres dorés, cinq autres tableaux & gravures encadrés en bois (2). . . . . . . . . . . . . . . . . . . . . . . . . . . » »

(Extrait d'un regiftre de comptes.)

---

(1) Ce coffret eft probablement celui qui eft actuellement chez Mme Pineau : « recouvert d'écaille » & garni d'argent. Il étoit jadis, m'affure-t-on, cantonné d'écuffons aux armes de Rohan-Chabot. C'étoit peut-être un fouvenir du comte de Jarnac, — ou bien fut-il acquis lors de la vente du mobilier du château de Jarnac, pendant la Révolution : en juillet 1794.

(2) Cet article a été raturé; mais il explique la difperfion de certains objets d'art & notamment de certains portraits provenant du *fonds* Pineau.

# PIERRE PRAULT.

On a vu au chapitre de Dominique Pineau qu'il avoit époufé une fille de Pierre Prault, libraire-imprimeur à Paris.

Ce Pierre Prault a été un des libraires les plus importants de fon époque. Voltaire, Grimm & Diderot en parlent dans leur Correfpondance.

Les bibliophiles connoiffent, d'ailleurs, fes éditions remarquables.

Pierre Prault contribua à *lancer* Jean-Michel Moreau le jeune comme illuftrateur de livres : celui-ci avoit époufé une petite-fille de Prault, ce qui eût été une raifon fuffifante pour motiver la préférence que le maître-libraire accordoit au maître-deffinateur.

Dans une des lettres qui font ici publiées du bibliothécaire Feuillet (1), on trouvera des « nouvelles » de la famille Prault. Celui dont nous avons reproduit le portrait (2) avoit « une belle fortune » puifque « rien moins qu'économe — c'eft Feuillet qui parle — il a laiffé 150 000 francs à chacun de fes enfants ». Il aimoit le luxe, les belles chofes furtout; il poffédoit un Cabinet d'œuvres d'art & de curiofités (3).

Après la mort de fa fille Jeanne-Marine mariée avec Dominique Pineau, il continua fes bons offices à fon gendre & l'affifta, en qualité de témoin, lors de fon mariage avec M<sup>lle</sup> Marie-Thérèze Baudeau.

Dominique Pineau a noté le décès de Prault : « M. Pierre Prault, mon refpectable beau-paire, eft mor le 10 juillet 1768, à quatre heur du matain, âgé de quatere-vingt-cinq ans pacé. »

J'ai cru remplir une lacune en publiant les renfeignements qui fuivent relatifs à la famille Prault & à quelques-uns de fes alliés-libraires parifiens :

---

(1) Lettre datée de « Paris, le 6 feptembre 1809 ». — Voir au chapitre Feuillet.

(2) V. p. 37.

(3) Ch. Blanc, *le Tréfor de la Curiofité*, tome II. — Ce cabinet paffa entre les mains de fon fils; il fe compofoit notamment de « tableaux, paftels, gouaches, deffins, eftampes vendus après décès, en 1780, par J.-B. Lebrun, expert. »

## LES PINEAU.

(1762)

« PAR ACTE paſſé devant Mᵉ Trutat, l'un des notaires ſouſſignés, qui en a minute, & ſon confrère le vingt-ſix aouſt mil ſept cent ſoixante-deux,

« Entre Sʳ *Pierre Prault*, libraire-imprimeur à Paris, en ſon nom tant à cauſe de la communauté de biens qui a été entre lui & deffunte Dˡˡᵉ *Françoiſe Saugrain*, ſon épouſe, que comme ſeul héritier quant aux meubles & acquets de Dˡˡᵉ *Véronique-Deniſe Prault*, leur fille, décédée mineure, qui étoit héritière pour un dixième de ladite Dᵉ *Prault*, ſa mère, d'une part;

« Sʳ *Laurent-François Prault*, libraire-imprimeur à Paris;

« Sʳ *Pierre-Henry Prault*, libraire à Paris;

« Sʳ *Laurent Prault*, auſſi libraire à Paris;

« Sʳ *Guillaume-Paſcal Prault*, bourgeois de Paris;

« Dˡˡᵉˢ *Anne-Françoiſe* & *Madelaine-Simonne Prault*, filles majeures;

« Lesdits Sʳˢ héritiers chacun pour un dixᵉ de ladite dame Deniſe-Véronique Prault, leur ſœur, mais ledit Guillaume Prault grevé de ſubſtitution par ladite dame ſa mère.

« Sʳ *Laurent-François Le Clerc*, libraire à Paris, tant en ſon nom qu'au nom & comme tuteur *ad hoc* de *Théodore-Jacques-Joſeph Le Clerc* & *Marie-Sophie Le Clerc*, ſes frère & ſœur mineurs, nommé à ladite charge & ſpécialement autoriſé en ladite qualité à l'effet de l'acte préſentement extrait de l'avis des parents & amis deſdits mineurs, homologué par ſentence du Châtelet de Paris du vingt dudit mois d'aouſt 1762, laquelle charge il a judiciairement acceptée par acte enſuite du lendemain, étant au regiſtre de Vimont (?) Greffier de la Chambre civile dudit Châtelet.

« Sʳ *Pierre Dufour*, libraire à Paris, Dˡˡᵉ *Françoiſe-Catherine Le Clerc*, ſon épouſe, de lui autoriſée.... héritiers conjointement pour un dixième de ladite dame Prault, leur ayeule, & pour un neuvième quant aux propres de ladite *Deniſe-Véronique Prault*, leur tante, le tout par repréſentation de Dᵉ *Marie-Françoiſe Prault*, leur mère, à ſon décès épouſe de Sʳ *Jacques-Nicolas Le Clerc*, libraire à Paris.

« Sʳ *Dominique Pinault*, Sculpteur à Paris & ancien Consʳ de l'Académie de Sᵗ Luc, au nom & comme tuteur de *François-Nicolas, Nicole-Françoiſe, Marie-Sophie* & *Louiſe-Victoire Pineau*, ſes enfants mineurs & de deffunte Dˡˡᵉ *Jeanne-Marine Prault*, ſon épouſe, nommé à ladite charge de l'avis des parents & amis deſdits mineurs....

« Leſdits (ſuſnommés) héritiers & conjointement pour un dixième de ladite dame *Prault*, leur ayeule, & pour un neuvième quant aux propres de ladite *Deniſe-Véronique Prault*, leur tante, le tout par repréſentation de la dame *Jeanne-Marine Prault*, femme *Pineau*, leur mère.

« Sʳ *Georges Le Doux*, Mᵈ mercier à Paris, au nom & comme tuteur d'*Anne-Pauline*

*Le Doux*, fa fille mineure, & de deffunte *Antoinette-Françoife Prault*, fa femme, nommé à ladite charge de l'avis des parens & amis de ladite mineure....

« Et *Antoine Vigourdan*, bourgeois de Paris, au nom & comme curateur & tuteur à la fubftitution dont eft grevé ledit S$^r$ *Guillaume-Pafcal Prault*, par ladite dame fa mère fuivant fon teftament reçu par M$^e$ Loyfon, qui en a gardé minute, & fon confrère, notaire à Paris, le onze avril 1749.... »

---

*Notes relatives à M$^{lle}$ Anne-Françoife Prault.*

M$^{lle}$ Anne-Françoife Prault avoit « des chambres » à Paris, chez fon père, à Charonne & au Luxembourg.

Voici un « État » relevé fur un de fes « papiers » :

« *État* des différentes chofes que mon père veut bien faire entrer dans mon établiffement :

« 6 couverts d'argent;

« 12 couteaux à manche d'argent dans leur boëte;

« 1 cuillère à foupe d'argent;

« 6 cuillères à caffé d'argent doré;

« 1 petit œuf d'argent. »

Suit l'énumération de draps, ferviettes, nappes, taies d'oreillers, etc.; « & la permiffion de prendre pour 300$^{lt}$ de linge en place d'une layette dont je n'ay pas befoin. »

Le Testament de M$^{lle}$ Anne-Françoife Prault, décédée le lundi 10 feptembre 1764, porte, entre autres déclarations :

« Je donne & lègue à ma nièce, femme de mon neveu Prault, fils aîné de mon frère aîné, mes *boucles d'oreilles*;

« A ma nièce, femme de mon neveu Prault, fecond fils de mon frère aîné, ma *bague*;

« A ma nièce Fanny Pineau, ma *montre* & fa *chaine* telle qu'elle fe trouvera;

« A ma nièce Sophie Pineau, ma *tabatière* & tout ce qui fe trouve dans un petit fac à ouvrage, comme *déz d'or*, *étuy* garni, *cizeaux* & autres petites bagatelles;

« A ma nièce Le Doux, mon *bracelet* où eft le portrait de fon papa — mon père;

« A ma nièce Victoire Pineau, religieufe à la congrégation de Provins, 50$^{lt}$ de rente viagère fa vie durant.... »

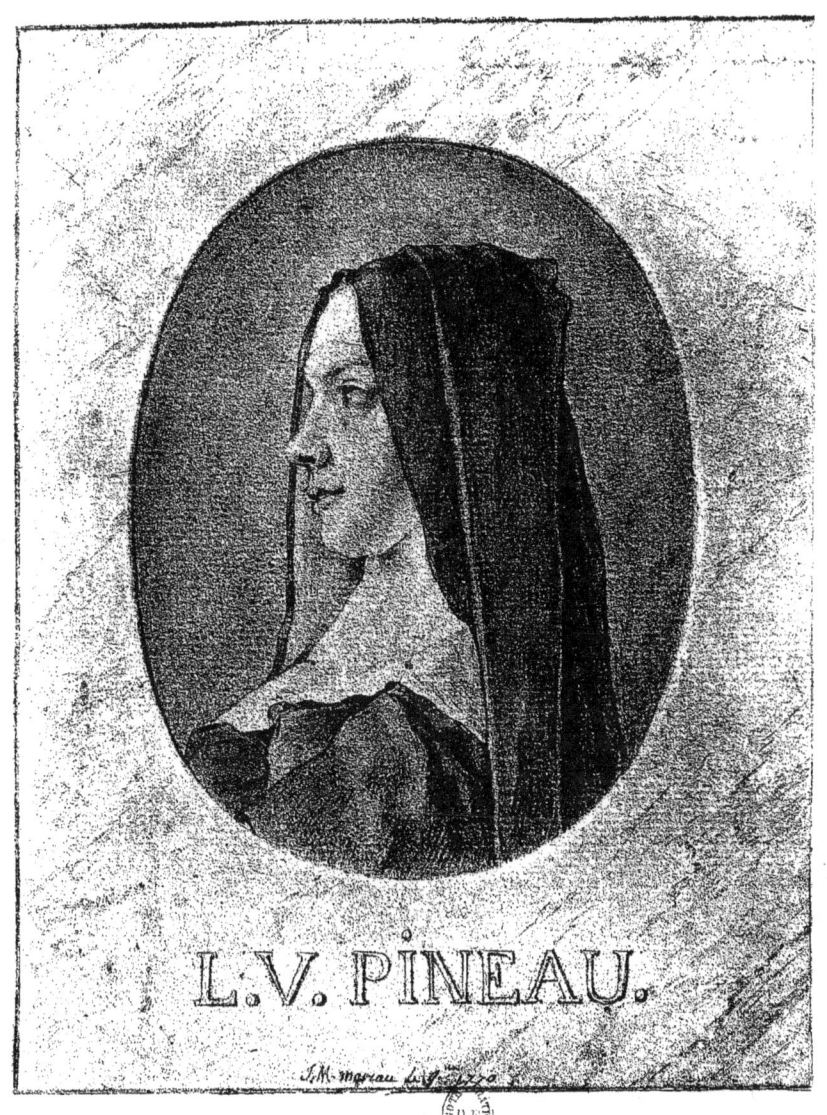

# LOUISE-VICTOIRE PINEAU.

## (1744-1830)

Mademoifelle *Louife-Victoire*, fille de Dominique Pineau & de Jeanne-Marine (*aliàs* Marie) Prault, naquit à Paris le 3 octobre 1744 « à huit heures du matein (1) ». Élevée avec fa fœur Sophie — femme de J.-B. Feuillet — au couvent des Dames de Provins, elle en fortit le 10 mai 1756, y retourna le 21 juin 1761 « pour fe faire religieufe au monaftère des Dames hurfulines de Provins », y fit profeffion le « mardi 10 aouft 1763 » & prit l'habit de leur ordre fous le nom de « fœur Alix de Saint-Dominique »; elle mourut dans cette même ville le 8 août 1830.

Les dames religieufes de Provins faifoient toucher la penfion de fœur Saint-Dominique par M. « de Poucharaux, procureur en la Cour, rue du Coq Saint Jean (2) ».

La correfpondance de fœur-Saint-Dominique fournit des renfeignements qu'il a paru intéreffant de publier; voici quelques extraits de fes lettres.

« *M. Pineau, greffier du juge de paix de Jarnac, département de la Charente.*

« De Provins, 12 prairial.

« .... La nouvelle de la guerre tourmente tout le monde.... Quand à moi, elle m'autes

---

(1) Voir les notes du *Livre de Raifon* qui la concernent (*Pièces juftificatives* : art. Dominique Pineau, p. 95).

(2) D'après un « reçu » daté : juillet 1779. (Papiers de la famille Pineau.)

encore la reſſource du produit d'un petit débit de ſirops que nous avons entrepris pour vivre; le voilà repouſſé à raiſon de la chaireté du ſucre. Ainſi tu vois, mon ami, que mes peines ſont communes avec tous les honnêtes gens.... "

---

« *M. Pineau, juge de paix à Jarnac, Charente.*

« De Provins, 25 janvier 1810.

« Ce timbre, mon ami, te fera reſſouvenir que ce petit pays recelle encore un être & par conſéquent un cœur qui t'aime.... Ma ſœur & tes enfans ſont pour moi des êtres inconnus, mais aimés de ma part.... "

---

« *M. Pineau, juge de paix à Jarnac.*

« Provins, 20 juillet 1812.

« M<sup>r</sup> & M<sup>me</sup> Moreau ſe plaignoit auſſi de ton ſilence — ou pareſſe; peut-être as tu ſçus que la dernière eſt attaquée d'une maladie qu'on croit être des obſtructions dans l'eſtomac & ce depuis plus de dix-huit mois; maladie longue & douloureuſe. Comme tu ſais qu'ils ont une jolie petite maiſon à la Ville haute, elle y vient paſſer tous les étés, mais ſe trouvant plus commodément qu'à Paris pour y ſuivre un régime que néceſſite ſon mal, elle y eſt reſtée cet hiver, près de moi, depuis 15 mois, ou j'ai tâché par mes aſſiduités de la ſoulager ou diſtraire de ſes ſouffrances; trop heureuſe ſy j'eus pu les luy épargner. Enfin, mon ami, elle a ſuccombé le 16 de ce mois & m'a laiſſée le douloureux ſpectacle de cette ſéparation éternelle qui, les uns après les autres, détruit des familles bien unies. La douleur de ſon tendre & bon mari ne peut ſe peindre, l'ayant quittée il n'y a pas quinze jours, eſpérant la revoir dans le courant du mois prochain; mais ſa faible complection & le longtemps de ſes maux avoit uſé le principe de vie, ayant ceſſée d'exiſter ſans preſque qu'on s'en apperçus.... "

---

(*Au même.*)

« Provins, 6 février 1814.

« Que ta ſollicitude ſur moi, mon bon & cher frère, eſt ſenſible pour mon cœur!

# PIÈCES JUSTIFICATIVES.

Avec quelle jouiſſance j'accepterois l'offre plein d'attachement que tu me fais d'une réunion que j'ai ſouvent déſirée, mais que des circonſtances impérieuſes n'ont pu réaliſer; celles actuelles ne m'offrent pas plus de poſſibilité. Reſtées 2 de 7 avec leſquelles je m'étois engagé au commencement de nos malheurs, ſeroit-ce le moment de la laiſſer ſeule dans celuy où nous avons le plus grand beſoin de nous ſoutenir mutuellement contre l'orage qui plane ſur tous les mortels? J'en défaire à ton cœur. Son âge plus avancé que le mien, ſes vertus, ſes ſoins pour moi depuis ſi longues années, tout me fait un devoir ſacré de luter enſemble contre les événemens heureux ou malheureux....

« Le bon & excellent grand neveu F... (Feuillet, bibliothécaire) m'a raſſuré le plus poſſible, & tu ſçais comme ſa logique eſt perſuaſive.... »

*(Au même.)*
(Sans date.)

« .... Notre réunion que je déſirerois autant que toy s'il y avoit poſſibilité, mais puis je en former l'exécution au dépend d'une ſéparation de plus de cinquante ans de celle qui n'a jamais ceſſé de me donner des preuves de ſon attachement par les ſoins les plus aſſidus, d'une ſanté délicate & avec laquelle j'ai vieilli, qui ne font que s'accroître réciproquement.... »

*(Au même.)*
« Provins, 15 avril (1814?).

« Toute la famille ſe porte bien malgré la grande ſecouſſe; je crains pour les yeux de Moreau qui s'affoibliſſent beaucoup. Je regrette pour luy la perte du docteur Guillotin qui, méritant toute ſa confiance, n'a pu achever ſa guériſon; ſes longs travaux & ſon âge ne laiſſent pas autant d'eſpoir que je le déſirerois.... »

*(Au même.)*
« Provins, 10 octobre 1814.

« .... Le nouvel ordre de choſes fait-il quelque changement ou amélioremans à ta place? Je le déſire ſincèrement, quand à moi je ne puis l'eſpérer; l'État ne peut, vu ſon

énorme depte, rétablir une juste balance dans les besoins de tous; ainsy il faut préférer le bien général au particulier & espérer le bonheur avenir pour les autres plus que pour soi.

« Je crains avec chagrin que le bon Moreau ne jouisse pas aussy longtems du rétablissement de sa place qu'il en a été privé : cette humeur au bras dont il a été déjà opéré deux fois se renouvelle & donne des inquiétudes; ce seroit une perte pour les arts & plus encore pour sa famille, que je partagerois sensiblement.

« Ta vieille sœur & amie,

« V. Pineau (1). »

---

*(Au même.)*
« Provins, 11 février 1815.

« .... Je te préviens que ton fils est chargé par plusieurs membres de la société de la ville haute, où il a été bien accueilli, de leur faire parvenir un baril de 60 bouteilles de bonne eau-de-vie de Cognac, bien conditionnée, c'est-à-dire en double feuillette, à l'adresse de M. Ythier de S¹ Sol, propriétaire à la Ville Haute; on ne demande pas le prix, mais les moyens de le remettre ainsy que les frais du transport soit au voiturier, s'il mérite confiance, ou à tout autre.... »

---

*(Au même.)*
« Provins, 9 avril 1815.

« Plus que jamais, mon bon frère, je regrette de vieillir, puisqu'il me repousse des possibilités de t'aller voir, t'embrasser ainsy que ta famille que bien sincèrement je porte dans mon cœur....

« Je ne sçais si tu as reçu des nouvelles de nôtre nièce Vernet; je l'ai vu depuis la mort de son respectable père qui la laissant seule jouissant de sa petite fortune, après ses immortels travaux, luy donne sa petite maison de Provins située dans le cloître S¹ Quiriace dont il avoit fait un bijou. La désunion qui, malheureusement, règne dans ce ménage la contraint de venir y faire apposer les scelées, pour procéder à une séparation de bien qu'on dit être prononcée.... »

---

(1) Mlle Victoire Pineau signoit : « *V. Pineau. — Pineau S¹ Dominique* ».

# PIÈCES JUSTIFICATIVES.

(*Au même.*)
« Provins, 1er may 1817.

« Pardon! pardon! mon bon frère, oui je fuis coupable & défefperois de l'obtenir fy je ne connoiffois ton amitié pour ta fœur qui, quoique pareffeufe de la main, n'a rien de repréhenfible dans fon cœur. Je ne cherche aucune excufe dans ma culpabilité, car ayant reçu avec tant de plaifir l'heureufe nouvelle de ton titre de grand père, je devois, je voulois chaque jour t'en féliciter parce que je la partageois fincèrement avec toy & les tiens; mais, mon ami, l'irréfolution d'une vieille fille eft un démon infurmontable, j'ajoute infernal, puifqu'elle me vaut le mécontentement juftement mérité de mon bon frère.... »

---

« Provins, 21 mars 1821.

« A propos de M<sup>me</sup> Vernet, tu ne fçais fûrement pas qu'elle eft fort malade & prefque fans efpérance de guérifon & de reffources de moyens. Sa trifte conduitte avance fes jours & la met à la merci de fon fils Horace Vernet, dont la réputation en talens équivaut à fa piété filiale & luy fait infiniment d'honneur.

« Sa fœur, — femme Lecompte, — eft mère de 4 enfans dont le dernier a 4 jours; leur pofition n'eft pas heureufe du côté de la fortune, mais ce font de bons enfans. Notre bon Dominique peut en juger (1)... »

---

« Provins, 16 juin 1821.

« Si je n'avois pas été empêchée par un fort & long rhume, je t'aurois écrit plus tôt, mon bon frère & amy, pour te faire part de la mort de M<sup>me</sup> Vernet, notre nièce, car je fuppofe que ce qui refte des fiens ne s'acquitteront de ce devoir. Voilà donc, mon cher, les fuittes malheureufes d'un égarement de raifon dans un être que la nature avoit doué de tant de moyens pour fon bonheur & celuy des fiens, quy en leur étant ravi fi promptement & fy douloureufement, car elle a fubi 3 maladies à la fois, fi compliquées qu'elle ne pouvoit n'y pas fuccomber. Cette perte n'eft pas la feule, car après avoir recueilly à

---

(1) Dominique Pineau, chirurgien, fils de Fr.-Nic. Pineau, architecte.

elle feule le fruit des talents & travail de fon bon père, il ne refte à fes defcendans que la gloire de luy appartenir. Tout eft anéanty par fuite de déprédation incalculable. Ce détail ne peut être qu'en famille, car s'il eft humiliant il faut encore en plaindre fes victimes, furtout pour fa fille la bonne Camille qui, fruftrée de fa légitime, accumule fes charges par une trop nombreufe famille. Elle vient de fe donner un 4$^{me}$ enfant, tout fort & vigoureux. Dieu veuille la faire profpérer.... Quant à fon frère (Horace), il n'eft voix que de fes talens.... »

*(Au même.)*
« Provins, 10 aouft 1821.

« .... Ce que tu me dis de ta vivacité & activité ne m'étonne pas....

« .... Mais, mon ami, tous ces defcendans tiennent à leur plaifir ou affaires; il faut s'en confoler & nous aimer comme au bon vieux temps.... »

« *A M. Pineau, médecin à Jarnac.*
« Provins, 15 juin 1823.

« Mon cher neveu. ., tu auras peut-être appris par les papiers publics, ainfy que moy, que ton coufin Feuillet eft bibliothécaire en chef de l'Inftitut; ce qui eft dû à fon travail, à fon ancienneté dans cette partie & à fon goût particulier. Je luy en ai fait mon compliment & en attends fes remerciements. Ta coufine Camille Lecomte eft la feule qui me donne de fes nouvelles, malgré fes embarras de ménage & fes quatre enfans qui tous grandiffent. Quant à Horace Vernet, fes fuccès dans les arts & fon travail font efpérer qu'il propagera fon nom comme fes ancêtres. Il eft heureux fur tous les points, ayant une femme charmante ainfy qu'une feule & petite fille qu'on dit auffy belle que bonne.... »

A partir de l'année 1825, les lettres adreffées de la part de Mme Saint-Dominique font écrites par Madame Le Roy Vve de Laboulaye : Mme Victoire étoit impotente, mais « cette bonne mère avoit toujours cette amitié & cette reconnoiffance qui ne quittent pas fon cœur & fon amabilité ».

Feuillet — bibliothécaire, — Horace Vernet & Dominique Pineau, chirurgien, lui firent une petite rente.

En 1823, Victoire Pineau, fœur Saint-Dominique, demeuroit à Provins, Ville-Baffe, rue de la Table Ronde, n° 1. (Lettre du 17 mars 1823.)

# PIÈCES JUSTIFICATIVES.

« *M. Pineau, propriétaire à Jarnac, département de la Charente.*

« Monsieur, « Provins, ce 12 août 1830.

« Je m'empresse de vous prévenir que M<sup>me</sup> Saint Dominique, ex-religieuse de la congrégation de Provins, est décédée le 8 de ce mois à 3 heures de relevée ; elle a été inhumée le 9 à Saint-Quiriace, sa paroisse, & quelle emporte avec elle les regrets de ceux qui la connoissoient. Elle a fait un testament dont Madame de la Boullaye, son amie, étoit dépositaire. Elle m'a nommé son exécuteur testamentaire comme son ami depuis plus de 40 ans; ce testament, en vertu de l'ordonnance du Président du Tribunal, a été déposé en l'étude de M<sup>e</sup> Albert (?), notaire à Provins ; les scellés ont été de suite apposés par le juge de paix sur le faible mobilier qu'elle a laissé dans la chambre où elle est décédée. Ce testament contient divers legs qui se trouvent caducs par le décès des légataires.... »

« Juris, notaire honoraire. »

---

(*Au même*) (1).

« Monsieur, « Provins, le 5 octobre 1830.

« .... Le testament de M<sup>me</sup> S<sup>t</sup> Dominique est du 21 juillet 1812. Voici les dispositions qu'il renferme :

« La testatrice lègue à M<sup>me</sup> Reine Charton, dite Théodore, sa compagne & son amie, tous ses biens mobiliers & l'institue sa légataire universelle.

« Ce legs est caduc, la légataire étant décédée bien avant la testatrice.

« Elle demande que le portrait de M<sup>me</sup> de Sigy, qui est sur une petite tabatière de buis, soit remis à M<sup>me</sup> Dutillet, sa nièce, à laquelle il appartient ; cette remise est faite.

« Elle demande qu'il soit remis à M<sup>me</sup> de Courcelle, à Troyes, le portrait de Mme Camusat de Maurois, sa sœur. Ce portrait, en petit médaillon, s'est trouvé & sera remis.

« Elle lègue à Marie-Anne, veuve Briquet, sa domestique, 40 fr., par chaque année

---

(1) C'est-à-dire : à M. Dominique Pineau, chirurgien, « propriétaire à Jarnac ».

qu'elle eſt reſtée avec elle, plus ſon lit garni : couchette, deux matelas, couverture, etc. Ce legs eſt caduc, la légataire étant décédée avant la teſtatrice.

« Elle donne & lègue à M$^{lle}$ Camille Pineau, ſa nièce, fille de ſon frère, demeurant à Jarnac, ſa montre d'or & une petite tabatière verte & or qui vient de ſa famille (1).

« Ces deux objets ſont en ma poſſeſſion & à la diſpoſition de M$^{lle}$ Pineau, qui peut m'indiquer la manière de les lui faire parvenir.

« Elle déſire qu'il ſoit fait un annuel de 300 meſſes qui feront diſtribuées ainſi : 100 en l'égliſe S$^t$ Quiriace & le ſurplus dans les égliſes de l'Hôtel-Dieu, de l'Hôpital & de la maiſon d'éducation.

« Elle prie de faire une diſtribution, aux pauvres, de 400 livres de pain.

« Enfin elle laiſſe à ſon exécuteur teſtamentaire ſes livres & ſes gravures & met le tout à ſa diſpoſition.

« Ne connoiſſant pas les forces & charges de la ſucceſſion, je n'ai pas cru devoir commander l'annuel, ni faire la diſtribution de pain ; mais certain qu'il y aura aſſez pour acquitter les dettes & frais & ces deux dernières diſpoſitions, je ne doute point que vous donniez votre aſſentiment à l'exécution des volontés de M$^{me}$ votre tante.

« Les tableaux de famille qui ſe ſont trouvés ſont : *le portrait de M. Moreau*, celui de M. Feuillet & celui de M$^{me}$ ſa mère ; j'en ai prévenu M. Feuillet en le priant de m'indiquer la manière de les lui faire parvenir.

« Il y a auſſi une petite gravure du portrait de M. Pineau, ſculpteur, dans un petit cadre de 4 pouces 7 lignes de hauteur ſur 3 pouces 1/2 de large ; elle vous appartient. Mandez-moi ſi je dois la joindre à la montre & à la tabatière de M$^{lle}$ Pineau (2).

« J'ai l'honneur, etc.

« Juris. »

---

(1) J'ai acquis cette tabatière d'une perſonne, petite-couſine de la famille, en 1883, à Jarnac.

(2) Ce portrait eſt celui que Moreau a gravé d'après la peinture de Mérelle, & dont il eſt fait mention au chapitre de Dominique Pineau ſculpteur ; les épreuves en ſont rares.

# JEAN-MICHEL MOREAU

## (LE JEUNE)

Il n'y a rien à ajouter, fans doute, à ce que MM. de Goncourt ont écrit fur Jean-Michel Moreau & fon œuvre.

Après les fpirituels hiftoriens de *l'Art du XVIII<sup>e</sup> fiècle*, après les notices de Ponce, de Feuillet & de Mme Carle Vernet, il paroît impoffible de donner quelques renfeignements inédits relatifs à ce charmant deffinateur-graveur.

Tout ce qui fe rapporte à un tel artifte, même les faits acceffoires, intéreffe vivement ceux que, de fon temps, on eût appelés « amis des arts ». Voilà pourquoi font publiées, ci-après, plufieurs lettres originales qu'une bonne chance m'a permis de glaner.

Jean-Michel Moreau le jeune époufa, comme on le fait, le 14 feptembre 1765, Françoife-Nicole, fille du fculpteur Dominique Pineau & de Jeanne-Marine Prault (1).

Depuis fon adolefcence, Moreau connoiffoit la famille à laquelle il s'allioit : élève de Le Lorrain (2), l'un des camarades de Dominique Pineau, il avoit vu fouvent celui-ci chez fon maître, &, quand il accompagna Le Lorrain en Ruffie, il y retrouva les nombreux ouvrages de Nicolas Pineau dont, à fon retour, il parla probablement avec éloges.

---

(1) Il feroit inutile de rappeler que les actes du baptême & du mariage de J.-M. Moreau le jeune ont été donnés par MM. Edmond & Jules de Goncourt dans leur beau & bon livre *l'Art du XVIII<sup>e</sup> fiècle*.

(2) Louis-Jofeph le Lorrain, peintre d'hiftoire & d'architecture, étoit confrère de Pineau le Ruffe & de Dominique Pineau à l'Académie de Saint-Luc; fon nom figure, fur le tableau de cette Compagnie, parmi « Meffieurs les Anciens adjoints à Profeffeurs ». Un deffin à l'encre de Chine, que l'on peut attribuer à Dominique Pineau, repréfente un fronton avec le nom de « Le Lorrain » au milieu d'une gloire. (Coll. Émile Biais.)

N'ayant pas à étudier ici l'œuvre confidérable de Moreau (1), il nous fuffira de conftater que ce travailleur acharné, artifte inimitable qui a quinteffencié les fuprêmes élégances de la fin du fiècle dernier, vivoit, lui auffi, de la vie régulière des « bourgeois » parifiens : il mettoit du bon fens à toutes chofes.

La Révolution, qu'il accueillit en fervent amoureux des libertés publiques, excita quelque peu fa verve aux premiers jours d'enthoufiafme & l'enflamma d'un zèle fincère, mais naïf : plus tard il aura perdu de fes illufions & fera guéri de la « fièvre politique ».

Néanmoins, malgré fes infortunes caufées par « le nouveau régime » qui avoit fupprimé fa penfion de « deffinateur du cabinet du Roy » & fon logement au Louvre, Moreau fut toujours patriote & libéral.

C'étoit un homme intelligent, cafanier par excellence, peu lettré, certainement, dans la haute acception, mais qui aimoit orner fon efprit en fe repofant de fes « travaux » par la lecture des livres qu'il devoit enrichir de fes délicieufes « figures ».

C'eft au point de vue intime, familial furtout, que nous l'envifageons en ce moment : nous franchiffons le mur de fa vie privée.

Difons donc qu'il poffédoit une « jolie petite maifon » à Provins, dans la ville-haute, « cloître Saint-Quiriace », & « dont il avoit fait un bijou (2) ».

Mme Moreau, fa femme, y paffoit tous les étés; Moreau y venoit parfois en villégiature, mais pour peu de jours, n'y trouvant pas, comme à Paris, fon atelier où il avoit fous la main l'outillage de l'artifte.

A Provins, ils étoient dans le voifinage de leur beau-frère J.-B. Feuillet(3), ci-devant fculpteur ordinaire de Mme Du Barry, fruftré dans fes droits de « fourniffeur » de ce « cotillon » célèbre. Ils y voyoient auffi Mme Louife-Victoire Pineau, religieufe de la communauté des Urfulines.

Moreau, artifte exquis, avoit bien les qualités d'un ami excellent & fûr.

Exact en tout, il envoyoit à fon beau-frère François-Nicolas Pineau, à Jarnac, en retour d'un baril d'eau-de-vie, quelques féries de fes eftampes(4); puis, dans fes lettres, d'une écriture ferrée, fine, menue — calligraphie d'artifte rompu aux ténuités extrêmes de

---

(1) Les amateurs favent que cette œuvre fe compofe d'environ 2400 pièces.

(2) Cette maifon paffa, par héritage, entre les mains de fa fille, Mme Carle Vernet. (Voir la lettre de Mme Victoire Pineau (fœur Saint-Dominique), en date de Provins, 9 avril 1815.)

(3) Marié avec Marie-Sophie Pineau, fœur de Mme Moreau le jeune.

(4) On trouveroit encore de ces exemplaires à Jarnac, à La Touche & à Angoulême; mais tous ceux que j'y ai vus ont leurs marges rognées & font en « mauvaife condition », pour parler la langue des experts.

# PIÈCES JUSTIFICATIVES.

la pointe du burin & des crayons les plus déliés, — il expliquoit les sujets de ses « images » & les commentoit même avec une satisfaction évidente.

C'est à Provins que Mme Moreau, « attaquée d'une maladie d'estomac » qui la faisoit terriblement souffrir (1), habita pendant ses quinze derniers mois, « s'y trouvant plus commodément qu'à Paris » & ayant pour garde-malade assidue sa sœur Victoire.

Elle y mourut le 16 juillet 1812.

Moreau fut inconsolable. Par habitude & pour tromper sa douleur, il se remit à l'ouvrage, mais avec peine & d'une main débile : ses yeux, fatigués, s'affoiblissoient chaque jour davantage; & le savant docteur Guillotin, son parent, qui lui donnoit naguère ses soins affectueux, n'étoit plus là pour les lui continuer (2).

Sa santé, jusque-là robuste, s'altéra gravement : il étoit exténué par ses excès de travail, & sa famille eut raison de craindre que « ce bon Moreau ne jouît pas aussi long-temps du rétablissement de sa place qu'il en a été privé (3) ».

« L'humeur au bras dont il avoit été opéré deux fois se renouveloit » & donnoit des inquiétudes aux siens. Néanmoins, énergique & courageux, le vieil artiste supportoit son mal affreux avec résignation, luttant jusqu'à la fin, s'efforçant de l'oublier & cessant de dessiner seulement « six semaines » avant d'être abattu par le cancer qui le rongeoit.

En désespoir de cause, après avoir épuisé tous les moyens, il eut recours à « un empirique », dont les tentatives furent impuissantes à le guérir. Le squirre se développa « avec une rapidité & une violence inconcevables (4) »; enfin Moreau succomba le 30 novembre 1814, laissant la mémoire d'un esprit droit, d'un cœur généreux & surtout

---

(1) Lettre de Victoire Pineau (sœur Saint-Dominique), 20 juillet 1812. (V. p. 120.)

(2) Le fameux docteur Guillotin avoit épousé une demoiselle Saugrain, nièce de Dominique Pineau, dont la belle-mère, Mme Prault, étoit née Françoise Saugrain. Moreau a fait le portrait du docteur Guillotin & celui de Mlle Élise Saugrain, graveur, dont il dirigeoit les travaux. Ces portraits ont été exposés au Salon de 1785. Mlle Élise Saugrain, élève de Moreau, étoit sa cousine. Elle a gravé des « Vues » dont plusieurs épreuves sont encore conservées dans la famille Pineau; elles portent cette mention : « J.-M. Moreau le jeune direxit. » — Une autre personne de la famille Saugrain, « messire Antoine Saugrain, prêtre, curé, chanoine & cheffier de l'église royale, collégiale & paroissiale Notre-Dame de Poissy, y demeurant, « demande » d'être inhumé dans la chapelle de Saint-Antoine « qu'il a fait réparer & dans laquelle il a tant de fois célébré les saints Mystères; « il sera appliqué contre le mur une pierre par laquelle sera inscrite son épitaphe. » (Extrait de son testament & de son codicile, des 19 septembre 1744 & 22 mars 1745. — Papiers de la famille Pineau.)

(3) Le roi Louis XVIII lui avoit rendu sa place de « dessinateur du Cabinet du Roi » cette même année. (Lettre de Victoire Pineau, 10 octobre 1814, p. 121.)

(4) Lettre de Feuillet, bibliothécaire, 28 décembre 1814, p. 142.

d'un artiste placé par « ses rares talents » & « ses immortels travaux (1) » au premier rang des illustrations de son époque.

Il n'est pas sans à propos, peut-être, de rappeler que Moreau, qui se complaisoit à crayonner les portraits de ses proches, a fait une aquarelle fort connue d'une « *Fête donnée à Louveciennes le 27 décembre* 1771 » & que l'on voit au musée du Louvre sous le numéro 1196 (Catalogue Raifet). Son beau-frère J.-B. Feuillet, sculpteur, avoit collaboré avec Métivier à la décoration du pavillon élevé par Le Doux pour Mme du Barry.

Les portraits de Moreau sont rarissimes. On connoît celui qui porte cette inscription : « *Société académique des Enfants d'Apollon*. J.-M. MOREAU LE JEUNE, amateur, dessinateur & graveur du Cabinet du Roi, de l'Académie Royale de Peinture & de Sculpture. — C. N. Cochin, del. — 1787. — Aug. de Sᵗ Aubin, sculp. »

Un portrait de J.-M. Moreau le jeune, « peint par Gounod, le père du musicien actuel », se trouvoit dans la chambre à coucher d'Horace Vernet, suivant M. Théophile Sylvestre. (*Artistes vivants.*)

L'inventaire des effets mobiliers de Mme Victoire Pineau (sœur Saint-Dominique) établit qu'à la date du 5 octobre 1830, à Provins, il y avoit « parmi les tableaux de famille le portrait de M. Moreau ».

Enfin je possède une miniature à la sépia, sur ivoire, figurant J.-M. Moreau le jeune peint par sa fille. Ce portrait, très légèrement touché, fait d'après le modèle & non de pratique, est signé : « FANNY ». Mlle Fanny Moreau en fit don à son oncle François-Nicolas Pineau. Mon ami P.-D. Pineau a bien voulu s'en dessaisir en ma faveur; il est reproduit dans le cours de cet ouvrage, page 46.

---

*Lettres de J.-M. Moreau le jeune à Fr.-Nic. Pineau, son beau-frère.*

« De Paris, ce 27 jenvier 1791.

« Mon cher ami, je suis chargé de vous écrire pour vous prier de faire passer une procuration assitôt (*sic*) la presante recue a ce fait de recevoir la rente du Hâvre ce qui ne se peut faire sen cela a ce que dit M. de la Grange (2), &, de plus, je suis chargée en même tems de vous prévenir que les cent livre de rente à Victoire (3) ce doivent paier

---

(1) Lettre de Mme Victoire Pineau, 9 avril 1815 (p. 122).
(2) Mᵉ Brelut de la Grange, notaire à Paris.
(3) Mme Victoire Pineau, sa belle-sœur, religieuse à Provins.

# PIÈCES JUSTIFICATIVES.

fur ce contra, & comme il y a trois année de due elle n'a rien recue depuis ce tems; ainfi il faut que la procuration que vous ferez paſſer foit fait en conféquance pour que lon puis liquider cette dette ainfi que celle de trante livres dont vous aite pour un tier & qui lui eſt due oſſi depuis ce même époque.

« Vous pouvez penfer que dans ce moment cela lui eſt de la plus grand utilité.

« Je profite de la même ocation pour vous renouveler à ce nouvel an lamitier le plus dévoué ainfi qu'à votre cher époufe que j'enbraſſe quoi que de très loin, mes par votre moien le baifé fe raprochera, fen oublier le gran Dominique qui doit faire un fier foldat. Ma femme fe join à moi pour vous fouhaiter tout ce que vous pouvez defirer l'un & l'autre. Nous nous porton toufe très bien excepté Feuillet père (1) qui eſt indifpofer, mes il faut efpérer que ce la nora pas de fuite. Mes enfans, femme, mari & petis enfans vous préfente les fouhai les plus flateur.

« Quand à notre ville tout va aſſé bien excepté le clairgé qui nous tracaſſe un peut, mes nous en viendrons à bout il faut l'efpérer; mais ces M.M.fieurs font diablement coriace, mes il trouveron plus dur qu'eux. Hier & avan hier nous avons inſtaler nos 6 tribunaux; ce la fei paſſer a merveille. Il eſt ariver une rifque il y a deux jour à la Vilette entre des chaſſeurs de barière & des contrebandier; mes ce la a été finit tout de fuite a l'aproche de la garde nationale & le maleur eſt qu'il y a eu plufieur perfonnes de tuer; mes ce la n'a pas de fuite. Surtout je vous recomend de ne pas vous efraier des movaifes nouvelle que l'on pourroit vous faire paſſer, car nous ne manquon pas de jence qui les amplifie & repoferons fur notre vigilance.

« Je finit en vous aſſurant de nouveau de l'amitier fincaire avec laquelle je fuis pour la vie votre ami & frère,

« MOREAU le jeune.

« Réponce par le premier courier je vous prie. »

---

« Paris, ce 29 aout 1808.

« Mon cher Pineau, je ne vous écrit qu'un mot pour vous dire que nous nous portons tous bien. Ma femme eſt à Provins felon fon ufage pour jufqu'au mois d'octobre; je ne peut vous dire autre chaufe quelle eſt en bonne fanté ainfi que S¹ Dominique (2); je joins a ce billet quelques images que vous paraiſſé défirer, je foit qu'il vous foit agréable; ce

---

(1) J.-B. Feuillet, mari de Sophie Pineau, dont il eſt parlé au chapitre des Feuillet.
(2) Victoire Pineau, en religion Saint-Dominique.

qui l'eft pour moi fes de vous les ofrire. Je prie Mme Pineau d'avoir la complaifance d'agréer les refpects d'un viellar à cheveux blancs qui lui baife bien [les] main.

« Quand à mon pauvre neveu je le plain, mes enfin il faudra bien que fe la finiffe & fora l'englois (1); notre peauvre Haurafe (2) a été heureufement réformé.

« Vous recevrez deux robes : d'abor celle que vous defirez & une feconde que je prie ma nieffe Camille d'accepter ainfi que mes amitiés. Tout à vous.

« MOREAU le jeune. »

---

« Paris, ce 21 mai 1809.

« Mon cher ami, j'ai reçu dans fon tems le barille d'eau de vie que vous m'avez fait l'amitier de m'en voyer dans le meilleur état poffible, je vous en fait mes remerciment & au nom de la famille.

« Je vous dirois que Feuillet a qui j'ai fait voire votre dernier lettre qu'il a remife une notte a quelcun qui lui a promis de faire fon afaire dans les bureaux de la marine, pour obtenir la délivrance de notre pauvre prifonnier (3). M$^{me}$ Vernet fera offi de fon côté tout fe qui dépendra d'elle pour vous procurer cette fatisfaction ainfi qu'à tout la famille ; nous avons été affez eureux pour n'avoir plus rien à craindre pour notre Horas, il a été reformé & il a fon congé ainfi le voilà libre de fuivre fes études. Quand à Pineau, offi tôt que nous oront quelque réponce nous vous en feron par de fuite; conté fur notre exactitude.

« Je vous prie de préfenter mon omage a ma belle fœure qui mérite ce titre de tout les maniers d'après le reffis que m'en a fait Baraget, qui m'en fait le plus grand éloge ainfi que de Maurine a qui je fais mille amitiés. Et fi vous ne le favez pas je vous apren que je fuis bifaieul d'une arier petite fille depuis environ deux mois, & fi Dieu me prête vie je vairez peut-être encor une génération, car jufqu'à préfent j'ai toujour la même fantée, s'eft a dire bonne; au moins cela me donne le moien de travailler car voila ma fortune.

« Quand aux eftampes que [je] vous ai envoyés je fuis charmer fi elles vous font de quelqu'agrément; pour celles dont les fujets ne vous font pas connus je vais vous metre

---

(1) Dominique Pineau, chirurgien, alors prifonnier de guerre à Plymouth.
(2) Horace Vernet, fon petit-fils.
(3) Le chirurgien D. Pineau.

# PIÈCES JUSTIFICATIVES.

au courant. 1° Celle ou eſt l'homme qui tient le pognard eſt pour les [déchirure] ouvrages de l'abbé Dellile, intituler les trois règnes ainſi que la femme qui deſſent au bin. Le premier eſt pour le [règne?] minéral & le deuxième pour l'Été. Le viellar près d'un puit (?) eſt Phoſſion qui refuſe les préſan (Vie de Phoſſion de....). Le viellard dans un lit eſt la mort de Marcorel [...]. La fille éplorée dans les bras de ſa mère & la Vinie, pour l'Énéide, traduction de l'abbé Delile. Il y en a 4 pour le même ouvrage, 2 pour Phoſſion, 2 pour Marcorel.

« Si les circonſtances étoit plus eureuſe pour les artiſtes je deſireroit & pouroit faire un petit voyage pour vous voire & faire connoiſſance avec ma belle fœure & enbraſſer ma nieſſe ; mais je ne puis l'eſpérer. Contenton nous du deſire puiſque les ſirconſtance en deſid autrement ; il faut ſe réſigner a la Providence & dire comme le ſage tous le bien n'a pas été fait pour l'homme de bien ; mes ſe qui ſera toujour tems que jexiſterez s'eſt mon amitier pour vous ainſi que pour tout ce qui vous intéreſſe.

« Votre ami,
« MOREAU le jeune.

« Ma femme eſt à Provins pour ſes ſix mois & elle ſe porte bien ainſi que Victoire. »

---

*Lettre de Mme J.-M. Moreau le jeune, fœur de Fr.-Nic. Pineau.*

« Monſieur Pineau, à Jarnac.

« Nous avons eu le plaiſir de voir Monſieur Hine (1) qui nous a remis ta lettre & nous a donné de vos nouvelles à tous ainſi que de celle de ton fils en nous apprenant qu'il étoit emploié dans un hopitale en Engleterre, ce qui eſt au moin quelque choſe & ſurtout une occupation qui le meſt à même détudie ſon etat & ne pas perdre ſon tems ; de deux maux il faut éviter le pire.

« Vernet eſt bien fâché de n'avoir pas une epreuve de ſon portrait de BONNE APARTE (ſic) car il te lut envoie, & comme elle coutte fort chere nous navons pas crus devoir en faire lacquiſition ſans ton conſentement.

« La fille de Vernet, M^me Le Comte, vien d'accouche d'une fille ce qui lui en fait deux & toute cette famille ce porte bien.

« Mon bon ami te fait paſſer par M. Hine une demie douzaine de [....] qui te prie d'accepter, il eſpère que tu les trouvera bons.

---

(1) M. Hine, négociant en eaux-de-vie à Jarnac (Charente).

« Victoire avec qui [j'ai] paſſé les derniers ſi mois de leté ce porte bien ainſi que Feuillet & nous. Nous vous embraſſons tous avec une ſincere amitiées.

« M. Hine que mon mari a conduit au Salon ten rendra comte.

« Adieu, mon ami, je ſuis ta fœur.

« F. Moreau.

« Ce 18 ſeptembre 1810. »

---

« Paris, ce 8 février 1814.

« Je vous remercie, mon cher Pineau, de l'offre obligeante que vous me fait & de l'aſil que vous m'offrés, mès je ne crois pas que je puis dans la ſirconſtance quité mes enfens, pour jouir d'un peut de tranquilité. Si je tiens a quelque chauſe dans ce moment facheux, c'eſt à ma famille. Je ne peut leur être d'une grande utilité, mes enfin je ferois plus maleureux etant eloigner d'elle Ainſi remetons a un autre tems a nous voire & a nous reunir quoi qu'à mon âge je nai pas de tems à perdre, nous ne pouvons ſavoir ce que le ſor nous garde ; l'eſpérence nous ſoutien depuis bien longtems ; eſpérons encore !

« Je vous prie de ne me pas oublier auprès de ma belle fœur ainſi que de ma nieſſe aux quelle je préſente mes omages & remerciments bien tendres de l'interais au ſor de ces pauvres pariſiens & je les félicite de ce que l'orage n'ira pas directement juſqu'à vous.

« Adieu, mon cher Pineau, ſoiez perſuade de l'atachement que je vous (*ſic*) & du bonheur je vous ſouhaite à tous.

« Votre ami,

« Moreau le jeune.

« Je n'ai pas de nouvelles de Victoire, vraiſemblablement vous en recevrez de directe. »

---

« Paris, ce 26 mars 1814.

« Mon cher Pineau, j'ai eu le plaiſir de reſſevoir de vos nouvelle ainſi que votre famille par M. Ranſon (1), qui a eu la complaiſance de me remettre la lettre dont vous l'aviez charger pour moi. Tout ma famille ſe porte aſſé bien ainſi que moi aux inquiétude

---

(1) M. Ranſon, de Jarnac.

pres dont nous fommes toujour tourmentés. Quand à Victoire les dernier nouvelles que j'ai eu d'elle me marquet que fa fanté étoit affé bonne mes quils etoit toujour dans les inquiétudes de revoir lénemi qui les environne toujour, ce qui eft a mon avis un for vilin voifinage. J'efpère que vous n'avé de pareille vifite, s'eft ce que je vous fouhait bien finfairement, ainfi que la continuation d'une bonne fenté pour vous & Madame Pineau, a qui je préfente mon refpect & je vous pri d'enbraffer ma charmant nieffe pour moi & de leur témoigner combien j'ai de regret de ne pas pouvoir me procurer le plaifir de faire une connoiffance plus particulier avec elle.

« Refevés, mon cher ami, l'afurance de l'atachement bien finfaire de celui qui pour toujour fe dira pour la vie votre ami,

« Moreau le jeune. »

# LES FEUILLET.

Feuillet (Laurent-François), fils de Jean-Baptifte Feuillet, fculpteur (1), & de Marie-Sophie Pineau, fille de Dominique Pineau, « fculpteur & deffinateur des domaines du Roy », naquit à Paris en 1771 (2).

Ses parents le firent « nourrir » à Provins, « élever au collège de cette ville », enfuite à Paris; en un mot ils ne négligèrent rien pour fon inftruction.

Après avoir été quelque peu foldat, « à fon retour de l'armée », où fa conftitution délicate le fit réformer, il « occupa une place à la Tréforerie », puis devint fous-bibliothécaire de l'Inftitut national, & bibliothécaire en titre (1823).

Laurent Feuillet étoit notamment bibliographe diftingué. Travailleur affidu, il vivoit peu en dehors de fa chère bibliothèque & de fes proches. Il « perdit infenfiblement l'ufage de fes jambes(3) »; fon amabilité fit place à la mifanthropie, enfin il fuccomba dans la foirée du 5 décembre 1843, âgé de 76 ans.

---

(1) Jean-Baptifte Feuillet, « fculpteur habile », comme l'a conftaté fon beau-frère Fr.-Nicolas Pineau, dans l'autobiographie qui a été publiée précédemment. Il a exécuté des travaux importants, entre autres ceux du château de Luciennes avec fon confrère Métivier (voir « Comptes, mémoires & demandes des fourniffeurs de Mme la comteffe Du Barry ». — *La Du Barry*, par MM. de Goncourt). Pour des caufes que j'ignore, J.-B. Feuillet abandonna la fculpture dans un âge peu avancé, & le procès-verbal de la vente des meubles de fon beau-père Dominique Pineau apprend qu'il étoit, en janvier 1786, « écuyer, huiffier de la Chambre de M$^{gr}$ le Comte d'Artois & de M$^{gr}$ le duc de Berry, demeurant ordinairement à Verfailles, rue de Maurepas, paroiffe de Notre-Dame ». De Verfailles, Feuillet & fa femme établirent leur demeure à Provins, dans le voifinage de leur fœur Louife-Victoire Pineau, religieufe, dont il a été parlé. J.-B. Feuillet décéda à la fin de l'année 1806; fa femme étoit morte en 1804. (Voir lettre de Laurent Feuillet, du mois de février 1807.)

(2) Quelques biographes le font naître en 1770, ce qui eft inexact.

(3) Voir la lettre de fa coufine Camille Lecomte-Vernet, du 6 décembre 1843.

*Lettres de L. Feuillet, bibliothécaire, à fon oncle F.-N. Pineau.*

« Paris, 14 frimaire (an VII ou VIII ?)

« Je me fuis chargé, mon cher oncle, de répondre à la lettre que vous avez écrite au C<sup>en</sup> Moreau (1) & de vous faire part du réfultat de notre démarche auprès de M<sup>me</sup> de Caftellane (2)....

« Depuis mon retour de l'armée, j'ai toujours été réfident à Paris; j'occupe encore une place à la Tréforerie que j'ai obtenue à l'inftant de mon arrivée. Il y a cinq mois que j'ai été nommé par l'Inftitut national pour être attaché à fa [déchirure] en qualité de fous-bibliothécaire; cette place eft peu im[portante], mais elle répond à mes goûts & aux occupations de toute ma vie, & d'ailleurs elle m'a été donnée avec une grâce qui me la rend précieufe.

« Ainfi me voilà rentré dans la carrière des Sciences & des Lettres, & placé fur le feuil du temple de la Renommée.

« Mon père & ma mère font toujours à Provins. Ils veulent revenir à Paris, & nous nous réunirons probablement l'année prochaine. Ma mère a été longtems malade de fa maladie ordinaire; elle va mieux, & nous efpérons que cette crife fera la dernière. C'eft le fruit de tant de chagrins, de tant de revers : on ne fauroit être plus ruinés qu'ils le font.

« Mon oncle (3) vous dit mille chofes. Ma tante fe porte bien; elle a paffé tout l'été à Provins où ils ont acheté une petite maifon, & elle doit revenir fous peu de tems.

« L. Feuillet. »

« Paris, 8 ventôfe an 8<sup>e</sup>.

« Ma mère & moi, mon cher oncle, nous avons reçu les deux lettres que vous nous avez écrites. Elle a dû vous répondre ainfi qu'à fon neveu; quant à moi je me fuis chargé des livres. Mon oncle Moreau en a fait l'acquifition d'un libraire de fa connoiffance, & vous auriez déjà la petite collection fi nous favions comment vous la faire paffer....

« Mon oncle Moreau veut abfolument fe charger d'offrir à fon neveu fes claffiques latins; il ne me refte donc qu'à y joindre fous le même format, que vous trouverez fort

---

(1) Il s'agit là de J.-M. Moreau le jeune, fon oncle.
(2) Mme de Caftellane, née du premier mariage du comte de Jarnac.
(3) J.-M. Moreau le jeune.

commode, deux claſſiques qui ne ſont pas moins bons, quoique moins anciens : *La Fontaine* & *Fénelon*. Ce ſont deux hommes que, ſous la direction d'un bon maître, on peut lire jeune avec fruit, en attendant que plus âgé & plus formé on les liſe ſeul avec plus de fruit encore.

« Encouragez bien, mon cher oncle, ſes jeunes efforts; tout eſt bon lorſque l'on a le goût de l'inſtruction, & le *chef-d'œuvre de l'éducation* des premières années eſt de l'inſpirer.

« .... Laiſſez-là pour Dominique tout projet de muſique, &c. (1); autrement que comme amuſement, car vous pourriez voir le beau coton que jettent ici ces tant nombreux enfans de Terpſicore ! Si l'on n'avoit le choix, il vaudroit mieux, comme Candide, labourer ſon petit manoir. — Pardon de tout ce radotage; excuſez-le en faveur d'un bien tendre intérêt pour mon couſin.... »

---

« Paris, ce 30 mars 1809.

« .... Après avoir été bien longtems ſouffrant & languiſſant, j'ai recouvré depuis quelques mois un peu de ſanté ; & par ſuite un peu de forces pour me livrer à mes petits travaux. Je ſuis toujours à peu près à la même place, toujours content de ma profonde obſcurité, peu heureux parce que je ſuis ſans illuſions, mais du moins exempt de tous les mécomptes de l'ambition.

« Vous ſavez probablement que notre famille eſt augmentée. Madᵉ Camille vient d'accoucher d'une fort jolie groſſe fille. Voilà M. Moreau biſayeul & ne s'en portant que mieux.... »

---

« Paris, le 6 ſeptembre 1809.

« .... Vous m'avez demandé, mon cher oncle, des nouvelles de toute la famille, & je vais vous en donner.

---

(1) Que cet *&c.* contient de ſous-entendus!... En l'an XII, « L. Feuillet, bibliothécaire de l'Inſtitut national », réſidoit rue de Sorbonne, n° 275. En l'année 1807, il habitoit même rue, n° 1. — Voyez-vous le « papa » François-Nicolas Pineau rêvant d'art avec ſon fils, après « la tourmente révolutionnaire », &, d'autre part, le couſin Laurent Feuillet, fils d'un « ſculpteur ordinaire de Mᵐᵉ Du Barry », homme poſitif, leur prêchant raiſon!.... Il eſt vrai que J.-B. Feuillet père, artiſte de talent, avoit été mal payé de ſes travaux. Dans le même eſprit, ſans doute, Joſeph Vernet, père d'un de leurs alliés, avoit noté, en

« M. & Madᵉ Moreau fe portent très bien ; ils font dans ce moment à Provins dans leur jolie petite habitation. M. & Madᵉ Vernet font auffi en fort bonne fanté : leur fils a eu le bonheur d'échapper à la confcription (1) ; il fuit fa carrière où il annonce chaque jour des talents plus marqués. Madᵉ Le Comte nourrit fa fille qui fe porte très bien ; elle eft à la campagne avec fon mari chez fa coufine, autrefois Madᵉ Saugrain, aujourd'hui Madᵉ Défandroin.

« Quant aux Prault, il ne refte plus aujourd'hui que Sᵗ Martin. Prault l'aîné eft mort il y a deux ans ; Sᵗ Germain vient de mourir : le 1ᵉʳ, jufqu'au dernier moment faftueux & gêné, a laiffé une fortune très médiocre & fort embarraffée à fa 2ᵉ femme, qui l'avoit d'avance bien payée en l'époufant ; le 2ᵉ a fini fa trifte carrière dans un hofpice. Sᵗ Martin, le plus rangé des trois, refte avec une fortune médiocre mais fuffifante.... Voilà le réfultat de la belle fortune que M. Prault, mon grand oncle & mon parrain, s'étoit appropriée un peu à nos dépens. Savez-vous que, quoiqu'il ne fut rien moins qu'économe, il a laiffé 150 mille francs à chacun de fes enfants ? — Des Saugrain, tous ceux que j'ai connus vivent & font fort bien portans. M. & Madᵉ Guillotin (2) ont acheté cette année une fort jolie propriété à fix lieues de Paris. La vieille mère Saugrain eft toujours aimable & gaie ; fon gendre Plaffan a un fils & trois filles qui ne font pas encore mariées. Saugrain, autrefois élève de M. Moreau, autrefois marié, autrefois graveur & libraire n'eft plus de tout cela que père de deux belles filles & d'un fils que leur mère, devenue fort riche par un fecond mariage, établira fûrement fort bien. Pour les autres parents ou alliés, je prie Dieu qu'il les maintienne fains & difpos, mais je n'en entends prefque jamais parler.

« Croiriez-vous que de mon côté, je n'en ai prefque plus ? La nombreufe famille de mon père s'eft éteinte fi rapidement, que nous ne fommes plus que deux coufins du même nom, tous deux garçons, & tous deux, je penfe, affez fages pour vivre et mourir dans ce bienheureux état (3). »

---

« Paris, le 24 mai 1811.

« .... Vous avez fûrement appris le mariage d'Horace. C'eft faire un peu jeune une

---

date du 10 février 1768 : « Achetté pour mon fils aîné le livre *le Parfait Nottaire*, en deux volumes, 18 ª. (*Les Vernet*, par Léon Lagrange, 1864, p. 399.)

(1) Horace Vernet.

(2) Le doéteur Guillotin étoit de leurs amis communs & même leur allié, puifqu'il avoit époufé une demoifelle Saugrain.

(3) Il mourut, en effet, dans l'*impénitence* finale.

# PIÈCES JUSTIFICATIVES.

affaire auffi férieufe; mais peut-être eft-ce comme cela qu'il faut la faire. Le nouveau ménage paroît s'en trouver fort bien, & tout conduit à faire penfer que cette union, qui eft en foi très convenable, fera parfaitement heureufe (1).... »

<p style="text-align:right">« Paris, le 19 novembre 1811.</p>

«.... Quant au fchâle, je vous demande la permiffion de l'offrir à ma coufine, & je défire bien qu'il foit de fon goût. Il eft, il eft vrai, tout uni; mais une Dame qui a bien voulu fe charger de cette commiffion, m'affure que cela eft beaucoup mieux, & qu'une perfonne bien née ne doit porter un fchâle à fleurs que quand il vient droit de Cachemire & qu'il coûte au moins 80 louis. Voilà qui eft fans réplique.... »

<p style="text-align:right">« Paris, le 5 mars 1812.</p>

« .... Mad<sup>e</sup> Moreau va toujours de même; elle a paffé fon hiver tout doucement dans fa ville-haute, & nous efpérons que la belle faifon achèvera de lui rendre fes forces. La voilà doublement bifayeule : Mad<sup>e</sup> Horace Vernet eft accouchée fort heureufement d'une petite fille. Horace a fait la même année un fort joli petit enfant & un très beau tableau; à 22 ans on ne fauroit faire plus & mieux.... »

<p style="text-align:right">« Paris, le 22 mai 1814.</p>

«.... Tous nos parents fe portent bien. Ceux que j'ai vus ces jours-ci vous remercient mille fois de votre fouvenir. Mad<sup>e</sup> Horace Vernet eft accouchée d'une fille qu'elle nourrit. Nous montons tous la garde à force, mais nous prenons courage en penfant qu'enfin la paix eft là, & que cette terrible épreuve doit être la dernière.... »

---

(1) Horace Vernet, né le 1<sup>er</sup> juillet 1789, époufa, le 15 avril 1811, Mlle Henriette Pujol « perfonne charmante ». (Jal, *Dictionnaire critique d'Hiftoire & de Biographie*.)

*A M<sup>me</sup> Pineau, à Jarnac.*  « Paris, le 15 octobre 1814.

« .... M. Moreau est toujours dans la même situation; son mal ne fait pas extérieurement de progrès rapides, mais il en fait & il commence à lui être incommode pendant la nuit. M. Boyer n'a pas voulu l'opérer, à cause du danger & de l'inutilité de l'opération; il s'est contenté de lui ordonner des palliatifs. Je ne puis trop vous dire combien cette situation m'afflige. Si vous ou mon oncle lui écrivez, ne lui parlez pas de cela, puisqu'il ne vous a rien dit. Il supporte sa situation avec un grand courage, mais il n'aime pas qu'on lui en parle.... »

---

« Paris, le 27 novembre 1814.

« .... Mon oncle souffre beaucoup. Le mal ne croit pas depuis quelque tems, mais les douleurs augmentent. Les chirurgiens en désespéroient; un empirique s'en est chargé & a promis de le guérir. Je doute bien du succès, quoiqu'il paroisse y avoir extérieurement du mieux, aux douleurs près qui depuis quelques jours sont excessives. Il ne peut plus se servir de son bras & le voilà condamné à ne rien faire. Quelle situation affligeante! J'en ai le cœur navré.... »

---

« 28 décembre 1814.

« Oui, mon cher oncle, il n'est que trop vrai que M. Moreau a succombé à son affreuse maladie. Il est mort le 30 du mois dernier après plusieurs jours de très vives souffrances. Il y avoit près de six semaines qu'il ne pouvoit plus se servir de son bras, & que par conséquent il avoit cessé tout travail. Je n'ai pas répondu sur le champ à votre lettre, parce que j'imaginois qu'on vous avoit annoncé ce triste événement, & que d'ailleurs les journaux qui en ont parlé vous auroient tiré d'incertitude. Je ne puis assez vous dire combien j'en ai été affligé. C'étoit une de mes plus anciennes connoissances, une de mes plus intimes & de mes plus chères habitudes, un de mes meilleurs amis. J'admirois comme tout le monde les beaux talents de M. Moreau, mais de plus j'honorois infiniment son noble caractère, & j'étois bien tendrement attaché à sa personne. Tous ces liens sont brisés, & ne me laissent dans ce moment que de douloureux souvenirs. Il y a quelques mois encore que rien n'annonçoit une fin si prompte. Mais dans ces derniers tems le mal s'est développé avec une rapidité & une violence inconcevables, de sorte

# PIÈCES JUSTIFICATIVES.

qu'ayant perdu tout efpoir de guérifon, nous en étions réduits à défirer prefque que la mort vînt terminer des douleurs qui paroiffoient infupportables. Du moins elle a été douce, même prefque infenfible. Si quelque chofe pouvoit adoucir mes regrets, ce feroient ceux que tous les Artiftes, que le public entier payent à la mémoire de cet homme refpectable. Sa perte eft vivement fentie ici par tous ceux qui pouvoient apprécier fes talents & qui avoient été à portée de connoître fa perfonne. J'ai mis dans *le Moniteur*, il y a 10 jours, une notice fur fa vie & fes travaux, que peut-être vous avez vue à préfent. Comme j'en ai fait tirer des exemplaires féparément, je voudrois trouver une occafion pour vous en faire paffer un.... »

---

« Paris, le 28 janvier 1823.

« J'ai reçu, mon cher oncle, la lettre que vous m'avez fait l'honneur de m'écrire.... J'apprends avec bien de la peine que vous avez eu une indifpofition affez férieufe pour vous forcer de garder le lit plufieurs jours....

« .... Savez-vous qu'il y aura ce Carême *trente-quatre* ans que je me fuis promené avec vous dans votre jardin. Je n'avois pas alors dix-huit ans, je me portois bien & je vivois au milieu des plus douces illufions; à préfent j'achève ma 52ᵉ année, je fuis infirme & je n'ai plus d'illufions : cela eft un peu différent....

« L. Feuillet. »

---

« *A M. Dominique Pineau, médecin, à Jarnac.*

« Paris, le 2 décembre 1824.

« .... Mon cher coufin, quant à ma fanté, elle eft toujours la même. L'âge ajoute chaque jour fes infirmités à celles que je tiens depuis fi longtemps de ma conftitution; & de tout cela fe forme une vie phyfique affez trifte que l'habitude feule peut rendre fupportable.... »

# LES VERNET.

Dans les lettres fuivantes, écrites par Mme Camille Le Comte-Vernet à fon oncle François-Nicolas Pineau & à fes coufins, on trouvera quelques renfeignements intimes fur les Vernet & leurs alliés.

Mme Camille Vernet, fille de Carle Vernet & de Catherine-Françoife Moreau le jeune (1), naquit à Paris le 31 mai 1788 (2). " Elle époufa Hippolyte Le Comte, peintre de genre, & mourut, à l'Inftitut, le 28 novembre 1858. "

Son frère, Émile-Jean-Horace, étoit " l'enfant gâté " de leur grand-père Moreau; c'eft de lui que Moreau écrivoit : " Le pauvre Haurafe a été eureufement réformé. " Auffi eft-on quelque peu furpris de favoir que ce peintre, militaire entre tous, " a eu le bonheur d'échapper à la confcription (3) ".

L. Feuillet parle d'Horace, dans fa correfpondance avec Pineau, notamment dans fa lettre du 5 mars 1812. On voit par les écrits de fes proches qu'Horace Vernet fut tout dévoué à fa famille, d'autant, comme on l'a juftement rappelé, que les Vernet, malgré tous leurs travaux, dont la plupart furent bien payés, " n'étoient riches que de gloire (4). "

Mme Camille Le Comte-Vernet, en 1835, écrivoit à fon coufin Pineau : " Vous

---

(1) Catherine-Françoife Moreau, femme de Carle Vernet, portoit en famille le prénom de Fanny. Née le 14 février 1770, mariée le 29 août 1787, elle mourut en 1821. (Voir lettre de fa fille : 10 août 1822. — V. auffi Léon Lagrange, les Vernet.)

(2) A. Jal, dans fon Dictionnaire critique, a rapporté cette date. Il fait auffi connoître qu'elle fut préfentée, le même jour, aux fonts baptifmaux par fon grand-père Claude-Jofeph Vernet & par Françoife-Nicole Pineau, " époufe de J.-M. Moreau, deffinateur du Cabinet du Roy & confeiller aulique du Roi de Pruffe ", en l'églife de Saint-Germain l'Auxerrois.

(3) Lettre de Feuillet en date du 6 feptembre 1809.
(4) Th. Sylveftre, Hiftoire des Artiftes vivants.

favez que je n'ai pas de fortune; par conféquent j'ai dû fuppléer à ce malheur par mon induftrie puifque je n'ai aucun talent. Ma mère, qui étoit bonne au fond, ne favoit pas ce que c'étoit qu'une réflexion pour l'avenir.... » Elle faifoit des menus ouvrages de tapifferie, des garnitures de petits paniers, des deffous de lampes, etc. On pardonnera, sans doute, la publication de cette correfpondance intime : elle fait pénétrer dans l'intérieur familial d'une aimable famille d'artiftes & n'a rien que d'honorable pour eux.

*Lettre de Mme Carle Vernet (née Moreau) à Fr.-Nic. Pineau.*

« Mon cher oncle,

« Maman étant à fa campagne je fuis chargée avec plaifir de la commiffion que vous lui aviez donné, je crois avoir rempli votre but, mais ma fille m'a prié de joindre au petit paquet une robe. Elle devoit étant petite faire une poupée, mais, apprefent quelle eft occupée à en faire une en nature, elle ne peu qu'envoyé fes étoffes. Elle défire que fa coufine Camille ce rencontre de fon gout.

« Recevez mon cher oncle l'affurance de notre refpectueux attachement, votre nièce,

« femme VERNET. »

(Envoyée avec celle de M. Moreau du 22 mai 1809.)

*Lettres de Mme Camille Le Comte-Vernet à Fr.-Nic. Pineau.*

« Paris, ce 10 août 1822.

« Monfieur & cher oncle,

« Lorfque M. T.... a apporté à Horace une lettre de vous, mon frère étoit en Italie. J'avois l'intention de vous répondre, mais une maladie de poitrine qui m'a rendue fort malade pendant longtems m'a forcé de remettre de jour en jour ce défire de mon cœur. Lorfque mon coufin Pineau étoit à Paris il aimoit à me parler de vous, de ma tante & de ma coufine; tout ce qu'il me difoit me donnoit le plus vif regret de vous demeurer étrangère. Je faifis avec empreffement l'occafion qui fe préfente de vous préfenter mon refpect & de folliciter une petite place dans votre affection.

« J'ai eu le chagrin l'année paffée de perdre ma mère après une maladie de plus de fept mois.

« Votre petite nièce,

« Camille LECOMTE. »

# PIÈCES JUSTIFICATIVES.

« *A M. Pineau, médecin à Jarnac,*

« Paris, ce 3 août 1835.

« .... Mon cher coufin, vous avez déjà un fils bientôt en état de venir à Paris (1). Mon Dieu! comme tout cela nous vieillit; il n'y a pourtant pas fi loin que vous veniez nous voir avec votre habit d'uniforme & votre chapeau rond dans notre petit logement de la rue Corneille où mes pauvres enfants avoient la coqueluche. Depuis cette époque, mon cher Pineau, la providence m'a bien éprouvée & de bien des manières. La plus pénible de toutes mes épreuves eft d'avoir perdu, il y a trois ans, mon pauvre Guftave. Il avoit 19 ans, la certitude d'un talent remarquable comme peintre & le meilleur enfant qu'il foit poffible de voir....

« J'ai un autre fils qui a 14 ans, d'une fanté bien délicate & me donnant de juftes craintes....

« Quant à mes filles elles ne font mariées ni l'une ni l'autre. Fanny, l'aînée, s'occupe de la peinture avec quelque fuccès, & Louife de la mufique; elle réuffit très bien.

« Elles donnent des leçons l'une & l'autre. Mon mari a jugé à propos de faire des dettes, de nous mettre très fouvent dans des embarras fans nombre, enfin nous ne fommes tranquilles que depuis qu'il eft de fon côté & nous du notre; nous travaillons toutes trois, nous faifons honneur à nos petites affaires : chaque jour amène fon pain.

« Camille LECOMTE, née Vernet.

---

(*Au même.*)

« Paris, ce 12 décembre 1840.

« .... Je fuis encore bien patraque.... et vous, cher coufin, vous êtes toujours bien, toujours courant les champs avec la nuit vos deux lanternes. Je me fais un tableau de vous : cette idée eft lumineufe de toute manière....

« Camille LECOMTE, née Vernet. »

---

(1) M. Jean-Nicolas-Paul Pineau, pharmacien (1817-1869), père de Pierre-Dominique Pineau, peintre & architecte.

## LES PINEAU.

(*Au même.*)

« Paris, ce 6 décembre 1843.

« .... En vous écrivant aujourd'hui, j'ai une douloureuſe nouvelle à vous apprendre : depuis 2 ans le cher couſin Feuillet perdoit chaque jour l'uſage de ſes jambes; malgré le conſeil de ſon médecin, de ſes amis il n'a voulu eſſayer aucun des moyens connus pour leur redonner un peu de force; c'eſt avec beaucoup de peine qu'il alloit de tems à autre à la Bibliothèque. Il étoit d'une miſanthropie telle que je n'oſois plus monter le voir ſouvent; enfin le 3 novembre dernier il eſt tombé dans ſa chambre où il étoit ſeul; il s'eſt caſſé le col du fémur.

« Depuis cette chûte, qui a ſans doute été provoquée par une atteinte au cerveau, il a preſque toujours déraiſonné.... Enfin après des ſouffrances inouïes il a ſuccombé hier au ſoir.

« Horace & mon gendre M. Huguet (1) étoient près de lui; pendant 48 heures ils ne l'ont pas quitté; ils ont aſſiſté à toutes ſes effroyables douleurs....

« Votre couſine,
« Camille LECOMTE née Vernet. »

---

(1) Mari de ſa fille Louiſe.

# VENTE

DES

# EFFETS MOBILIERS

DE

# DOMINIQUE PINEAU.

(1786)

---

*VENTE à Saint-Germain-en-Laye, après le décès de Monsieur PINEAU, ancien Directeur de l'Académie de Saint-Luc.*

Du 28 mars 1786. — M. SAUGRAIN, commissaire-priseur (1).

---

| | Livres. | Sols. |
|---|---|---|
| Une fontaine couverte de cuivre rouge sur son pied, adj. au S<sup>r</sup> Delcaut. . . . | 51 | » |
| Une fontaine à laver les mains & sa cuvette de faïence, adj. au S<sup>r</sup> Michel. . . | 2 | 10 |
| Deux petits tapis de pieds de Lizierre & une portière de tapisserie, adj. au S<sup>r</sup> Blondel. . . . . . . . . . . . . . . . | 1 | 10 |
| Un trémeau de cheminée d'une glace bizottée de 35 p. sur 26 dans son parquet peint en gris, au S<sup>r</sup> Michel. . . . . . . . . . . . . . . . | 88 | » |
| Onze assiettes de faïence à fleurs, au S<sup>r</sup> Delcaut. . . . . . . . . . | 2 | 14 |
| Douze assiettes de faïence bleue & blanche, à la dame Le Normand. . . . . | 2 | 15 |
| Dix caraffes à liqueur en cristal, au S<sup>r</sup> Mercier. . . . . . . . . . . | 5 | 19 |

---

(1) Extraits de l' « Expédition » délivrée à François-Nicolas Pineau (Papiers de la famille).

## LES PINEAU.

| | Livres. | Sols. |
|---|---|---|
| Un porte-huillier de faïence & ses deux caraffes de cristal, deux salières de verre, à la dame Le Blanc.. . . . . . . . . . . . . . . . . . | 2 | 8 |
| Deux petites encoignures de bois verny peint façon de laque, au S$^r$ Blondel. . | 6 | ,, |
| Une petite chiffonnière de bois d'hêtre à dessus de marbre, au S$^r$ Vasselle. . . | 8 | 16 |
| Un petit miroir de 16 p. de haut sur 16 de large, dans sa bordure vernye, au S$^r$ La Roze. . . . . . . . . . . . . . . . . . | 8 | ,, |
| Une glace bizottée de 28 p. sur 13 & ses baguettes dorées, au S$^r$ Dupré.. . . | 12 | 4 |
| Une pendule sur son pied en console de marqueterie, ornée de cuivre en couleur, au S$^r$ Vasselle. . . . . . . . . . . . . . . Est. 50 liv. | 80 | ,, |
| Deux petites estampes sous verre dans leur bordure noircie, au S$^r$ Le Normand. | 1 | 7 |
| Quatre estampes sous verre représentant des *portraits*, au S$^r$ Mercier.. . . . . | 3 | 16 |
| Quatre estampes *portraits* sous verre, dans leur bordure noircie, au S$^r$ Feuillet. . | 4 | 17 |
| Deux estampes sous verre, sujets de fables, au S$^r$ Blondel. . . . . . . . | 4 | 1 |
| Une estampe camayeux, sujet pastoral, sous verre, au S$^r$ Bellard. . . . . . | 1 | 10 |
| Deux estampes sous verre, au S$^r$ Feuillet.. . . . . . . . . . . . | 9 | ,, |
| Deux estampes sous verre dans leur bordure noircie, au S$^r$ Meunier. . . . . | 2 | 10 |
| Deux estampes sous verre dans leur bordure noircie, dessin de Bernard (1), au S$^r$ Feuillet.. . . . . . . . . . . . . . . . . . | 27 | ,, |
| Un petit tableau représentant *la Mort*, au S$^r$ Blondin. . . . . . . . . | 7 | ,, |
| Un tableau représentant S$^{te}$ *Cécile*, au S$^r$ Blondin. . . . . . . . . . | 14 | ,, |
| Deux têtes en pastel, sous verre, dans leurs cadres ovales dorés, au S$^r$ Feuillet. | 50 | ,, |
| Deux estampes sous verre, à la dame Meunier.. . . . . . . . . . | 12 | 3 |
| Deux estampes sous verre, à la dame Le Grand. . . . . . . . . . | 2 | 17 |
| Cinq petits tableaux & une petite estampe, au S$^r$ Marois.. . . . . . . | 6 | 12 |
| Deux petits tableaux, *paysages*, dans leur bordure ovale, à la dame Feuillet. . . | 21 | 1 |
| Deux petits tableaux, *bustes*, dans leur bordure dorée, à la dame Meunier. . . | 18 | ,, |
| Deux dessins au bistre, sous verre, au S$^r$ Destouches. . . . . . . . . | 1 | 10 |
| Une tête en pastel, sous verre, au S$^r$ Gérard. . . . . . . . . . . | 3 | 4 |

---

(1) S'agit-il d'un dessin de Bernard, sculpteur, père de l'auteur de *l'Art d'aimer*?

## PIÈCES JUSTIFICATIVES.

|  | Livres. | Sols. |
|---|---|---|
| Quatre cent quatorze eſtampes, *allégories*, *biſtoires* & *portraits*, faiſant partie de l'œuvre du ſieur Moreau, au Sʳ Moinier. . . . . . . Eſt. 48 liv. | 101 | » |
| Un petit tableau repréſentant une *deſcente de croix*, au Sʳ Quela. . . . . . | 19 | 2 |
| Deux tableaux : un Sᵗ *Pierre* & une Sᵗᵉ *Famille*, ſur toile dans leur bordure de bois doré, au Sʳ Quela. . . . . . . . . . . . . Eſt. 12 liv. | 151 | 1 |
| Un tableau *payſage*, en paſtel, à la dame Bernardin. . . . . . . . . . | 3 | » |
| Deux tableaux, *payſages*, *figures* & *animaux*, peints ſur toile dans leur bordure de bois doré, au Sʳ Trucher. . . . . . . . . . . . Eſt. 40 liv. | 144 | » |
| Deux deſſins ſous verre, de M. Moreau, au Sʳ Blondel. . . . . . . . | 30 | » |
| Deux deſſins, au Sʳ Blondel. . . . . . . . . . . . . . . . . | 18 | » |
| Un tableau peint ſur toile, repréſentant *un Chat & un Jambon* dans ſa bordure de bois doré, au Sʳ Mercier. . . . . . . . . . . Eſt. 6 liv. | 20 | » |
| Trois eſtampes ſous verre, à la dame Meunier. . . . . . . . . . . | 6 | » |
| Un petit pot-pourri de porcelaine monté en bronze doré, à la dame Meunier. . | 15 | 14 |
| Un pot-pourri de porcelaine commune garni en cuivre, au Sʳ Bellard. . . . | 3 | 3 |
| Deux petites *figures* en plâtre, ſur leur ſocle & conſole de bois, au Sʳ Boucher. . | 3 | » |
| Deux petites figures de plâtre, ſous leur cage de verre, à la dame Léger. . . . | 7 | 8 |
| Deux petites figures de plâtre, ſur leur pied de bois doré & ſous bocal de verre, à la dame Meunier. . . . . . . . . . . . . . . . . . | 8 | » |
| Trois petites médailles de plâtre doré & une petite médaille de bronze (non inventoriée), au Sʳ Mercier. . . . . . . . . . . . . . . . | 1 | 18 |
| Deux petits pots à fleurs en verre bleu, orné de bronze doré, à bouquets de fleurs artificielles, ſous cage de verre, à la dame Meunier. . . . . . . | 40 | 1 |
| Un vaſe de bois doré & peint, ſur ſocle & à fleurs artificielles, au Sʳ Feuillet. . | 25 | » |
| Deux vaſes en bois garnis de fleurs artificielles, ſur leurs ſocles & ſous cage de verre, au Sʳ Blot. . . . . . . . . . . . . . . . . . . | 7 | » |
| Une aſſiette de fraiſes ſur pied doré & ſous cage de verre, au Sʳ Blondel. . . | 7 | 45 |
| Un baromètre, au Sʳ Blondel. . . . . . . . . . . . . . . . . | 9 | » |
| Deux petits vaſes de bois doré & peint, au Sʳ Blondel. . . . . . . . . | 5 | » |
| Deux bras de cheminée à deux branches de fer blanc doré, ſur leurs pieds avec ornements, au Sʳ Barege. . . . . . . . . . . . . . . . | 18 | » |

|  | Livres. | Sols. |
|---|---|---|
| Une pendule en cartel au nom de Lenoir, à Paris, dans fa boîte dorée, au S<sup>r</sup> Dutilleul. . . . . . . . . . . . . . Eſt. 80 liv. | 150 | ” |
| Un pied en confole de bois doré & fon deſſus de marbre, au S<sup>r</sup> Barege. . . . | 8 | ” |
| Une petite pendule à tirage du nom de Lefaucheur, horloger du Roy, dans fa boîte en cartel de cuivre doré, au S<sup>r</sup> Fromenteau. . . . Eſt. 40 liv. | 73 | 4 |
| Un néceſſaire garni d'un pot à l'eau & fa cuvette & deux boîtes à favonnette de cuivre argenté, un gobelet & deux petits caraffons de criſtal & fa boîte de cuir, au S<sup>r</sup> Feuillet. . . . . . . . . . . . . . . . . . | 20 | 12 |
| Deux petits flambeaux à colonnes & vafes de cuivre doré, au S<sup>r</sup> Blot. . . . | 24 | ” |
| Une table ronde à deux deſſus l'un de marbre & l'autre de cuir noir, garnie en deſſous de drap vert, au S<sup>r</sup> Mercier.. . . . . . . . . . . . . | 28 | ” |
| Une petite encoignure de bois de rapport à deſſus de marbre, au S<sup>r</sup> Michel.. . | 15 | 12 |
| Une autre petite encoignure de bois de rapport à deſſus de marbre, au S<sup>r</sup> Lebrun.. . . . . . . . . . . . . . . . . . . . . . | 16 | ” |
| Douze ferviettes ouvrées, au S<sup>r</sup> Voizelle.. . . . . . . . . . . | 8 | 18 |
| Douze ferviettes de toile pleine, à la dame Moreau. . . . . . . . | 12 | ” |
| Deux paires de bas de foie blanche, au S<sup>r</sup> Legrand. . . . . . . . | 8 | 1 |
| Deux paires de bas de foie noire, au S<sup>r</sup> Voizelle. . . . . . . . . | 2 | 8 |
| Un chapeau noir à ganfe d'or, au S<sup>r</sup> Dupré. . . . . . . . . . | 5 | 1 |
| Une vieille veſte de drap rouge, au S<sup>r</sup> Billiard. . . . . . . . . . | 3 | ” |
| Une vieille robe de chambre & fa veſte de taffetas flambé, à la dame Lapierre. . | 9 | 1 |
| Un habit, veſte & culotte de poulx de foie vert-canard, au S<sup>r</sup> Mercier. . . . | 28 | ” |
| Une veſte de gros de Naples blanc, brodée en foie, à boutons brodés or & argent, au S<sup>r</sup> Blandin. . . . . . . . . . . . . . . | 9 | 10 |
| Une veſte de gros de Naples cramoify, à petits bouquets & paillettes en or, au S<sup>r</sup> Saint-Louis.. . . . . . . . . . . . . . . . . . . | 15 | ” |
| Une culotte de fatin noir, au S<sup>r</sup> Blondel.. . . . . . . . . . . | 16 | 3 |
| Une veſte de poulx de foie blanc, brodée, au S<sup>r</sup> David. . . . . . . . | 10 | 6 |
| Une veſte d'étoffe de foie jaune piquée, au S<sup>r</sup> Le Blanc. . . . . . . . | 6 | 3 |
| Un habit veſte & culotte de velours de printemps mort doré, au S<sup>r</sup> Petit. . . | 48 | ” |
| Une veſte d'étoffe, fond or, à paillettes & broderies, au S<sup>r</sup> Briot. . . . . . | 24 | ” |

## PIÈCES JUSTIFICATIVES.

|  | Livres. | Sols |
|---|---|---|
| Une vefte, fond or, à petits bouquets, au S<sup>r</sup> Michel. | 30 | 4 |
| Une petite vefte de foie, fond bleu, piquée & bordée d'une trefle d'or, au S<sup>r</sup> Billiard. | 8 | 1 |
| Un habit de drap écarlate & une vieille vefte de fatin noir, au S<sup>r</sup> Mercier. | 21 | 4 |
| Un habit de drap couleur de viande hachée, au S<sup>r</sup> Mercier. | 21 | 5 |
| Une fourrure de petit gris couvert de gros de Naples violet, au S<sup>r</sup> Gatinot.. | 36 | ” |
| Un habit de drap coton *merdois*, au S<sup>r</sup> Mignot. | 16 | ” |
| Une vefte & une culotte de velours cramoify, au S<sup>r</sup> Delcaut. | 13 | 1 |
| Un vide-chourat de camelot vert & un gilet, le tout doublé de petit gris, au S<sup>r</sup> Narguas. | 48 | 1 |
| Un habit de velours noir doublé de fatin capucine, au S<sup>r</sup> Perou. | 37 | 4 |
| Une vieille épée d'acier, damafquinée, à poignée de fillée d'argent, au S<sup>r</sup> Ador. | 6 | 2 |
| Une canne d'un jet [....] à pomme d'or, au S<sup>r</sup> Mignot. | 30 | ” |
| Une écuelle couverte & fon affiette de porcelaine de Sève, au S<sup>r</sup> Delcaut | 40 | 2 |
| Une paire de boucles de fouliers à contours d'argent, au S<sup>r</sup> Delcaut. | 12 | 5 |
| Une paire de boucles de jarretières à tours d'argent, au S<sup>r</sup> Dupuis. | 4 | 19 |
| Une médaille d'argent non inventoriée, au S<sup>r</sup> Ador. | 4 | 12 |
| Un couteau à manche d'yvoire, au S<sup>r</sup> Michel. | 6 | 10 |
| Une boîte à mouches d'yvoire, une petite fonnette de métal, une tabatière de carton, non inventoriées, au S<sup>r</sup> Michel. | 4 | ” |
| Un petit anneau d'or non inventorié, au S<sup>r</sup> Legrand. | 5 | 4 |
| Un moyen médaillon d'or non inventorié, au S<sup>r</sup> Ador. | 8 | ” |
| Deux paires de boutons de manches dont une d'argent, au S<sup>r</sup> Le Roy. | 4 | 2 |
| Une bague d'une dent d'élan, montée en or, à la dame Moreau. | 11 | 13 |
| Une bague repréfentant Henry IV & Louis XV, au S<sup>r</sup> Mercier. | 9 | ” |
| Un coulant de cravatte d'or, au S<sup>r</sup> Narguas.. | 3 | ” |
| Une tabatière ovale d'écaille à cercle & gorge d'or, avec trois portraits, au S<sup>r</sup> Adar. . . . . . . . . Eft. (non compris les portraits) 80 liv. | 80 | ” |
| Une tabatière d'yvoire, au S<sup>r</sup> Barege. | 15 | 2 |
| Une paire de lunettes montée en or, au S<sup>r</sup> Feuillet. | 26 | 19 |

## LES PINEAU.

|  | Livres. | Sols. |
|---|---|---|
| Un pied d'yvoire garni en argent, au S<sup>r</sup> Delcaut. | 3 | 1 |
| Une paire de boutons d'or, à la dame Léger. | 30 | 19 |
| Une montre de Jullien Le Roy, dans fa boîte d'or, à cadran d'émail & fa clef d'or, au S<sup>r</sup> Michel. | 150 | 1 |
| Une petite breloque : caffolette d'or, au S<sup>r</sup> Narguas. | 5 | 2 |
| Une boucle d'or pour col, non inventoriée, à la dame Léger. | 35 | 19 |
| Un petit cachet d'une pierre d'agathe, repréfentant un finge, monté en or, au S<sup>r</sup> Ador. | 12 | 1 |
| Un petit cachet monté en or & un autre pareil, au S<sup>r</sup> Ador. | 6 | " |
| Un petit cachet monté en or, au S<sup>r</sup> Barege. | 6 | " |
| Une chaîne de montre d'or dite : Pinchebeck, au S<sup>r</sup> Ador. | 102 | " |
| Un œillère d'argent doré, au S<sup>r</sup> Michel. | 16 | 1 |
| Un flacon de chaffe d'argent doré, au S<sup>r</sup> Ador. | 46 | " |
| Dix-huit cols de vieille mouffeline, au S<sup>r</sup> Bellard. | 11 | " |
| Vingt-quatre vieux cols de moufseline, au S<sup>r</sup> Mercier. | 8 | 4 |
| Une robe de chambre & fa vefte de vieux fatin blanc broché & à fleurs (non inventorié), au S<sup>r</sup> Brunet. | 9 | 19 |
| Une nappe de toile pleine, au S<sup>r</sup> Feuillet. | 8 | " |
| Six vol. in-12, OEuvres de Sainte Foy, au S<sup>r</sup> Batifte. | 8 | " |
| Sept vol. in-12, OEuvres de Saint Évremont, au S<sup>r</sup> Legrand. | 8 | " |
| Trois vol. in-12, Hiftoire de France du P. Hénault, au S<sup>r</sup> Feuillet. | 7 | 14 |
| Huit vol. in-12, OEuvres de Molière, au S<sup>r</sup> Mercier. | 15 | 1 |
| Quatre vol. in-12 reliés, Hiftoire d'Henry IV, au S<sup>r</sup> Barege. | 5 | " |
| Cinq vol. in-12, Hiftoire de Bonneval, au S<sup>r</sup> Barege. | 4 | " |
| Treize vol. in-12 dépareillés, dont Boileau, au S<sup>r</sup> Barege. | 12 | " |
| Trois vol. in-12 reliés, dont Clément XIV, au S<sup>r</sup> Barege. | 3 | 19 |
| Quatre vol. in-12 reliés, la Vie du P. de la Trape, au S<sup>r</sup> Barege. | 2 | 4 |
| Quatre vol. in-12, Hiftoire de Condé, au S<sup>r</sup> Mercier. | 3 | " |
| Deux vol. in-12, Hiftoire de Sixte-Quint, au S<sup>r</sup> Mercier. | 4 | " |
| Trois vol. in-12 reliés, Amufement littéraire, au S<sup>r</sup> Blondin. | 2 | 8 |

# PIÈCES JUSTIFICATIVES.

|  | Livres. | Sols. |
|---|---|---|
| Sept vol. in-12, *Odier*, au S$^r$ Barege. | 4 | ″ |
| Quatre vol. in-12, *Racine*, au S$^r$ Batifte. | 3 | ″ |
| Onze vol. in-12 reliés, dont *le Secrétaire de la Cour*, au S$^r$ Barege. | 3 | 19 |
| Treize vol. in-12, au S$^r$ Barege. | 2 | ″ |
| Six mouchoirs des Indes, rouges, au S$^r$ Le Comte. | 20 | ″ |
| Six mouchoirs blancs, au S$^r$ Moreau. | 12 | ″ |
| Quatre paires de manchettes & les jabots de moufseline bridé garnie de petites dentelles, à la dame Léger. | 23 | 19 |
| Une paire de manchettes de dentelle de Flandre, à la dame Feuillet. | 7 | ″ |
| Une paire de manchettes d'antoillage garnie de petites dentelles, au S$^r$ Moreau. | 4 | 19 |
| Six mouchoirs blancs, au S$^r$ Feuillet. | 16 | 11 |
| Douze petites ferviettes à café, damaffées, à la dame Moreau. | 8 | ″ |
| Six chemifes garnies de moufseline, au S$^r$ Moreau. | 28 | ″ |
| Deux petits flambeaux à colonne de cuivre doré, au S$^r$ Narguas. | 19 | 6 |
| Deux autres petits flambeaux à colonne de cuivre doré, au S$^r$ Narguas. | 29 | 1 |
| Deux flambeaux & leurs bobèches de cuivre doré, au S$^r$ Batifte. | 36 | 3 |
| Une canne de bois a pomme d'argent, au S$^r$ Narguas. | 6 | ″ |
| Une canne de bois & une épée de deuil, au S$^r$ Delcaut. | 6 | ″ |
| Un parafol de taffetas cramoify, au S$^r$ Feuillet. | 10 | 15 |
| Une canne garnie d'une pomme d'yvoire, au S$^r$ Brichard. | 17 | ″ |
| Une canne, au S$^r$ Narguas. | 18 | 5 |
| Une vieille commode de bois de rapport à deffus de marbre, au S$^r$ Hochard. | 40 | 2 |
| Deux couffins de vieille tapifferie foncés de boure, au S$^r$ Mignot. | 1 | 5 |
| Une chaife longue en trois parties & fon couffin couverts de velours d'Utreck cramoify, au S$^r$ La Roze. | 55 | ″ |
| Quatre fauteuils couverts de velours d'Utreck cramoify, au S$^r$ Le Sueur. | 37 | ″ |
| Une grille de feu ornée de bronze doré, pelle, pincette & tenaille & une barre de fer, au S$^r$ Delcaut. | 48 | ″ |
| Un petit paravent à fix feuilles de papier cramoify, au S$^r$ Delcaut. | 11 | 1 |
| Une petite commode de bois de rapport à trois tiroirs fermant à clefs garnis de bronze & à deffus de marbre, au S$^r$ Feuillet. | 82 | ″ |

|  | Livres. | Sols. |
|---|---|---|
| Une autre petite commode de bois de rapport à deſſus de marbre, au Sʳ Feuillet. . . . . . . . . . . . . . . . . . . . . . . . . . . . . . . . . | 50 | 19 |
| Six chaiſes couvertes de vieux velours d'Utreck cramoiſy, au Sʳ Huat. . . . | 80 | ” |
| Une petite chaiſe couverte de velours d'Utrek cramoiſy, au Sʳ Le Brun. . . | 11 | 14 |
| La houſſe de lit complète de camelot moiré cramoiſy & la courtepointe de pareil avec panache, & la courtepointe avec couchette à la polonaiſe, au Sʳ Lambert. . . . . . . . . . . . . . . . . . . . . . . . . . . . . . | 248 | ” |
| Un entredeux de croiſée de deux glaces de 28 & 33 ſur 23 dans ſa bordure de bois doré, au Sʳ Bailly. . . . . . . . . . . . . . . Eſt. 60 liv. | 122 | ” |
| Un tremeau entre croiſées de deux glaces de 31 & 17 ſur 35 dans ſon parquet peint en gris avec ornements de ſculptures en bois doré, au Sʳ Le Blanc. . . . . . . . . . . . . . . . . . . . . . . Eſt. 100 liv. | 169 | ” |
| Un ſecrétaire de bois de rapport à deſſus de marbre, au Sʳ Feuillet. . . . . | 71 | 19 |
| Deux morceaux de vieille tapiſſerie verdure, & pluſieurs bouts de planches, au Sʳ Blondel. . . . . . . . . . . . . . . . . . . . . . . . . . . . . . | 3 | ” |
| Un quart de vin crû du pays, à Mˡˡᵉ Benard, à la charge pour elle de payer les droits dûs au Roy ſi aucuns ſont dûs. . . . . . . . . . . . . . . . | 16 | 1 |
| Un quart de vin de Bourgogne, au Sʳ Lambert, à la charge par l'adjudicataire de payer les droits dûs au Roy, ſi aucuns ſont dûs. . . . . . . . . . | 33 | 13 |
| A l'égard d'un tableau ovale repréſentant le père du dit deffunt ſieur Pineau (1), peint ſur toille & dans ſa bordure de bois doré & des portraits en plâtre repréſentant la dame Moreau & la demoiſelle Moreau, petite fille dudit ſieur Pineau, il n'en a pareillement été fait aucune priſée comme repréſentant des portraits de famille & il en a été ſeulement queſtion pour mémoire, cy. . . . . . . . . . . . . . . . . . . . . . . . . . . . . Mémoire. | | |
| Un Chriſt d'yvoire (2) ſur ſa croix de bois, priſé la ſomme de dix-huit livres, cy. . . . . . . . . . . . . . . . . . . . . . . . . . . . 18 liv. | | |

---

(1) Le « tableau » en queſtion n'eſt certainement pas le portrait de Nicolas Pineau qui a été reproduit dans le cours de ce livre : on ignore ce qu'il eſt devenu.

(2) Ce Chriſt d'ivoire fut légué à Mme Louiſe-Victoire Pineau, fœur Saint-Dominique, de la communauté des Urſulines de Provins. (V. *Teſtament* de Dominique Pineau.)

# ÉTAT DES OUVRAGES

## DE NICOLAS ET DE DOMINIQUE PINEAU

*d'après leurs deffins originaux inédits* (1).

---

Lambris, cheminée, plafond " pour M. Dailly ". (Hôtel Pontchartrain?) — *Exécuté pour M. d'Ailly.*

---

Fontaine " pour la falle à manger de M. de Voyer, à Afnière, 5 juillet 1750 " (avec plan & coupes).

" Cheminée du fallon de Monfieur Le Voyer, à Afnière, 9 juillet 1750. "

Plan de la " Chambre à coucher de Mme la marquife de Voyer ", avec notes indicatrices.

---

(1) Nous avons rappelé que Nicolas Pineau, inventeur du contrafte dans les ornements, a créé en France le ftyle Régence, ftyle original & caractériftique. Les grands architectes & les amateurs, je l'ai dit aufli, charmés de fa manière nouvelle, l'ont fort employé : on en voit la preuve. Cet artifte paraît s'être conformé à l'antique précepte : *Nulla dies fine linea.* Plus de cinq cents motifs de fon invention, par nous recueillis & qui ne repréfentent certainement qu'une partie graphique de fon œuvre d'architecte-fculpteur, permettent tout au moins de le penfer.

Les deffins de Dominique Pineau, d'une facture différente, portent le plus fouvent une infcription qui facilite leur claflement & leur inventaire.

S'il n'eft pas très difficile de diftinguer entre eux les deffins des Pineau, on ne pour-

« Cheminée de la gallerie de M. le marquis Le Voyer d'Argenſon, à Aſnieres, 16 ſeptembre 1750. »

« Niche pour le poelle de la ſalle de la Comédie de la maiſon de Monſieur le marquis d'Argenſon, à Aſnière, 16 mars 1751. » (Deſſin du poèle & cotes.) — *Ex. pour M. d'Argenſon (Le Voyer).*

Cette ſuperbe maiſon exiſtoit encore il y a quelques années.

Clés de voûtes avec cartouches « pour les 2 croiſées des pans coupés du pavillon du milieu de la ſale ſur la cour, à Aſnière, 25 juillet 1751 ». (Ce deſſin n'a pas été exécuté.)

---

« Deſſus de porte » : armoiries des d'Eſparbès de Luſſan. — *Ex. pour le marquis d'Aubeterre.*

---

Lambris & portes des « ſalons de M. Daugny ».

Deux conſoles « pour M. Daugny ».

Deux autres conſoles « pour les 4 niches des 2 ſallons de M. Daugny ». — *Ex. pour M. d'Augny. (Probablement le fermier général.)*

---

Cheminées, lambris, conſole « à l'hôtel de Bonnac, au delà [   ] à l'hôtel de Vilars, rue de Grenelle, fauxbourg Saint-Germain. » — *Ex. pour M. Bonnac. (Duſſon de Bonac?)*

---

« Fronton de la porte cochère de Bon-Secours, rue de Charonne. » — *Ex. pour Bon-Secours.*

---

roit faire exactement à Nicolas & à ſon fils Dominique la part qui revient à chacun d'eux de leurs ouvrages de ſculpture : ils ont collaboré enſemble juſqu'au moment où Dominique « logea en ſon particulier » & « s'établit » — peu de temps avant ſon premier mariage : vers l'année 1739. Plus tard, après un rapprochement, il eſt probable que le fils redevint l'auxiliaire de ſon père, chargé de travaux importants.

En réſumé, des indications ci-deſſus les unes ont été extraites d'un regiſtre domeſtique des Pineau, & les autres relevées ſur les notes inſcrites en marge de leurs deſſins. Quant aux renſeignements relatifs à la plupart des rues indiquées, ils ſont empruntés au livre intéreſſant de M. le comte d'Aucourt : *les Anciens Hôtels de Paris* (Paris, H. Vaton, 1880).

BIBLIOTHÈQUE POUR LE MARQUIS DE VOYER D'ARGENSON
Par Nicolas Pineau. (Coll. Émile Biais.)

« Cabinet d'aſſemblée de M. de Boulogne, pour ſa maiſon proche Hauteville. » — *Ex. pour M. de Boulogne.* (*Boullogne de Brenneville, tréſorier de l'extraordinaire des guerres?*)

Lambris : « M. Bouret, 1744, janvier. »

Attributs « pour la ſalle à manger de M. Bouret, au deſſus de porte à Croix-Fontaine » : Trompe de chaſſe, tyrſe, bouteille cliſſée, filet d'oiſeleur, gobelet, feuillage.

Plafond avec attributs de chaſſe.

« M. Bouret, en 1744. Salle de compagnie, face de la cheminée & du vis-à-vis, le 27 janvier. » — « Boiſerie » avec deſſus de porte : Trophée de chaſſe. (Coll. Émile Biais.)

Mauſolée chargé de cette inſcription : « STEPHANO MICHAELI BOUREO, *quod...* » — *Ex. pour Bouret, tréſorier général de la maiſon du Roi, fermier général.* (Coll. Polavtzoff.)

---

« Ouvrages en boiſeries pour M. Boutin. » M. Boutin en a approuvé les deſſins : « Bon à exécuter, ce 20ᵉ mars 1738 (Signé : Boutin). »

« Coſté des croiſées de la ſalle à manger de Monſieur Boutin. »

« En face de la 3ᵉ rampe du côté oppoſée de l'eſcalier de M. Boutin. »

« Côté des croiſées & vis-à-vis de l'eſcalier de M. Boutin. »

« Salle de compagnie. — Chambre à coucher. »

Fronton : « le *ſoinc* & la *vigilence* pour la maiſon de M. Boutin. » — *Ex. pour Boutin, tréſorier de la Marine, hôtel Ménars, rue Richelieu, &c.* (1).

---

Mauſolée. En marge : « M. de Bouville » (au crayon). Voici une note de Nicolas Pineau, écrite à l'encre, au bas de ce deſſin : « La principalle figure de ce mauſollée repréſente la Religion appuiyé ſur un Éléphan & foullent au pied léreſie. L'enfant quy eſt de l'autre cotée apuyé ſur une urne eſt la Prudence quy fait auſſy alluſion à la famille du defun quy prens ſoins d'en conſerver la mémoire par ce monument & les armes ſont négligemment apuyé ſur ce vaſe funéraire. L'arbre de cheſne marque la fermeté que doit avoir un ſage magiſtra dans l'adminiſtration de ſa charge. La peau quy y eſt ataché

---

(1) Voir, ſur ce financier, Mme Vigée-Lebrun, *Souvenirs* (t. II, p. 260).

eft celle d'un ydre, fimbolle des vices punis par la vigilence des juges: l'enfant quy eft en haut repréfente l'Éternité quy, pour conferver la mémoire du defunt, porte fon nom jufqu'aux cieux; le tout eft porté fur un petit corp d'architecture foutenue par fix confolles dont deux font de face & moins faillantes que les quatres autres quy font fur les deux flanc. » (Plan, coupe, deffin.) — *Ex. pour M. de Bouville.* (Coll. Polovtzoff.)

---

Décoration « pour la bibliothèque de M. de Caftanières » : dans des vouffures : l'*Éloquence*, l'*Hiftoire*, l'*Étude*, la *Poéfie*. (Collection de M. le baron Jérôme Pichon.) — *Ex. pour M. Caftagnères, marquis de Châteauneuf, diplomate, &c., mort en* 1728.

---

Un fronton allégorique porte : « M. le duc de Châtillon. »
« Cofté de la cour de la porte cochère de Monfeigneur le duc de Châtillon. » — *Ex. pour le duc de Châtillon.*

---

« Pour M. Clôtrier. » Écrit par N. Pineau fur un feuillet où fe trouvent deffinés un *vafe* et un *tracé de jardin*. La note fuivante, en marge, d'une autre main : « Monfieur Clôtrier le prie d'aporter toute les diligence poffible pour le (*fic*) ouvrage qu'on lui a donné. » — *Ex. pour Clôtrier* (?).

---

« Hôtel de Conti à Paris, 1733. » — *Ex. pour le prince de Conti.*

---

De Dominique Pineau un deffin à l'encre de Chine : fronton pour la boutique « *à la Coupe d'or* ». — *Ex. pour la Coupe d'or.*

---

Cadre « pour le portrait de Monfeigneur le Dauphin, 6 juillet 1747. » Cotes : « largeur : 3 pieds, 3 pouces, 9 lignes; hauteur : 4 pieds, 4 pouces, 3 lignes. » — *Ex. pour le Dauphin.*

---

Cartouche; deffus de porte : « M. Dufort. » — *Ex. pour Dufort, probablement Grimod Dufort, frère de Grimod de la Reynière, nommé fermier général en* 1721 (1).

---

(1) « Il étoit à la tête des Fermes & des Poftes. Il avoit acheté l'hôtel de Chamillart,

DESSIN DE CHEMINÉE ET DE LAMBRIS
De l'invention de Nicolas Pineau. (Coll. Émile Biais.)

# PIÈCES JUSTIFICATIVES.

Porte & deſſus de porte orné d'un cartouche ſurmonté d'une couronne de marquis. ſur l'un de ces deſſins : « Mme la marquiſe de Feuquières, rue de Varennes »; ſur l'autre : « pour la maiſon de Mme la marquiſe de Feuquières, rue de Varennes. » — *Ex. pour de Feuquières.*

Cheminée : « chambre de M. de Fontenay, 1743, & envoyé à Dreſde. »

Conſole « pour M. de Fontenay. »

« Trumeau de la chambre de M. de Fontenay, fait au mois d'aouſt 1743, & envoyé à Dreſde. » — *Ex. pour de Fontenay, Gaſpard-François de Fontenay, général feld-maréchal lieutenant général des armées de Saxe, envoyé extraordinaire de S. M. orthodoxe à la cour de France.*

« Deſſus de la porte cochère de M. Fournier. » (Large cartouche ſupporté par une tête humaine, palme, &c.) — *Ex. pour Fournier.*

Conſole « pour M. Jean-François Froidebize, colonell du régiment de dragons de Kioffky, ſous le général Veisbac, couſin de M. de War. » — *Ex. pour Froidebize.* (Coll. Polavtzoff.)

Deſſus de porte, cartouches : « *M. Darcour, rue de l'Univerſité.* » — « Profile naturele de la corniche de Monſieur Darcour, rue l'Univerſité. » — *Ex. pour le duc d'Harcourt.*

Décorations d'appartements, entre autres « un côté de la grande ſalle », porte, chapiteau de colonne, &c.; « pour la maiſon du prince d'Iſenghien, à Sureſnes. » Ces deſſins portent l'approbation de Brizeux, architecte du prince. — *Ex. pour le prince d'Iſenghien.* (Coll. de M. le baron Jérôme Pichon. — Cet éminent bibliophile, qui poſſède auſſi un très joli portrait, ſur toile, de Brizeux, m'écrit : « Le maréchal prince d'Iſenghien demeuroit à Paris rue du Bac. Il avoit une des plus belles collections de romans de chevalerie qui aient exiſté; ſa vente a eu lieu en 1756. »)

---

bâti ſomptueuſement par le contrôleur général de ce nom, & Dufort, le trouvant peu commode, y fit pour 200 000 ll d'embelliſſements. » (*Vie privée de Louis XV,* t. I, p. 325.)

« M. de Lailly ». Cette mention fe trouve fur des deffins de cheminées, un cartouche deffus de porte, &c. — *Ex. pour Lailly (Thiroux de Lailly, fermier général).*

« Boiferies & lambris » fculptés pour M. Labauve. — *Ex. pour Labauve.*

Panneaux & cadres « pour M. de la Marck ». — *Ex. pour Louis-Pierre-Engilbert la Marck, lieutenant général des armées du Roi, mort en* 1750, *âgé de* 76 *ans, à Aix-la-Chapelle.*

Cartouche dans un fronton orné d'un mufle : « Au Lion d'or ». — *Ex. pour le Lion d'or.*

« Projet de tabernacle pour le chœur de l'églife de Saint-Louis de Verfailles, octobre 1742 » (avec plan).

« Fond de la chapelle de la Vierge de l'églife de Saint-Louis de Verfailles, novembre 1742 ». — *Ex. pour Saint-Louis de Verfailles.*

« Pour l'un des deux panneaux du tabernacle de Lugny, 29 juillet 1745 » : cartouche, étole, aiguière, encenfoir, branche d'arbufte.... — Autre panneau : palme, flambeau, miffel, ciboire rayonnant.... Nombreux « panneaux pour la Chartreufe de Lugny ».

Fronton : enfant treffant des guirlandes de fleurs qui partent d'un vafe placé au centre.

« Plan des gradins » pour le tabernacle « approuvé pour être exécuté à Paris, par M. Pineau, ce 22 feptembre mille fept cens quarante trois [figné : ]. Fr. Goulard, chanoine, prieur de la Chartreufe de Lugny. »

Chaire à prêcher.

Salle capitulaire : lambris, panneaux, ftalles, trône avec dais, décoré d'une mitre, d'une croffe & d'un écuffon armorié. — *Ex. pour Lugny.* (Coll. J. Pichon & Émile Biais.)

# PIÈCES JUSTIFICATIVES.

Entrées de ferrures & fauſſes entrées « pour le grand cabinet de Mme la ducheſſe de Mazarin »;

« Agraffes pour des verroux à reſſort du grand cabinet de Mme de Mazarin »;

« Rozette pour les boutons des portes du grand cabinet de Mme de Mazarin »;

« Ornement de moulures (qui n'a pas fervi) »;

« Chambranle de cheminée pour la cheminée de marbre verd de mair (*fic*) du cabinet & ornemens de bronze »;

Fronton de porte : « HÔTEL DE MAZARIN ».

« Porte de paſſage du côté du jardin de l'hôtel Mazarin » : clé de voûte rocaille furmontée d'un vafe fleuri.

« Côté de la porte cocherre de l'hôtel de Mazarin »;

« Côté de la cour de la porte cocherre de l'hôtel Mazarin » (cartouche avec le chiffre M. L.).

« Cheminée pour le petit cabinet de Mme de Mazarin »;

Porte de falon furmontée du chiffre précité;

Cheminée « pour le cabinet de toillette de Mme de Mazarin »;

Plafond « pour Mme de Mazarin »;

Vafe fleuri « pour le deſſus de la porte du paſſage du côté du jardin »;

« Pour la chambre à coucher de Mme la ducheſſe de Mazarin »; quatre motifs dans une moulure : « l'*Odorat*, par une femme, un bouquet de roze, un chien & un vafe pour les odeurs qu'on tirent par la diftilation ; l'*Ouye*, par une femme qui joue de la lir, un lièvre ; la *Veue*, par une femme tenent une lunette, un loup cervier & une épervier; le *Goût*, par une femme tenent une pome d'apis, une corbeille de fruits & un ortolent. » — *Ex. pour Mme la ducheſſe de Mazarin.*

---

« Chambres de M. & Mme le comte & la comteſſe de Midelbourg, à Surenne ».

Cheminées, plafonds, &c. : « M. le comte de Midelbourg, à Surenne, may 1747 — & Mme de Midelbourg ». — *Ex. pour le comte de Middelbourg, maréchal de camp, gouverneur de Bouchain-fur-l'Efcaut* (1).

---

(1) « Le comte de Midelbourg, maréchal de camp, frère unique du maréchal d'Ifen-

« Fonds de baptefme pour M. le curé de Morengis ». — *Ex. pour le curé de Morengis.*

« Cheminées en marbre blanc à pans coupés de M. le comte de Municz, envoyées en 1740 ». Un de ces mêmes modèles fervit « pour le petit cabinet de Mme de Mazarin ». — *Ex. pour le comte de Municz.*

« M. Naudon » (fur des deffins : vafes, lambris, &c.). — *Ex. pour Naudon ou Nandon.*

« Efquiffe pour raccommoder le dais de Saint-Nicolas « des Champs ». Poids du dais de Saint-Nicolas : pèfe, chaffis avec fa garniture, les baftons & les traverfes . . . 154" les pommes de carton & les panaches de plumes. . . . . . . . . . . . . . . . . 6"

En tout : . . . . 160". »

— *Ex. pour l'églife Saint-Nicolas-des-Champs.* (Coll. Polavtzoff.)

« Cheminées pour M. le comte Ouchaloff ». — *Ex. pour M. Outchaloff.*

Au bas d'un deffus de porte : « pour le Palais-Royal ». — *Ex. pour le Palais-Royal.*

« Fonts baptifmaux de Saint-Paul ». — *Ex. pour l'églife Saint-Paul.*

Deux candélabres : l'un accompagné de fon plan en coupe, l'autre muni de fes flambeaux & pendeloques : « Mme la marquife de Pompadour ».

---

ghien, avait époufé Pauline-Louife-Marguerite-Françoife de La Rochefoucauld de Roye....» (*L'Europe vivante & mourante*, 1759.) Il étoit beau-père du duc de Lauraguais, le grand bibliophile. (*Calendrier des princes & de la nobleffe de France*, 1766.)

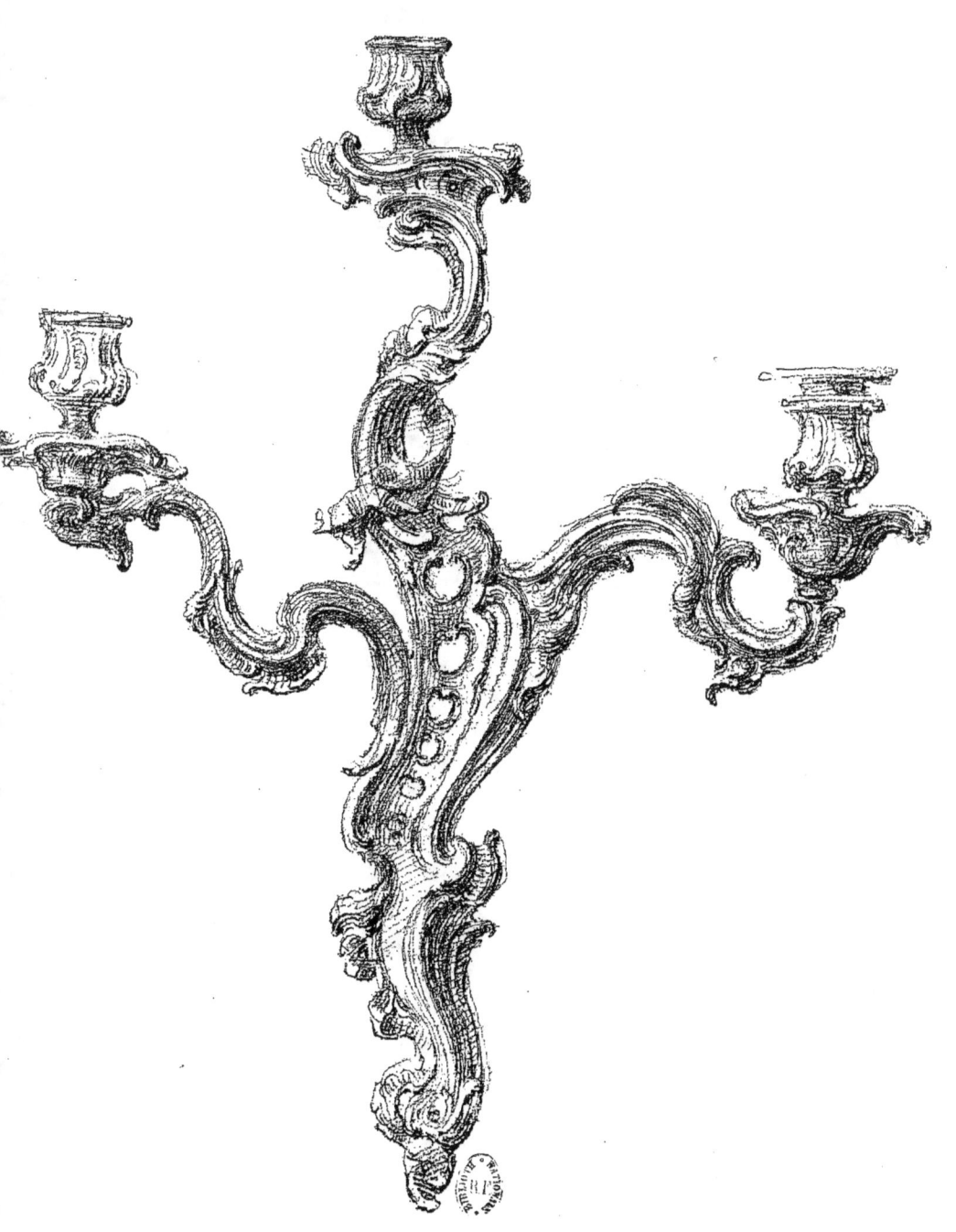

PROJET DE CANDÉLABRE-APPLIQUE
Par Nicolas Pineau. (Collection Émile Biais.)

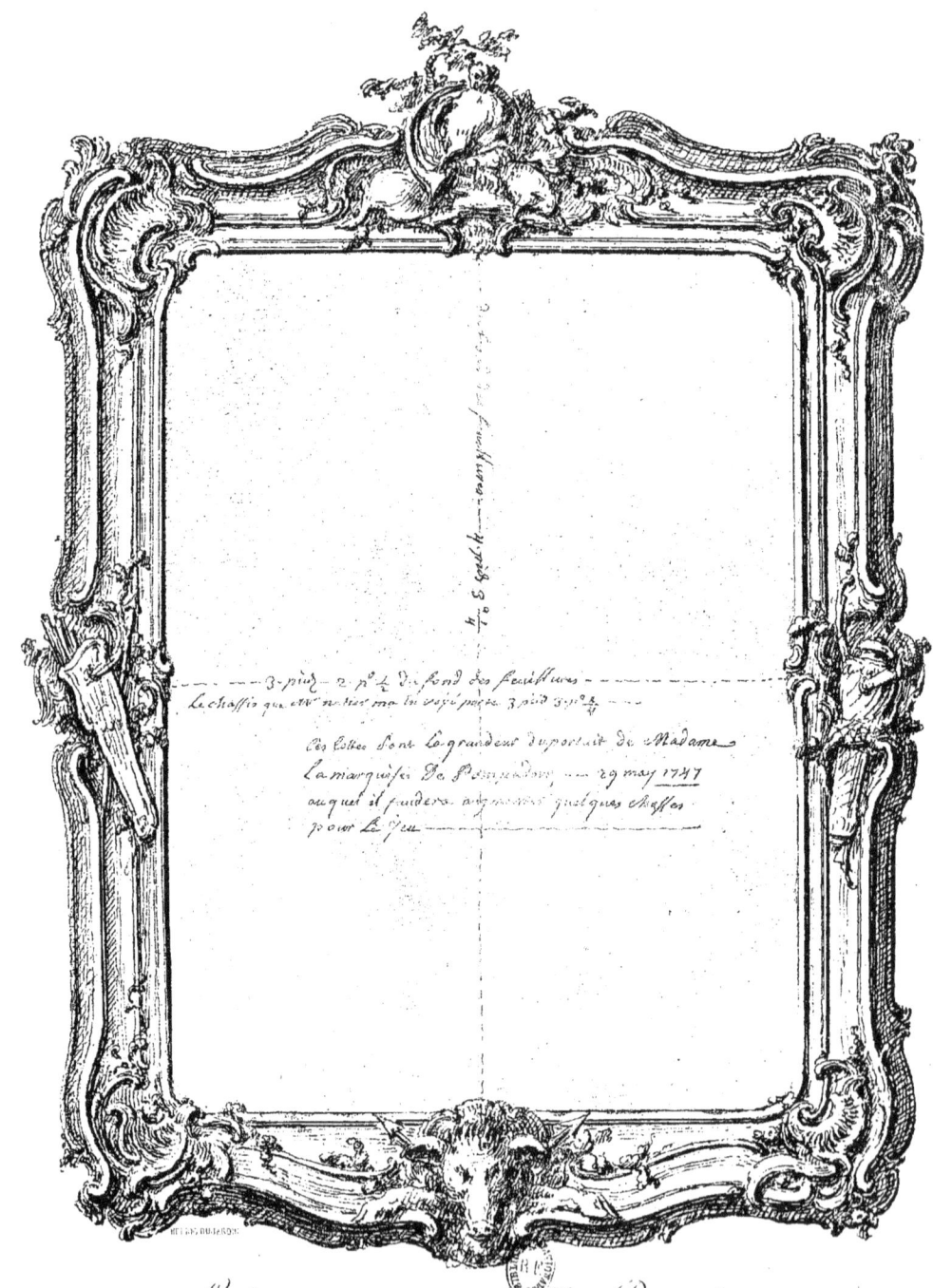

Cadre, pour un portrait de M.me de Pompadour
par Mattier, d'après le dessin de Nicolas Pineau
(Collection de S.Ex. le Comte Polovtzoff, Ministre d'État de S.M. le Czar)

## PIÈCES JUSTIFICATIVES. 165

Cadre. On y lit cette note de la main de N. Pineau : « 3 pieds 2 pouces du fond des feuillures. Le chaffis que M. Natier m'a envoyé porte 3 pieds 3 pouces $\frac{1}{4}$ (de large) »; en hauteur, « du fond des feuillures, 4 pieds 3 pouces $\frac{1}{4}$. Ces cottes font la grandeur du portrait de Madame la marquife de Pompadour, 26 may 1747, auquel il faudera augmenter quelques choffes pour le jeu ». — *Ex. pour Mme de Pompadour*. (Coll. Polavtzoff.)

Au bas de deux projets de plaques funéraires fculptées & ornées : « pour M. Peri ». — *Ex. pour M. Peri*.

Nicolas Pineau a deffiné un furtout de table & plufieurs pièces d'orfèvrerie ornés de l'aigle impérial de la Ruffie. Un nombre important de fes deffins faits à Saint-Pétersbourg fait actuellement partie de la collection Émile Biais. On y remarque des panneaux pour la « falle des feftins », des lanternes d'efcalier; des maufolées, des rampes, des projets de ftatues : la *Juftice*, l'*Amour de la Patrie*, la *Paix*, la *Concorde*, la *Clémence*, la *Prudence*, la *Vertu héroïque*, la *Religion*, &c.

Parmi fes croquis, des fontaines, des pièces d'eau avec cafcades, des obélifques, des arcs de triomphe, des monuments divers. — *Ex. pour Saint-Pétersbourg*.

« Plan & coupe d'une ferre pour le jardin de S. Ex. M. le comte de Rabutin, à Pétersbourg ». — *Ex. pour le comte de Rabutin*.

« M. Renault ». — *Ex. pour M. Renault*.

« Bordure pour le portrait de M. de la Reynière. Le tableau a 2 pieds 5 pouces $\frac{1}{2}$ de large fur 3 pieds 1 pouce de haut ». — *Ex. pour M. de la Reynière, fermier général*.

En 1739, Dominique Pineau fut chargé, par Hardouin Manfard, de fculpter les boiferies d'une « maifon rue Richelieu » (?). — *Ex. rue Richelieu*.

Deſſus de porte feſtonnés, cheminées.

Un croquis par N. Pineau eſt ainſi annoté : « M. le maréchal de Roquelaure ». (Collection de M. le baron J. Pichon.)

Plafond, panneaux. — *Ex. pour le maréchal de Roquelaure.*

---

Pluſieurs deſſins d'appartements, par N. Pineau, portent cette déſignation : « M. Roullier, rue des Poulies », ou cette autre : « M. & Mme Drouillet »; une autre enfin : « Échelle des deſſeins pour tout le bâtimens de M. Rouillier, rue des Poulies ». — *Ex. pour M. de Rouillé.* (Coll. de M. le baron Pichon & Émile Biais.)

---

Lambris, trumeaux, cheminées, &c. — *Ex pour le comte du Roure.*

---

« Deſſus de porte du cabinet de Sa Majeſté »; deſſus de porte « de l'antichambre ». (Ces deux indications ſont relatives à deux deſſins ſur une même feuille.) — *Ex. pour S. M.*

---

En marge de pluſieurs deſſins de Nicolas : « M. Trudaine ». — *Ex. pour M. Trudaine, intendant des finances.*

---

« Cheminées pour M. le comte La Van Valde ». — *Ex. pour le comte La Van Valde.*

---

Décoration d'une porte principale : les armes de M. Duvaucel, « pour le fronton, du côté de la cour du château de la Norville ». (Collection de M. le baron J. Pichon.) — *Ex. pour M. du Vaucel, fermier général* (1). (V. Table des gravures.)

---

(1) V. *Vie privée de Louis XV*, Londres, 1783, t. I, p. 320. — Parmi les créanciers du comte de Sabran « admis à faire valoir leurs droits » figuroit « un ſieur Pineau » pour

FOND DU CABINET DE M. DE ROUILLÉ
Par Nicolas Pineau. (Coll. de M. le baron Jérôme Pichon.)

# PIÈCES JUSTIFICATIVES.

Dominique s'attachait, en 1774, à faire les « plans des reſtaurations » de ſes deux maiſons ſiſes rue du Verbois & rue Neuve-Saint-Martin. A Saint-Germain-en-Laye, il traça les plans de ſon « jardin avec charmille, boulingrins & ſalles couvertes par des tilleuls ». — *Ex. pour la rue du Verbois.*

Cartouche; deſſus de porte : « Hôtel de Vilars ». — *Ex. pour le maréchal de Villars.*

Fronton, porte cochère, lambris, panneaux. — *Ex. pour le maréchal de Villeroy* (1).

Nicolas Pineau a compoſé un frontiſpice où ſe développe la richeſſe du contraſte & qu'il deſtinoit à quelque autre « cahier » de ſes « inventions »; on y lit cette inſcription de ſon écriture, ſous forme de titre : « *Deſſein d'ornemens par....* » Le frontiſpice n'a pas été gravé.

Il avoit auſſi projeté de publier une ſuite de *rampes*, de *baluſtres*, de « *cartouches en clés de voûte* » dont un certain nombre de feuilles ont été heureuſement retrouvées & préſenteroient d'excellents modèles.

Enfin ce même artiſte a fait, pendant ſon ſéjour en Ruſſie, pluſieurs « plans & coupes de navires » géométralement tracés à l'encre (2).

---

« une ſomme de 762ᵗ. » — « Meſſire Honoré, comte de Sabran, des comtes de Forcalquier, grand ſénéchal pour le Roi de la ville de Toulon, premier chambellan de feu S. A. R. le duc d'Orléans, régent du royaume », acquit la ſeigneurie de la Norville, le 3 octobre 1730, pour la ſomme de 190 000ᵗ. Elle fut enſuite vendue, moyennant 200 000ᵗ, à François-Jules Duvaucel, le 27 juin 1737. « M. Duvaucel décéda au commencement de l'année 1739. L'un de ſes trois fils : Jules-Nicolas Duvaucel, tréſorier général des aumônes & offrandes du Roi, devint propriétaire de la terre de la Norville, le 9 décembre 1739. C'eſt celui-là qui « fit à ſa propriété de notables changements. » (L'abbé A.-E. Genty, *Hiſtoire de la Norville & de ſa ſeigneurie*. Paris, Victor Palmé, 1885, p. 115 à 120.)

(1) « Le caractère du maréchal de Villeroy étoit celui d'un bon homme qui aimoit aſſez le bien. Il affectoit d'être bon patriote, & ſe piquoit ſurtout d'être ferme dans ſes amitiés ou inimitiés... » (*Vie de Ch.-Henry comte de Hoym*, par le baron Jérôme Pichon, publiée par la Société des Bibliophiles françois. Paris, MDCCCLXXX, t. I, p. 49.)

(2) Tous les deſſins ci-deſſus déſignés qui ne portent pas de mention ſpéciale font partie de la collection Émile Biais.

On peut mentionner une carte (devenue rariſſime), due à François-Nicolas Pineau : « Carte du Diſtrict de Cognac, département de la Haute-Charente, levée d'après les cartes de M. de Caſſini, & certifié conforme à l'original par moi architecte souſſigné, à Jarnac; le 8 aouſt 1790. PINEAU. » Cette carte, gravée par Beaublé, eſt à l' « échelle de 8 lieues communes de France »; elle eſt in-4°.

FIN DES PIÈCES JUSTIFICATIVES.

# TABLES

# TABLE ANALYTIQUE*

## A

Académie de Saint-Luc. Nicolas Pineau fuit les cours, 16.
Adreffes notées par F.-N. Pineau, *112.
Agathe (Cachet d'), repréfentant un finge, *154.
Agathe (Étui d'), garni or & brillants, *89, *117.
Aguesseau (Mgr d'), chancelier de France, *84.
*Alexiewitz (Abrégé de l'hiftoire du czar Peter)*, 17, note 3.
Ailly (d'), *157. V. Dailly.
Allouet (Jean-Louis), libraire, *84.
Alsemberg, *78.
*Amufement littéraire*, 3 vol., *154.
Angoulême. Réfidence de Pierre-Dominique Pineau & de fa famille, 69.
Anneau d'or, *153. V. Bagues.
Antin (Duc d'). Pierre le Grand loge dans fon château décoré par N. Pineau, 18.
Arcs de triomphe, *165.
Argence (Achard-Joumart-Tifon, marquis d'), *93.
Argenson (Le Voyer d'). V. Voyer (Le).
Armoires, *89.
Artois (Comte d'), *105, note 1.
Affiette de faïence à fleurs, *149.
Affiette de fraifes fur pied doré, *151.
Affiette de porcelaine de Sève avec écuelle couverte, *153.
Attributs, *159.

Aucourt (Comte d'), *Anciens hôtels de Paris*, *158.
Augny (d'). V. Daugny.
Aumale (Mgr le duc d'), 61, note 2.

## B

Babel, 28.
Bagues, *89, *117, *153.
Bague d'une dent d'élan, *153.
Bague repréfentant Henri IV & Louis XV, 46, *153.
Barry (Mme du), 40 & note 2.
Baudeau (François), officier aulnier de toile à Paris, *87, *95.
Baudeau (Élizabeth), époufe de J.-J. Delamalle, *87.
Baudeau (Marguerite-Périne), époufe de Pierre-Louis Le Conte, *87.
Baudeau (Marie-Anne), époufe de Jean Pingore, *8 ( .
Baudeau (Dlle Marie-Thérèze), feconde époufe de Dominique Pineau, 38 & note 2. — Son contrat de mariage, *87, *91, *94.
Baudouin, marchand-épicier à Saint-Germain-en-Laye, *89.
Bayle (*Dictionnaire hiftorique* de), *88.
Bazinet (Dlle Marguerite), *93.
Bec de diamants, *89.

---

(*) L'aftérifque fignifie *Pièces juftificatives*.

BÉGULLE, curé de Saint-Quiriace, à Provins, 48.
BÉLANGER, architecte du comte d'Artois, *107.
Bellevue (Château de), 33.
BELLIER DE LA CHAVIGNERIE (Émile), *Artiſtes françois du dix-huitième ſiècle oubliés ou dédaignés*, 48, note 2.
Bergère, meuble, *113.
BERNARD, ſculpteur (Deſſin de), *150, note 1.
BESNARD (Mlle Catherine), femme Le Normand, *99.
BIAIS (Émile), 27, note. — *M. le comte de Jarnac & ſon château*, 51, note 1. — *Inventaire des meubles & effets exiſtant dans le château de Jarnac en 1668*, *110, note 1. — Collection, *165.
Bijoux & pièces d'orfèvrerie, vendus à la mort de Dominique Pineau, 46.
BLOND (Le). V. LE BLOND.
BLONDEL, architecte du Roy, 20, 21 & 22, note 2. — Citation, 23, notes 1 & 2.
BOFFRAND (Germain de). N. Pineau fut ſon élève, 16.
BOILEAU, *154.
Boiſeries, *159 & *paſſim*.
Boîte à mouches, *153.
Boîtes à favonnette, *152.
Boîte de montre en or, *154.
Boîtes d'or, *89.
Bon-Secours, rue de Charonne. Fronton de la porte cochère, *158.
BONJEAN (Marguerite), épouſe de J.-B. Pineau, 12, 15, *91.
Bonnac (Hôtel), rue de Grenelle. Cheminées, lambris, console, *158.
Bonnets de ſoie. Vente de Dominique Pineau, 45.
BORDELON (Dlle Claude), *84.
BOUCHER, 34.
BOUCHET (Claude), graveur du Roy, *84.
Boucle d'or pour col, *154.
Boucles d'oreilles, *89, *119.
Boucles de jarretières, *89, *153.
Boucles de ſouliers, *89, *153.
BOULLOGNE DE BRENNEVILLE. Cabinet d'aſſemblée pour ſa maiſon proche Hauteville, *159.
BOURET, tréſorier général. Lambris, attributs de deſſus de porte à Croix-Fontaine, plafond, ſalle de compagnie, mauſolée, 26, *159.
BOURG-CHARENTE (Seigneurs de), commenſaux du comte de Jarnac, 59
Boutebrie (Rue), *108.
BOUTIN (Simon), receveur général des finances en Touraine, *84.
BOUTIN (Simon-Charles) fils, *84.
BOUTIN, tréſorier de la Marine, rue Richelieu. Travaux divers, fronton, *159.
Boutons de manches, *153.
Boutons d'or, *154.
Bracelet, *117.

Bras de cheminée, *151.
Breloque caſſolette d'or, *154.
BRELUT DE LA GRANGE, notaire à Paris. Inventaire de Dominique Pineau, 44.
BRIE DE SAINT-MÊME (Seigneurs de), commenſaux du comte de Jarnac, 59.
Brillants, *89.
BRINGAUD, prêtre de Saint-Hippolyte de Paris, 16, note.
BRIQUET (Marie-Anne, veuve), *125.
Buffets, *89, *112.
BURGAUD DES MARETS (H.), *Fabeulié Jarnacoais*, *107.

## C

Cabinet d'aſſemblée de M. de Boullogne, *159.
Cabinet des eſtampes, œuvre gravé des Pineau, 27, note.
Cabriolet (Fauteuils en), *89.
Cachet d'une pierre d'agathe repréſentant un ſinge & divers cachets d'or, *154.
Cadre pour le portrait de Mgr le Dauphin, *160.
Cadre pour le portrait de Mme de Pompadour, *165.
Cadre pour M. de la Marck, *162.
CAMUS DE NÉVILLE (Le), intendant de Guienne, 56.
CAMUSAT DE MAUROIS (Mme), *125.
Canapé, *112.
Candélabres, *164.
Canne d'un jet [jonc] à pomme d'or, *153. Cannes diverſes, *155.
CAQUÉ (Pierre), architecte-expert des bâtiments (1739), *77.
CARAVAC ou CARAVAQUE (Louis), peintre, beau-frère de N. Pineau, 17 & note 2.
CARÈS (Nicolas), entrepreneur des bâtiments du Roy, parrain de N. Pineau, 15, note 1.
Cartouches, *160, *161, *162, *167.
CASTANIÈRES (M. de Châteauneuf de). Décoration de ſa bibliothèque (Collection de M. le baron J. Pichon), *160.
CASTELLANE (Mme de), fille de M. le comte de Jarnac, *138.
Catalogue des livres appartenant à M. Pineau fils, *88.
CHABOT (Duc de), 49.
Chaine de montre d'or dite *Pinchebeck*, *154.
Chaiſes, *81, *112, *156.
Chaiſe longue, *155.
Chambre à coucher de la marquiſe de Voyer, *157.
CHAMILLART (hôtel de), *160, note 1.
*Champagne-Saint-Hilaire*, *93.
CHAMPEAUX (A. de), *Le Meuble*, 12, note 2.
Chandeliers, *89.

# TABLE ANALYTIQUE.

CHARLONYE (Seigneurs de la), commenſaux du comte de Jarnac, *59.
CHARPANTIER, jardinier au Luxembourg, *97.
CHARTIER, lieutenant, a légaliſé l'extrait de baptême de J.-B. Pineau, 10, note.
CHARTON, dite *Théodore* (Mme Reine), *125.
Chaſſe (Flacon de), *154.
CHASTRE (Claude, vicomte de la), ſeigneur de Mons, &c., *93, note.
CHATILLON (Duc de). Fronton allégorique de la porte de ſon hôtel, *160.
CHAUVIN (Gabriel), marchand, *84.
CHAUVIN (Marie-Angélique), femme de Roch-Dubertrand, chirurgien-juré, *85.
CHAUVINEAU, curé de la Payne, *93, note.
Cheminées deſſinées ou exécutées par N. & D. Pineau, *157, *158, *163, *164, *166.
Chiffonnières, *112, *150.
Choiſy, 33.
Cizeaux, *117.
Clagni (Château de). J.-B. Pineau y travaille, 12.
CLÉMENT (P.) & A. LEMOINE, *Les Derniers Fermiers généraux*, 32, note 1.
*Clément XIV*, 3 vol., *154.
CLERC (Nicolas Le), libraire, *84.
Clés de voûtes avec cartouches, *158.
CLÔTRIER. Vaſe & tracé de jardin, *160.
CLOUSIER, imprimeur, rue Saint-Jacques, *89.
Coffret, *113 & note 1.
Cognac (Carte du diſtrict de), *168.
COLLIN (N.), marchand, *87.
Cols de vieille mouſſeline, *154.
Commodes, *81, *89, *113, *155, *156.
Compiègne, 33.
CONDÉ (Prince de), *110, note 2.
Conſoles, *158, *161.
CONTE (Pierre-Louis Le). V. LE CONTE.
CONTI (Hôtel de), *160.
Coq-Saint-Jean (Rue du), *119.
Couchette à la polonaiſe, *156.
Coulant de cravate d'or, *153.
Couleur de viande hachée (Habit), *153.
Coupe d'or (A la), fronton pour la boutique, *160.
COURAJOD (M.), *Livre-Journal de Lazare Duvaux*, 29, note.
Courtepointe avec panache, *156.
COURTOIS (Dlle Aimée), marraine de N. Pineau, 15, note 1.
COUSIN (N.), préſident-prévôt, lieutenant général de police à Saint-Germain-en-Laye, 44, *106.
Couteaux, *117, *153.
Couverts, *117.
COYSEVOX. Donne des conſeils pour les figures à N. Pineau, 16.
CROIX (Marguerite de La), épouſe de F.-N. Pineau, 56.

— Acte de mariage, *105. — Décédée en 1839. Monument funéraire, 64, note.
Croix-Fontaine, *159.
Crucifix d'ivoire, *99, *156 & note 2.
Cuillères à ſoupe & à café, *117.
CUVILLIER ou CUVILLIÉS, père & fils, architectes, 28, note 1.

## D

DAILLY (Travaux pour M.), *157. (Hôtel Pontchartrain?)
DAUGNY (Lambris & conſoles chez M.), *158.
DAUPHIN (Mgr le). Cadre pour ſon portrait, *160.
*Daviler (Architecture de)*, *88.
Décret de la Convention ordonnant de brûler les manuſcrits, livres & parchemins, 62, note 1.
DELACROIX. V. CROIX (de La).
DELAMALLE (Jean-Jacques), maître en chirurgie, *87.
DELAPLANCHE (Claude), parrain de J.-B. Pineau, 10, note.
*Délices de la France*, 33, note 1.
DELOUCHE (Marie-Henriette), épouſe de Pierre-Dominique Pineau (1871), 69. — Après la mort de ſon mari & de ſes trois enfants, elle prend le voile, en 1889, chez les religieuſes de Sainte-Marthe, à Angoulême, 69, note 2.
DENIS (Jean-Jacques), bourgeois de Paris, *87.
Dentelles, *89.
DÉSALLIERS D'ARGENVILLE, *Voyage pittoreſque aux environs de Paris*, 12, note 1, 22, note 3. — *Voyage pittoreſque à Paris*, 24, note 1.
DÉSANDROIN (Mme). Auparavant Mme Saugrain, *140.
DESFÈVES (Dlle Claude-Françoiſe), épouſe de Laurent-François Prault, libraire, *84.
DESJARDINS (Charles Laz, dit), ſculpteur, *77, *95.
Deſſin à l'encre de chine de D. Pineau pour Le Lorrain, *127, note 2.
Deſſins au biſtre & deſſins de J.-M. Moreau vendus à la mort de D. Pineau, 45, *150.
Deſſins & inſtruments à deſſiner. Teſtament de N. Pineau, *81.
Deſſins originaux de N. Pineau, acquis à La Touche & à Jarnac, 28, note 1.
Deſſins divers. Vente de D. Pineau, *150-151.
Dez d'or, *117.
Diamants donnés par le czar Pierre le Grand à N. Pineau & à ſon fils, 45.
Diamant de 600 liv. donné à Variner, procureur au Châtelet. Teſtament de N. Pineau, *81.
Diamant de 800 liv. donné à Semilliard, procureur au Châtelet. Teſtament de D. Pineau, *99.
Doux (Le). V. LE DOUX.

Dubois de Saint-Gelais, *Histoire journalière de Paris*, 17, note 3.
Dufort (Grimod-Dufort?). Cartouche, deſſus de porte, *160.
Dufour (Pierre), libraire, *116.
Dufrayer, prêtre à Saint-Jacques de la Boucherie, *83.
Dumont (Gabriel-Pierre-Martin), profeſſeur d'architecture, 48, note 2.
Dussieux (L.), *Les Artiſtes françois à l'étranger*, 18, note 3.
Dutillet (Mme), *125.
Duvaucel. V. Vaucelle (du).
Duvaux (*Livre-Journal* de Lazare), 27, note 2.

## E

Écuelle couverte & ſon aſſiette de porcelaine de Sève, *153.
Eisenberg (Baron d'), *L'Art de monter à cheval*, gravé par Picart, 49, note 2.
Encoignures, *152.
Entredeux de croiſée, *156.
Épée d'acier damaſquinée, à poignée de filée d'argent, *153.
Épée de deuil, *155.
Épingles, *89.
Essarts (Marquis des), meſtre de camp au régiment de Jarnac-Dragons, 55, note.
Eſtampes (414) de l'œuvre du ſieur Moreau. Vente de D. Pineau, 45, *150 & 151.
Eſtampes envoyées par Moreau à F.-N. Pineau : *Les trois règnes*, d'après l'abbé Delille : *Phocion, la Mort de Marc-Aurèle, Lavinie*, *133.
Étoile de diamants, *89.
Étui d'agate garni or & brillants, *89.
Étuy garni, *117.
Eu (S. A. R. Mgr le comte d'). Recueille Pierre-Dominique Pineau après ſon évaſion & l'inſtalle à Los Sanchales, 69.

## F

Fauteuils. Teſtament de N. Pineau, *81.
Fauteuils à la Reine, *89.
Fauteuils en cabriolet, *89.
Fauteuils couverts d'Utreck cramoiſy, *155.
Fayance, *89.
Fermiers généraux, 24-32.

Fermiers (*Les Derniers*), par P. Clément & A. Lemoine, 32, note 1.
Feuillet (Jean-Baptiſte), ſculpteur, époux de Marie-Sophie Pineau, 38, note 1, 44, 45. — Devenu écuyer, huiſſier de la chambre de Mgr le comte d'Artois & de Mgr le duc de Berry, 56, note 3, 107 & 137.
Feuillet (Laurent-François), bibliothécaire. Né à Paris en 1771. Élevé à Provins & à Paris. Il eſt ſoldat, puis réformé. A une place à la Tréſorerie. Il devient ſous-bibliothécaire, puis bibliothécaire à l'Inſtitut. Bibliographe diſtingué. Il perd l'uſage de ſes jambes & meurt en 1843, *121, *124, *126, *127.
Feuillet (Famille), *96.
Feuquières (Marquiſe de), rue de Varennes. Deſſus de porte avec cartouche pour ſa maiſon, *161.
Feux & bras de cheminée, *89.
Figures en plâtre ſur pied de bois doré, *151.
Flambeaux, *113, *152, *155.
Flacon de chaſſe, *154.
Fœnis (Alexandrine), épouſe de Jean-Nicolas-Paul Pineau, pharmacien, & mère de Dominique, 67.
Foin Saint-Jacques (Rue du), *108.
*Fontaine (La) & Fénelon*, *139.
Fontaine pour la ſalle à manger de M. de Voyer, *157.
Fontaines, *149 & *165.
Fontainebleau, 33.
Fontenay (Gaſpard-François de). Cheminée, conſole & trumeau, envoyés à Dreſde, *161.
Fontenelles (Me Louis Gaboriau de), procureur d'office de M. le comte de Jarnac, 51, note 2.
Fort (François Le), conſeiller intime de Pierre le Grand, 17.
Fort (du). V. Dufort.
Fouché-Pineau (Mme Louiſe). Portrait de Pierre le Grand par Caravaque lui appartenant, 17, note 2.
Fournier. Envoi par N. Pineau de deux idées de trumeaux & de bordures de glaces pour M. du Roure, *79.
Fournier. Deſſus de porte-cochère avec cartouche, *161.
Fretté (Dame Roſette), marraine de J.-B. Pineau, 10, note.
Freudenthell (Louiſe), épouſe de M. F.-N.-Gabriel-Marcel Pineau, 69, note 2.
Froidebize, colonel des Dragons de Kiofsky : conſole, *161.
Fronton de la porte cochère de Bon-Secours, *158.
Fronton de la maiſon de M. Boutin, *159.
Fronton de la porte-cochère du duc de Châtillon, *160.
Fronton pour *la Coupe d'or*, *160.
Fronton pour *le Lion d'or*, *162.
Fronton pour l'hôtel de Mazarin, *163.
Fronton du château de la Norville, *166.
Fronton pour le maréchal de Villeroy, *167.

## G

GABELOTAU (Jeanne), mère de Marguerite de La Croix, *106.
GABORIAU fils, notaire, *106.
GABORIAU DE FONTENELLES. V. FONTENELLES.
GARNIER (Jean-Louis), chirurgien à Jarnac, *106, note 1.
GARNIER, chirurgien du Roy & de Monfieur, frère du précédent, *108.
GERMAIN (Thomas), orfèvre du Roy, a donné les plans de Saint-Louis du Louvre, 16.
GILLET, notaire à Paris (1731), *77.
GILLOT, 28.
Glaces, *89, *150.
GOBIN (Marie), veuve de Gabriel Chauvin, marchand, *84.
GODREAU, curé de Jarnac, *106.
GONCOURT (MM. de). La Maifon d'un artifte, 32, note 2. — La Du Barry, 40, note 2, 58, note 1, *137. — La Femme au dix-huitième fiècle, 59, note 1, *127.
GRAFFIO, compagnon de D. Pineau, *92.
GRANGE (Brelut de la), notaire à Paris, *130.
Gravures, *112, *113.
Grille de feu ornée de bronzes dorés, *155.
GRIMM, Correfpondance littéraire, 28, 40, note 1.
GRIMOD DE LA REYNIÈRE, 26, *160.
GRIMOD DU FORT, *160.
GUILLAUME (Marie-Anne), femme de N. Pineau, *84 & note 1.
GUILLOTIN (Mme), née Saugrain, femme du docteur, *109 & note 1, *129 & note 2. — Portrait du docteur par Moreau, *129 & note 2.

## H

HAILLARD, vicaire de Loris. Acte de baptême de J.-B. Pineau, 10, note.
HARCOURT (Duc d'), rue de l'Univerfité. Deffus de porte, cartouches, corniche, *161.
HARDOUIN-MANSARD (J.), furintendant des bâtiments, 11. — Fait travailler J.-B. Pineau au palais de Verfailles, 12. — Apprend l'architecture à N. Pineau, 16. — L'emploie de préférence à tous autres, 24. — Lettre à N. Pineau (1742) au fujet d'un menuifier, *77. — Lettre de Pineau (1743) au fujet de l'églife Saint-Louis de Verfailles, *78.
HÉBERT, Almanach pittorefque, &c. des monuments de Paris pour 1779, 24, note 1.
HÉMERY (Marie-Thérèze), époufe de Claude-Marin Saugrain, *85.
HÉNAULT (P.), Hiftoire de France, 3 vol., *154.

HÉRISSON (d'). Échange de lettres avec le comte de Jarnac au fujet de François-Nicolas Pineau, 56, note 1, *101 & *102.
HÉRODOTE, Hiftoire, *88.
HINE, négociant à Jarnac, *133.
Hiftoire générale de France, *88.
Hiftoire de Bonneval, 5 vol., *154.
Hiftoire de Condé, 4 vol., *154.
Hiftoire de Sixte-Quint, 2 vol., *154.
Hiftoire de Henri IV, 4 vol., *154.
Houffe de lit complète, &c., *156.
Hoym (Vie du comte de), *167, note 1.
HUGUET, mari de Mlle Louife Lecomte-Vernet, *148.
HURTAUT & MAGNY, Dictionnaire hiftorique de Paris & environs, 27, note.

## I

Ibicus (?). Pierre-Dominique Pineau y paffe cinq ans en captivité, 69.
Indes (Mouchoirs des), *155.
Inquiétude, forte de fiège, *113.
ISENGHIEN (Prince d'), 26, *161.

## J

JACQUINOT (Marie-Anne), époufe de F. Baudeau, *87.
JAL, Dictionnaire critique, 24, note 1.
Jarnac (Bataille de). Monument commémoratif,* 110.
Jarnac (Château de). Inventaire des meubles & effets exiftant dans le château de Jarnac en 1668, par Émile Biais, *110, note 1.
JARNAC (Comte de), colonel du régiment de Jarnac-Dragons, 49 & note 1. — Fait reftaurer fon chateau par F.-N. Pineau, 51. — Portrait de l'amiral Chabot, 53. — Lettre à Pineau, 54, note 2. — Veuf de dame Guyonne-Hyacinthe de Pons, époufe Mlle Smith (1777), 58 & note 1. — Lettre à M. d'Hériffon, *101, & réponfe, *102.
Jarretières (Boucles de), *89.
Jeu (Tables de), *89.
JULLIEN LE ROY (Montre de), *154.
Jumeaux (Lits), *89.
JURIS, notaire honoraire à Provins, *125.

## L

LABAUVE (Boiferies & lambris pour M.), *162.
LA CROIX (Marguerite de). V. CROIX.
LADEUIL (Fr.), *93, note.

# TABLE ANALYTIQUE.

LAILLY (Thiroux de), fermier général. Deſſins de cheminée, cartouche, deſſus de porte, *162.
LALOUBEY (Pierre), parrain de D. Pineau, *83.
Lambris, *158, *159, *164, *166, *167.
LANGE (Michel), maître ſculpteur à Paris & ordinaire de Mgr le duc d'Orléans & de la ville. A acquis des frères Rolland, rue du Verbois, une maiſon qui fut achetée par Pineau en 1731, *77.
LANDOUIN (Armand-René), entrepreneur de bâtiments, *84.
LANJUINAIS (Comte), 65.
LAPORTE-DUBOUCHÉ (M. & Mme), amateurs, 59, note 2.
LAUZY, curé de Saint-Jacques de la Boucherie, *86.
LE BLOND (Alexandre), architecte, 17. — Va en Ruſſie, 18. — Mort en 1719, 20, 22, note 3, 28, 31.
LEBRUN (J.-B.), expert, *115, note 2.
LE CAMUS DE NÉVILLE, intendant de Guienne, 56.
LE CLERC (Charles), 86.
LE CLERC (Nicolas), libraire, *84, *86 & *116.
LE CLERC (Laurent-François), libraire, *116.
LE CLERC (Théodore-Jacques-Joſeph), *116.
LE CLERC (Françoiſe-Catherine), épouſe de Pierre Dufour, libraire, *116.
LE COMTE-VERNET (Mme Camille), *133, *145. — Lettres diverſes, *146-148.
LE CONTE (Pierre-Louis), marchand épicier, *87.
LE CONTE (Pierre-François fils), *87.
LE DOUX (Georges), marchand mercier, *87, *116.
LEFAUCHEUR, horloger du Roy, *152.
LE FORT (François), conſeiller intime de Pierre le Grand, 17.
LE FORT DE LA MARINIÈRE, bourgeois de Paris, *86.
LE LORRAIN, *127 & note 2.
LE MASSON-DUSSART (François), commiſſaire de la marine, *85.
LE NOIR, *89.
LENOIR (Pendule en cartel de), *152.
LEROUX (Jean-Baptiſte), architecte du Roy en l'Académie royale, *84.
LE ROY (Mme), veuve de Laboulaye, *124.
LE ROY (Jullien) (Montre en or de), *154.
LESPILLIEZ (Comte A. de), Livre de panneaux de François de Cuvilliés, 28, note 2.
LÉTOURNEAU (Aimé), bibliophile à Angoulême, 67. — Vente de ſa bibliothèque (1872) & recueil d'eſtampes de N. Pineau (Mariette excudit), 67, note 1.
LE VASSEUR (Marie-Marguerite-Florence), épouſe de Le Maſſon-Duſſart, *85.
LIMOUZIN, receveur des aydes, *106.
Lion d'or, cartouche dans un fronton, *162.
Lit garny de Mme Pineau, *113.
Lits de maîtres, *89; — jumeaux, *89.

Livre-Journal de Lazare Duvaux, 27, note.
Livres concernant l'architecture. Teſtament de N. Pineau, *81. — Condamnés au feu, 62.
LOYSON, notaire, *85, *117.
Luciennes (Château de), 33, *137. (J.-B. Feuillet & Métivier y travaillent.)
Lugny (Chartreuſe de). Tabernacle, chaire à prêcher, ſalle capitulaire, *162.
Lunettes montées en or, *153.
Lyon. Nicolas Pineau y fait un ſéjour, 16.

# M

Maiſons de plaiſance, conſtruites pour Pierre le Grand par N. Pineau & Le Blond, 18.
Manuſcrits & livres condamnés au feu par la Convention, 62.
MANSART. V. HARDOUIN.
MARCK (LA), fermier général. Panneaux & cadres, *162.
MARETS (H. Burgaud des). V. BURGAUD DES MARETS.
MARIETTE. Publie les deſſins de N. Pineau, 27 & note 1.
MARINIÈRE (Le Fort de La). V. LE FORT.
Marly (Château de), 33.
*Marot (Architecture de Jean)*, *88.
MASSON-DUSSART (Le). V. LE MASSON-DUSSART.
Mauſolée pour M. Bouret, *159.
Mauſolée pour M. de Bouville, avec note de N. Pineau, *159.
Mauſolée (Deſſins de), *165.
MAYEUL (Thomas-Nicolas), libraire, *85.
MAZARIN (Ducheſſe de). N. Pineau décore ſon hôtel, 26, *163.
Médailles de plâtre doré & de bronze, *151.
Médailles d'argent, *153.
Médaillon d'or, *153.
MÉGRIGNAC, contrôleur des actes, *106.
MEISSONNIER, 28.
*Mémoire sur les inhumations précipitées*, par Pineau, docteur à Champdeniers, *94.
MÉNAGE DE PRESSIGNY (Dlle). V. PRESSIGNY.
Menars (Hôtel), *159.
Mercure de France, 59, note 3.
MÉRELLE fils, peintre, 45, note 1.
MESICIER DE VILLEMONT (Jean-François de), bourgeois de Paris, *87.
MÉTIVIER, ſculpteur. Travaille au château de Luciennes, *137.
Meuble de ſalon, *89.
MICHELET. Citation, 18, note 1.

# TABLE ANALYTIQUE.

MIDELBOURG (Comte de), maréchal de camp. Chambres, cheminées, plafonds, *163.
MILON. V. DAILLY.
Modelles & moules à faire les fculptures (teftament de N. Pineau), *81.
MOLIÈRE, *Œuvres*, 8 vol., *154.
Montre & fa chaîne, *117.
Montre d'or, *126.
Montre de Jullien Le Roy, &c., *154.
MORANGIS (Curé de). Fonds de baptefme, *164.
MOREAU LE JEUNE (Jean-Michel), époux de Françoife-Nicole Pineau, 38, note 1, 45, 46. — Portrait gravé de Dominique Pineau, 45 & note 1, 55; *107. — Élève de Le Lorrain, *127. — La Révolution lui fupprime fa penfion & fon logement au Louvre,*128. — Ses eftampes rognées, *128, note 4. — Mort de fa femme (1812), *129. — Sa maladie & fa mort (1814), *130. — *Fête donnée à Louveciennes en 1771*, aquarelle au Louvre, *130. — Lettres de L. Feuillet le concernant, *142. — Notice par L. Feuillet dans le *Moniteur*, *143. — Deffins de lui, 45, *150.
MOREAU (Catherine-Françoife), *95.
Mouchoirs des Indes, *155.
MUNICZ (Comte de). Cheminées, *164.

## N

NATTIER. Portrait de Mme de Pompadour, 26, 165.
Néceffaire, *152.
NELLE, *79.
NÉVILLE (Le Camus de), intendant de Guienne, 56.
NÉVILLE (Seigneurs de), commenfaux du comte de Jarnac, 59.
Niche pour le poëlle de la falle de comédie du marquis d'Argenfon, *158.
NOIR (Le), *89.
NORVILLE (Ch. de la), *166.
Notre-Dame-de-Nazareth (Rue). N. Pineau habite cette rue & décore la chapelle des religieux de cet ordre, 24.

## O

Odier, 7 vol., *155.
Œillère d'argent doré, *154.
Œuf d'argent, *117.
OGNY (Comte d'), capitaine de Dragons, commenfal du comte de Jarnac, allié à Mlle Ménage de Preffigny, 59 & note 3.

Orléans (Rue d'), paroiffe Saint-Laurent, *87.
Ottomane de Damas, *89.
OUTCHALOFF (Comte). Cheminées, *164.

## P

Palais-Royal. Deffus de porte, *164.
Paon (Rue du), paroiffe Saint-Nicolas-du-Chardonnet, *86.
PAPILLON, vicaire de Loris, près Montargis. Acte de baptême de J.-B. Pineau, 10, note.
Parafol de taffetas cramoify, *155.
PARCIS (Dlle Louife), veuve de Charley Laz *dit* Desjardins, fculpteur, *77. — *Aliàs Paris*, *95.
PARIS. V. PARCIS.
Paftels (têtes & payfages), *150 & *151.
PATU (Antoine-Jofeph), confeiller, fecrétaire du Roy, &c., *84.
PATU (Marie-Élizabeth), veuve de Pierre Midy, *84.
PATU (Dlle Françoife-Agnès), *84.
Pelotas. Pierre-Dominique Pineau eft nommé architecte de la chambre municipale de cette ville, 71.
PELLETIER, vicaire de Saint-Nicolas-des-Champs. Acte baptiftaire de F.-N. Pineau, 48, note 1.
Pendules, *89, *112 & *150.
Pendules en cartel de Lenoir, *152.
Pendules à tirage de Lefaucheur, horloger du Roy, *152.
PERI. Projets de plaques funéraires, *165.
PERSONNE (Dlle Marie-Anne), époufe de Sénéchal, marchand mercier, *85.
Péterhoff (Jardins de). Exécutés par Le Blond & N. Pineau, 18.
Pétersbourg (Palais de Saint-). Exécutés par Le Blond & N. Pineau, 18.
Petit-Bourg, réfidence du duc d'Antin, où vint Pierre le Grand, 18.
Peyne (N.-D. de la), *aliàs* la Penne ou la Pefne ou la Payne, ancienne paroiffe d'Angoulême, *92-93, note.
PICAU, nom placé fur une contrefaçon d'une planche de Pineau, 27, note.
PICHON (Baron Jérôme). Renfeignements tirés de fa Bibliothèque, 27, note. — *Livre de panneaux* de François de Cuvilliés, 28, note 2. — Lettre à M. Émile Biais concernant l'hôtel de la Vieuville, *75. — Décoration de la bibliothèque de M. de Caftanières, *160. — Croquis de N. Pineau, *166. — M. du Vaucelle, *166. — *Vie du comte de Hoym*, *167, note 1.
Pied d'yvoire garni en argent, *154.
Pied en confole de bois doré, *152.
PIERRE LE GRAND, czar de Ruffie, 16.

Pinchebeck (Chaîne de montre du métal dit), *154.
PINEAU (Jean-Baptiste). (1652-1715.) Lettre donnant la date de sa naissance, 9, note 1. — Parenté & protection du duc Charles de la Vieuville, 9. — Travaille à la décoration du château de Versailles, 12. — A travaillé au château de Clagny, 12. — Il épouse Marguerite Bonjean dont il a deux fils & deux filles, 12, *91. — Son portrait, 12, *156. — Il meurt en 1715 ou 1725, 13, note 1.
PINEAU (Nicolas). (1684-1754.) Son acte de baptême, 15, note 1. — Élève de J. Hardoüin-Mansard, de Germain de Boffrand, de l'académie de Saint-Luc, de Coyſevox & de Thomas Germain, 16. — Épouſe à Lyon Anne-Barthélemie Simon, dont il a onze enfants, 16. — Portrait de ſon fils J.-B. Mathieu (1733), 16, note 2. — Décore l'hôtel Villeroy & le château du duc d'Antin à Petit-Bourg, 18. — Va en Russie avec Le Blond, 18. — Premier ſculpteur de Sa Majeſté Czarienne, 18 & *83. — Continue les travaux de Le Blond & fait les plans d'un arſenal, d'une ſalle de ſpectacle, d'une égliſe, de pluſieurs pavillons & exécute des ſtatues & des bas-reliefs, 20. — Il reſte en Ruſſie neuf à dix ans & revient à Paris, 22. — Il imagine le contraſte dans les ornements & crée le ſtyle Régence, 23. — Renonce à l'architecture pour la ſculpture d'ornementation, 23. — Membre de l'académie de Saint-Luc, 24. — On l'appelle Pineau le Ruſſe, puis Pineau le Père, 24. — Habite rue N.-D.-de-Nazareth & décore la chapelle des religieux de cet ordre, 24. — Son portrait au paſtel, 2 exemplaires, 24, note 2. — Publie ſes deſſins chez Mariette, 27 & note 1. — Grave à l'eau-forte, 27. — Deſſins originaux acquis à La Touche & à Jarnac, 28, note 1 & *157. — Mort en 1754, billet d'enterrement & lettre du « bout de l'an », 30 & note 1. — Reçoit des diamants du Czar, 45. — Achète en 1731 une maiſon rue du Verbois, *77. — Extraits de ſon teſtament, *80.
PINEAU (Dominique). Né à Saint-Pétersbourg, 31. — Acte baptiſtaire certifié par le conſul de France, *83. — Il s'inſtalle rue Meſlay & épouſe Jeanne-Marie Prault (1739), 38 & *91. — Contrat de mariage, *84. — Acte de mariage, *85. — Il a pluſieurs enfants, 38 & note 1. — Mort de ſa femme en 1748, 38, note 2. — Admis à l'académie de Saint-Luc (1749), 38. — Il ſe remarie avec Thérèſe Beaudeau, fille d'un officier aulnier (1754), 38. — Contrat de mariage, *87. — Fait les cadres des portraits du Roy & de Mme de Pompadour, par Boucher & Nattier, 26. — Son Livre de Raiſon, 39 & *91. — Se retire à Saint-Germain-en-Laye, « maiſon Baudouin » (1774) en conſervant un pied-à-terre « Cloître Saint-Merry », 40 & note 4. — Mort de ſa femme (1779) & vente des meubles & effets de cette dernière, 42 & note 1,
*88. — Sa gouvernante, 44. — Sa miſe en tutelle en 1784 & ſa mort en 1786, 44. — Son teſtament du 6 décembre 1780, 44 & *98. — Inventaire de ſes meubles par Me Brelut de la Grange, notaire à Paris, à la requête de François Semilliard, écuyer, ſeigneur de Toulon, &c., 44. — Son œuvre gravé, 44, note 1. — Vente aux enchères (1786) avec convocation par 400 affiches, 45. — Son portrait gravé par Moreau, 45, note 1. — Note autobiographique, *94. — Lettre de ſon père, *97. V. FŒNIS.
PINEAU (François-Nicolas), fils du précédent, né en 1746, rue Meſlay, 38, note 1 & 47. — Acte baptiſtaire, 47, note 1. — Reſte juſqu'à trois ans à Provins, 47. — Renvoyé de nouveau à Provins chez le ſieur Bégulle, curé de Saint-Quiriace, il fait ſes études chez les pères de l'Oratoire, 48. — Son retour à Paris à ſeize ans & demi, 48. — A dix-huit ans il entre chez Dumont pour apprendre l'architecture & en ſort en 1766, 48 & *97. — Suit les cours de l'Académie Royale, où il a des médailles & des prix, 48 & *97. — Après un duel (?), il s'enrôle en 1772 dans Jarnac-Dragons à Strasbourg, 48. — Le colonel l'envoie à Jarnac reſtaurer ſon château, 50. — Ses vers, 50, note 1. — Ses travaux à Jarnac, 51. — Son congé militaire (1777) & lettre du comte de Jarnac, 54 & note 2. — Voyage à Paris, 55. — Notice autobiographique, 56, note 2 & *103. — Il eſt nommé (1778) architecte du comte d'Artois, 56. — Il épouſe en 1785 Dlle Marguerite de La Croix, 56. — Acte de mariage, *105. — Architecte de la Généralité de Bordeaux, 56. — Lettre du comte de Jarnac, 56, note 1. — Il défend les intérêts de ce dernier pendant la Révolution & devient républicain, 61. — Ses fonctions d'architecte de la Généralité ſupprimées, il touche une indemnité de 14000#, 62. — Il voit brûler tous les titres, archives, &c. conſervés dans la « Salle du Tréſor » de Jarnac & jette au feu ſes brevets d'architecte, 62. — Capitaine de la compagnie de Jarnac, il part pour la Vendée, 64. — Après cinq années de grade il rentre dans le rang, 64. — Expert pour le tribunal de première inſtance à Cognac, puis greffier du tribunal de paix (1802), enfin juge de paix du canton de Jarnac (1807), juſqu'en 1823, époque de ſon décès, 64. — Son monument funéraire, 64, note 1. — Note de ſon père le concernant, *96. — Lettres à ſon fils Dominique, *106-110. — Monument commémoratif de la bataille de Jarnac, *110. — Ses travaux en Guyenne, *111. — Inventaire de ſon mobilier, *112.
PINEAU (Dominique), fils du précédent, chirurgien, *106. — Lettres de ſon père, *106-110.
PINEAU (Pierre-Dominique), fils de Jean-Nicolas-Paul Pineau, pharmacien. Né à Jarnac en 1842, 67. — Fait ſes études à Angoulême chez le bibliophile Aimé

# TABLE ANALYTIQUE.

Létourneau, 67. — Suit l'atelier d'Horace Vernet, fon coufin, prend des leçons de M. Lecomte-Vernet & revient à Angoulême apprendre l'architecture chez M. Abadie, 68. — Il part pour Rio-de-Janeiro, 68. — Capture du bâtiment le 13 avril 1865 par cinq vapeurs du Paraguay & efclavage de cinq années dans les mines de fer à Ibicus. Il fculpte des fétiches. Évafion. Arrivée à Santa-Fé où Mgr le comte d'Eu l'inftalle à Los Sanchales comme « garde-magafin des émigrés », 69. — On le croit mort & l'on partage la fucceffion de fon père, 69. — Il rentre à Angoulême & époufe Mlle Marie-Henriette Delouche (1871), 69. — Repréfentant de commerce, 70. — Il retourne en Amérique, fait à Montévidéo plufieurs portraits (celui du docteur Lamas), & quitte la peinture pour l'architecture. Il a trois enfants au Bréfil, morts en France en 1888, 69, note 2 & 71, note 2. — Nommé architecte de la Chambre municipale de Pelotas (1878), 71. — Il y fait une bibliothèque & une école, puis diverfes conftructions à Rio-Grande du Sud & ailleurs, 71. — Il meurt au moment où il fe difpofe à rentrer en France, 71.

PINEAU (Louife-Victoire), fille de Dominique Pineau, en religion Sœur Alix de Saint-Dominique, 43, *95, *97-98 & 116. — Lettre touchant un débit de firop & diverfes autres touchant les familles Moreau, Vernet, Feuillet, Lecomte, &c., *119-124. — Feuillet, Horace Vernet & Dominique Pineau, chirurgien, lui font une rente, *124. — Sa mort (1830), *125. — Son teftament, *125.

PINEAU (Marie-Sophie), fille de Dominique Pineau, sœur de la précédente, époufe du fculpteur J.-B. Feuillet, 38, note 1, 44, *95, *97 & *116.

PINEAU (Françoife-Nicole), sœur de la précédente, époufe de J.-M. Moreau le jeune, 43, *95 & *116.

PINEAU (Jean-Nicolas-Paul), pharmacien, père de Pierre-Dominique, 67. — Mort en 1869 à Angoulême, 69, note 1.

PINEAU (Marie-Efther ou Marianne), fille de Nicolas Pineau, époufe de Jacques Maulnory, *84-95. — Teftament, *81-87.

PINEAU (Louife ou Jeanne-Louife), fille de Nicolas Pineau, *81, *84, *87.

PINEAU (François-Nicolas-Gabriel-Marcel), né à Angoulême en 1864. Héritier du nom de Pineau. S'eft occupé de céramique à Angoulême. A époufé Mlle Freudentheil, 69, note 2.

PINEAU (Mme veuve Paul). Poffède. un portrait au paftel de N. Pineau, 24, note 2.

PINEAU (Séverin), chirurgien. Ses ouvrages fur l'opération de la taille & fur les fignes de la virginité. Doyen de la Compagnie des chirurgiens. Mort en 1619, *92.

PINEAU (André), chirurgien, mort en 1644, *92.

PINEAU (Philibert), chirurgien du Roy, mort en 1614, *92.

PINEAU DE LUCÉE, intendant de Strasbourg, confeiller d'État, *92.

PINEAU DE LUCÉE DE VIENNAY (Adélaïde-Jacqueline-Marie), marquife d'Argence, époufe de François Achard Joumard Tifon, marquis d'Argence, *93, note.

PINEAU (Marie-Antoine), marquis de Viennay, maréchal de camp, *93.

PINEAU (Mme), abbeffe de Sainte-Périne de Chaillot, *93.

PINEAU (Mlle), époufe de M. d'Argouze, lieutenant civil, *93.

PINEAU, évêque in partibus de Jopé, *93.

PINEAU, docteur en médecine à Champdeniers, *93.

PINGORE (Jean), marchand & officier-juré porteur de grains, *87.

PINGORE (Dlle Marie-Anne), *87.

Plafonds, panneaux, *166.

PLASSAN, gendre de Mme veuve Saugrain, *140.

PLUMEJEAU fils, notaire, *106.

POLOVTZOFF (Alexandre, comte), fecrétaire d'État de S. M. l'empereur de Ruffie, 35, *159, *160, *165.

POMPADOUR (Marquife de), 32, 34, 40. — Candélabres. Cadre pour fon portrait par Nattier, *164 & *165.

Pompons de Rofes, diamants, *89.

PONS (Guyonne-Hyacinthe de), première époufe du comte de Jarnac & fille du marquis de Pont-Saint-Maurice, morte en 1761, 58.

Porcelaine, *89.

Porte-huillier, *150.

Portrait de Pineau, 12, *156.

Portrait de N. Pineau au paftel, 2 exemplaires, 24, note 2.

Portrait de Dominique Pineau, gravé par Moreau, 45 & note 1.

Portrait de J.-B.-Mathieu Pineau, 16, note 2.

Portrait (Gravure du) de Pineau, *126 & note 2.

Portrait de l'amiral Chabot, 53.

Portrait de Mme de Sigy, fur une tabatière, *125.

Portrait de Mme Camufat de Maurois, en petit médaillon, *125.

Portrait de Moreau, *126.

Portrait de Moreau (Cochin del.), *130.

Portrait de Moreau par Gounod, *130.

Portrait de Moreau par Mlle Fanny Moreau, fa fille (Mme Carle Vernet), *130.

Portrait de Mme & de Mlle Moreau, *156.

Portrait de M. Feuillet & celui de fa mère, *126.

Portrait du docteur Guillotin, par Moreau, *129, note 2.

Portrait de Mlle Élife Saugrain, par Moreau, *129, note 2.

Portrait de Mme de Pompadour, par Nattier, *165.

Portrait de M. de la Reynière, *165.

Portraits des Roys de France, *88.

Pot-pourri de porcelaine, *151.

Pots à fleurs en verre, ornés de bronze doré, &c., *151.

# TABLE ANALYTIQUE.

Poucharaux (M. de), procureur au Parlement, *119.
Poulies (Rue des), *166.
Poulx de foie vert-canard, *152.
Praticiens employés par Dominique Pineau, *91.
Prault (Jeanne-Marie), épouse de Dominique Pineau. Contrat de mariage (1739), *84. — Acte de mariage, *85. — Elle meurt en 1748, 38, note 2. — Son acte de sépulture, *86-87, *91, *96 & *116.
Prault (Pierre), libraire & imprimeur ordinaire des fermes du Roy, 36. - Son portrait au pastel, 37, *84. — Il lance Moreau le jeune. Son cabinet d'œuvres d'art, *115 & note 2. — Sa mort, *95 & *115.
Prault (Laurent-François), libraire-imprimeur, *84 & *116.
Prault (Pierre-Henri), frère de Jeanne-Marie, libraire, *84, *116.
Prault (Marie-Françoise), sœur de Jeanne-Marie, épouse de Le Clerc, libraire, *84, *116.
Prault (Marguerite-Madeleine), sœur de Jeanne-Marie, veuve de Allouet, libraire, *84.
Prault (Anne-Françoise), *97, *116. — Son testament, *117.
Prault (Guillaume-Pascal), bourgeois de Paris, *116 & *117.
Prault (Véronique-Denise), *116.
Prault (Madeleine-Simonne), *116.
Prault (Antoinette-Françoise), épouse de Georges Le Doux, *116.
Pressigny (Mlle Ménage de), épouse du comte d'Ogny, 59, note 3.
Prud'homme (Anne-Geneviève), épouse de Saugrain, *85.
*Pucelle (La)*, 1 vol., *88.

## R

Rabutin (Comte de). Serre pour son jardin, *165.
Racine, Œuvres, 4 vol., *155.
Randon de Boisset, *164.
Ranson, de Jarnac, *134.
Recueil d'estampes gravées par Mariette sur les dessins de N. Pineau (Bibl. Létourneau), 68, note.
Reine (Fauteuils à la), *89.
Renault, *165.
Reynière (M. de la), fermier général. Bordure pour son portrait, *165.
Richelieu (Rue). Hôtel Ménars, *159, *165.
Richomme (Veuve), *108, *110.
Rideaux, *.89.
Rideaux de toile de coton, *89.

Rio-Grande du Sud. Travaux de Pierre-Dominique Pineau, 71.
Roch-Dubertrand, chirurgien-juré, *85-86.
Rochefoucauld de Roye (Pauline-Marguerite-Françoise de la), épouse du comte de Midelbourg, *163, note 1.
Rocheret (du), major au régiment de Jarnac-Dragons, 55, note.
Rohan-Chabot (Mgr Charles-Rosalie de), comte de Jarnac. V. Jarnac.
Rolland (François & Pierre-François, frères), fils de Jean Rolland. Vendent une maison rue du Verbois à Michel Lange, *77.
Rolland (Jean), marchand fabricant de drap d'or & d'argent & soye à Paris, *77.
Roquelaure (Maréchal de). Croquis de N. Pineau pour le maréchal (Collection de M. le baron J. Pichon), *166.
Rouillé (de), rue des Poulies. Dessins d'appartements, *166.
Roullet, chirurgien à Angoulême, *106.
Rouen (Comte du). Lambris, trumeaux, cheminées, *166.
Rousselot (N.), conseiller du Roy, commissaire au Châtelet, *85.
Roux (Le). V. Le Roux.
Roy (S. M. le). Dessus de porte pour le cabinet du Roy, *166.
Rues. V. leurs noms.

## S

Sabran (Comte de), *166, note 1.
Saint-Abre (Marie-Françoise de la Cropte de), marquise d'Argence, *93, note.
Saint-Évremont, Œuvres, 7 vol., *154.
Sainte-Foy, Œuvres, 6 vol., *154.
Sanchales (Los). Pierre-Dominique Pineau s'y installe comme « garde-magasin des émigrés », *69, note 2.
Santa-Fé. Pierre-Dominique Pineau y trouve Mgr le comte d'Eu qui le prend sous sa protection, 69.
Saugrain (Me Claude-Joseph), huissier commissaire-priseur au Châtelet de Paris. Fait procéder à la vente des meubles & effets de Dominique Pineau, *45.
Saugrain (Françoise), épouse de Pierre Prault, marraine de F.-N. Pineau, 48, note. — Contrat de mariage de D. Pineau, *84.
Saugrain (Claude-Marin), ancien juge consul & syndic des libraires & imprimeurs, *85.
Saugrain (Marie-Anne-Thérèze), épouse de N. Rousselot, *85.
Saugrain (Joseph), libraire, *85.
Saugrain (Pierre-François), *85.

SAUGRAIN (Henriette), veuve de Jean-François de Meficier de Villemont, *87.
SAUGRAIN (Mlle Élife), graveur. Vues. Son portrait par Moreau, *129, note 2.
SAUGRAIN (Antoine), prêtre, chanoine de N.-D. de Poiſſy, *129, note 2.
SAUVAGE, *78.
SAVELLY (Dlle Marguerite-Madelaine), fœur utérine de Prault, *85.
Seaux en faïence à fleurs, *113.
Secrétaire, *156.
*Secrétaire de la cour*, *155.
SEMILLIARD (François), écuyer, fieur de Toulon, &c., notaire vétéran au Châtelet. Inventaire des meubles de Dominique Pineau, 44. — Legs d'un diamant de 800ᴸ, *99.
SENECHAL (J.-B.-Guillaume), marchand mercier à Paris, *85.
Serre, *165.
SIGY (Mme de). Son portrait, *125.
SIMON (Anne-Barthélemie), femme de N. Pineau, 16. — Deffine à la plume, 16, note 2. — *Aliàs* Marie-Anne. Acte baptiſtaire de fon fils Dominique, *83, *91.
SMITH (Élizabeth), feconde femme du comte de Jarnac (1777), 58 & note 1.
SOUFFAREZ, prêtre de Saint-Hippolyte de Paris, 16, note.
Statues (Projets de), *165.
Sucrier, taſſes & foucoupes en porcelaine à fleurs, *113.
SULPICE, curé-doyen de Loris. Extrait de baptême de J.-B. Pineau, 10, note.
Surtout de table & pièces d'orfèvrerie ornés de l'aigle impérial ruſſe, *165.
Saint-Jacques-de-la-Boucherie, *83.
Saint-Louis (Église), à Verſailles, 32. — Tabernacle de la Vierge, *162.
Saint-Nicolas-des-Champs. Réparation du dais, *164.
Saint-Paul. Fonts baptiſmaux, *164.

## T

Tabatières, *117, 126 & note 1, *153.
Tabatière ovale cerclée d'or avec trois portraits, *153.
Tabernacles, *162.
Table ronde à deux deſſus, *152.
Table en marbre où auroit été dépoſé le corps du prince de Condé (?), *110, note 2.
Tableaux « de toiles peintes » vendus à la mort de D. Pineau, 46.
Tableaux divers, *113, *150.
Tableau (*Apothéofe de Sainte-Cécile*), *112, *150.
Tableau (*La Mort*), *150.

Tableau (*Payſages*), *150.
Tableau (*Buſtes*), *150.
Tableau (*Figures, animaux*), *151.
Tableau (*Defcente de croix*), *151.
Tableau (*Saint Pierre, Sainte Famille*), *151.
Tableau (*Un chat & un jambon*), *151.
Tableaux de Philoſtrates, *88.
Tapiſſerie. Teſtament de N. Pineau, *81.
Tapiſſerie (Vieille), *156.
TASSARD, fculpteur, 27, note.
THIÉBAULT fils (Antoine), *87.
Toilettes, *89.
TOURNEUX (Maurice), 18, note.
TOURTON (Dlle Anne), *87.
Tracé de jardin pour M. Clôtrier, *160.
*Traité de la perſpective*, *88.
Tremeau de cheminée, *149.
Tremeau entre croiſées, *156.
TRESSIN (Dame Pétronille), marraine de Dominique Pineau, *83.
TRUDAINE, intendant des finances, *166.
Trumeau. V. Tremeau.
TRUFAT, notaire, *116.

## V

VALDE (Comte la Van), (La Vaupalière?). Cheminées, *166.
VARNIER (Louis), procureur au Châtelet de Paris, exécuteur teſtamentaire de N. Pineau, *81 & *87.
Vafe (Deſſin de) pour M. Clôtrier, *160.
Vafes de bois doré & peint, &c., *151.
VASSÉ, 28.
VASSEUR (Le). V. LE VASSEUR.
VAUCELLE (M. du), fermier général. Fronton du château de la Norville, *166 & note 1.
VAUPALIÈRE (LA). V. VALDE.
VAUX (Comte de), lieutenant général des armées du Roy, 55, note.
Vente de meubles & effets après le décès de Mme Pineau, *89; — après le décès de Dominique Pineau, 45.
VENUTTE (Le Père), curé miſſionnaire catholique à Saint-Pétersbourg, *83.
VERNET, 58.
VERNET (Mme), *108, *141.
VERNET (Horace), 68, *110. — Époufe Mlle Henriette Pujol, *141 & note 1, *145.
VERNET (Mme Carle), *127. — Née Catherine-Françoiſe Moreau le jeune *dite* Fanny, *145 & note 1. — Lettre, *146.

## TABLE ANALYTIQUE.

VERNET (Joseph). Achète pour son fils *le Parfait Notaire*, *139, note 1.
Versailles (Palais de). Décorations de J.-B. Pineau, 12, note 1.
Veste de gros de Naples à paillettes, *152.
Veste de gros de Naples blanc à boutons brodés, *152.
Viande hachée (Habit couleur de), *153.
*Vie du comte de Hoym*, par le baron J. Pichon, 167, note 1.
*Vie du Père (de Rancé?) de la Trape*, *154.
*Vie de saint Bruno*, *88.
VIEUVILLE (Famille de la), *94.
VIEUVILLE (Anne de la), mère de J.-B. Pineau, 10, note 1.
VIEUVILLE (Duc Charles de la), parent & protecteur de Jean Pineau, père de Jean-Baptiste, 9.
Vieuville (Hôtel de la). Existoit encore de 1841 à 1857, *75.
VIGÉE-LEBRUN (Mme), *Souvenirs*, *159, note 1.
VIGOURDAN (Antoine), bourgeois de Paris, *117.

VILLARDEAU (de), consul de France en Russie, *83.
VILLARS (Maréchal de). J.-B. Pineau décore son hôtel, 26. — Cartouche, dessus de porte, *167.
VILLE (Claude-Catherine), femme de Landouin, entrepreneur de bâtiments, *84.
Villeneuve-Bargemont (Vicomte de), *110, note 2.
Villeroy (Hôtel de). Décoré par N. Pineau & son père & où logea Pierre le Grand, 18 (c'est dans l'hôtel de Lesdiguières dont le duc de Villeroy hérita, en 1716, que logea Pierre le Grand en 1717). — Fronton, porte-cochère, lambris, panneaux, *167.
Vitruve, *88.
VOYER (Travaux pour le marquis de). Asnière (1750). Fontaine, cheminée, chambre à coucher, *157.
VOYER D'ARGENSON (Marquis le). Travaux, *158.

Y

YTHIER DE SAINT-SOL, *122.

# TABLE DES GRAVURES

## I. — GRAVURES DANS LE TEXTE.

| | |
|---|---:|
| Armoiries des d'Esparbès de Lussan, d'après un deffin de Nicolas Pineau (Coll. Émile Biais) | 47 |
| Balustres (Deffins de), par Nicolas Pineau (Coll. Émile Biais). . . . . . . . . . . . . . . 52- | 53 |
| Chaise a porteurs (Projet de), par Nicolas Pineau (Coll. de S. Ex. M. le comte Polovtzoff, miniftre fecrétaire d'État de S. M. l'Empereur de Ruffie) | 35 |
| Charnières de carrosses (Projets de) pour Mme la ducheffe de Mazarin, inventées par Nicolas Pineau (Coll. Émile Biais) | 29 |
| Commode (1) (Projet de), par Nicolas Pineau (Coll. Émile Biais). . . . . . . . . . . . . . . 60- | 61 |
| Console (Projets de), par Nicolas Pineau (Coll. Émile Biais). . . . . . . . . . . . . . . 42-43, | 63 |
| Dessin (Détail d'un) de Dominique Pineau (Coll. Émile Biais). . . . . . . . . . . . . . . 30, | 65 |
| Encadrement, d'après un deffin de Dominique Pineau (Coll. Émile Biais) | 31 |
| Figure extraite d'un « deffus de porte pour l'hôtel Mazarin » par Nicolas Pineau (Coll. Émile Biais) | 13 |
| Flambeau (Projet de), par Nicolas Pineau (Coll. Émile Biais) | 19 |
| Frontispice (2) (Projet de), d'après le deffin original de Nicolas Pineau (Coll. Émile Biais) | 72 |
| Lutrins (Projets de), par Nicolas Pineau (Coll. Émile Biais) | 41 |
| Moreau le jeune, d'après une miniature de fa fille; voir p. 130 (Coll. Émile Biais) | 46 |
| Panneau décoratif (Projet de) pour la « Salle des Éléments » à Saint-Pétersbourg, par Nicolas Pineau (Coll. Émile Biais) | 3 |
| Panneaux décoratifs, inventés à Saint-Pétersbourg par Nicolas Pineau (Coll. Émile Biais) | 57 |

---

(1) On voit d'après plufieurs planches publiées par Mariette, notamment celles repréfentant les « appartements de Mme de Rouillé », que l'on plaçoit dans les « falles de compagnie » des « commodes enrichies d'ornemens de bronze doré d'or moulu & avec deffus de marbre. »

(2) On lit dans le cartouche central de ce frontifpice refté à l'état de projet : « Deffeins d'ornemens par.... », à la fanguine, de l'écriture de Nicolas Pineau.

# TABLE DES GRAVURES.

| | |
|---|---:|
| Piédestaux (Projets de), par Nicolas Pineau (Coll. Émile Biais). | 21 |
| Pineau (Dominique) (1), d'après un paftel du temps (Coll. Émile Biais). | 33 |
| Pineau (J.-B.), d'après une peinture du temps, photographié par M. Marcel Pineau (Coll. Pineau). | 11 |
| Porte (Deffus de), d'après un deffin de Nicolas Pineau (Coll. Émile Biais). V. Tympan. | 67 |
| Prault (Pierre), libraire-imprimeur des fermes du roi, d'après un paftel du temps, photographié par M. Marcel Pineau (Coll. Pineau). | 37 |
| Rampe d'escalier (Projet de) pour l'hôtel Mazarin, par Nicolas Pineau (Coll. Émile Biais). | 25 |
| Tympan de porte, d'après un deffin de Nicolas Pineau (Coll. Émile Biais). | 9 |
| Tympan de porte pour M. du Vaucel, à la Norville, par Nicolas Pineau (Coll. de M. le baron Jérôme Pichon). | 15 |
| Tympan pour la porte-cochère de Mme la ducheffe de Mazarin, par Nicolas Pineau (Coll. Émile Biais). | 3 |

## II. — GRAVURES HORS TEXTE.

Dans tout cet ouvrage nous nous étions propofé de ne repréfenter que des fpécimens inédits de l'œuvre des Pineau ; mais la Société des Bibliophiles françois ayant défiré donner auffi une idée des publications faites du vivant de ces éminents artiftes, on trouvera à la fin de ce préfent volume cinq planches reproduites fur les gravures anciennes de Mariette d'après les Pineau & par leurs foins :

1º & 2º Deux planches de *médailliers*, par Nicolas Pineau. (Il eft bien poffible que ces meubles aient été exécutés par Crefcent, ébénifte du Régent.)

3º & 4º Deux deffins de *plafonds* (par le même). Ces deffins pourroient fervir à orner tout autre chofe que des plafonds & font d'un goût & d'un efprit charmants.

5º Un *pied de confole* de Dominique Pineau, d'après le deffin qui a fervi à exécuter la gravure du temps.

A part ces cinq reproductions, foit pour le texte, foit pour les figures, l'auteur peut dire, à bon efcient, & fuivant la pittorefque expreffion de fon compatriote le vieil analyfte Corlieu, qu'il a été affez heureux « pour ne mettre la faux dans la moiffon d'autruy ».

| | |
|---|---:|
| Bibliothèque pour le marquis de Voyer d'Argenfon, par Nicolas Pineau. (Coll. Émile Biais.) | 159 |
| Bordure d'encadrement, d'après un deffin de Nicolas Pineau. (Coll. Émile Biais.) | 26 |
| Cabinet (Fond du) de M. de Rouillé, par Nicolas Pineau. (Coll. de M. le baron Jérôme Pichon.) | 166 |
| Candélabre-applique (Projet de), par Nicolas Pineau. (Collection Émile Biais.) | 164 |
| Cheminée (Deffin de) & de lambris, de l'invention de Nicolas Pineau. (Coll. Émile Biais.) | 161 |
| Console (Pied de), d'après le deffin non inédit de Dominique Pineau. (Coll. Émile Biais.) | 184 |
| Lanterne (Projet de), deffiné à Saint-Pétersbourg par Nicolas Pineau. (Coll. Émile Biais.) | 20 |

(1) Ce portrait de Dominique Pineau le repréfente vêtu d'une vefte de foie vert d'eau, avec du linge fin & coiffé d'un foulard des Indes.

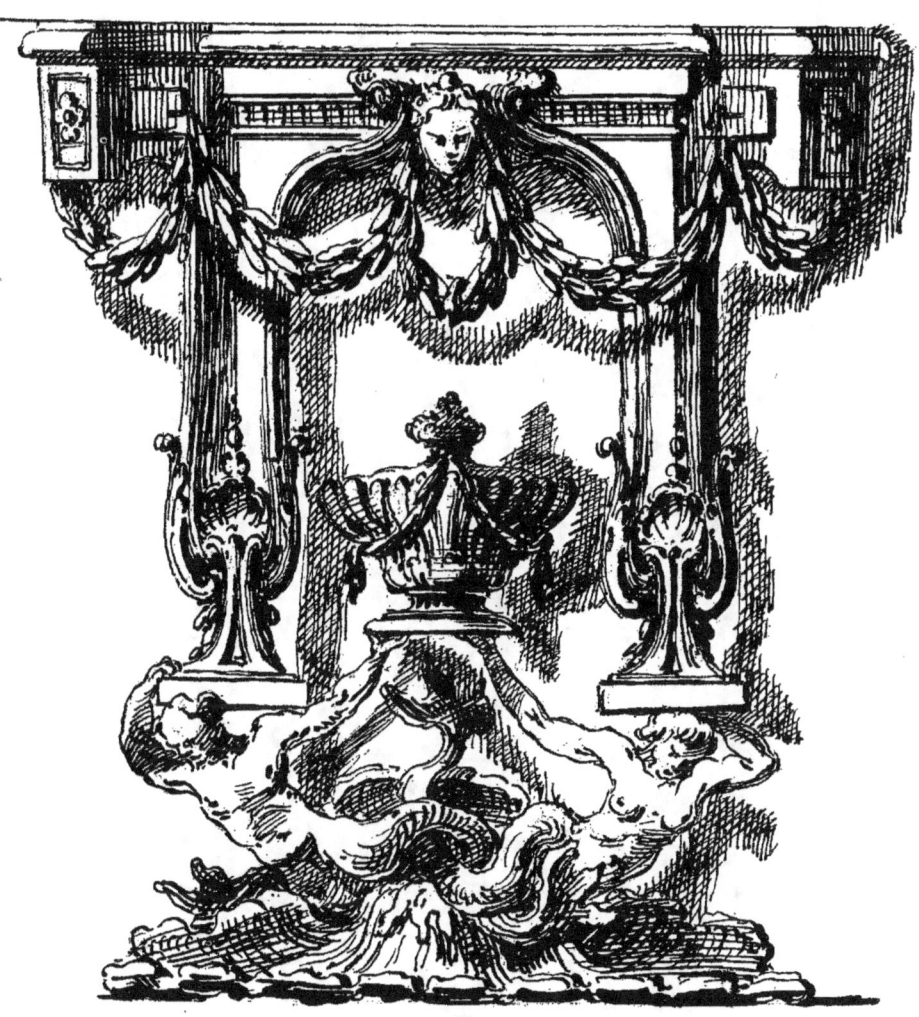

PIED DE CONSOLE
D'après le dessin non inédit de Dominique Pineau. (Coll. Émile Biais.)

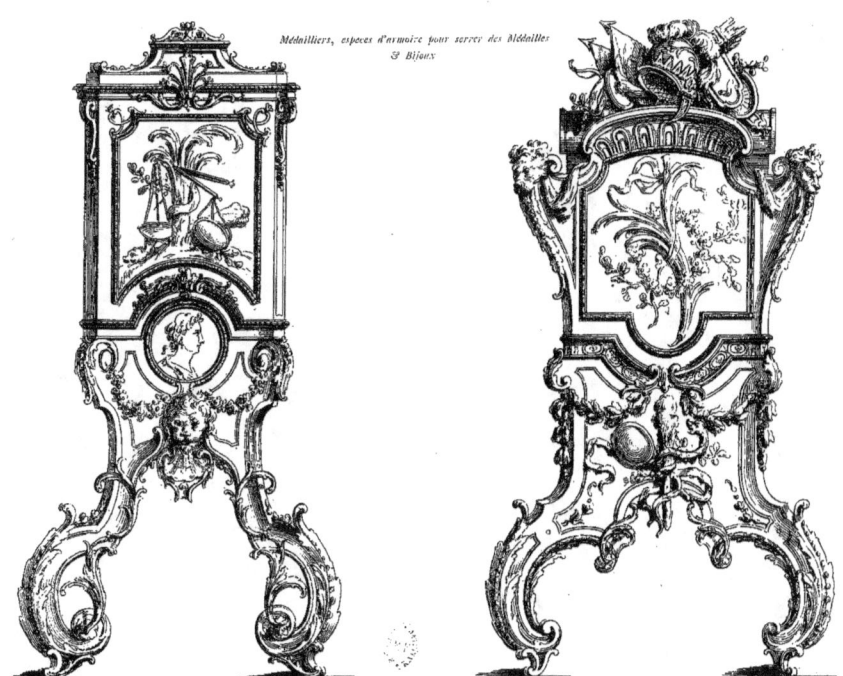

MÉDAILLIERS INVENTÉS PAR NICOLAS PINEAU
(Reproduction des planches V & VI, d'après l'édition de Mariette.)

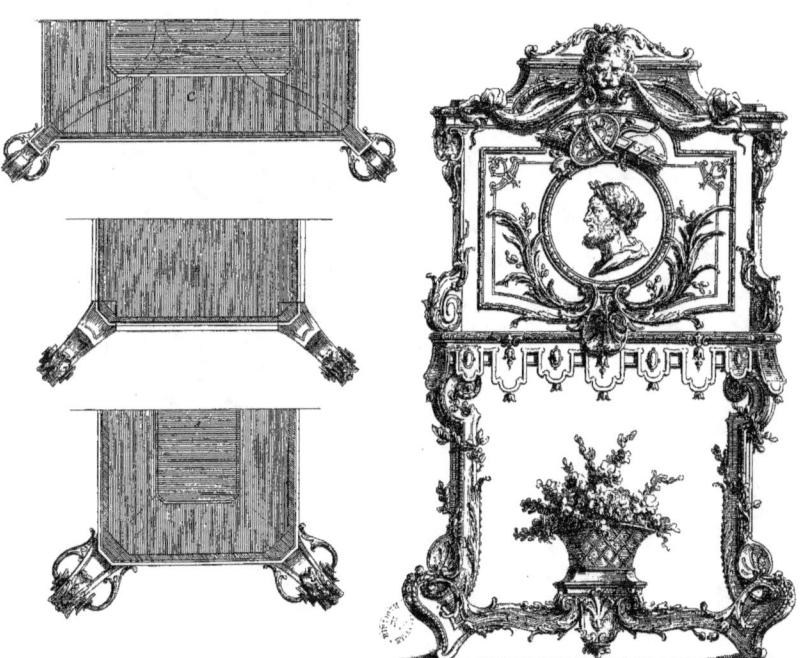

MÉDAILLIER INVENTÉ PAR NICOLAS PINEAU
(Reproduction des planches V & VI, d'après l'édition de Mariette.)

« NOUVEAUX DESSINS DE PLAFONDS INVENTÉS PAR PINEAU ET QUI PEUVENT S'EXÉCUTER EN SCULPTURE OU EN PEINTURE. »
(Reproduction des planches 1 & 19, d'après l'édition de Mariette.)

PLAFOND INVENTÉ PAR NICOLAS PINEAU
(D'après l'édition de Mariette.)

PLAQUE TUMULAIRE POUR M<sup>me</sup> DE VERRUE
D'après un dessin de Nicolas Pineau. (Coll. Émile Biais.)

# TABLE DES GRAVURES.

LUTRIN (Projet de), par Nicolas Pineau. (Coll. Émile Biais.). . . . . . . . . . . En regard de la page 78

MÉDAILLIERS inventés par Nicolas Pineau. (Reproduction des planches V & VI, d'après l'édition de Mariette.). . . . . . . . . . . . . . . . . . . . . . . . . . . . . . . . . . En regard de la page 184

PANNEAU allégorique deffiné à Saint-Pétersbourg par Nicolas Pineau. (Coll. Émile Biais.). . . . . . . . — 22

PANNEAUX décoratifs deffinés par Nicolas Pineau. (Coll. Émile Biais.). . . . . . . . . . . . . . . . — 22

PLAFONDS inventés par Nicolas Pineau. (Reproduction des planches I & IV, d'après l'édition de Mariette (1).). . . . . . . . . . . . . . . . . . . . . . . . . . . . . . . . . . En regard de la page 184

PLAQUE TUMULAIRE (2) pour Mme de Verrue, d'après un deffin de Nicolas Pineau. (Coll. Émile Biais.). — 184

SALLE A MANGER (Fond de la) de M. Boutin, difpofée auffi pour fervir de cabinet, par Nicolas Pineau. (Coll. Émile Biais.). . . . . . . . . . . . . . . . . . . . . . . . . . . . . . . En regard de la page 158

## III. — PHOTOGRAVURES.

CADRE pour un portrait de Mme de Pompadour, par Nattier (3), d'après le deffin de Nicolas Pineau. (Coll. de S. Ex. M. le comte Polovtzoff, miniftre fecrétaire d'État de S. M. le Czar.). . . . . . . . . . . . 165

FRONTISPICE, projet de cadre furmonté de la couronne royale avec écuffon aux armes de France, d'après un deffin lavé au biftre fur trait de plume de Nicolas Pineau. (Coll. Émile Biais.). . . . . . . . . En tête

LIT, d'après un deffin à la fanguine de Nicolas Pineau. (Coll. Émile Biais.). . . . . . . . . . . . . . . 17

PINEAU (Françoife-Nicole) (4), femme de J.-M. Moreau le jeune. (Coll. Pineau.). . . . . . En regard du titre

PINEAU (Louife-Victoire), religieufe, d'après un deffin de J.-M. Moreau le jeune. (Coll. de M. André Delaroche-Vernet.). . . . . . . . . . . . . . . . . . . . . . . . . . . . . En regard de la page 119

PINEAU (Nicolas) (5), d'après un paftel du temps. (Coll. Émile Biais.). . . . . . . . . . . . . . . . . 15

TRUMEAU (Décoration d'un), d'après un deffin à la fanguine de Nicolas Pineau. (Coll. Émile Biais.). . . . . 24

---

(1) NOUVEAUX DESSINS DE PLAFONDS INVENTÉS PAR PINEAU ET QUI PEUVENT S'EXÉCUTER EN SCULPTURE OU EN PEINTURE. (Bibliothèque de M. le baron Jérôme Pichon.)

(2) Ce deffin repréfente évidemment une plaque tumulaire; elle eft ornée des armes accolées du comte de Verrue, en Piémont, & de la célèbre Jeanne-Baptifte de Luynes, fa femme. Les deux écuffons de Verrue & de Luynes ainfi joints, fuivant les renfeignements communiqués par M. le baron Jérôme Pichon, ne conviennent qu'à elle; mais Mme de Verrue n'a jamais été abbeffe & aucune abbeffe ne portoit deux écuffons accolés.

On fe demande fi Nicolas Pineau n'a pas compofé cette plaque pour l'une des deux filles de la comteffe de Verrue, qui furent abbeffes, & fi ce n'eft pas par fuite d'une erreur dans la fcience héraldique qu'il a ainfi difpofé ces armes.

Mefdames de Verrue devoient porter les armes de leur père feules ou écartelées de celles de leur mère.

(3) On ignore ce qu'eft devenu ce portrait de Mme de Pompadour peint par Nattier.

(4) Françoife-Nicole Pineau porte une robe bleue; elle a un nœud de ruban bleu au cou. Ce charmant paftel, naguère d'une légèreté & d'une élégance exquifes, a été très facheufement altéré par un reftaurateur maladroit, qui a pouffé le défir « d'harmonifer le tout » jufqu'à impofer la couleur bleue aux rofes dont font fleuris le corfage & la chevelure de Françoife-Nicole.

(5) Nicolas Pineau eft repréfenté avec une vefte de gros drap brun, un gilet rouge, & coiffé d'un foulard de cotonnade de cette même couleur.

# TABLE DES MATIÈRES

| | |
|---|---|
| Lifte des membres de la Société des Bibliophiles françois. | III |
| Introduction. | 3 |
| JEAN-BAPTISTE PINEAU (1652-1715). | 9 |
| NICOLAS PINEAU (1684-1754). | 15 |
| DOMINIQUE PINEAU (1718-1786). | 31 |
| FRANÇOIS-NICOLAS PINEAU (1746-1823). | 47 |
| PIERRE-DOMINIQUE PINEAU (1842-1886). | 67 |
| Pièces juftificatives & complémentaires. | 73 |
| JEAN-BAPTISTE PINEAU. | 75 |
| NICOLAS PINEAU. | 77 |
|     Lettre de J. Hardoüin-Manfard à N. Pineau (7 août 1742). | 77 |
|     Lettre de N. Pineau à Manfard (17 juin 1743). | 78 |
|     Note à M. Fournier. | 79 |
|     Extrait du teftament de N. Pineau. | 80 |
| DOMINIQUE PINEAU. | 83 |
|     Acte baptiftaire. | 83 |
|     Contrat de mariage avec Dlle Jeanne-Marine Prault. | 84 |
|     Acte de mariage avec Dlle Jeanne-Marine Prault. | 85 |
|     Acte de fépulture de Jeanne-Marine Prault. | 86 |
|     Extrait du contrat de mariage avec Dlle Thérèze Beaudeau. | 87 |
|     Catalogue des livres appartenant à M. Pineau fils. | 88 |
|     Vente des meubles & effets, &c. après le décès de Mme Pineau. | 89 |
|     Notes, documents & renfeignements extraits d'un Livre de Raifon des Pineau. | 91 |
| FRANÇOIS-NICOLAS PINEAU. | 101 |
|     Lettre du comte de Jarnac à M. d'Hériffon (5 décembre 1778). | 101 |
|     Réponfe de M. d'Hériffon (10 décembre 1778). | 102 |
|     Notice autobiographique. | 103 |
|     Acte de mariage de F.-N. Pineau. | 105 |

# TABLE DES MATIÈRES.

| | |
|---|---|
| Huit lettres de F.-N. Pineau à son fils Dominique (du 12 pluviôse an x au 24 janvier 1816). . | 106-110 |
| Regiſtre de l'argent gagné & reçu des différentes paroiſſes de la Généralité de Guienne. . . . | 111 |
| Adreſſes notées par F.-N. Pineau en 1807. . . . . . . . . . . . . . . . . . . . . . . . . . . | 112 |
| Inventaire du mobilier de la communauté d'entre F.-N. Pineau & dame Marguerite de la Croix du 8 juin 1825. . . . . . . . . . . . . . . . . . . . . . . . . . . . . . . . . . . . . . . | 112 |
| PIERRE PRAULT. . . . . . . . . . . . . . . . . . . . . . . . . . . . . . . . . . . . . . . . . . . . | 115 |
| Acte notarié concernant des libraires & imprimeurs de Paris : les Prault, Le Clerc, Dufour, &c. | 116 |
| Notes relatives à Mlle Anne-Françoiſe Prault . . . . . . . . . . . . . . . . . . . . . . . . | 117 |
| LOUISE-VICTOIRE PINEAU (1744-1830) . . . . . . . . . . . . . . . . . . . . . . . . . . . . . . . . | 119 |
| Lettre à M. Pineau, greffier du juge de paix de Jarnac (12 prairial). . . . . . . . . . . . | 119 |
| Douze lettres au même, juge de paix à Jarnac (du 25 janvier 1810 au 10 août 1821). . . . | 120-124 |
| Lettre à M. Pineau, médecin à Jarnac (15 juin 1823). . . . . . . . . . . . . . . . . . . . | 124 |
| Deux lettres de Juris, notaire honoraire, à M. Pineau, propriétaire à Jarnac (août-octobre 1830). | 125 |
| JEAN-MICHEL MOREAU LE JEUNE. . . . . . . . . . . . . . . . . . . . . . . . . . . . . . . . . . . . | 127 |
| Trois lettres de J.-M. Moreau le jeune à F.-N. Pineau (du 27 janvier 1791 au 21 mai 1809) . . | 130-132 |
| Lettre de Mme J.-M. Moreau le jeune à M. Pineau, à Jarnac (17 septembre 1810) . . . . . . | 133 |
| Deux lettres de J.-M. Moreau le jeune au même (février-mars 1814) . . . . . . . . . . . . | 134 |
| LES FEUILLET. . . . . . . . . . . . . . . . . . . . . . . . . . . . . . . . . . . . . . . . . . . . | 137 |
| Douze lettres de L. Feuillet, bibliothécaire, à ſon oncle F.-N. Pineau (du 14 frimaire an VII ou VIII au 28 janvier 1823). . . . . . . . . . . . . . . . . . . . . . . . . . . . . . | 138-143 |
| Lettre à Dominique Pineau, médecin à Jarnac (2 décembre 1824). . . . . . . . . . . . . . . | 143 |
| LES VERNET. . . . . . . . . . . . . . . . . . . . . . . . . . . . . . . . . . . . . . . . . . . . . | 145 |
| Lettre de Mme Carle Vernet (née Moreau) à F.-N. Pineau. . . . . . . . . . . . . . . . . . | 146 |
| Lettre de Mme Camille Lecomte-Vernet à F.-N. Pineau (10 août 1822). . . . . . . . . . . . | 146 |
| Trois lettres de Mme Camille Lecomte-Vernet à M. Pineau, médecin à Jarnac (3 août 1835, — 12 décembre 1840, — 6 décembre 1843) . . . . . . . . . . . . . . . . . . . . . . . . | 147-148 |
| Vente des effets mobiliers de Dominique Pineau (1786). . . . . . . . . . . . . . . . . . . | 149 |
| État des ouvrages de Nicolas & de Dominique Pineau, d'après leurs deſſins originaux inédits. | 157 |
| Table analytique. . . . . . . . . . . . . . . . . . . . . . . . . . . . . . . . . . . . . . . . . . | 169 |
| Table des gravures. . . . . . . . . . . . . . . . . . . . . . . . . . . . . . . . . . . . . . . . . | 183 |
| Table des matières. . . . . . . . . . . . . . . . . . . . . . . . . . . . . . . . . . . . . . . . . | 187 |

# ERRATA

Page 35. — *Liſez* : Polovtzoff *au lieu de* : Pelovtzoff.

Page 79. — La lettre de N. Pineau publiée à cette place me paroît ſe rapporter à l'égliſe Notre-Dame de Verſailles.

Page 81. — *Liſez* : Varnier *au lieu de* : Variner.

Page 160. — *Liſez* : Caſtanières *au lieu de* : Caſtagnères.

Page 164. — *Liſez* : Randon *au lieu de* : Naudon. (Il s'agiſſoit probablement de M. Randon de Boiſſet, célèbre amateur au caractère élevé & au grand goût de qui Diderot a rendu hommage.)

20 268. — Imprimerie LAHURE, rue de Fleurus, 9, à Paris.